普通高等教育新闻传播学类国家级一流专业建设精品教材　卓越人才培养卷

丛书主编　张明新　金凌志　　　分卷主编　李华君　郭小平　李卫东

网络影视鉴赏

李一君　林吉安◎主编

华中科技大学出版社
http://press.hust.edu.cn
中国·武汉

图书在版编目(CIP)数据

网络影视鉴赏/李一君,林吉安主编.—武汉:华中科技大学出版社,2023.5
ISBN 978-7-5680-9473-3

Ⅰ.①网… Ⅱ.①李… ②林… Ⅲ.①影视艺术-鉴赏 Ⅳ.①J905

中国国家版本馆CIP数据核字(2023)第089948号

网络影视鉴赏
Wangluo Yingshi Jianshang

李一君 林吉安 主编

策划编辑：周晓方　杨　玲	
责任编辑：唐梦琦	
封面设计：原色设计	
责任校对：余晓亮	
责任监印：周治超	

出版发行：华中科技大学出版社(中国·武汉)　　电话：(027)81321913
　　　　　武汉市东湖新技术开发区华工科技园　　邮编：430223

录　排：华中科技大学惠友文印中心
印　刷：武汉开心印印刷有限公司
开　本：787mm×1092mm　1/16
印　张：11
字　数：263千字
版　次：2023年5月第1版第1次印刷
定　价：39.90元

本书若有印装质量问题,请向出版社营销中心调换
全国免费服务热线：400-6679-118　竭诚为您服务
版权所有　侵权必究

普通高等教育新闻传播学类国家级一流专业建设精品教材编委会

总主编

张明新　金凌志

专业改革创新卷主编

张明新　李华君　李卫东

卓越人才培养卷主编

李华君　郭小平　李卫东

学生实践创新卷主编

金凌志　李彬彬　鲍立泉

委　员（以姓氏笔画为序）

于婷婷　闫　隽　李卫东　李华君　李彬彬

余　红　郭小平　唐海江　彭　松　鲍立泉

李一君

华中科技大学新闻与信息传播学院讲师,硕士生导师,中国传媒大学传媒艺术学博士。研究方向为影像理论、视听媒体文化。主持国家社会科学基金项目、教育部人文社会科学研究项目与国家民委民族研究项目各1项,发表论文十余篇,部分转载于《新华文摘》《人大复印资料·影视艺术》。论文多次荣获中国高校影视学会、国家档案局、中国文艺评论家协会、中国电视艺术家协会等机构的嘉奖,出版译著《技术图像的宇宙》(复旦大学出版社2021年版)。

林吉安

华中师范大学新闻传播学院影视传播研究中心副教授,硕士生导师。主要从事中国电影史、电影批评、电影社会学的教学和研究工作。主持国家社会科学基金项目、教育部人文社会科学基金项目和湖北省社会科学基金项目各1项。在《电影艺术》《当代电影》《现代传播》等刊物刊发论文30余篇,其中多篇被《人大复印资料·影视艺术》全文转载。独著War, History, Memory: Rewriting the Second Sino-Japanese War on Chinese-Language Films(Scholar's Press 2019年版),《映演时代:中国电影放映史(1897—1949)》(中国社会科学出版社即将出版)。

总 序

新闻传播学是对我国哲学社会科学具有支撑作用的重要学科。2016年5月17日，习近平总书记在哲学社会科学工作座谈会上的讲话中指出："要加快完善对哲学社会科学具有支撑作用的学科，如哲学、历史学、经济学、政治学、法学、社会学、民族学、新闻学、人口学、宗教学、心理学等，打造具有中国特色和普遍意义的学科体系。"可以说，我国新闻传播学的学科建设和发展步入了历史上最好的机遇期。

从实践的维度看，当今时代的新闻传播学科处于关键的转型发展阶段。首先，信息科技革命推动新闻传播实践和行业快速转型。大数据、云计算、区块链、物联网、人工智能等新兴技术，给社会带来了翻天覆地的变革，不断颠覆、刷新和重构人们的生活与想象，促进新闻传播活动进入更高更新的境界。新闻传播实践的形态、业态和生态，正在被快速重构。在当前"万物皆媒"的时代，媒体的概念被放大，越来越体现出数据化、移动化、智能化的趋势。

其次，全球文化交往与中外文明互鉴对当前的新闻传播实践提出了更高的要求。中国正在越来越走近世界舞台中央，"讲好中国故事""传播好中国声音"成为国家层面的重大战略。在此背景下，新闻传播学的学科建设、学术研究和专业实践，要以"关怀人类、联通中外、沟通世界"的担当和气魄，以传承、创新和传播中华文化为己任，推进全球文化交往，推动中外文明互鉴，为人类文明进步贡献中国智慧和中国方案。

再次，媒体的深度融合发展，促进了媒体功能的多样化拓展。在当今"泛传播、泛媒体、泛内容"的时代，媒体正在进一步与政务、文旅、娱乐、财经、电商等诸多行业和领域产生更加紧密的联系。在媒体深度融合发展的进程中，媒体不仅承担着意识形态领域的新闻传播、舆论引导和文化传承功能，而且是治国理政的利器，是服务群众的平台和载体。在推进国家治理体系和治理能力现代化的过程中，媒体融合是关键一环。通过将新闻与政务、服务、商务等深度结合，媒体全面介入了社会治理和公共服务的各领域各环节。

不论是学科地位的提升，还是实践的快速变革，都对新闻传播学科的转型发展提出了新的时代要求。2022年4月25日，习近平总书记在中国人民大学考察时系统阐述了建构中国自主知识体系的重大战略目标。总书记强调："加快构建中国特色哲学社会科学，归根结底是建构中国自主的知识体系。要以中国为观照、以时代为观照，立足中国

实际,解决中国问题,不断推动中华优秀传统文化创造性转化、创新性发展,不断推进知识创新、理论创新、方法创新,使中国特色哲学社会科学真正屹立于世界学术之林。"具体到新闻传播学科,就是要加快中国新闻传播学自主知识体系建设。我们要以习近平总书记强调的"立足中国、借鉴国外,挖掘历史、把握当代,关怀人类、面向未来"为根本遵循,构建中国特色新闻传播学知识体系,充分体现中国特色、中国风格、中国气派。

加强教材建设是建构中国特色新闻传播学知识体系的重中之重。新闻传播学的学科、学术和话语体系,正处于持续的变革、更新与迭代过程中,加强教材建设显得尤为重要。只有建构高水平的教材体系,才能满足立德树人的时代需要,才能为培养新时代的卓越新闻传播人才提供知识基础。教材也是中外文化交流和文明互鉴的重要载体。要向世界提供中国方案、贡献中国智慧,向世界民众传播中国理论、中国话语,教材是重要的依托和媒介。新闻传播学教材是中国特色新闻传播学知识体系的重要构成部分,肩负着向全人类贡献中国新闻传播话语、理论、思想的历史使命。

本系列教材是国家级一流专业建设精品教材。在某种意义上,本系列教材是顺应国家层面一流本科专业和一流本科课程"双万计划"建设的时代产物。2019年4月,教育部办公厅正式发布《关于实施一流本科专业建设"双万计划"的通知》,提出在2019—2021年,建设一万个左右国家级一流本科专业点和一万个左右省级一流本科专业点。在一万个左右国家级一流本科专业点中,包含236个新闻传播学类专业。目前,全国约有1400个新闻传播学类本科专业,国家级一流本科专业点,显然具有极其重要的示范价值。2019年10月,教育部发布《关于一流本科课程建设的实施意见》,正式启动一流本科课程"双万计划"。在"双万计划"建设中,教材建设无疑是极为重要的。

华中科技大学新闻与信息传播学院创建于1983年,是全国理工科院校中创立的第一个新闻院系,开国内网络新闻传播教育之先河。1983年3月,华中工学院派姚启和教授赴京参加全国新闻教育工作座谈会,到会代表听说华中工学院也准备办新闻系,认为这本身就是新闻。第一任系主任汪新源教授明确指出,我们的目标是培养文理知识渗透的新闻专业人才,我们和中国人民大学、复旦大学、武汉大学办的新闻学专业不一样。1998年,华中理工大学在新闻系基础上,成立了新闻与信息传播学院。学院坚持以"应用为主,交叉见长"为学科发展和专业建设理念,走新闻传播科技与新闻传播文化相结合的道路,推进人文学科、社会科学与自然科学、技术科学交叉融合。经过程世寿教授、吴廷俊教授、张昆教授等历任院长(系主任)的推动、传承和改革创新,学院逐渐形成并不断深化自身的特色。可以说,学院秉持学科交叉的人才培养理念,在传统的人文教育和"人文+社会科学"新闻教育模式之外,于众多高校新闻传播人才培养模式中走出了一条独特的发展道路。

近年来,学院坚持"面向未来、学科融合、主流意识、国际视野"的人才培养理念,致力于培养具有家国情怀、国际视野和新技术思维,适应媒体深度融合和行业创新发展,能胜任中外文化传播与文明互鉴的卓越新闻传播人才。在人才培养过程中,注重学生综合素质与专业水平、理论功底与业务技能、实践精神与创新思维的均衡发展。在这样的思维理念指导下,学院以跨学科、跨领域、跨文化为专业建设路径。所谓"跨学科",即强化专业特色,建设多元化的师资队伍,凝聚跨学科的新兴方向,组建创新团队,培育跨学科的重要学术成果;所谓"跨领域",是在人才队伍、平台建设等方面拓展社会资源,借助业界的力量提升学科实力

和办学水平,通过与知名业界机构的密切合作提高本学科的行业与社会知名度;所谓"跨文化",是扩大海外办学空间,建设国际化科研网络,推出高水平合作研究成果,推进学术成果的国际发表和出版,提升学科的国际知名度和美誉度。

目前,学院拥有五个本科专业:新闻学(另设有新闻评论特色方向)、广播电视学、传播学、广告学、播音与主持艺术。其中,新闻学、广播电视学、传播学入选国家级一流本科专业建设点,广告学、播音与主持艺术入选省级一流本科专业建设点。与此同时,学院还建设了包括"外国新闻传播史""新媒体用户分析""网络与新媒体应用模式""传播学原理"等在内的一批一流本科课程。为持续推进一流本科专业建设和一流本科课程建设,我们经过近三年的策划和组织,编撰推出"普通高等教育新闻传播学类国家级一流专业建设精品教材",为促进新时代卓越新闻传播人才培养、推进中国新闻传播教育转型、建设中国特色新闻传播学知识体系贡献华中科技大学新闻传播学科的思想智慧与解决方案。

本系列教材包括三个子系列:专业改革创新卷、卓越人才培养卷、学生实践创新卷。其中,专业改革创新卷以促进专业建设为宗旨,致力于探讨在新的时代条件下,开展新闻传播学类专业建设的理念、思维、机制和措施,具体包括专业改革创新的指导思想、课程思政、教师与学生、课程与教材、授课形式、教学团队、实践创新、育人机制、交流机制等方面的内容。特别是的,我们在课程思政建设方面做了一些探索,取得了一些成果。2022年,学院作为牵头单位,编撰出版了《新文科背景下专业课程思政教学指南》,系全国首部文科类课程思政教学指南;同时,编写的《新闻传播学专业课程思政教学指南》即将于2023年由华中科技大学出版社出版,系全国首部新闻传播学类课程思政教学指南。

卓越人才培养卷以推进课程教材建设为宗旨,致力于促进新闻传播学类各专业核心课程、前沿课程、选修课程教材的编撰和出版。在我们的设计中,其既包括传统意义上的正式课堂教材,也包括各种配套教材,譬如案例选集、案例库、资料汇编等。课堂教学的教材建设是专业建设的重要构成部分,对于促进快速转型中的新闻传播领域的知识更新和理论重构,具有极其重要的意义。我们以培养全能型、高素质、复合型、创新型的新时代卓越新闻传播人才为目标,着眼于培养学生的跨领域知识融通能力和实践能力。教材是实现上述目标的重要依托和载体。我们在推进卓越人才培养卷教材编撰的过程中,特别注重将新时代中国特色社会主义伟大实践和中国媒体深度融合发展的最新成果及时进行转化并融入其中,以增强新闻传播教育教学的时代性和针对性。

学生实践创新卷以提升学生实践水平为宗旨,致力于培养学生面向媒体融合前沿、面向文化传承、面向国际传播的实践意识和能力。新闻传播学类各专业具有很强的应用性,必须面向实践和行业。"以学为中心",在某种意义上就是要注重实践。新时代的卓越新闻传播人才培养,必须建构基于实践导向的育人机制,其中包括课程、实验室与实践平台、实践指导团队、学生团队实践、实践作品、实践保障机制等诸要素,构成一个完整的闭环。我们编撰学生实践创新卷教材,是要通过对华中科技大学新闻传播学子原创实践作品的聚沙成塔、结集成册,充分展现他们在评论、报道、策划等领域的优秀成果,展现他们的创作水平、责任意识和家国情怀。这些成果中的一部分,可能稍显稚嫩,却是学生在专业领域创造的杰作,凝聚着青年学子的思想智慧和劳动结晶。当然,这些成果也是学院教师们精心指导的结果,是教学相长的产物,对于推动专业建设具有重要的参考、借鉴和示范意义。

在我们的理解中,教材的概念相对宽泛,不仅包括传统意义上的课堂教材和辅助性教学材料,还包括专业改革创新著作和学生实践创新作品。教材是构成专业建设的基石,一流的专业必然拥有一流的课堂教材、教改成果和实践成果。本系列教材名为"国家级一流专业建设精品教材",但并不仅仅服务于本科专业的建设,还囊括针对研究生各专业建设的教材作品。打通本科生专业建设和研究生专业建设,是本系列教材的一个重要创新。我们认为,只有在一流本科专业建设的基础上,才能建设好一流的研究生专业。

2023年将迎来华中科技大学新闻与信息传播学院四十周年华诞。四十年筚路蓝缕,以启山林;四十年创业维艰,改革前行。经过四十年的历程,学院建成了全国名列前茅的新闻传播学科,培养了数以万计具有国际视野、家国情怀的高素质复合型新闻传播人才,成为华中科技大学人文社会科学学科蓬勃发展的一张名片。值此佳期到来之际,我们隆重推出"普通高等教育新闻传播学类国家级一流专业建设精品教材",为学院四十周年华诞献礼。本系列教材是教育部首批新文科研究与改革实践项目"基于多学科融合的卓越新闻传播人才培养体系创新改革研究"的重要阶段性成果,体现了华中科技大学新闻传播学科专业建设发展的主要特色。根据规划,本系列教材将在2025年前全部出版完毕,包括约50部作品,可谓蔚为大观。在此,我们要感谢中共湖北省委宣传部、中共湖北省委教育工作委员会、湖北省教育厅与华中科技大学部校共建新闻学院的项目经费支持,同时,我们也要感谢华中科技大学本科生院在经费上的大力支持,正是有了这些经费的资助,本系列作品才能出版面世,与读者相见,接受诸位的评判和检验。

本系列教材是华中科技大学新闻与信息传播学院致力于推进中国新闻传播教育转型发展的努力与尝试。我们希望这样的努力与尝试,将在中国特色新闻传播学知识体系建构过程中留下历史印记,为新时代培养造就更多具有使命担当、家国情怀和国际视野的卓越新闻传播人才贡献华中科技大学新闻传播学科的思想、智慧和方法。

<div style="text-align: right;">

华中科技大学新闻与信息传播学院院长、教授、博士生导师

张明新

2022年12月12日

</div>

目　　录

第一章　网络影视概论　1
　　第一节　网络影视的兴起背景　1
　　第二节　网络影视的发展概况　6
　　第三节　网络影视的一般特征　15

第二章　微电影　19
　　第一节　微电影的概念与特征　19
　　第二节　微电影的创作类别　22
　　第三节　个案分析　31

第三章　网络电影　43
　　第一节　网络电影的概念与特征　43
　　第二节　网络电影的发展概况　45
　　第三节　个案分析　53

第四章　网络剧　65
　　第一节　网络剧的概念与特征　65
　　第二节　网络剧的创作类别　69
　　第三节　个案分析　76

第五章　网络综艺　88
　　第一节　网络综艺的概念与特征　88
　　第二节　网络综艺的创作类别　92
　　第三节　个案分析　99

第六章　网络纪录片　115
　　第一节　网络纪录片的概念与特征　115
　　第二节　网络纪录片的创作类别　117
　　第三节　个案分析　121

第七章　网络动画　135
　　第一节　网络动画概说　135
　　第二节　网络动画的发展概况　139
　　第三节　个案分析　147
参考文献　158
后记　164

第一章 网络影视概论

随着以互联网为代表的新媒体技术的不断发展,人类社会进入了一个网络化的新时代。当前,互联网已全面渗入影视产业的各个环节。无论是制作、发行、放映,还是营销宣传、票务管理、影视评论,无不深受互联网的影响。更重要的是,还诞生了一种有别于传统影视的新艺术门类,即网络影视。

网络影视是影视艺术在数字化时代下的一种网络化生存形态,它有广义和狭义之分。广义上泛指在网络上流通的所有影视作品,狭义上仅指那些专为网络平台制作,且以网络为主要传播渠道的影视作品。那些经过数字化转换后上传到网络平台的传统电影和电视节目则不包括在内。本书所分析的主要是狭义上的网络影视,具体而言,包括微电影、网络电影、网络剧、网络综艺、网络纪录片和网络动画片等。

第一节 网络影视的兴起背景

网络影视是在互联网技术和数字技术共同推动下出现的一种新的文艺形态。一方面,它是媒介融合时代下互联网技术与影视艺术相互结合的产物;另一方面,它也是在数字技术革命的推动下,影视艺术向数字化转型后呈现出的一种新的媒介形态。因而,不同于传统影视主要建立在摄影机/摄像机、放映机/电视机、胶片/磁带等现代工业技术的基础之上,网络影视则主要依托于以计算机和互联网为代表的当代信息技术。

一、互联网技术的发展与视频网站的兴起

互联网技术是20世纪极其伟大的发明之一,深刻地影响了全球经济、文化和社会生活。它始于1969年美国国防部高级研究计划局建设的阿帕网(ARPAnet),但此后的数十年间,它始终处于实验科研阶段,仅供少数科研人员以及美国政府和军方使用。直到20世纪90年代中期之后,互联网技术才开始进入社会化应用阶段。尤其是在商业资本的推动下,开始涌现出大量的互联网公司,而互联网技术也随之迅猛发展,并向各个行业不断渗透。

自从1994年万维网(World Wide Web)创立后,互联网技术经历了从Web1.0到Web2.0的转变,并正朝着Web3.0的方向发展。在Web1.0时代,用户主要通过门户网站和搜索引擎来获取信息内容,代表性的产品有谷歌、雅虎、新浪等。这些门户网站和搜索引擎通过数据抓取技术将海量芜杂的信息聚合起来,从而帮助人们共享信息资源。但此时用

户只能被动地接收信息,而不能实现人与人之间的沟通和互动。因此,为了满足人们的互动需求,一种由用户参与内容生产的互联网模式 Web2.0 应运而生。MySpace、Facebook、Youtube、Twitter 等社交网络平台正是基于 Web2.0 技术创建的。在技术的赋权下,用户不再只是被动的信息接收者,而成为内容的创造者,由此开启了互联网的 UGC(User Generated Content,用户生成内容)时代。同时,用户还可以与其他用户进行在线交流、沟通和互动。因此,Web2.0 总体呈现出个性化、互动化、去中心化等特征。当前,随着 5G、VR 等技术的发展,互联网正步入 Web3.0 时代。"如果说,Web1.0 的本质是聚合、联合、搜索,Web2.0 的本质是互动、参与,那么,Web3.0 的本质就是进行更深层次的人生参与和生命体验。"[1]近年来社会广泛热议的元宇宙,或许正是未来 Web3.0 时代的产品形态。

与美国等发达国家相比,中国的互联网发展起步较晚。直到 1994 年 4 月 20 日,中关村地区教育与科研示范网络才成功接入国际互联网,实现全功能连接,从而正式开启中国的互联网时代。翌年 5 月,中国首家互联网企业北京科技有限责任公司开始提供互联网服务。随后,网易、腾讯、搜狐、新浪、阿里巴巴、百度等互联网企业也纷纷在 20 世纪的最后几年里陆续成立,并迅速发展为中国乃至世界的 IT 巨头。

21 世纪以来,随着网络基础设施的建设与个人电脑的普及,互联网开始逐渐融入普罗大众的日常生活,为人们获取信息提供了巨大便利。比如,电子邮件使人们可以非常便捷地进行远距离通信,而 MSN、QQ 等聊天软件则使人们可以实时交流和互动。博客、BBS 论坛、校内网(后更名为人人网)等社交网络的兴起,更为人们提供了自由表达、分享和交流的空间。从此,虚拟的网络世界日益成为人们生活的第二空间。尤其是 20 世纪 90 年代出生的年轻人,更是伴随着计算机和互联网技术的发展而成长起来的,他们也因此被称为"网生代",是当前网络上最活跃的人群。

随着互联网技术的发展,网络视频行业迅速兴起。2004 年 11 月,我国第一家专业视频网站乐视网正式上线。随后,土豆网、56 网、优酷网、酷 6 网、PPTV、PPS 等视频网站也纷纷成立。同时,搜狐、新浪等一些门户网站也开始涉足视频领域,提供视频服务。它们利用技术手段聚合了海量的视听节目,吸引了大量用户,也极大地满足了人们的娱乐需求。随着网络视频业务的迅速发展,互联网已成为一个重要的影视剧播放平台。其中,基于 Web2.0 技术的土豆网、56 网和优酷网,还为普通网民提供了分享个人影像作品的自由表达空间。在技术的赋权下,网民不再只是作为视频内容的消费者,也可以成为视频内容的生产者,同时他们还可以将视频内容上传至视频网站,与他人分享,从而满足自己的表达欲,并展现自身的才华。这种 UGC 的生产模式,极大地激发了网民的创作热情,推动了网络影视的兴起。

然而,网络视频行业在高速发展的同时,也出现了鱼龙混杂的不良现象。为了加强管理,国家广电总局陆续出台了一系列规定,如《互联网等信息网络传播视听节目管理办法》(广电总局 39 号令)、《互联网视听节目服务管理规定》(广电总局 56 号令)、《广电总局关于加强互联网传播影视剧管理的通知》(广发〔2007〕122 号)等。这些政策的出台,对于规范行业管理、引导行业发展具有重要的指导意义。为了进一步整顿行业乱象,国家广电总局于 2008 年前后对部分网站开展互联网视听节目服务的情况进行抽查。结果,土豆网等 32

[1] 刘畅:《"网人合一":从 Web1.0 到 Web3.0 之路》,《河南社会科学》2008 年第 2 期。

家视频网站因内容违规被警告处罚,猫扑视频等 25 个网站被责令停办。① 而同年爆发的全球金融危机,更使得中国网络视频行业经历了一次重大洗牌,从而加速了行业的深度整合,促进了行业的良性发展。

经过一番调整后,我国网络视频行业在 2010 年后开启了一波上市和兼并热潮。2010 年 8 月,乐视网在国内创业板挂牌上市;同年 12 月,优酷网率先登陆纽交所,成为全球首家在美国独立上市的视频网站;2011 年,土豆网登陆纳斯达克;2012 年,优酷与土豆正式合并;2013 年,百度收购 PPS 视频业务,并将该业务与爱奇艺合并……此外,随着中国网络电视台(CNTV)和哔哩哔哩网站(简称 B 站)的成功上线,以及网易、腾讯等互联网巨头陆续开通视频业务,中国网络视频产业的发展模式日趋多元化。经过几年时间的发展与市场洗牌,我国视频产业逐步形成了国有媒体网络电视台、综合视频平台与专业视频网站三股力量并行发展的格局。

经过近 30 年的发展,中国互联网已充分展现出了巨大的影响力和发展潜力。根据中国互联网络信息中心(CNNIC)发布的报告显示,截至 2022 年 6 月,我国网民规模已达 10.51 亿,互联网普及率达 74.4%。其中,网络视频用户规模为 9.95 亿,占网民整体的 94.6%。② 这一全球最大规模的用户群体,无疑为我国网络影视的发展提供了广阔市场。

二、数字技术推动下的影视艺术变革

数字技术(Digital Technology)是一项与电子计算机相伴相生的科学技术。它是指借助一定的设备将图、文、声、像等各种信息,转化为电子计算机能识别的二进制字数"0"和"1",然后进行运算、加工、存储、传送和还原的技术。由于在运算、存储等环节中要借助计算机对信息进行编码、压缩、解码等,因此它也被称为数码技术或计算机数字技术。这种数字技术具有抗干扰能力强、精度高、保密性好、通用性强,且便于长期存贮等优点,因此世界各国都对这一技术高度重视,从而在全球范围内掀起了数字技术革命浪潮。这对影视艺术也产生了巨大而深远的影响。

众所周知,电影和电视均是现代科学与艺术的结晶,二者常常被视为一对孪生姊妹。但在过去很长一段时间里,二者在拍摄制作、视听风格、播放平台等方面始终保持着显著差异:电影是用电影摄影机以胶片为载体进行拍摄,采用的是光化学成像方法;电视是用电视摄像机以磁带为载体进行拍摄,采用的是光电子成像方法。前者通过放映机投射在大银幕上,而后者通过信号传输显示在电视荧屏上;前者画面大,清晰度高,视听效果好,后者画面小,清晰度低,视听效果较差……然而,20 世纪 90 年代以后,数字技术革命给影视艺术带来了颠覆性的影响。这种影响主要体现在以下三个方面。

首先,数字技术改变了影视艺术的媒介形式,推动了电影与电视的融合发展。传统影视

① 参见《广电总局抽查网络视听节目 土豆等 32 家网站被罚》,http://www.taiwan.cn/jm/cjfx/it/200803/t20080321_610357.htm。
② 参见中国互联网络信息心:《第 50 次中国互联网络发展状况统计报告》,https://www3.cnnic.cn/NMediaFile/2022/0926/MAIN1664183425619U2MS433V3V.pdf。

将影像和声音记录在胶片或磁带这种物质载体上,而数字技术使得胶片和磁带被统一的虚拟数字所取代。这不仅使得电影艺术进入了所谓"后电影"时代,也打破了电影和电视的技术隔阂,从而推动了二者的融合发展。尤其是在数字技术革命的推动下,还诞生了电视电影这一新的艺术形态。近年来,随着数字高清技术和家庭影院的发展,摄影机与摄像机、大银幕与小屏幕的边界也日趋消失,我们越来越难以区分电影与电视的界限。

其次,数字技术也引发了影视生产领域的巨大变革。随着数字技术的发展,影视艺术已不再满足于真实地记录现实世界,而是致力于能够创造出现实世界根本不存在的虚拟影像,从而带给人们更富奇观性的视觉享受,这推动了"想象力消费"的兴起。与此同时,那种建立在摄影机运动基础上的电影语言也发生了巨大变化。数字技术不仅可以模拟摄影机的任何高难度动作,制造出人们所想象的各种虚拟场景,甚至还可以生成数字人物以取代真人表演。在数字技术的加持下,无论是摄影机、场景、道具,还是演员,都已不再是必需的,而完全可以借用一套复杂的计算机程序来仿真模拟。由此,人们的想象力被大大地激发,从而推动了科幻片、灾难片、魔幻片等幻想类电影的兴盛。无论是《星球大战》《星际穿越》《阿凡达》《流浪地球》等科幻片,还是《后天》《2012》《日本沉没》等灾难片,抑或是《哈利·波特》《指环王》《捉妖记》等魔幻片,无不得益于数字技术的发展。

最后,数字技术还大大降低了影视艺术的技术门槛。在传统影视时代,无论是电影摄影机还是电视摄像机都十分昂贵,普通人难以消费得起,加之整个影视艺术生产流程十分复杂,因此传统影视的制作权均被专业机构所垄断。随着数字技术的发展,尤其是家用DV、智能手机等影像设备的日益普及,影视艺术不再为少数机构和专业人士所垄断,普通的影视爱好者也可以轻易地掌握技术设备,从而参与到影像生产当中。由此,影视艺术真正成为"大众化"的艺术。从理论上讲,在数字化时代下,人人都可以成为影像的创作者,这无疑会极大地促进民间影像的崛起。而视频网站等网络新媒体的发展,则为这种民间影像提供了广阔的展示平台。因此,有学者称当前电影已进入了"大电影时代","这是一个影像从生产到消费实现民主化的时代,也是受众从消费到生产的影像权利扩大的时代"[①]。

三、媒介融合时代下互联网对影视行业的渗透

21世纪以来,随着数字技术和互联网技术的飞速发展,全球社会已进入一个大融合、大发展的数字化全媒体时代,呈现出各种传播技术汇聚、各种传媒介质有机组合、各种媒体终端相互兼容、各种媒体表现形式综合运用等诸多新的发展趋势。正如亨利·詹金斯所言,现在我们都生活在一种"融合文化"中,"在这里新媒体和旧媒体相互碰撞、草根媒体和公司化大媒体相互交织、媒体制作人和媒体消费者的权力相互作用,所有这一切都是以前所未有、无法预测的方式进行的"[②]。

在媒介融合的时代语境下,互联网与影视产业的融合发展是一个突出的现象。近20年来,中国影视产业持续蓬勃发展,无论是产量还是规模都迅速扩张,并很快跃居世界前列。

① 丁亚平:《大电影转向:热播影视的发展趋势(上)》,文化艺术出版社2013年版,第4页。
② [美]亨利·詹金斯:《融合文化:新媒体和旧媒体的冲突地带》,杜永明译,商务印书馆2012年版,第30页。

在此形势下，各大互联网公司对影视行业产生日益浓厚的兴趣，纷纷介入影视行业的各个领域，从而开启了中国影视业的互联网时代。互联网对影视行业的渗透，最初是从产业的下游开始，比如为影视作品提供播放平台、售票服务和营销宣传等，后来逐渐向产业上游拓展，越来越多地参与影视节目的投资开发和生产制作。尤其是各大视频网站出于对内容的巨大需求，不再满足于仅仅作为播放平台，而是开始投资自制影视节目，从而形成内容与渠道的双重布局。具体而言，互联网对影视行业的渗透主要体现在以下三个方面。

首先，以"BAT"（百度、阿里巴巴、腾讯）为代表的互联网企业全面进军影视业，成立了一批互联网影视公司。2014年6月，阿里巴巴成立阿里影业，涉足影视剧的投资、制作、发行和宣发等业务，同时还建立了淘宝电影（后更名为"淘票票"）这一重要的网络售票平台。同年7月，百度旗下的爱奇艺也宣布成立爱奇艺影业公司，业务涉及IP开发、出品、投资、版权、宣发、衍生品等多个领域。它主要依托爱奇艺平台，联动会员、文学、游戏、动漫、IP增值等站内业务，形成了以项目研发、电影发行、市场营销、电影票、商业合作为主的五大核心业务板块。2015年9月，腾讯更是在一周内接连成立了企鹅影视和腾讯影业两家影视公司。其中，企鹅影视以自制剧、自制综艺、电影投资和艺人经纪为主要业务，腾讯影业则主要围绕IP开发，将影视与文学、动漫、戏剧、游戏等联合起来，展开跨媒介运营。此外，诸如时光网、1905电影网、豆瓣电影、猫眼电影、咪咕影院等网络平台，更是为广大影迷提供了观影、购票和评论的重要渠道。可以说，这些互联网影视公司已全面深度地介入影视产业的各个领域，彻底改变了我国的影视产业格局。

其次，互联网的深度介入还推动了网络影视的兴起。在视频网站兴起之初，由于版权意识薄弱，各大网站上流通的影视作品大多为非法的盗版资源。而到了2008年前后，国家版权局、公安部、工业和信息化部连续多次展开版权保护行动，视频行业逐渐走向正版化。在此政策的影响下，各大视频网站为了追求流量、吸引会员，争相抢购各种优质节目，从而使影视版权的价格不断攀升。由此，高昂的版权购买费使得各大视频网站承受了巨大的成本压力。同时，网络视频的同质化竞争也日益严重。在此形势下，各大视频网站亟须寻找差异化的竞争策略，提升内容原创能力，于是纷纷开始参与影视节目的投资制作，由此催生了网络自制节目的兴起。

最后，为鼓励和扶持网络影视创作，发掘青年创作人才，互联网公司还出资建立了众多创作基金，搭建了各种展示平台。比如2008年，土豆网便创办了"土豆映像节"（后更名为"土豆映像季"），推出了《打，打个大西瓜》《李献计历险记》等多部优秀原创作品，同时也使杨宇、周楠、"筷子兄弟"（肖央和王太利）等优秀人才脱颖而出。另外，近年来，随着网络影视的蓬勃发展，专业人才紧缺问题也日益凸显，特别是优秀导演的数量远不能满足行业发展需求。有鉴于此，各大互联网影视公司也在逐渐加大对青年导演的扶持力度，推出了各项青年导演扶持计划，如阿里影业的"A计划"、爱奇艺的"大爱计划"、腾讯网的"青梦导演扶持计划"、淘梦的"导演梦想绽放计划"等。这些扶持项目为年轻电影人的成长起到了良好的孵化作用，同时也为其展示才华提供了重要平台。

在互联网对影视行业带来巨大冲击的同时，我国传统影视业也积极应对挑战，推动行业的转型升级。在国家实施"互联网＋"政策的大力推动下，传统影视更是积极拥抱互联网。比如在2009年，中影集团便加入土豆网举办的"土豆映像节"，翌年更是联手优酷网共同推

出了"11度青春"系列电影,从而开启了影视产业和互联网产业的融合之旅。2014年8月18日,中央全面深化改革领导小组第四次会议审议通过了《关于推动传统媒体和新兴媒体融合发展的指导意见》,提出要推动传统媒体和新兴媒体在内容、渠道、平台、经营、管理等方面深度融合,这对传统影视的转型与网络影视的发展起到了积极的推动作用。

总而言之,网络影视是在技术、资本和市场共同作用下的产物,也是媒介融合时代下传统影视艺术与网络新媒体融合发展的产物。

第二节　网络影视的发展概况

作为互联网时代下诞生的一种网络文艺,网络影视是一门非常年轻的艺术。它虽然发展历史很短,但发展速度却异常迅猛,在短短的10余年时间里便已成为整个影视产业和网络文艺的重要组成部分。虽然网络影视在初期发展阶段频遭恶评、备受诟病,但却始终能够顽强生长,无论是创作产量还是市场规模都快速增长,迄今已发展为互联网视频内容产业的核心支柱。网络影视的发展过程大体经历了四个阶段:初步探索的萌芽期、野蛮生长的爆发期、减量提质的调整期,以及日趋成熟的发展期。

一、初步探索的萌芽期

网络影视是伴随着互联网的发展而兴起的一种艺术门类,其历史可以追溯至1995年。当时美国推出了一部专为互联网制作的网络剧《地点》(The Spot),这大概是世界上最早的网络影视作品。翌年,香港电影人马伟豪编导了一部由郑伊健、郑秀文和梁咏琪等明星主演的网络电影《百分百啱Feel》(1996),该片在网上播出后引发不错的反响。2000年,台湾地区也制作了一部标榜为"网络原生电影"的《175度色盲》,该片结合了真人拍摄以及2D、3D动画与专业软件技术制作而成。

相较而言,中国大陆的网络影视创作起步稍晚,最早的尝试可追溯至2000年。当时5名在校大学生自编自导自演了一部反映高中校园生活的网络剧《原色》。[①] 后来,陆续有一些新的作品出现,其中比较有影响的早期作品有网络综艺《大鹏嘚吧嘚》(2007),网络动画《打,打个大西瓜》(2008)、《李献计历险记》(2009)、《网瘾战争》(2009)、《我叫MT》(2009),以及网络剧《苏菲日记》(2008)、《嘻哈四重奏》(2008)、《漫品生活秀》(2009)和《男生那点事》(2010)等。其中,由饺子(原名杨宇)独立创作的三维动画短片《打,打个大西瓜》,以游戏的方式来表现和反思现代战争,故事新颖,风趣幽默,场面壮观,获得网友的普遍好评。该片不仅在豆瓣网上评分高达8.8分,还斩获了26届柏林国际短片电影节评委会特别奖等30多

① 参见《我国第一台网剧〈原色〉日前播出》,http://eladies.sina.com.cn/amusement/news/amusenews/2000-03-14/21666.shtml。

个奖项,被网友称为"华人最牛原创动画短片"。

但总体而言,这一阶段的网络影视由于技术条件限制,制作成本普遍很低,加之创作者大多是非专业人士,因而作品普遍制作粗糙,品质不佳,无法跟传统影视相提并论。但这些作品初步体现出了鲜明的网络文化特征,如碎片化、游戏化、狂欢化等,为网络影视的发展做了有益的探索。

二、野蛮生长的爆发期

2010 年是中国网络影视的发展元年。其中一个标志性的事件是,中国电影集团联手优酷网共同出品了"11 度青春"系列电影,这一举动既是传统影视积极拥抱网络影视的一次重要行动,也是网络影视进入大众视野的重要亮相。该系列汇集了 11 位年轻的新锐导演,共推出了 10 部新媒体短片,包括《拳击手的秘密》《哎》《夕花朝拾》《东奔西游》《泡芙小姐的金鱼缸》《江湖再见》《李雷和韩梅梅》《阿泽的夏天》《老男孩》《L.I》。这些作品时长多为 10 余分钟,最短的 8 分钟(《东奔西游》),最长的 42 分钟(《老男孩》),题材广泛涉及年轻人关注的话题,如青春、爱情、奇幻、悬疑、穿越等。这些作品在优酷网播出后,引发很大反响。其中《老男孩》更是风靡全网,影片主创肖央和王太利也因此暴得大名。

2011 年 12 月 27 日,号称"全球首部微电影"的《一触即发》在 CCTV 和各大视频网站同步上映,引发人们广泛热议。该片时长仅为 90 秒,但情节曲折,制作精良,场面宏大,节奏感强,充满视觉刺激,堪比好莱坞大片。这部作品的热映使得"微电影"一词开始正式用于指称这类在网络上传播的电影短片。同时,该片的成功也使各大广告商看到了微电影的巨大潜力,纷纷投资制作用于广告宣传的微电影,从而掀起了中国微电影创作的热潮。为了扩大知名度,广告商还重金邀请知名电影人来执导创作。比如,姜文为佳能相机拍摄了《看球记》,陈可辛为苹果手机拍摄了《三分钟》,宁浩为宝马汽车拍摄了《巴依尔的春节》,等等。

另外,为了提升网络平台的品牌影响力,优酷网于 2012 年起连续三年推出了"大师微电影"专题。该活动邀请到了顾长卫、许鞍华、蔡明亮、金泰勇、吕乐、张婉婷、罗启锐、吴念真、黑泽清、姜帝圭、舒琪、杜可风、张元等国内外著名电影人加盟,推出了 10 余部颇具作者个人风格的艺术微电影,如《龙头》《深蓝》《新年头,老日子》等。这些作品大多具有一定的实验风格和探索性质。比如,蔡明亮的《行者》就具有很强的实验先锋色彩,它以一种极端的形式主义风格,表达了导演对快节奏的都市生活的反思。许鞍华的《我的路》聚焦变性人群体,探讨了"边缘人"的艰难处境和身份认同。吕乐的《一维》则巧妙借用皮影戏的形式,并融合了中国水墨画的神韵。这些"大师微电影"以其高品质的制作水准得到了业界的高度评价,部分微电影先后获得包括上海电影节、戛纳国际电影节、温哥华国际电影节、釜山国际电影节等 40 多个国际电影节的青睐。知名电影人的加盟,全面提升了微电影的艺术品质,使其摆脱了"草根"和"不专业"的标签,从而引导行业向高品质、精品化的方向发展。

继微电影之后,网络剧也自 2012 年起开始迅速崛起。最早掀起网络剧风潮的是搜狐自制的情景喜剧《屌丝男士》(2012)。该剧沿袭和模仿了德国系列短剧《屌丝女士》的小品化风格,通过人物夸张的表演和荒诞搞笑的情节,展现现代青年人的日常生活。不同于传统情景

喜剧有固定的人物和连贯的剧情,该剧有着鲜明的网络文化特征:剧情方面呈现出碎片化的特点,片段与片段、故事与故事之间没有任何的连贯性;人物对白则运用各种网络段子,呈现出戏谑性和狂欢化的特点。同时,该剧还邀请到了柳岩、孙俪等数十位人气明星出镜客串,从而带来了巨大的明星效应。该剧上线后立即在网络上爆红,第一季就创下了4.2亿的播放量。随后,优酷与万合天宜也联合出品了一部类似的情景喜剧《万万没想到》(2013)。该剧除了运用密集的网络段子来制造语言狂欢效果外,还大量运用戏仿、解构和恶搞等喜剧手法,体现出鲜明的后现代文化特征。无论是《屌丝男士》和《万万没想到》,还是此前的《嘻哈四重奏》(2008)和《男生那点事》(2010),均属于以搞笑为主的情景喜剧,迎合了普通网民追求娱乐至上的文化心理。但这种短、平、快的节目,普遍格调不高,缺乏应有的文化内涵和思想深度,因而也遭到不少诟病。

当国内的网络剧沉浸于追求浅表化、快餐化的娱乐狂欢之时,美国奈飞(Netflix)出品的《纸牌屋》(House of Cards,2013)以其严谨的剧情设计和高质量的制作水准,为国内同行树立了艺术标杆。该剧在美国上线后不久,就被搜狐视频引进内地市场,掀起了国民的观看热潮。在此情境的带动下,我国在2014年陆续推出了《匆匆那年》《灵魂摆渡》等多部制作优良的作品,使网络剧在受众心目中的观感得到了一定程度的改善。随后"一剧两星"政策的实施,使大量的广告和资本涌入网络视频行业,而电视版权的收紧和版权费用的不断攀升,也推动了视频网站加快自制内容的开拓。在此背景下,网络剧自2015年开始进入井喷阶段,涌现出《盗墓笔记》(2015)、《无心法师》(2015)、《太子妃升职记》(2015)等多部"爆款"剧。其中,根据同名网络小说改编的《盗墓笔记》,在开播之日就让爱奇艺的服务器陷入瘫痪,并最终创造了超过28亿的播放量纪录。随后,诸如《鬼吹灯之精绝古城》(2016)、《余罪》(2016)、《法医秦明》(2016)、《白夜追凶》(2017)、《无证之罪》(2017)等制作精良的优质网络剧,也都获得了较高的口碑与播放量。虽然这一时期的网络剧仍存在不少问题,但整体而言,无论是题材还是类型,均大大拓宽了中国电视剧的边界。

在网络剧迅速发展的同时,网络综艺节目也开始兴起。2012年,高晓松主持的一档脱口秀节目《晓说》,在优酷网上线后引起了较大关注。在此综艺的带动下,各大网站也纷纷开始投资制作网络综艺,节目数量得以爆发式增长。据统计,2014年共有150个网络综艺节目上线,同比增长200%。这一年,爱奇艺推出的辩论类节目《奇葩说》以"奇葩"选手为创意切入点,通过设置一些热门话题,让选手表达个性化的观点,从而展现出更为开放、包容的现代观念。节目上线后获得网民的巨大关注和讨论,成为一部"现象级"的综艺作品。由此,2014年也常常被称为中国的"网综元年"。

随着网络综艺热潮的兴起,腾讯、优酷、爱奇艺等网络平台不断加大投资,并与专业内容制作公司展开合作,使网络综艺从"低成本、粗制作"转变为"高投入、精制作"。由此,越来越多的优秀电视人也开始加入网络综艺的制作当中。比如《约吧!大明星》(2016)是由《爸爸去哪儿》的制片人谢涤葵在离开湖南卫视后推出的首个创业项目;《放开我北鼻》(2016)由《花样姐姐》的制片人李文妤担纲制片;《火星情报局》(2016)则由著名主持人汪涵和《天天向上》的团队制作;央视春晚导演哈文及其丈夫李咏还携手推出了《偶像就该酱婶》(2016);曾担任《快乐大本营》《超级女声》等品牌节目制片人的易骅及其团队,从2016年起也开始探索网络综艺,先后推出了《看你往哪跑》(2016)、《脑力男人时代》(2017)、《这!就是灌篮》

(2018)、《我和我的经纪人》(2019)等多档节目。随着投入的增加和优秀团队的加盟,网络综艺在制作水准、节目品质及其影响力和营收力等方面均实现了突破,堪与电视综艺并驾齐驱。

此外,这一时期还迎来了网络电影的创作热潮。2014年3月18日,爱奇艺首次提出"网络大电影"(简称"网大")的概念,开启了中国"网络大电影"时代。网络大电影因具有投资少、门槛低、周期短、收效快、风险小等特点而备受资本市场和影视行业的热捧。在资本和利益的推动下,网络大电影很快就迎来爆发式增长。据统计,2014年全网上线450部网络大电影,其中爱奇艺网络大电影年度分账TOP20(排名前20)总分账票房601.6万元。2015年全网上线700部网络大电影,其中爱奇艺网络大电影年度分账TOP20总分账票房5627.8万元,是上一年的近10倍。2016年全网上线约2500部网络大电影,整个市场规模达到10亿,其中爱奇艺网络大电影年度分账TOP20总分账票房1.98亿元。从2014年至2016年,爱奇艺网络大电影年度分账TOP20总分账票房从600万出头上升到近2亿元,在三年内增长了32.9倍。[①] 由此可以看出,网络大电影在诞生初期经历了一个狂飙突进的时期。

然而,早期的网络大电影普遍存在制作粗糙、质量低下、品位低俗、题材扎堆、同质化现象严重等问题,甚至不少作品还充满暴力、色情等元素,导致人们对网络大电影的印象不佳。在"注意力经济"时代,创作者为了吸引网民付费观看,往往会取一些充满噱头的片名,设计夺人眼球的海报,并在前6分钟(根据视频网站的付费模式,影片前6分钟免费试看,如继续观看则须付费)堆积各种商业元素以唤起观众的兴趣,而正片内容却敷衍了事。另外,还有不少作品试图通过仿制时下热门的院线电影来获取关注度和点击率。比如制作成本仅28万元的《道士出山》(2015),便通过模仿陈凯歌的电影《道士下山》的片名,并赶在后者上映前夕上线,最终竟创造了高达2400万元的票房。与之相类似的还有蹭《鬼吹灯之寻龙诀》热度而产生的《猛鬼吹灯之寻龙决》(2015)、蹭《美人鱼》热度而产生的《美人鱼前传》(2016)等。更夸张的是,在冯小刚创作电影《我不是潘金莲》前后,网上先后推出了10多部围绕"潘金莲"的网络大电影,如《我是潘金莲》《我不叫潘金莲》《我不做潘金莲》等。这些影片名称高度相似,但内容并没有多少关联,从而回避了侵权问题。但这种投机取巧的蹭热点行为,无疑进一步强化了人们对"网大"的负面印象。

总体而言,在市场与资本的共同推动下,这一时期的网络影视产业呈现出高速、蓬勃的发展态势。无论是作品数量还是产业规模都迅速扩大,用户数量也显著增长。微电影、网络剧、网络综艺、网络电影等各种网络影视风起云涌,佳作迭出,成为当时中国文艺界最富有朝气活力的新生力量之一。与此同时,各大视频网站和互联网平台也在不断探索新的商业模式,逐步形成了"会员订阅+广告收入"的盈利模式。

然而,这一时期的网络影视行业存在很多饱受诟病的问题,可谓乱象丛生,亟须整顿。为了引导行业规范,促进网络视听行业健康发展,2011年8月19日,民政部正式批准成立了中国网络视听节目服务协会。这是我国网络视听节目服务领域唯一的国家级行业性组织,也是我国互联网领域规模最大的行业协会。协会会员单位包括中央广播电视总台、湖南电视台、浙江电视台等传统广电机构,人民网、新华网、中国网、咪咕文化等主流新媒体机构,阿

[①] 参见《爱奇艺公布近3年票房分账榜单 十大趋势还原真实网大市场》,https://www.chinanews.com/yl/2017/01-13/8123533.shtml。

里巴巴、腾讯、百度等互联网企业,优酷、爱奇艺、搜狐视频、B站等视听节目服务机构,中影、华策、慈文等影视节目制作公司,以及华为、中兴等网络技术公司,涵盖了网络视听行业全产业链。为了加强行业自律,中国网络视听节目服务协会于2012年制定了《中国网络视听节目服务自律公约》,号召各大平台"坚守社会责任,坚持社会效益优先","积极生产制作和传播内容健康、形式新颖、生动活泼、贴近受众的网络视听节目",并要求行业加强内部管理,实行网络视听节目内容总编辑负责制和先审后播制度。[①] 同时,针对部分网络视听节目存在内容低俗、格调不高,甚至渲染色情暴力的问题,协会还发出了《关于抵制色情暴力等有害视听节目的倡议书》,呼吁行业自觉遵守法律法规和社会公德,加强自我约束。[②] 另外,为了引导内容创作方向,鼓励优秀原创作品,发掘扶持新锐创作人才,协会自2013年起启动优秀网络视听作品推选活动,每年评选出若干优秀作品,从而发挥对行业的示范引领作用。

与此同时,国家也出台了一系列政策,以加强对行业乱象的治理。比如2012年,国家广播电影电视总局和国家互联网信息办公室联合下发《关于进一步加强网络剧、微电影等网络视听节目管理的通知》(广发〔2012〕53号),要求互联网平台按照"谁办网谁负责"的原则,对网络视听节目实行"先审后播"的管理制度。同时还提出要"强化退出机制",对违规播出网络视听节目的单位予以警告、责令改正、罚款等处罚。[③] 随后,针对实践中出现的一些新问题,2014年又下发了《关于进一步完善网络剧、微电影等网络视听节目管理的补充通知》(新广电发〔2014〕2号),要求网络视听节目制作机构须取得"广播电视节目制作经营许可证",并要求各大平台"严把播出关"。对于网民个人制作并上传的网络剧和微电影,要求实名制;对于群众举报或新闻出版广电行政部门发现节目内容不符合国家有关规定的,则要求立即下线。[④] 这些政策对规范行业、把关内容、提升质量,具有重要的指导意义。

三、减量提质的调整期

为了进一步治理网络影视行业的乱象,国家自2017年起开始不断加大监管与整治力度。2017年6月1日,国家新闻出版广电总局印发《关于进一步加强网络视听节目创作播出管理的通知》,要求网络视听节目与广播电视节目坚持同一标准、同一尺度,把好政治关、价值关和审美关。[⑤] 随后,中国网络视听节目服务协会于同年6月30日审议通过了《网络视听节目内容审核通则》,进一步确立了先审后播和审核到位的原则,并从政治导向、价值导向、审美导向,以及情节、画面、台词、歌曲、音效、人物、字幕等各个方面,对网络视听节目的内容

[①] 参见《中国网络视听节目服务自律公约》,http://www.nrta.gov.cn/art/2012/7/19/art_113_5161.html。

[②] 参见《关于抵制色情暴力等有害视听节目的倡议书》,http://www.cnsa.cn/art/2014/5/22/art_1490_23014.html。

[③] 参见《关于进一步加强网络剧、微电影等网络视听节目管理的通知》,http://www.nrta.gov.cn/art/2014/3/19/art_113_4861.html。

[④] 参见《关于进一步完善网络剧、微电影等网络视听节目管理的补充通知》,http://www.nrta.gov.cn/art/2014/3/21/art_113_4860.html。

[⑤] 参见《总局进一步加强网络视听节目创作播出管理》,http://www.nrta.gov.cn/art/2017/6/1/art_114_33907.html。

审核做出了详细规定。①

党的十九大召开后,围绕十九大报告所提出的"加强互联网内容建设,建立网络综合治理体系,营造清朗的网络空间"的要求,国家新闻出版广电总局进一步加强了对网络视听节目的管理力度。在2017年11月30日召开的第五届中国网络视听大会上,国家新闻出版广电总局党组成员、副局长田进在讲话中强调,要"坚持一手抓发展、一手抓管理,坚持网上网下同一标准、同一尺度,实施科学、严格、高效管理",并要求"各级广播电视播出机构和各网络视听节目服务机构要做好现有网络传播节目的清理工作,建立健全广播电视节目网络传播播前审核制度,把好导向关、内容关、人员关,避免'带病带毒'节目上网"。②根据这一指示,国家广电总局在2018年3月16日下发了一份特急文件《关于进一步规范网络视听节目传播秩序的通知》(新广电办发〔2018〕21号),要求"所有视听节目网站不得制作、传播歪曲、恶搞、丑化经典文艺作品的节目;不得擅自对经典文艺作品、广播影视节目、网络原创视听节目作重新剪辑、重新配音、重配字幕,不得截取若干节目片段拼接成新节目播出;不得传播编辑后篡改原意产生歧义的作品节目片段。严格管理包括网民上传的类似重编节目,不给存在导向问题、版权问题、内容问题的剪拼改编视听节目提供传播渠道。对节目版权方、广播电视播出机构、影视制作机构投诉的此类节目,要立即做下线处理"。在这种政策要求下,腾讯视频、爱奇艺、优酷、搜狐、快手、西瓜视频等各大视频网站展开了大规模的"自纠自查"行动,将那些包含色情低俗内容、涉及封建迷信和鬼怪情节、篡改名著及歪曲真实历史人物的作品予以下架。资料显示,截至2018年4月20日,爱奇艺对所有在线的3048部网络大电影进行了全面复查,共下线处理了1022部。搜狐也下线了139部。③

在严密监管平台播出的同时,国家也十分重视对内容生产的引导。2019年2月,国家广电总局出台了《关于网络视听节目信息备案系统升级的通知》,要求重点网络影视剧(包括投资总额超过500万元的网络剧、网络动画片,超过100万元的网络电影)在制作前,需在"重点网络影视剧信息备案系统"中登记节目名称、题材类型、内容概要、制作预算等信息。由此,重点网络影视剧的创作被纳入监管范围。

在上述政策的引导下,网络影视行业进入了"提质减量"的调整期,此前那种粗制滥造的爆发式增长势头得到了一定程度的遏制,出品数量开始大幅下降。2016年全网上线的网络电影多达2463部,到了2017年则减为1892部,2018年进一步降为1373部,2019年更是大幅降至789部,还不及2016年的三分之一。在减量的同时,网络影视的投资成本却大幅增长。其中,网络电影在兴起之初,每部投资普遍在100万元以内,但近年来越来越多的作品投资高达上千万。据统计,2021年的网络电影,成本在1000万以上的占比已达30%。④网络剧方面,优酷、腾讯等实力雄厚的视频平台更是致力于打造"超级剧集",即拥有顶级IP、电

① 参见《网络视听节目内容审核通则》,https://baike.baidu.com/item/%E7%BD%91%E7%BB%9C%E8%A7%86%E5%90%AC%E8%8A%82%E7%9B%AE%E5%86%85%E5%AE%B9%E5%AE%A1%E6%A0%B8%E9%80%9A%E5%88%99/21508108?fr=aladdin.

② 参见《广电总局副局长田进:持续清理整治低俗网络视听节目》,http://www.china.com.cn/newphoto/2017-11/30/content_41957344.htm.

③ 参见《一月内至少十家平台自纠自查:监管升级下,自查或将成常态》,https://www.163.com/dy/article/DGTTD00605148MKI.html.

④ 参见《2022网络电影行业现状分析》,https://business.sohu.com/a/593723154_121500874.

影级制作或明星阵容的剧集。比如《大军师司马懿之军师联盟》(2017)从策划、筹备到制作历时5年,耗资高达4亿元,拍摄采用标准的4K电影格式,使剧集的视觉效果堪比电影大片。又如《春风十里,不如你》(2017)改编自冯唐的热门小说《北京,北京》,并由极具人气的周冬雨、张一山领衔主演,单日播放量最高达3.57亿次。可见,网络影视行业开始朝着精品化的方向发展。

与此同时,越来越多的传统影视公司,如万达影视、完美世界、华谊兄弟、华文映像、圣世互娱、东方飞云、新丽传媒、华策影视、慈文传媒、中广天择等,也纷纷加入网络影视行业,甚至一些知名电影导演也开始拍摄网络影视作品。比如,陈正道拍摄了《结爱·千岁大人的初恋》(25集,2018)、《摩天大楼》(16集,2020)和《爱很美味》(20集,2021)等多部网络剧,管虎拍摄了《鬼吹灯之黄皮子坟》(20集,2017),李少红执导了《大宋宫词》(61集,2021),甚至像冯小刚、王家卫、陈凯歌等大牌导演也担任了网络剧的导演或监制。但截至目前,这些知名导演主要参与的是网络剧的创作,而尚未拍摄网络电影。

随着投资成本的增加和专业团队的加盟,网络影视作品的质量和口碑均有了一定的提升。尤其是网络剧方面,涌现出了多部精品之作,如《长安十二时辰》(48集,2019)等。其中,《长安十二时辰》的豆瓣评分高达8.2分,并获得第30届中国电视金鹰奖"优秀电视剧"和"最佳摄影"两项大奖,以及最佳导演、最佳编剧、最佳男主角等多项提名。另外,这一时期也涌现出了多部备受年轻人喜爱的优秀纪录片,如《人生一串》(2018)、《奇遇人生》(2018)、《守护解放西》(2019)等。这些作品在豆瓣上的评分均在8.5分以上。

随着作品质量的稳步提升,一些优质的网络影视作品还实现了"网台同播",如《大军师司马懿之军师联盟》便在江苏卫视、安徽卫视和优酷视频同步播出。甚至有些作品"先网后台",如《春风十里,不如你》先在优酷视频首播,一个多月后再由山东卫视播出。从中国广视索福瑞媒介研究(CSM)的上星频道节目监播数据来看,在2018年至2021年间,共有40部剧在播出时"先网后台",而且是在晚上黄金档(20:00开播)和次黄金档(22:00开播)播出。这些剧更多地受到二三线卫视的欢迎,也有少数剧受到一线省级卫视和央视平台的认可。从收视率看,共有13部剧总收视率超过0.5%,有6部剧总收视率超过1%,甚至有2部(分别为《大宋宫词》和《琉璃》,均在江苏卫视播出)超过2%。① 由此,视频网站和电视台之间的关系由对立竞争逐步走向合作共赢,台网融合迈入了新的阶段。甚至有不少网络影视作品是由电视台、影视制作公司和视频网站多方联合出品,并在电视台和视频网站同步播出,从而实现资源共享和利益最大化。比如《二十不惑》(2020)便是由柠萌影业、奇与奇遇影视、温润如玉影视和爱奇艺联合出品,然后在湖南卫视和爱奇艺同步播出。这种跨平台合作,既可以分摊成本、降低风险,又可以通过多平台播放,实现资源共享,从而有力推动网络影视与传统影视的融合发展。

① 参见《深度解析先网后台剧类型、观众特征、成长态势》,https://www.163.com/dy/article/GRS248R00517CM0B.html。

四、日趋成熟的发展期

新冠肺炎疫情的暴发,使全球影视行业遭受了前所未有的冲击和挑战,尤其是电影业受到了重创,大量影院无法正常营业,电影市场急剧萎缩。与之相对,网络影视行业却迎来了重要的发展机遇。根据中国网络视听节目服务协会发布的《2020中国网络视听发展研究报告》,网络视听产业规模在2019年已达到4541.3亿,其中综合视频市场规模1023.4亿元,同比增长15.2%。① 在此背景下,越来越多的资本、头部影视公司和专业团队加入网络影视的创作,有力推动了网络影视行业的转型升级。

为了加强对网络影视的管理,国家广播电视总局于2022年6月1日正式开始对网络剧片发放行政许可。自此,网络电影、网络剧、网络动画片、网络微短剧等国产网络剧片的"上线备案号"被"网络剧片发行许可证"(俗称"网标")所取代。这意味着"线上线下同一标准"迈出了实质性的一步,更规范的"网标"时代大幕就此拉开。另外,针对影视领域的明星天价片酬、"阴阳合同"、偷逃税、低俗信息炒作和劣迹艺人等问题,有关主管部门也采取了系列措施,不断加大整治力度。比如2021年6月,中央网信办在全国范围内开展了为期2个月的"清朗·'饭圈'乱象整治"专项行动。同年9月,中央宣传部又印发《关于开展文娱领域综合治理工作的通知》,要求规范市场秩序,压实平台责任,严格内容监管,进一步强化行业管理。

经过10余年的发展,我国在线视频行业初步形成了"三超两强"和"三个梯队"的格局。其中,"三超"是指爱奇艺、腾讯视频和优酷视频,它们分别背靠百度、腾讯、阿里巴巴三大互联网巨头,资金雄厚,在网络影视市场中占据大部分的份额,属于我国视频行业的第一梯队。"两强"则是指芒果TV和B站,它们属于我国视频行业的第二梯队。其中,芒果TV是湖南广电旗下的互联网视频平台,近年来发展势头很快,大有后来居上之势。B站则作为一个以ACG(动画、漫画、游戏)文化起家的视频网站,在年轻网民中拥有大量的忠实用户。除此之外,我国还有一些规模较小的视频网站,如搜狐视频、风行视频、PP视频、咪咕视频等,它们属于我国视频行业的第三梯队。

近年来,网络电影、网络剧和网络综艺继续沿着"减量提质"的方向调整,综合品质进一步提升。其中,网络电影方面,2021年全平台网络首发的影片数量共551部,同比减少28%,但平均每部电影的有效播放量达到了1363万,同比增长37%。分账票房TOP10的影片尽管没有打破2020年票房之首《奇门遁甲》5640万的纪录,但《兴安岭猎人传说》《浴血无名川》《无间风暴》《鬼吹灯之黄皮子坟》《硬汉枪神》《白蛇:情劫》这6部影片的票房均突破3000万,相比同期仍有明显提升。其中,《硬汉枪神》不仅分账票房突破3300万,而且获得了不俗的口碑,豆瓣评分达到7分,实现了口碑与票房的双赢。

网络剧方面,同样涌现出了一批剧本扎实、制作精良、口碑良好的优秀网络剧,如《隐秘的角落》(2020)、《沉默的真相》(2020)、《山河令》(2021)、《梦华录》(2022)、《风起陇西》(2022)等。甚至还推出了一些具有实验探索性质的剧集,如国内首部主打"时间循环"的概

① 参见《4541.3亿元!〈网络视听报告〉起底短视频拉新能力》,https://baijiahao.baidu.com/s?id=1680521035191251232&wfr=spider&for=pc。

念剧《开端》(2022),讲述多时空和平行世界的《天才基本法》(2022),以及采用 AB 单元剧形式的《庭外》(2022)等,这些作品在软科幻、高概念、跨时空的外壳下表达着对现实的观照。

随着短视频的盛行,兼具碎片化形态和连贯情节的网络微短剧也在近年开始流行,并涌现出了一些小而美的精品微短剧,如《别怕,恋爱吧》(2021)、《念念无明》(2022)、《千金丫环》(2022)、《这个杀手不改需求》(2022)等。不过,由于平台特点的不同,抖音、快手等短视频平台上的微短剧单集时长多为 1~5 分钟,且主要是竖屏形式,而优酷、腾讯和芒果 TV 等长视频平台则更倾向于时长为 10~20 分钟的剧集,其自制短剧以横屏为主,分账短剧则以竖屏居多。

近年来,网络纪录片也呈现出颇为喜人的发展局面。数据显示,2021 年网络纪录片全年上线 377 部,相较 2020 年的 259 部、2019 年的 150 部,数量持续增长。同时,在精品化战略和创新思维驱动下,也涌现出了不少深受年轻观众认可与好评的佳作。例如,《小小少年》自 2021 年 3 月 10 日于 B 站上线后,不仅获得了站内 9.8 分、豆瓣 9.1 分的高分,还荣获了第 27 届上海电视节白玉兰奖"最佳系列片"、亚洲—太平洋广播联盟奖(入围)、第五届西湖国际纪录片大会(入围)等奖项。在 2021 年国家广播电视总局优秀网络视听作品推选活动中,《国宝皆可潮》《百炼成钢:中国共产党的 100 年》《智慧中国:前沿科学》《造物说:一共分几步》《柴米油盐之上》《一路象北》《走近大凉山》《告别的季节》等 59 部作品入选,这也从侧面反映出网络纪录片正迎来数量与品质齐升的黄金发展期。

值得关注的是,随着国内网络影视行业日趋成熟,越来越多的优质作品尤其是网络剧开始进入海外市场,并受到海外观众的追捧。2017 年 11 月 30 日,全球流媒体视频巨头 Netflix 宣布买下《白夜追凶》海外发行权,计划在全球 190 多个国家和地区上线。由此,该剧成为首部正式在海外大范围播出的国产网络剧集。2019 年,网络剧《长安十二时辰》也在 Viki、Amazon 和 Youtube 等平台以付费内容形式在北美地区上线。爱奇艺出品的《风起陇西》则先后发行至中国香港、中国澳门、新加坡、马来西亚及部分欧美地区,据悉还将登陆韩国、日本、泰国、澳大利亚及非洲等国家和地区。另外,根据长篇小说《秋菊传奇》改编的农村现实题材网络剧《幸福到万家》(2022)同样在海外热播,优酷还专门制作了英语、泰语和越南语字幕,覆盖全球 193 个国家及地区,MyDramaList 网站评分高达 8.1 分。

过去,国产剧"出海"的主角一直是古装剧,"走出去"的平台也以电视媒介为主,但这一局面随着网络影视的发展已发生了扭转。尤其是随着优秀现实题材剧作的不断涌现,"出海"的网络影视作品整体呈现出题材和类型多元化的趋势,并通过电视台、流媒体、社交平台等多渠道进行跨媒介发行。比如,青春励志剧《二十不惑》系列不仅在 Netflix 上线(其中第二部还实现与内地同步播出),并在多个地区的 TOP10 榜单上持续霸榜,同时还被另一家国际一线流媒体平台 Viu,以及马来西亚的电视平台 Astro 和韩国电信下属内容平台 KTAlpha 购买了播出权。

值得一提的是,2022 年 7 月优酷海外版 App 成功上线,为我国网络影视作品的海外传播搭建了重要平台。比如《沉香如屑》在优酷平台播出时,也在其海外版同步推出了越南语、泰语等多个语种的配音版,这也是国产剧首次实现海外多语种配音的同步上线。

第三节　网络影视的一般特征

网络影视既植根于网络，也成长于网络，因此，它必然会携带有网络文化的基因，进而呈现出一些不同于传统影视的新特征。如果说"影院性"是多屏时代下电影区别于其他影像作品的唯一特性的话①，那么"网络性"则是网络影视区别于传统影视的主要特征。这种"网络性"体现在思维观念、创作生产、内容表达、传播接受等各个方面。

一、互联网思维的全面渗透

"互联网思维"这一概念最早由百度创始人李彦宏提出。虽然没有统一的定义，但一般认为它是人们立足于互联网去思考和解决问题的一种思维方式，强调用户至上，注重数据分析和互动共享，崇尚平等、开放、多元的价值观念。这种互联网思维对网络影视的创作、生产、营销、宣传等各个方面均产生了深刻影响，使其与传统影视形成显著差异。

首先，在观念方面，强调"产品"和"用户"思维。在互联网环境下，网络影视节目更多地被视为"产品"，而非"作品"，而节目受众也从传统美学意义上的"观众"转变为经济学意义上的"用户"。因此，不同于传统影视以艺术为导向，追求艺术家的自我表达，网络影视更倾向于以市场为导向，追求流量和点击率。尤其是在"流量为王"的时代，网络影视呈现出鲜明的商业化特征，"娱乐至上"则被创作者奉为圭臬。由此，相较于传统影视，网络影视体现出更为浓厚的泛娱乐化倾向，这也使其成为一种典型的通俗大众文化。

其次，在制作方面，重视数据分析和网民意见。不同于传统影视的创作者只能靠经验去判断，网络影视创作者可以通过大数据分析，清晰掌握目标市场的用户画像，如用户的年龄、性别、消费习惯、兴趣爱好及口味需求等，从而有针对性地进行项目策划和内容设计。同时，为了迎合网民的喜好，创作者往往会根据网民的意见来选择演员、安排情节，乃至决定剧情走向和人物命运。譬如，作为中国早期网络剧的代表，《苏菲日记》(2008)在选择女主角时，便是通过网络投票的形式最终确定徐艺涵来饰演"苏菲"这个角色。同时，整个剧也根据网友的意见设计了 AB 两种版本，剧情发展则由网民来决定。

再次，在营销方面，注重分众传播和多媒体营销。不同于传统影视主要采用大众传播的宣传推广模式，网络影视则主要采用分众传播的精准营销模式。后者更注重对目标用户的精准定位，尤其是通过对用户偏好、欣赏趣味、观影习惯的数据分析，实现精准化的推送，从而有效提升传播效果。另外，在营销手段方面，网络影视也较传统影视更为丰富多样。它可以利用各种线上和线下的方式进行整合营销，从而发挥多平台的传播效应，实现多方引流，

① 尹鸿、袁宏舟：《影院性：多屏时代的电影本体》，《电影艺术》2015 年第 3 期。

吸引受众付费观看。比如在视频网站上发布预告片,并将其转发到各大短视频平台形成病毒式传播,同时在微博、微信等社交平台进行推广,以扩大信息的覆盖面,增强观众的参与性,实现隐形的消费引导。

最后,在消费方面,注重用户的互动体验。不同于传统影视的观众只能作为被动的接受者,网络影视的用户则可以通过在线留言或发送弹幕等方式对作品发表看法。为了满足用户的这种互动需求,各大视频网站几乎都设置了评论、点赞、收藏、转发、分享、弹幕等互动功能,甚至创作者还常常主动通过各种渠道与网民进行亲密互动。比如网络综艺《明星大侦探》在播出期间,节目组便鼓励观众通过留言、跟帖、弹幕等方式来一起猜凶手、猜案情。同时,还在节目的公众号上推出日常推理故事,并结合节目内容衍生推出线上推理游戏。每个游戏可随机匹配 6 名玩家在线体验嘉宾的推理过程,为观众之间的交流提供有趣味性的途径。近年来出现的交互式电影和互动剧,更是将互动直接嵌入节目内容当中,从而进一步提升用户的互动体验。在这类节目中,观众直接参与到内容的生产当中,这使得传受关系被彻底重构。

可以说,互联网思维已成为整个网络影视行业发展的指导思想,全面贯穿在影视产业链条的每一个环节。

二、注重 IP 开发和系列化生产

IP 是英文"intellectual property"的缩写,意为知识产权。但在互联网的语境下,IP 通常是指那些被广大受众所熟知的、具有开发潜力的文学和艺术作品。IP 的形式多种多样,既可以是一个完整的故事,也可以是一个概念、一个形象甚至一句话,可以应用于小说、漫画、音乐、影视、游戏等多个领域。中国影视文化界的"IP 热"大约始于 2014 年,抢 IP、囤 IP 一时间成为不少影视企业的工作重心。

在这种"IP 热"中,网络影视行业也被席卷其中。一个优质 IP 背后往往拥有庞大的粉丝群体,因而通过 IP 改编往往能够为相应的网络影视作品带来潜在的受众和丰厚的利益。因此,腾讯、优酷和爱奇艺等互联网公司都十分重视对 IP 的开发,试图打通影视、文学、动漫、游戏等关联产业的边界,进行全方位的跨界,从而将 IP 价值最大化。比如,网络小说《斗罗大陆》自 2008 年 12 月在起点中文网连载以来,先后被改编为漫画、院线电影、网络动画、网络剧等多种形式,并开发了多款同名游戏。事实上,在网络影视创作中,IP 改编始终是创作者优先考虑的方向,尤其是那些"爆款"作品大都是由热门 IP 转化过来的。数据显示,在 2020—2022 年网络剧播放量 TOP50 中,超过半数的作品均属于 IP 改编。

除了改编 IP 外,网络影视行业也十分重视对自身 IP 的打造和开发。当某个原创的网络影视作品成为"爆款"后,出品方往往会趁热推出续集或衍生品。比如,当网络情景喜剧《万万没想到》第一季在优酷热播后,很快就推出了第二季。同时,还出版了一本图书《万万没想到:生活才是喜剧》,开发了一款游戏《万万没想到之大皇帝》,拍摄了一部票房超过 3 亿的同名院线电影。可见,作为一部网络情景喜剧,《万万没想到》俨然成为一个大 IP。

另外,在当前的网络影视创作中,还大量存在系列化创作的现象。比如爱奇艺出品的网

络电影"陈翔六点半"系列,迄今已推出了5部,分别为《陈翔六点半之废话少说》(2017)、《陈翔六点半之铁头无敌》(2018)、《陈翔六点半之重楼别》(2019)、《陈翔六点半之民间高手》(2020)、《陈翔六点半之拳王妈妈》(2022)。又如,网络综艺《明星大侦探》迄今已推出了7季,网络纪录片《最美中国》也已推出了6季,等等。这种系列化创作,其实就是对IP的开发和应用。在网络影视行业日趋成熟的当下,这种系列化创作已成为保证商业成功的重要法宝。

三、追求网感化的内容表达

网络影视的主要受众是二三十岁的年轻网民,他们是伴随着互联网发展而成长起来的一代,因而被称为"网生代"。相较于传统媒体环境下成长起来的人群,"网生代"往往不追求文艺作品的宏大主题或深刻意义,他们更喜欢一些快节奏而新鲜有趣的内容。因此,制造年轻网民感兴趣的话题,吸引他们的注意力,就成为网络影视创作的重要法则。同时,为了更好地满足年轻网民的娱乐需求和消费心理,网络影视创作者往往极力追求充满"网感"的内容与表达。

所谓"网感"就是要求作品能够突显网络文化的特征,能够适应"网生代"的思维方式和习惯,从而引发观众的共鸣。它是互联网文化所表现出来的一种风格特质,反映了网络用户的审美趣味和价值观念。在网络影视中,这种"网感"体现在题材内容、叙事表达、视听风格等各个方面。在题材内容上,网络影视往往热衷于表现年轻网民所喜爱的新奇题材,如玄幻、穿越、神话、灵异、惊悚、耽美等,并常常将不同的类型元素杂糅在一起。同时由于制作周期较短,网络影视还喜欢追踪网络热点事件,以获得关注度和点击量。在语言表达上,网络影视往往采用年轻化的语言风格,大量使用调侃性和戏谑化的网络语言,使观众在语言狂欢中产生情感共鸣与消费快感。另外,它在视觉上追求奇炫化、富有感染力的画面,在叙事上偏爱采用多样化的叙事结构,如非线性叙事、多线叙事、互动叙事、循环叙事、游戏化叙事等。同时,网络影视的叙事节奏通常比较快,需要不断地制造戏剧冲突和情节点,以便让观众持续一种高度的兴趣和紧张感。在风格上,网络影视往往追求碎片化、拼贴化、游戏化和感官化,且常常运用戏仿、解构、恶搞等手法,呈现出鲜明的青年亚文化甚至后现代的风格特征。

由此可见,网络影视创作者除了应具备专业的影视制作能力外,还应具备敏锐捕捉"网感"的能力,即能够把握网民的思维方式、审美趣味和接受心理,并能够创造出网民所喜爱的表达方式。简言之,就是要熟悉互联网的文化逻辑、表达方式和传播规律。

四、小屏化传播与私人化观看

诚如麦克卢汉所言,"媒介即讯息"[①]。因此,网络影视的传播媒介也必然会对网络影视

① [加]马歇尔·麦克卢汉:《理解媒介:论人的延伸》,何道宽译,译林出版社2011年版,第16页。

的创作和接受产生各方面的影响。这种影响主要体现在以下两个方面。

一方面，传播媒介的"小屏化"特征，使网络影视呈现出独特的美学特点。不同于传统影视主要在影院或电视机上播放，网络影视主要在电脑、手机、Pad等网络终端设备上播放。而这些设备通常屏幕较小，无法跟影院的大银幕相比，加之其画面像素普遍较低，声音层次也比较单一，无法呈现出影院那种令人震撼的视听效果。为了适应这种"小屏化"的媒介特点，网络影视创作者在拍摄制作时往往会做适当调整。这就使得网络影视呈现出一些不同于传统影视的美学特点。比如，在镜头语言方面，它们多倾向于采用中近景和特写等小景别镜头，而较少采用远景、长镜头和景深镜头。同时，它们也不刻意追求那种丰富的光影层次和纵深空间，而倾向于在单一画面内传递简单明确的信息。在场景设计方面，它们多采用生活化的实景拍摄，或是设计一些比较简单的戏剧化场景，而较少设计过于复杂的宏大场面。另外，在技术方面，它们也没有传统电影那么严格的技术标准，只是少数"超级剧集"才会刻意追求电影级别的拍摄制作。

另一方面，传播媒介的"私人化"属性，也使网络影视产生了一种不同于传统影视的观看模式，进而使观众产生不一样的观看体验。在观看传统影视节目时，观众需要到一个黑暗封闭的影院里，跟一群陌生人挤在一起观看同一部电影，或是待在家里跟家人一起观看某个电视节目。这种观看属于公共性质或半公共性质，可选择的节目内容也很有限，而且还必须按照影院或电视台既定的节目安排时间去观看。相较而言，网络影视则为观众提供了更多自由的选择。人们可以通过电脑、手机和Pad等多种网络终端设备，自由地获取自己喜欢的节目，而且可供选择的内容极其丰富。随着移动互联网和5G技术的普及，人们更是可以随时随地地观看，从而进一步打破了时空限制。另外，不同于传统影视的观众只能被动地接受，网络影视的观众则在技术的赋权下掌握了观看的自主权，不仅可以自由地选择节目内容，而且可以自主安排观看时间、观看地点、观看平台乃至观看进度（快进/暂停/回看/倍速）。因此，相较于传统影视，人们在观看网络影视时拥有更多的自主性。此外，由于电脑、手机、Pad均属个人化的生活消费品，人们在这些网络设备上观看节目时通常都是独自一人。这就使得网络影视的观看主要是一对一的私人化模式，而非传统影视那种一对多的集体化模式。同时，相较于充满仪式性的影院观影模式，网络观影的模式则更为日常化，甚至直接融入了人们的日常生活。可以说，网络影视使观众拥有了一种全新的观看方式和观看体验。

第二章　微电影

在信息碎片化、文化快餐化的当今时代,微博、微信、微小说等"微文化"大行其道。正是在这样的文化语境下,微电影应运而生。

微电影是传统电影与网络新媒体相互融合的产物,具有制作门槛低、投资规模小、传播便捷灵活等特点,这使其成为人人都可以参与的真正大众化的艺术。微电影以网络新媒体平台为主要传播渠道,对原本由影院和电视台垄断的播映渠道进行了革命性的颠覆,使得电影艺术以更平常、更随意、更休闲的姿态走进大众生活。

第一节　微电影的概念与特征

一、微电影的概念辨析

微电影又称微型电影或微影,是指在各种新媒体平台上播放、适合在短时休闲状态下观看、需要策划和制作体系支持,且具备完整故事情节的视频短片。它具有微时放映、微周期制作、微规模投资和微播出平台等特征。[①] 它与短片、短视频有一定的共通之处,但也存在着根本区别。

(一) 微电影与短片的异同

在微电影诞生之前,人们更熟悉的另一个概念叫"短片"。短片是相对于"长片"而言的,泛指一切时长在几分钟至几十分钟(一般不超过一个小时)的动态影像作品,包括电影短片、电视短片、纪录短片、动画短片等不同类型。事实上,电影在诞生之初就是以短片的形态存在,比如世界最早的一批电影《工厂大门》《火车进站》等均属于短片的范畴。进入1910年后,随着电影叙事能力的不断提升,长片才逐渐取代短片,成为电影市场的主流。但短片并未就此消失,而是一直延续至今,成为电影的重要分支,并逐渐扩展到了DV、网络、手机等多媒体制作领域。

微电影与短片有着相似之处,它们均篇幅短小,属于"小电影"类型,具备电影的艺术特

① 饶曙光:《微电影:新的电影形态、新的产业业态》,《当代电影》2013年第5期。

征和审美价值。但二者也存在着根本区别。不同于短片只是作为传统电影的一个分支,微电影是互联网时代下出现的一种新的电影形态。微电影的产生离不开互联网技术、数字技术和新媒体平台的支持,是网络时代下的文化产物。它是为了满足网民对碎片化信息和快餐式文化的需要而产生的,具有鲜明的网络文化特征。在创作理念和传播方式上,它消解了传统电影中心化、单面向的生产和传播范式,建立了多元、异质的影像空间。

(二) 微电影与短视频的区别

短视频是指在各种新媒体平台上播放的、适合在移动状态和短时休闲状态下观看的视频内容,其时长一般在几秒钟到几分钟不等。短视频的内容十分庞杂,包含搞笑娱乐、社会热点、情景喜剧、幽默讽刺、街头即景、技能分享、人生智慧、时尚潮流、公益教育等各个方面,可谓包罗万象。它具有生产流程简单、制作门槛低、传播速度快、大众参与性强等特点。

虽然从技术层面来说,微电影与短视频同属动态的视频影像,但不同于短视频的随意性和非专业性,微电影更追求艺术化的表达,需要经过相对专业的拍摄与制作过程才能完成。微电影从本质上来说属于一种电影形态,它具备电影艺术的基本特征,如讲究画面构图、剪辑和配乐,注重人物形象的塑造,具备完整的故事情节,追求艺术表达、思想内涵和审美价值等。而短视频通常并不具备这些特点,它不讲究专业性、艺术性和思想性。短视频既可以是一个讲述虚构故事的影像作品,也可以是一段真实记录的采访视频或监控影像,还可以是从影视作品中截取出来的某个片段。甚至有些短视频,比如混剪类或恶搞类视频,只是通过盗用其他影视作品中的画面,然后进行二次加工和重新剪辑便制作而成,创作者并没有进行任何的前期拍摄活动。因此相较于微电影,短视频是一个更为宽泛的概念,其作品质量也更参差不齐。

二、微电影的创作特征

微电影不同于一般电影的主要特征就在于它的"微"。这个"微",既有微小、微型之意,也有微妙、精微之意。它不仅体现在影片时长和内容篇幅方面,更体现在投资制作乃至艺术美学层面。总的来说,微电影的特征可概括为三点,即微时长、微制作和微美学。

(一) 微时长

微时长是微电影的基本特征。与一般电影相比,微电影的篇幅短小,短则三五分钟,长则一二十分钟,一般不超过半个小时。例如,由张艺谋团队创作的竖屏美学微电影系列《遇见你》《陪伴你》《温暖你》《谢谢你》,每部作品均在5分钟之内。这些作品讲述简单温馨的日常生活故事,用生动的细节表现了充满爱意的生活瞬间,令人颇为感动。

虽然微电影的时长短、篇幅小,但这并不意味着观众的期望值就会降低,反而他们更希望在短时间内看到好的故事和创意。而微电影要在如此短的时间内讲好一个有趣的故事,

就必然要求其内容高度凝缩。因此,微电影对创作者的叙事能力要求比较高。与此同时,这种短小精悍的故事,也适合人们在快节奏的生活中打发闲散的碎片化时间,满足人们的观影需求。

(二) 微制作

微制作主要体现在制作门槛低、制作周期短和投资规模小等方面。由于微电影主要在网络平台上播放,对画面的像素和清晰度要求不高,因而对拍摄设备没有特别规定。而 DV、单反、微单乃至智能手机等拍摄器材,以及 Premiere、Final Cut、EDIUS、Movie Maker 等视频剪辑软件的普及,为微电影的制作提供了质优价廉且简便易学的技术支持,从而在很大程度上降低了微电影的制作门槛。在 2018 年初,陈可辛导演便使用 iPhoneX 手机拍摄了一部微电影《三分钟》,显示了微电影创作的无限可能。

另外,微电影的制作周期通常比较短,一般只需几天到一两周的时间,其制作成本也不高,每部只需几千到几万元不等,有的甚至几乎是零成本。这种极低的制作门槛和制作成本,使得过去看似高大上的电影似乎变得触手可及。可以说,在当今时代,几乎人人都可以做导演,这无疑有助于挖掘和培养电影人才,进而为电影产业的发展贡献力量。因此,微电影常常被人们称为"草根的艺术"。

(三) 微美学

相较于传统的院线电影,微电影从形式到内容都呈现出不同的美学特点。这或许可称为"微美学"。

首先在题材内容上,微电影往往倾向于选择现实生活题材,讲述发生在普通人身上的小故事,这就使得微电影在内容上贴近现实生活、接地气。其主题往往融合了幽默搞怪、时尚潮流、公益教育、商业定制等方面,既可单独成篇,也可系列成剧。比如贾樟柯的《一个桶》讲述了一位务工人员的返城故事,表达了浓浓的乡情;筷子兄弟自导自演的《父亲》则聚焦父子情和父女情,其煽情化的叙事令人动容。

其次在人物设置方面,微电影的人物通常比较少,主角往往只有一两个人,人物关系简单。比如英国微电影《The Black Hole》,全片只有一个人物出镜;法国微电影《调音师》,虽然人物稍多,但主要角色只有一位盲人钢琴调音师;姜文导演的《看球记》,则以父子二人作为主角,讲述简单朴素的父子情。

再次在叙事结构方面,由于微电影篇幅短小,没有那么多时间去展开铺陈,因此创作者必须好好构思故事的结构。不同于传统电影那种娓娓道来的叙述方式,微电影通常会高度压缩情节内容,省略平淡的开头或结尾,将剧情迅速推向高潮,集中展现故事的矛盾冲突,最大限度地增强画面的冲击力与感染力。这就使得微电影的叙事节奏紧凑,情节发展比较快,信息量密集。

最后在视听语言方面,由于微电影主要在电脑、手机、Pad 等小屏幕终端设备上播放,因而它在画面上通常以中近景和特写等小景别镜头为主,很少使用远景和大全景镜头。在场

景设置上,微电影主要以日常化的生活空间为主,而很少展现宏大的戏剧性场面。在剪辑上,为了适应网民的观看心理,微电影的节奏往往比较快,主要利用短镜头的快速组接来吸引观众的注意力。比如微电影《一触即发》便利用大量中近景和特写镜头表现人物的动作和面部神态,同时又通过快节奏的剪辑表现追逐戏份,从而营造出紧张、刺激的氛围。

第二节　微电影的创作类别

由于微电影的创作主体多元,创作目的各异,题材内容丰富多样,所以微电影的类别也五花八门。按照创作人员的社会身份划分,可分为草根微电影和名人微电影;按照内容的真实或虚构划分,可分为剧情微电影和纪录微电影;按照创作目的划分,可分为广告微电影、艺术微电影、宣教微电影和公益微电影;按照题材内容划分,可分为城市题材微电影和农村题材微电影;按照创作类型划分,可分为爱情微电影、喜剧微电影、动作微电影、悬疑微电影等。

一、按照创作人员的社会身份划分

根据创作主体的社会身份,微电影大致可分为两类:草根微电影和名人微电影。其中,草根微电影是由普通的电影爱好者创作生产的。在新媒体技术的赋权下,普通人获得了参与电影创作和自由表达的机会,使得微电影展现出蓬勃的生命力。名人微电影则由知名导演或明星创作。这些知名人士凭借强大的社会资源和专业能力,大大提升了微电影的艺术质量,也扩大了微电影的社会影响力。

(一) 草根微电影

作为网络微电影的主力军,草根微电影体现了新媒体发展给影视创作带来的新兴活力。在新媒体技术的赋权下,普通电影爱好者只要具备基本的剧本创作、表演、拍摄和剪辑等方面的技能,便可以自由地参与电影创作。他们无须投入巨额资金,也无须专业的摄像和剪辑设备,只要一台单反相机和电脑就能完成微电影的创作。同时,这些微电影也无须进入院线发行,上传网络平台即可自由传播,只要作品内容新颖独特,便能在短时间内得到网民的关注。就目前网络上可以看到的草根微电影而言,一个人完成一部作品的现象并不罕见。其创作主体既不乏影视专业的青年学生,也包括很多有创作欲望的电影爱好者。这种个人化的生产往往印刻着个人制作水平、叙事风格、伦理立场等诸多烙印。

草根微电影的题材内容十分丰富广泛,家庭伦理、校园青春、生活奇遇、浪漫爱情、风物忆旧、励志奋斗、都市情怀、公益服务、模范人物、老年生活、儿童成长等各个方面皆有触及。"草根叙事"是这类作品的主要特征,集中体现在对底层小人物形象的塑造和民间叙事技巧

(如夸张、对比、恶搞等)的运用方面,流露出较为浓重的"草根文化"特色。因而这类作品往往会反映出草根阶层的心路历程、底层人民的喜怒哀乐、现实生活的艰难困苦和民间社会的生活百态。它们大多以现实生活为蓝本,围绕怀旧、成长、梦想、爱情等主题展开创作,其显露出的真挚情感往往能够打动观众。例如,洋溢着浪漫情调的《男生日记》《女生日记》《星空日记》,弥漫着讽刺意味的《红领巾》《婚纱照》《爬树》《电梯口》,极具超现实、后现代韵味的《变形记》《小强快跑》《某一次超市袭击事件》《魔鬼理论16号》等。这些作品虽形态各异,制作质量参差不齐,但敢于开拓和尝试新的题材类型,无疑给微电影市场注入了新鲜活力。

当然,草根微电影也存在很多问题。草根创作者们往往只是凭借一时兴趣和爱好而投入微电影的创作中,带有一定的玩票性质。他们往往缺乏专业的制作设备和创作团队,也没有充足的创作资金,加之缺乏基本的专业素养,因而其作品质量往往无法得到保障。此外,不少草根微电影还出现追逐热点、急功近利和粗制滥造的问题,作品思想缺少沉淀与提炼,在立意上显得单薄,没有深度。这也是草根微电影同名人微电影的最大差距之所在。

(二) 名人微电影

名人微电影的创作者一般是在影视文化行业领域内卓有建树的成功人士,其中不少是业已成名的电影导演。比如张艺谋、陈凯歌、顾长卫、姜文、侯孝贤、王家卫、许鞍华、蔡明亮、陆川、贾樟柯、张一白、宁浩、彭浩翔等众多导演,都直接参加过微电影的拍摄。

相较于草根微电影,名人微电影在题材的选择上相对谨慎。除了商业定制的广告外,名人微电影的选材大致包含五大类:一是纪念电影诞生和诠释电影创作,如张艺谋的《看电影》、陈凯歌的《朱辛庄》、徐峥的《一部佳作的诞生》等;二是表现历史与现实的文化冲突和人的心理嬗变,如陈凯歌的《百花深处》、孟京辉的《西瓜》等;三是对人生意义的探索和思考,如顾长卫的《龙头》、宁财神的《灵魂中转站》、沈严的《江湖再见》等;四是展示生活的丰富多彩和酸甜苦辣,如刘浩的《有钱难买乐意》、黄渤的《特殊服务》、陆川的《最美好的时光》等;五是表达生活情趣和人间情谊,如王小帅的《寂静一刻》、贾樟柯的《在那里》、黄建新的《失眠笔记》等。[①] 可见,名人微电影的选材主要集中于社会、人生、情感和思想表达等方面。这既跟电影(文化)名人已有的知识结构和生活经验相吻合,也更易于体现他们的思想深度和艺术特长。

名人微电影往往专业性强,创作起点高,尤其是在主题立意上,往往能深入发掘、鞭辟入里、耐人寻味;而草根微电影则多就事论事、浅尝辄止、韵味不足。产生如此差距的原因主要在于:一是名人大都有着深厚的艺术积淀和文化素养,且经过传统电影的历练,已熟练掌握了电影的艺术规律,为其创作微电影奠定了坚实的基础;二是名人拥有优越的创作条件,包括先进的技术设备、成熟的创作团队,以及充足的创作资金等。当然,名人在享受名气、资源给他们的创作带来便利的同时,也可能会受其所累。毕竟,公众对名人往往抱有更高的期待,对其作品也会以更挑剔的眼光来审视。因此相比于草根微电影,名人微电影更容易受到观众的挑剔和苛责。如果作品没有达到公众期待,便可能招致非议,进而影响创作者的名

① 李建强:《中国微电影研究的一个视角——名人微电影与草根微电影的比较研究》,《上海师范大学学报(哲学社会科学版)》2017年第1期。

声。因而,名人在创作微电影时往往会拘囿于已有的艺术经验,而不敢轻易尝试和探索新的题材类型和表现方式。

二、按照内容的真实或虚构划分

按照内容的真实或虚构,微电影可分为剧情微电影和纪录微电影两类。其中,剧情微电影属于故事片的范畴,而纪录微电影则属于纪录片的范畴。

(一)剧情微电影

剧情微电影是指以讲故事为主的微电影,具有虚构性的特点。它继承了传统故事片的创作手法,以蒙太奇思维来构思剧情,表现喜悦、悲伤、愤怒、恐惧等情感,从而激发观众的同理心,引发情感共鸣。剧情微电影是目前最为常见的微电影类型,往往有成熟的剧本和专业的拍摄团队。

从类型的角度来说,剧情微电影囊括了传统影院电影的大部分类型,包括爱情片、喜剧片、动作片、青春片、家庭伦理片、悬疑片、儿童片等。其中,爱情片主要围绕年轻人的爱情故事进行创作,具有真实感人、唯美浪漫等特点,如百集《缘定今生》系列微电影;喜剧片通常运用各种搞笑手法和喜剧桥段来制造喜剧效果,从而讽刺和批判社会生活中的不良现象,引发人们的思考,如《爱的代驾》《信仰麻辣烫》等;动作片往往与警匪片、谍战片等类型杂糅,大量展现惊险刺激的打斗或追逐场面,如《一触即发》;青春片主要以青少年为主角,讲述他们的成长故事,常常会触及性、暴力、犯罪等现实问题,如《寂寞不背包》《老男孩》《等待》等;家庭伦理片主要以家庭为空间,表现夫妻之间以及父母与子女之间的矛盾和冲突,展现社会伦理和道德问题,如《天堂来电》《珍惜》《早餐铺》等;悬疑片主要通过故事情节的巧妙编排,讲述一个充满悬念的故事,往往与犯罪、惊悚、恐怖等元素相结合,如《调音师》;儿童片主要表现儿童纯真美好的童年生活,以及他们在成长过程中所遭遇的困惑,如《红领巾》《霸王年代》等。

剧情微电影的创作立意和审美价值主要包括三个层次:让人思考、让人感动和让人愉悦。"让人思考"的作品要具有审美认识价值,可以培育、修正、改善、加深人们对于认知社会及人类自身的能力和深度,从而增强人们的社会归属感与认知力;"让人感动"的作品应能够激发人们的情感共鸣,唤起人们的情感记忆或引发想象,从而起到精神抚慰、情感释放与迁移的作用;"让人愉悦"的作品则要让人们在观看时享受到理智与情感或是视听呈现所带来的"快感"。①

(二)纪录微电影

纪录微电影也可称为"微纪录片",是指运用纪实手法对人物的生存状态、事件的发展过

① 王玉明:《网络剧情短片创作的艺术操守》,《中国电视》2016年第2期。

程以及某种社会或自然现象等进行真实再现的非虚构类微电影。

自 1926 年英国"纪录片之父"格里尔逊创造纪录片(documentary)一词以来,纪录片在近百年的发展历程中,先后经历了纪录电影、电视纪录片,再到纪录微电影的转变,其媒介形态日益丰富。但纪录片的核心,即真实性或者说是非虚构性,始终没有改变。因此,作为一种纪录片的表现形态,纪录微电影也应该表现真实的内容。只不过,它不是对现实生活的照搬,而是表现一种艺术的真实。

在新媒体技术的赋权下,人人都可以成为生活的影像记录者,使得纪录微电影大量涌现。这种纪录微电影为纪录片的发展注入了新鲜血液,而其"微"的特征使其更能适应当下新媒体环境下的传播要求。

根据创作手法和表现内容,纪录微电影可分为纪实类、调查类、文化类、历史类和科教类。其中,纪实类注重表现社会民生和人间冷暖,如《刘立武》《唐布拉人家》《肩上的岁月》等;调查类主要聚焦生态、环保、能源、安全、社会保障等社会热点现象和焦点问题,如《回收北京》《水问》等;文化类主要以某一文化现象为表现内容,如《坝场茶艺》《独舞》《生活在别处》等;历史类主要表现古今历史人物、历史事件或文物古迹,如《诗情画意道梁江》《鸡鸣驿》《百年霓裳——旗袍》等;科教类则以科学技术、科普知识、生活常识等为主要表现内容,如《森林之歌》等。

三、按照创作目的划分

按照创作者的创作目的,微电影可以大致分为广告微电影、艺术微电影、宣教微电影和公益微电影这四类。

(一) 广告微电影

广告微电影是指为了宣传某个品牌或特定商品而制作的微电影。它在本质上属于商业广告,是电影与广告的"商业联姻"。有别于叫卖式或煽动式的传统广告,广告微电影没有直白的口号式宣传,而是将广告与电影巧妙地结合起来,通过艺术化的视听语言赋予广告故事性,使观众产生情感共鸣,从而拉近观众与品牌之间的情感距离。广告微电影通常在故事中渗透品牌形象,在细节中凸显产品特点,让观众对产品留下美好的印象,甚至对品牌理念产生深度认同,从而达到广告宣传的目的。

为了达到良好的传播效果,广告微电影通常会采用商业电影的惯用手法,如邀请名人执导、明星参演,提升作品的知名度,同时运用爱情片、喜剧片、动作片、科幻片等类型电影的叙事策略,并追求极致化的光影效果,使观众沉浸于愉悦的观赏氛围当中。比如,被称为中国首部微电影的《一触即发》便力邀吴彦祖主演,该微电影采取谍战片的叙事策略,在讲述惊险刺激的追逐故事中展现凯迪拉克汽车的优良品质和时尚气质。另外,广告微电影还非常注重创意,要求故事情节与广告内容紧密黏合。比如《Leave Me》就将佳能产品巧妙地包裹在一个感人的爱情故事当中,从而表现了相机"记录美好生活"的功能。

（二）艺术微电影

不同于广告微电影带有浓厚的商业色彩，艺术微电影坚持以艺术为导向，致力于表达创作者的独特思考和艺术追求。它通常蕴含着深刻的主题思想，富有启迪意义，同时追求艺术的创新，突破传统惯例。作为一种艺术品，艺术微电影有效提升了微电影的艺术品位和大众口碑，但其不媚俗、不媚众的高姿态也往往使其陷入曲高和寡的尴尬境地。

优酷在2012—2014年连续三年打造的"大师微电影"系列，是最具代表性的艺术微电影。该系列推出了一批优秀的微电影作品，如顾长卫的《龙头》、蔡明亮的《行者》、许鞍华的《我的路》、吕乐的《一维》、吴念真的《新年头，老日子》、张婉婷与罗启锐夫妇的《深蓝》、张元的《老板，我爱你》等。这些作品大都具有强烈的批判性、探索性和先锋性，鲜明体现了创作者的独创精神和艺术追求。比如，蔡明亮的《行者》就具有强烈的实验先锋色彩，它以一种极端的形式主义风格，表达了导演对快节奏的都市生活的反思。顾长卫的《龙头》采用一种去中心化和去戏剧化的叙事策略，抛弃了传统的戏剧冲突和故事逻辑，将视点散落在形形色色的人物身上，再现庸常琐碎的现实生活，表达了世界的冷漠与疏离，同时也探讨了生命的意义。许鞍华的《我的路》聚焦变性人群体，探讨了这一特殊"边缘人"的艰难处境和身份认同。吕乐的《一维》则巧妙借用皮影戏的表现形式，并融合了中国水墨画的风格神韵，呈现出一种独特的艺术效果。这些"大师微电影"先后获得包括上海电影节、戛纳国际电影节、温哥华国际电影节、釜山国际电影节等40多个国际电影节的青睐。另外，国外也有不少优秀的艺术微电影，如荣获2012年法国恺撒奖最佳短片奖的《调音师》等，这些作品在充满创意的情节故事里表达了对人性与世间百态的深刻思考。

（三）宣教微电影

宣教微电影是指以宣传教育为主要目的创作的微电影。它大多选择革命历史题材和现实主义题材，致力于讴歌真善美、抨击假恶丑，传达积极向上的主流价值观，弘扬中华民族的优秀传统文化和社会主义建设的伟大成就。按照作品的具体内容，宣教微电影还可细分为廉政微电影、普法微电影、科普微电影、文教微电影等。

随着微电影的兴起和广泛传播，各级政府部门捕捉到了其"寓教于乐"的宣传教育作用。相比于一般的主旋律影视剧，微电影具有显著的优势，其创作成本低、观众接受度高、宣传隐蔽性好、渗透性强，因而往往能够取得更好的宣传效果。在认识到微电影在宣教方面的独特魅力后，政府宣传部门常常通过举办形式多样的微电影大赛来宣传主流意识形态、模范人物、优秀道德品质、法律法规和相关行业规则等。比如2013年，甘肃省委宣传部会同甘肃省委组织部、省委双联办共同举办了主题为"'中国梦'·凡人善举天天看"的微纪录电影工程。该活动在三年里征集了500部纪录微电影，每部5分钟，主要表现发生在基层群众中扶贫攻坚奔小康的凡人善举，主人公包括优秀脱贫致富群众、双联干部、乡村干部、道德模范、农村创业成功女性等。通过微电影的形式，这些鲜活事迹、先进典型和独特故事得以广泛传播，从而产生了较大的社会效益。

宣教微电影的主要目的在于宣传党和政府的政策和形象,因而这类作品一般主题受限,主要围绕提倡和谐社会、宣扬传统美德、展现美好生活与社会建设成就等方面展开。在内容上,一般选择从积极正面的角度切入,旨在凸显和歌颂社会中的美好方面,从而营造和谐的社会氛围,维护社会稳定团结。

(四) 公益微电影

公益微电影是旨在为社会公众谋利益和提升社会道德风气而拍摄的微电影。它可以提高公众对公益事业的关注度,使公众明确自身对社会应尽的责任,提高公众维护社会道德秩序的自觉性,进而使公众能够更好地为社会贡献力量。公益微电影的内容主要涵盖家庭亲情、社会互助、帮扶贫弱、关爱孤儿、热爱自然、保护环境等方面。

公益微电影为社会正能量的传播提供了一种新的表达方式。它采用电影的叙事技巧,通过讲述故事的方式,提升观众对公益信息的接受度。同时,它还通过微博、微信等社交网络平台的互动,持续获得受众的注意力,从而在潜移默化中传播积极健康的社会理念。

当前,公益微电影的创作主体主要包括三类:第一类是由企业、慈善机构和公益组织与视频网站、影视制作力量展开合作,例如,由儿童救助康复教育基金、北京启睿康复中心和视觉艺术工作室出品的《三个爸爸》,呼吁人们关爱脑瘫和残疾孤儿;第二类是青年电影人,他们的创作目的主要在于启发公众对习以为常的社会现象进行道德审视与反思,代表性作品有青年歌手牟青自导自演的《路过》、青年导演王崟鉴的《来信》和《交易》,以及青年导演林建顺的《小悦悦微电影:让人间充满爱》等;第三类是在校的影视专业学生,他们将创作的公益微电影作品上传至网络或参加比赛,在展示才华的同时彰显了青年人强烈的社会责任感。比如河北传媒学院大三学生刘啸宇在"第十二届大学生原创影片大赛"中的参赛作品《天堂午餐》,虽然制作较为粗糙,但情感真挚,引发了网友对"孝心"话题的热烈讨论和共鸣。

公益微电影通常旨在强化家庭伦理与社会公德,呼吁人们彼此关心、相互扶持、追求真善美,构建积极的人生观、价值观,创建和谐社会。它从社会公众的切身利益出发,向公众传递公益精神,提升公众的社会责任感,改善社会的道德风气,因而发挥着十分重要的社会文化功能,也是社会公益传播最为有效的方式。

四、按照题材内容划分

(一) 城市题材微电影

城市题材微电影是指以城市为背景,主要讲述普通市民的日常生活和情感故事的微电影。不同于传统的城市宣传片,城市题材微电影通过讲述有趣的故事,赋予城市人情味,使受众在愉悦的观赏和情感共鸣中感受城市独特的形象。由此可见,城市题材微电影对于城市形象的传播更具隐蔽性,其宣传意味也被淡化。因而,当代城市形象宣传常常以微电影作

为载体。

城市形象的宣传与电影场景的选择息息相关。若能将故事情节与城市景观巧妙结合，不仅能增加影片自身的韵味，还能助力城市形象的传播，提升城市的知名度和美誉度。例如，反映宜昌城市风貌的微电影《相约山楂树》，讲述了男女主角通过网络相互了解后互生情愫，最后相约一起寻找山楂树的爱情故事。影片融入了极具宜昌特色的洞天福地、山楂树文化园、土陶制作、景区风貌以及城市景观，巧妙地展现了宜昌丰富的旅游资源。

鉴于城市题材微电影对宣传城市形象具有积极意义，众多地方政府纷纷投资拍摄反映城市文化和地方特色的微电影。比如2013年，苏州市人民政府新闻办公室和苏州日报报业集团便联手打造了苏州首部城市题材微电影《苏州情书》。类似的作品还有宣传珠海的《人生海海》，宣传广西右江的《舞出我的爱》，宣传河北滦平的《边城旧事》等。2013年9月，中国电影股份有限公司还主办了"中国城市微电影节"。2015年，中国微电影明星大典组委会更是启动了"中国梦·72小时城市微电影极拍"活动，在全国确定10个城市拍摄100部微电影，旨在利用微电影"易制作、传播快、覆盖广"的优势来宣传城市形象。

（二）农村题材微电影

农村题材微电影，即以农村为背景，讲述农民故事，展现农村生活状态和农民精神面貌的微电影。在当前我国农村脱贫攻坚和乡村振兴建设的社会背景下，农村题材微电影可以发挥其独特的作用。它可以通过真实展现当下农村人的生活状况及其面临的问题，引起人们的关注，从而促进"三农"问题的解决，推动农村事业的发展。

农村题材微电影往往聚焦现代化进程中农村发展面临的矛盾和问题。比如青年导演柳绪鑫的"故乡三部曲"（分别为《水彩蛐蛐》《大寒》《北林后》）便将镜头对准自己的故乡泰安市宁阳县，真实反映了当下中国农村的发展面貌及面临的困境。其中，第一部《水彩蛐蛐》讲述了六岁的小孩佳佳在爸爸去世后与妈妈相依为命的故事。该片直面单亲家庭这一社会问题，深入反映了农村单亲家庭对孩子成长的影响。第二部《大寒》讲述老汉为了能继续保留自己的土地，希望两个儿子继续耕种却被拒绝的故事。该片表现了老汉在面对土地无人耕种时的复杂心理感受，反映了农村的土地荒芜问题。第三部《北林后》则讲述新农村建设和城镇化发展，反映了农村传统文化日渐凋零和消逝的发展现状。这三部作品在社会上引起了较大的反响。其中，《水彩蛐蛐》获得了2014"创青春"全国大学生创业微电影大赛最佳编剧奖、CCTV全国情系三农微电影大赛"校园十佳作品"等荣誉；《大寒》不仅荣获了第四届北京国际大学生微电影盛典剧情短片类一等奖，还入围了首届柏林华语电影节；《北林后》则荣获第九届山东青年微电影大赛优秀奖。这些优秀的农村题材微电影不仅真实反映了当下中国农村的社会面貌，也让更多的人关注到农村问题，引发人们思考。

五、按照创作类型划分

（一）爱情微电影

爱情微电影是以爱情为主题，以爱情的萌生和发展为主要叙事线索的微电影。根据主人公的年龄，爱情微电影又可细分为青春爱情片和爱情伦理片两个类型。

青春爱情片主要表现正处于青春期的年轻人在追逐爱情的过程中，所发生的爱恨交织与悲欢离合的情感故事，故事主人公通常是青春靓丽的少男少女，多以高中生和大学生为主。故事主要围绕主人公相互之间的爱恋/暗恋、矛盾冲突和情感纠葛展开。比如微电影《爱的蒙太奇》便讲述了两个大学生在校园里发生的一段清新浪漫的爱情故事。又如毕鑫业执导的《再见金华站》则讲述了主人公在高考冲刺阶段邂逅了一位美丽姑娘的故事，生动地表现了少男少女之间朦胧的情愫，该片上线后获得了观众的广泛好评。

爱情伦理片则主要表现已婚夫妇遭遇的情感危机。这类爱情微电影更加贴近现实生活，深入触及两性生活中的焦点问题和爱情伦理，引发人们对夫妻之间关于相互理解、宽容、信任、忠诚，以及责任与爱等方面的思考。比如微电影《爱屋及乌》便讲述了一桩破镜重圆的婚姻爱情故事。而根据网络热门微小说改编的微电影《石头剪刀布》则讲述了一对情侣被绑架后，被逼迫以游戏来决定生死的故事。该片聚焦人性与爱情，引发观众对真爱、忠诚、伦理等话题的讨论。

由于人们对爱情的态度往往会因年龄而异，少年时期多为青涩懵懂，成年后则更为成熟冷静，因此上述两类爱情微电影对爱情的表现也往往有所不同。青春爱情片更多表现青年人对美好爱情的追求与向往，而爱情伦理片则更多讲述中年人遭遇的情感危机。但不论哪种，故事的结局通常有两种：一种是有情人终成眷属的大团圆结局，另一种是有情人劳燕分飞的感伤结局。而影响主人公爱情发展的因素则主要有家庭、阶级、种族、地位、利益和价值观念等各个方面。作为一种类型片，爱情微电影往往宣扬一种爱情至上的价值观，歌颂爱情能超越一切社会矛盾和世俗偏见。

（二）喜剧微电影

喜剧微电影是指运用各种喜剧手法来制造喜剧效果，从而引人发笑的微电影。在叙事上，喜剧微电影往往通过编造各种搞笑的故事情节，运用巧合、误会、夸张、幽默、讽刺、滑稽、戏仿、拼贴、恶搞等喜剧手法来制造喜剧效果。它通过展现人与人、人与社会、人与环境之间的戏剧性冲突，嘲讽虚伪的人性和丑恶的现实，从而达到娱乐、感化、讽喻、劝诫和警示等作用。比如微电影《结婚指标》讲述在未来世界，人们要结婚必须通过摇号获得指标，且指标有效期只有半年。主角高亮好不容易摇中了指标却遭遇女朋友突然分手，无奈之下只好开始相亲之旅，结果遭遇了各种哭笑不得的事情。影片以荒诞的方式，嘲讽了社会上的各种相亲

现象，同时也表达了对婚姻和爱情的思考。

喜剧微电影具有鲜明的平民化和世俗性特征，往往能够极大地满足网民的娱乐需求，尤其是恶搞类微电影更是一种狂欢化的娱乐表达方式。恶搞类微电影常常以夸张的手法反映社会中的不良现象，从而针砭时弊、激浊扬清。同时，它也往往借助一些后现代的表现手法，消解某些事物的权威性和神圣性，以宣泄大众压抑的情绪。比如国外专业恶搞团队 Corridor 的作品《如果在战争中使用的都是迷你武器》呈现了一个令人搞笑的战争场面：士兵们使用的都是像小孩玩具一样的迷你型武器，这与其魁梧健壮的体型形成鲜明反差。而在激烈枪战的生死关头，却是借助一通电话最后化解了炸弹威胁。这种搞笑的情节消解了战争的残酷性，同时也表达了一丝讽刺意味。

（三）动作微电影

动作微电影是指以动作表现为主要特征，通过人物的动作冲突来推进叙事的微电影，可被视为动作片的微型版本。它常与犯罪、警匪、魔幻、冒险、战争、喜剧等类型元素相结合。比如微电影《特殊警察》便是一部警匪题材的动作片，影片中表现了搏杀和枪战等激烈场面。

在动作微电影中，动作既是一种视觉元素，也是一种叙事手段，它在塑造人物形象、推动情节叙事等方面具有重要作用。这类叙事手段往往具有较强的视觉冲击力，是商业电影常用的类型元素，尤其是打斗、追杀、飙车等激烈而富于冲击感的动作，是动作片最常见的桥段。例如微电影《一触即发》虽然只有短短 90 秒，却以谍战片的故事结构、扑朔迷离的剧情和紧张刺激的镜头吸引了观众的目光，尤其是片中精彩刺激的飙车戏，颇有好莱坞大片的风范。

要想达到理想的动作效果，除了动作本身要设计精彩外，还需要场面调度、蒙太奇剪辑和声效等多方面的有效配合。但需要注意的是，动作只是一种表现手段，电影终究还是要落脚于人物塑造和主题表达上，否则就变成了一个个打斗场面的简单堆砌。

（四）悬疑微电影

悬疑微电影是指利用电影中人物命运的曲折遭遇、未知情节的发展变化或者无法看清的结局真相来制造悬念，从而吸引观众注意力并引发后续思考和讨论的一种微电影类型。它往往通过悬念的设置，激发观众的好奇心，从而引发观众的猜测和情绪波动。而故事结局既在意料之外，又在情理之中。

悬疑微电影继承了悬疑电影的叙事策略，并往往结合犯罪、恐怖、惊悚、奇幻等多种元素。但由于时长的限制，悬疑微电影需要对叙事结构进行更加巧妙的设计。作为类型片，悬疑微电影最基本的类型特征便是悬念。悬念的设置通常靠调整故事情节的顺序来实现，因而它大多采用非线性的叙事模式。比如《不安的种子》便通过顺叙与插叙的手段交替展开叙事，演绎了一场因为内疚而遭到"恶鬼"惩罚的恐怖故事。

在剧情设置上，悬疑微电影的故事主角往往是普通人，主角因某种原因偶然卷入一场突发性事件之中，或者是接受某个挑战或任务。观众则跟随主角在剧中寻找真相，并对人物的

命运产生担忧,同时对故事情节的发展产生好奇。比如《调音师》便是一部典型的悬疑微电影,该片讲述了一位假装盲人的钢琴调音师意外遭遇一桩谋杀案时所发生的惊险故事。这部短小精悍的微电影,将电影的叙事手法和视听语言发挥得淋漓尽致,开放式的结局和环形的叙述方式使得整部影片悬念迭出、紧扣人心。

第三节　个案分析

一、泛黄记忆中的青春共鸣——评微电影《老男孩》

《老男孩》是中国电影集团与优酷网共同出品的"11度青春"系列电影之一,由肖央担任编导,并与王太利共同主演。该片于 2010 年 10 月 28 日在优酷网首播,截至同年年底累计播放量超过 2500 万次,豆瓣评分高达 8.4 分。

影片讲述了一对平凡的"老男孩"重新登台找回梦想的故事。动人心弦的怀旧元素,令人笑中带泪的黑色幽默,让无数观众心底泛起波澜,唤醒了 80 后观众的集体记忆。下面我们将从叙事结构、怀旧元素与草根文化三个方面解读这部作品。

(一) 多重时空的交叉叙事

在叙事结构上,《老男孩》的故事分为两部分:一部分讲述主人公学生时代的校园生活,展现其意气风发而又荒诞搞笑的美好青春;另一部分则讲述主人公当下的现实生活,表现其平凡琐碎而枯燥乏味的生活现状。在这两个故事段落中,影片分别呈现了两个不同的空间,一个是日常生活空间,一个是舞台表演空间。影片将多重不同的时空通过交叉叙事的方式加以呈现,凸显了过往与当下、理想与现实的对比与反差,让人们对时光的流转与岁月的沧桑产生无限感喟。

在正片开始之前,导演先用闪前镜头将主人公的日常生活和舞台表演快速剪辑在一起,从而引起观众的好奇,并为故事主线设下悬念。进入正片之后,前三分之一(片中时间为 1:24—15:26)主要讲述主人公肖大宝和王小帅学生时代在校园里发生的一些琐碎趣事,以夸张、搞笑的方式把观众带入纯真美好的高中生活。在校园联欢会上,正当肖大宝和王小帅准备表演经过精心排练的节目时,先前备受他们欺凌的包小白却偷偷剪断电线,使得演出被迫中断。随着画面黑场,聚光灯重新亮起,影片转入现实时空。此时,肖大宝成为一名滑稽的婚礼司仪,王小帅则靠经营理发店维持生活,而包小白却已是著名节目《欢乐男声》的制片人。当肖王二人重新组合参加《欢乐男声》节目时,身为评委的包小白戴着墨镜,一副盛气凌人的样子,面对台上曾经欺凌自己的老同学,他嘴角扬起一抹得意的微笑,俨然已不再是当

年那个被他们欺负的小男孩。显然,从社会地位来看,他们三人已发生了巨大反转。

不同时空的交叉叙事,让观众回忆起泛黄的青春记忆,也看到了残酷的现实生活。时空的交叉重叠,让肖大宝、王小帅、包小白这几个人物的形象变得丰富饱满起来,也让观众在短短的故事里看到了人物的成长和蜕变。影片摒弃了传统的线性叙事,摆脱了时空的限制,用看似杂乱实则有序的叙述方式慢慢打动人心,用叠加的叙事时空完成了充满张力的故事讲述。

(二) 动人心弦的怀旧元素

影响一代青年的摇滚巨星迈克尔·杰克逊、偷偷夹在书中的破旧游戏机、蓝白相间的校服和磁带里的流行歌……这些具有鲜明时代特征的怀旧元素被导演巧妙地穿插在影片中。当尘封已久的记忆被这些元素激活时,观众不禁产生对已逝青春的怀念之情,进而产生强烈的情感共鸣。

影片在表现校园生活时,画面整体呈现出暖黄的色调,光线温和明亮,营造出了浓重的怀旧气息。而《小芳》《花仙子》《走过花季》等经典老歌的优美旋律,更是勾起了80后观众的青春记忆。另外,影片在剧情设置和人物塑造上也极力贴合观众的生活,比如为了校园联欢会拼命练习却在上场时怯场、在楼梯口弹吉他只为引起女孩的注意、那些年一起打过的群架和无疾而终的感情……这些不露痕迹却十分精巧的桥段设计,一步一步打开了观众回忆的大门,碰撞着每个人的青春记忆。肖大宝和王小帅作为影片的主角,以一种戏谑而不冒犯、幽默却又催泪的方式,让人们怀念起自己的青春岁月。

无论是动人心弦的怀旧符号,还是感人催泪的剧情设计,都让无数观众在主角们的青春记忆和追梦旅程中产生共鸣。来自生活各方面的压力使80后体验到了生活的艰辛,而这部怀旧微电影正好为他们提供了一个情感宣泄的出口。

(三) 草根文化的艺术表现

在我国流行的网络文化中,"草根"意味着"无权、无钱、无望",是社会底层的弱势群体。影片中的肖大宝和王小帅无疑是草根群体的典型代表。他们一个是婚礼主持人,一个是理发师,都是普普通通的老百姓,生活充满不易、艰辛和无奈。但导演并没有用苦情戏进行大肆渲染,反而用草根文化中特有的黑色幽默,将他们的市井生活搬上荧屏。当他们在台上唱起《老男孩》这首歌时,此前怀恨在心的包小白也被感动得眼含热泪,学生时代的"女神"更是坐在电视机前泪如雨下。

在商业大片盛行的时代,微电影《老男孩》并没有炫酷的特效,也没有昂贵的布景,但它却以真挚饱满的情感打动了无数观众。当肖大宝看到窗外一闪而过的景色时,他眼中流露出的无奈、心酸和不甘,让人动容。作为一个贴近现实的草根艺术作品,《老男孩》不仅使观众得到了巨大的情感满足和心理共鸣,更让观众在影片的小人物身上找到了自己追梦的影子。

"梦想这东西和经典一样,永远不会因为时间而褪色,反而更显珍贵。"微电影《老男孩》

使用多时空叙事结构,展现了两个小人物大胆追梦的执着和时光荏苒后的成长蜕变,而怀旧元素的叠加则让观众产生强烈的情感共鸣。整部影片以夸张幽默的方式,反映了人间百态,而真挚饱满的情感更使影片显得格外动人。总之,《老男孩》在叙事方法、人物塑造、平民化表达上都别具一格,不失为一部成功的佳作。

二、慢走在时间边上的苦行僧——评微电影《行者》

《行者》是优酷网与香港国际电影节合作推出的"大师微电影"系列作品之一,由蔡明亮导演、李康生主演,于2012年4月26日在优酷首映。该片也是蔡明亮拍摄的八部"行者"系列作品中的一部。影片记录了主角李康生身披红色袈裟,低垂着头颅,以极其缓慢的速度行走在香港街头的画面。

《行者》以标新立异的形式引起了网友的激烈讨论,其中不乏各种质疑与不解。蔡明亮解释道,这完全是奉献给香港观众的作品。因为他自小深受香港文化的影响,因此想借由这个机会试图以香港人的角度,让人们看看香港的变化。下面我们将从视听语言、主题表达和美学探索三个方面简要分析这部作品。

(一)别具一格的视听表达

在视听语言方面,影片《行者》的一个突出特点便是固定长镜头的使用。在长达25分钟的时间里,影片一共只有21个镜头,每个镜头平均一分多钟,加之影片毫无故事情节可言,主角的动作又极其缓慢,这使得影片的叙事节奏非常缓慢。而影片中的长镜头召唤着观众对画面内容进行深度凝视和思考。影片中,无论是贴满广告的墙壁,还是人来人往的天桥,抑或是高楼耸立的皇后大道,以及川流不息的车辆行人,无一不书写着香港都市的繁华与喧嚣。而主角的缓慢移动与香港街头车水马龙的城市景观形成鲜明对比和强烈反差,从而引发观众反思当下快节奏的都市生活。

另外,《行者》一如既往地延续了蔡明亮鲜用对白的电影风格。贯穿全片的只有嘈杂的环境音,而人的声音则被淹没在都市车来车往的喧嚣声中,由此反映了都市人群的"失语症"。而影片结尾处,当李康生在黑暗中开始咀嚼手中的汉堡时,画外响起了许冠杰演唱的粤语歌《一水隔天涯》。歌词中的"千万家财多有味,无肉无柴真堪悲",一语道破了导演对这个金钱至上的时代的唏嘘。

总之,影片固定的长镜头、缓慢的叙事节奏和毫无故事情节的剧情,使其一如蔡明亮既往电影作品那样沉闷和无趣。但在单调的影像背后,影片却表达出对当代社会生活方式的深入反思,从而引发人们的思考。

(二)慢美学中的哲理思辨

香港学者林松辉曾将蔡明亮电影视为一种"慢电影"(slow cinema)的类型。这种"慢电

影"通常采取去戏剧化的叙事方式,淡化故事情节,并大量使用长镜头和固定机位等拍摄手法,表现人物的日常生活状态。在电影叙事层面上,"慢"可以被理解为叙事上的浪费与反效率,从而降低叙事信息传达的速度与有效性,抑或是让观众对叙事信息的解码变得沉滞。在电影风格层面上,"慢"则指电影画面中各个要素展开运动的速度缓慢,强调利用长镜头凸显电影中的滞缓动作,以观看"时间"的变化。①《行者》也可视为一种"慢电影",甚至是它的一种极端体现。

影片中,无论是毫无故事性的剧情设计,还是主角异乎寻常的缓慢步伐,抑或是固定机位的长镜头,都使其具有慢美学的特征。这样的"慢"让许多观众感觉无聊与沉闷,但同时也引发了部分观众的思考。譬如有网友指出:"在这个物质与欲望横流的都市里,人们机械地生活工作,脚步匆匆不曾停留,而灵魂却从未赶上现实的脚步。不如把脚步放慢一点,静下心放慢脚步才能走得踏实看得清楚。蔡明亮《行者》这部影片印证了现在世界的浮躁与悲哀。"②

在以东方之珠、皇后大道、购物天堂等香港标志性景观为背景的画面中,李康生披着红色袈裟,以极其缓慢的速度行走在都市街头。这种"行者"形象和佛教有着密切的联系。从佛教的角度来看,这种行走方式其实借鉴了禅宗的一种修行方法:步行禅。这种修行让人专注于自己脚下的每一步,进而在行走中感受到自己的内心,以达到心灵的平静。蔡明亮并没有把"行者"置于远离尘世的山间小庙中,而是让其在繁华的都市街头行走,在嘈杂喧嚣的现实生活中修行。对蔡明亮来说,对生命真谛的探索并不在于躲避喧嚣,而是在喧嚣中真正认识自己的内心。

(三)反规则下的颠覆表达

不同于市场上充斥的主流商业大片,蔡明亮的电影始终充满强烈的先锋性和反叛性。《行者》同样如此,甚至带有强烈的实验色彩。

事实上,戏剧科班出身的蔡明亮,在最开始写剧本时也是按照常规的戏剧化结构来编排故事情节。在1984年担任编剧的电影《小逃犯》中,他甚至还尝试过"三一律"这样经典的戏剧结构。但后来他慢慢开始怀疑甚至厌恶"编"这件事情,认为编写故事阻碍了电影对真实感的表达。于是在做导演之后,他摒弃了剧本,让演员在没有剧本限定的情况下进行表演,从而呈现一种真实的生命状态。无论是早期的《爱情万岁》《青少年哪吒》,还是后来的《郊游》《你的脸》,他的电影都淡化了情节,故事性很弱。

影片《行者》也完全摒弃了戏剧化的叙事结构,甚至没有故事和情节,也没有任何台词和对白。全片只是单纯地记录李康生饰演的"行者"慢步走在香港街头的情景。而且,主角从头到尾一直低着头,只在片尾处露了一下脸。这种反常规的独特表现方式,无疑颠覆了人们的观影习惯,也极大地考验着观众的耐心,影片本质上体现了导演对消费社会的批判与反抗。影片中,李康生的慢步与其说是一种表演,不如说是一种行为艺术。他与周围的环境格格不入,并形成鲜明反差,但其缓慢而笃定的步伐,却让观众不禁反思都市的快节奏生活和

① 姜宇辉:《最慢的时间不是死亡——快电影、慢电影与空时间》,《当代电影》2022年第9期。
② 参见《蔡明亮首部微电影〈行者〉拷问快人生引争议》,https://news.ifeng.com/c/7fc1J2ErP03。

空虚的精神状态。可以说,《行者》正是以这种极端的方式触碰到了电影的边界。

若将电影看作一种有生命的艺术形式,那它宿命中就应该具有自我反叛的力量。正是这样强大的力量,让蔡明亮在探索电影艺术边界的道路上越走越远。《行者》展现了颇具哲学思辨性的慢美学实践和大胆颠覆传统影像的艺术表达,让观众重新审视当下的社会环境与生活方式,在对行走、时间、现代性、佛教等多种文化的思索中认识生命、体会禅意。

三、真挚情感下的认同与共鸣——评微电影《Leave Me》

《Leave Me》是一部充满创意的广告微电影(见图2-1),由达斯汀·巴拉德导演,瑞恩·敦拉普、马克·古利克森、萨拉·凡·厄曼主演,于2009年12月29日在美国上映,时长仅5分钟,影片讲述了一个感人的爱情故事。下面我们将从主题表达和视听语言两个方面简要分析这部作品的特色。

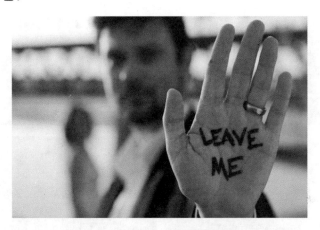

图 2-1　微电影《Leave Me》画面一

(一) 爱情故事包裹下的广告

《Leave Me》本质上是一则关于佳能产品的广告,创作者将其巧妙地包裹在一个感人的爱情故事当中。主人公杰克因妻子艾米意外去世而深陷悲痛的情绪中,当父亲上前宽慰杰克,按下相机快门时,突然发生了一个奇异事件:杰克进入相机所记录的场景中。从公园、广场到友人聚会,场景的切换让杰克一头雾水,直到与兄弟见面时,他才意识到自己身处在相机中。于是他向相机外的父亲挥手示意,直至切换到妻子所在的那张照片,他如愿见到了妻子。为了与妻子长相厮守,永远留在这一美好的时刻里,他在手心写下了"LEAVE ME"的字样。

情感一直是增强广告感染力、塑造品牌形象的重要因素,它能使广告和商品更拥有人情味。不同于普通广告直白生硬的口号式宣传,广告微电影则试图在情感上打动观众,让观众对产品产生深度的情感认同。它往往将广告元素巧妙地"植入"情感故事当中,使其尽量不露痕迹。对于一个饱含情感的广告微电影而言,其魅力就在于它不仅传递了一种商品信息,

更重要的是把一种价值理念甚至是生活方式传递给了受众。可以说,《Leave Me》完美地体现了这一点。在短短的几分钟里,影片通过讲述一个充满奇幻和创意的爱情故事,有效传达了相机的功能——记录生活的美好瞬间。而这种温暖感人的情感故事与相机的产品特性有机融合,使观众在感动之余,深深记住了佳能这个品牌,无形当中增加了对品牌的好感度,从而达到了广告宣传的最终目的。

（二）转换叙事时空的视听构思

作为一部微电影,影片在镜头语言上多以近景和特写为主。在影片的开头,镜头对准桌上的相框,画面左边是兄弟合照,右边是与妻子的合照,中间是印有妻子头像的卡片,上面写着"In Loving Memory"。当主人公在收拾东西时,影片配以低沉压抑的钢琴声,随后镜头切换到主人公黯淡无神的脸部特写,以及他双手紧握相机的画面(见图2-2)。这一系列的镜头组合为影片奠定了伤感的情感基调。

图 2-2 微电影《Leave Me》画面二

随后,通过主人公杰克与父亲的简短对话,观众才得知杰克的妻子是一名摄影师,在一场事故中不幸离世,从而揭示了杰克悲伤的原因,同时也引出了相机这一真正的"主角"。

故事的转折点在于,当父亲对着儿子按下相机快门时,随着一声清脆的快门声,杰克被惊奇地"摄入"相机,进入相机记录的场景中。而随着父亲不断切换照片,杰克所在的场景也不断变换。当他回到六个月前的聚会现场时,杰克才恍然意识到自己已回到过去。而影片正是通过这种画面切换的方式,巧妙地实现了时空的转换,从而达到一种类似"倒叙"的效果。

当杰克遇见正被妻子拍照的一对兄弟时才突然意识到,他可以在相机中与妻子重逢,于是连忙呼喊父亲切换到下一张照片。这一场景也与影片开头摆放在桌上的照片形成呼应。最终,杰克如愿来到了妻子所在的场景中,重逢的喜悦难以言表(见图2-3)。为了留在这一美好的时刻,杰克拿出笔,在手心上写下"LEAVE ME",希望父亲能让自己留在这里。

面对儿子的请求,父亲眼含热泪,望向远方,但他最终还是尊重儿子的选择。影片最后,

图 2-3　微电影《Leave Me》画面三

父亲将儿子写下"LEAVE ME"的相片装裱挂在墙上(见图 2-4)。

图 2-4　微电影《Leave Me》画面四

总体上,影片人物对白简短,主要依靠画面来展开叙事,尤其是通过切换照片来转换叙事时空。这一构思极其巧妙,令人拍案叫绝。同时,相机作为一个重要的道具和线索,串联起了整个故事,其反复出现也不断加深了观众对于佳能产品的印象,最终通过这一感人的爱情故事传达了相机所拥有的记录生活美好瞬间的功能。

总之,作为一部广告微电影,《Leave Me》将广告产品巧妙地"植入"故事情节当中,通过感人的爱情故事赋予佳能产品人情味,加之故事充满创意,视听表现力强,堪称一部教科书式的广告微电影。

四、欲望无止的人性黑洞——评微电影《The Black Hole》

《The Black Hole》是一部英国微电影,由菲利普·桑森、奥利·威廉姆斯导演,拿破仑·瑞恩主演,于 2008 年 9 月 21 日上映,时长仅 2 分 42 秒。影片讲述了一个充满寓言色彩的奇异故事:一个公司职员在加班时突然打印出了一张印有"黑洞"的纸张(见图 2-5)。刚开始他并未在意,但当他发现放在纸张上的咖啡杯会被"黑洞"吞噬,并且可以再次取出时,他才意识到"黑洞"的神奇之处。于是,他用这个"黑洞"偷取了自动贩卖机里的巧克力,接着又利用它打开经理的办公室,从保险箱里拿出了大量现金。在贪婪心理的驱使下,他整个身子都钻进了保险箱,而此时贴在保险箱外的"黑洞"纸张突然脱落,最终他也被锁在了保险箱里。

作为一部微电影,影片由单一人物、单一场景和单一情节构成,且主要运用近景和特写等小景别镜头,充分体现了"微美学"的特征。影片故事发生在一个封闭的办公室空间内,环境冷清、色调灰暗,呈现出一种压抑的氛围。故事的主人公是一位普通的公司职员,穿着白

图 2-5　微电影《The Black Hole》画面一

衬衫,系着黑领带,一副因工作而非常疲惫、厌倦和烦闷的外形,而"黑洞"恰好窥视到了其人性的弱点,一步步引诱他逐渐走向欲望的深渊。为了刻画主人公在利用黑洞谋取私利时的神情,影片用特写镜头展现了他贪婪的目光,他像个猎人一样窥视着四周的环境,寻找着自己的"猎物"。当他利用"黑洞"打开经理的办公室房门时,影片采用了顶光的处理方式,使人脸笼罩在黑影当中(见图 2-6),面目扭曲,表现了人物内心的阴暗。

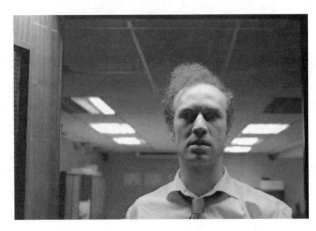

图 2-6　微电影《The Black Hole》画面二

影片虽没有任何对白，但对音响的运用却十分巧妙。在开头段落中，影片通过表现主人公沉重的叹息声和打印机发出的机械声，形象地刻画了主人公烦躁、厌倦的精神状态。而在第一次呈现"黑洞"时，影片出现了嗡嗡的声音，令人颇感诡异和惊悚。随后，当主人公每一次触碰、试探并利用黑洞抓取东西时，嗡鸣声都会响起。这种嗡鸣声既是警示和危险的信号，也让观众仿佛听见人物内心深处的贪婪猛兽在嘶吼。

另外，影片中有一个镜头是从黑洞的视角来拍摄主人公（见图2-7），颇有"当你在凝视深渊的时候，深渊也在凝望着你"的意味。同时，这一画面也预示着主人公即将被贪欲所裹挟和吞噬。

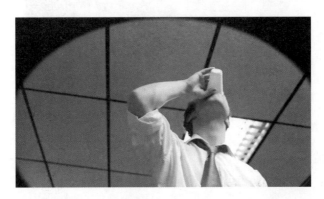

图2-7　微电影《The Black Hole》画面三

当主人公发现"黑洞"的秘密后，其贪欲之心不断滋生，在最初的试探获得短暂满足后，他开始变得越来越贪心，最终一步步跌入内心贪欲的深渊而自食恶果。在影片里，巧克力和金钱只是一种诱惑的体现，而"黑洞"则象征着人性贪婪的深渊。影片正是用这种寓言式的超现实主义手法，揭示了人性贪婪的可怕后果，并借此警示人们不要被内心的贪欲所控制，否则就会像影片里的主人公一样，在释放自己的贪欲后坠入无尽的深渊。

总而言之，影片通过一个简单而充满寓意的故事，完美地诠释了"人心不足蛇吞象"，揭示了人性中的贪婪欲望，表达了不受控制的贪欲最终将毁灭人类的道理，具有深刻的现实警示意义。

五、伪装背后的人性反思——评微电影《调音师》

《调音师》是一部法国的悬疑微电影，由奥利维耶·特雷内导演，格雷戈瓦·勒普兰斯-林盖、达尼埃莱·莱布伦、格莱高利·嘉德波瓦、埃默琳·格主演，于2010年2月21日上映，时长约14分钟。影片讲述了钢琴少年阿德里安在一次重要比赛中因过度紧张而失败后，伪装成盲人调音师开始新生活的故事。盲人的身份不仅使人误以为阿德里安在听觉方面更加敏锐，还因此博得了更多的同情，而他也借此窥视到了别人的隐私，满足了自己的偷窥欲。正当他为自己的成功伪装而洋洋自得的时候，却意外卷入一场谋杀案中，陷入生死未卜的命运（见图2-8）。整个故事虽然短小精悍，但情节一波三折，充满悬念和紧张感，引人入胜。本书将从悬疑叙事、人物塑造和主题表达三个方面分析这部作品。

图 2-8　微电影《调音师》画面一

(一) 环形叙事与悬念设置

作为一部悬疑微电影,影片最突出的叙事特点便是首尾相接,形成叙事闭环,同时又设置了一个开放性的故事结局,引人猜想和思考。

影片开头借助主人公的独白将一系列悬念抛给观众,他为什么光着上身在弹琴?身后站着的人是谁?这一系列悬念引起了观众的好奇与兴趣(见图2-9)。当片名出现后,影片开始进入顺叙段落。主人公因一次比赛失利而转行成为调音师。为了博得人们的同情,他还通过戴隐形眼镜,假扮成盲人。而在伪装过程中,他不仅获得了客户的青睐,还满足了偷窥欲。他为自己的成功伪装感到沾沾自喜。

直到某一天,主人公来到客户家,在多次按门铃和门后的人来回拉扯下,凭借着盲人的弱势身份,成功进入了女人家里。他装模作样地摸索前进,却不料突然滑倒,衣服上沾满了血迹。此刻他意识到自己已身陷凶杀现场。在侥幸心理的作祟之下,他继续装瞎,按照女人的要求脱下衣服,并坐在钢琴前开始调音。此时,画面与影片开头正好呼应。在他内心焦虑和恐惧的时刻,女人慢慢走到他身后,手里拿着一把射钉枪,对着他的后颈(见图2-10)。此时,开头的悬念已揭晓,而影片也在钢琴弹奏声中落下帷幕。但影片再次给观众留下了一个悬念——主人公是否被杀?影片并没有给出明确的答案。

总的来说,该片的叙事层层相扣,步步推进,而开放式的结局给观众留下了想象的空间,让人回味和思考。

图 2-9　微电影《调音师》画面二

图 2-10　微电影《调音师》画面三

(二) 窥视与伪装的畸形人格

在人物塑造方面,影片善用对比的手法。主人公在假装盲人前后的生活截然不同。作为钢琴家的他,虽然失败了,但他至少为梦想努力奋斗过。而假装盲人的他,却陷于一种畸形的生活中。影片中主人公向老板解释人们之所以更愿意接受盲人调音师,是因为人们认为视力的损失会让听觉更加敏锐。他在这个过程中发现了许多客户不为人知的一面,也由此变成了一个偷窥者。但他没意识到自己的内心已变得扭曲,沉浸于自欺欺人和洋洋得意中。影片还安排了极其讽刺的一幕,主人公一边注视着只穿着内衣翩翩起舞的女人,一边激情四射地演奏拉赫玛尼诺夫的钢琴曲。流畅、娴熟的弹奏居然是在这种情况之下出现,而他先前在正式的比赛中却退缩不前。导演通过这样的对比,有力地凸显了人们在侵犯他人隐私以满足一己私利时的扭曲的心理和畸形的快感。

影片还通过大量的内心独白来塑造人物形象。尤其在影片的高潮段落,大量篇幅都是主人公的内心独白。面对凶杀现场,他劝自己冷静,并安慰自己老妇人应该没察觉到自己在装瞎,甚至异想天开地认为老妇人会清洗他被拿走的衣服。然而,当他想起自己口袋里装着记事本时,他才意识到自己可能会暴露,但又在心里告诫自己千万别回头,继续装作盲人演奏以求活命,殊不知自己已处于枪口之下,随时都可能毙命。通过这些内心独白,影片细腻地刻画了人物在危急情况下紧张的心理状态,同时也让观众认识到虚假面具下主人公的真实人格。

(三)自我的迷失与人性的幽暗

《调音师》虽然只是一部微电影,却具有深邃的主题思想。它通过讲述一个聪明反被聪明误的故事,将人性的贪婪、懦弱和虚伪暴露无遗。影片主人公阿德里安是芸芸众生中的小人物,在他身上,我们既看到了天分、才华和欲望,也看到了焦虑、小聪明和自以为是。在钢琴比赛失利后,主人公假扮成盲人调音师,自以为开启了他天才式的财富之门,殊不知是走上了一条不归路。当他意外闯入凶杀案现场,面对凶手时,他没有奋力反抗,而是继续假扮盲人。在伪装盲人的过程中,他已经习惯了这幅假面具。在面具的掩饰下,他渐渐失去了真实的自我,沉迷于身份的伪装,最终迷失自我。现实社会中的许多人,正如同阿德里安一样戴着假面具与他人打交道,他们需要面对激烈的竞争和残酷的现实,而在这个过程中也渐渐沉浸在一种自我保护式的表演当中。《调音师》的故事正是对社会现实的折射,表达出一种深刻的人文关怀。

总体而言,《调音师》无论是在叙事还是视听表达方面均十分精巧,技术娴熟,同时故事情节又发人深省。影片中调音师因谎言而获利,却也因谎言使自己陷入危险之中。高度浓缩的故事显露出世间百态:人们在对自己毫无威胁的弱者面前,可以百分百信任并卸下防备,但这种信任、同情又会被别有用心之人所利用。同时,这种伪装还会使人迷失自我,最终自食其果。影片最终留下了未解之谜,供观众想象、深思与回味。

第三章 网络电影

在过去的一百多年间,电影一直伴随着技术的发展而不断衍生出新的形态。从早期的黑白默片,到后来的有声电影、彩色电影,再到如今的数字电影、3D电影、VR电影等,电影的媒介形态始终在变。这也使得人们对于"电影是什么"这一本体性的基本问题,始终无法找到确切的答案。

随着互联网技术尤其是流媒体技术的不断发展,电影与互联网产生了深度融合,进而催生出"网络电影"这一新生事物。从传播媒介的角度来说,网络电影是继影院电影(又称院线电影)、电视电影之后出现的又一种新的电影媒介形态。尽管网络电影目前还存在不少问题,但它也展现出了蓬勃的生命力和巨大的发展潜力,其发展前景不可限量,必将成为整个电影产业的重要组成部分。

第一节 网络电影的概念与特征

一、网络电影的概念

早在2011年微电影兴起之初,有学者便提出了"网络电影"的概念,并将其定义为"以网络传播为主要媒介的叙事性动态视听艺术"[①]。这一界定虽然比较宽泛,却准确地指出了网络电影的基本特征,即以网络为主要传播媒介,这也是网络电影区别于传统院线电影的重要方面。然而,此处"网络电影"概念主要指向当时方兴未艾的微电影。

为了区别于篇幅短小的微电影,爱奇艺于2014年提出了"网络大电影"的概念。这一概念用于指称那些时长超过60分钟,制作水准精良,具备完整电影的结构与容量,符合国家相关政策法规,并以互联网为首发平台的电影。有学者认为"网络大电影"只是"网络电影"的一部分,二者存在类似生物学上的种与属的关系,即前者是后者的子集。[②]

为了避免概念混淆,凝聚行业共识,在2019年首届中国网络电影周的开幕式上,中国电影家协会网络电影工作委员会联合爱奇艺、优酷、腾讯视频三大网络视听平台发布倡议,以"网络电影"作为通过互联网发行的电影的统一称谓。由此,"网络电影"正式取代了"网络大

① 陈宇:《网络时代的自由表达——网络电影的美学特征及其价值意义》,《当代电影》2011年第10期。
② 孙浩:《中国网络大电影产业发展研究》,华中科技大学出版社2019年版。

电影"的说法。

有鉴于此,本书将"网络电影"界定为:在互联网语境下,以网络为主要传播媒介,时长超过 60 分钟,以"网生代"为目标受众,并按照电影的艺术规律制作出的叙事性动态视听艺术作品。

二、网络电影的特征

作为一种新的电影形态,网络电影一方面继承了传统电影的一般特征,另一方面也因其依托互联网的技术环境而表现出一些新的特点。这主要体现在以下几个方面。

首先,在生产制作方面,虽然网络电影和院线电影的制作流程基本相同,但二者在技术标准、拍摄制作、成本周期等方面均存在明显差异。通常而言,院线电影的技术要求严格,制作成本高,而网络电影的技术门槛较低,制作成本也较低。因此,网络电影往往成为青年电影人练手的试验场。与动辄几千万甚至上亿元投资的院线电影相比,网络电影虽然也有少数作品投资较多,但大多都在几十万到几百万元不等。[①] 另外,不同于院线电影的制作周期普遍在一到两年甚至更长时间,网络电影的制作周期则明显更短,两三个月就能完成一部作品。因而,网络电影可以更敏锐地捕捉社会热点,并及时地反映大众需求。为了制造话题,提高市场热度,网络电影还常常会围绕市场或社会的热点来进行创作。比如,在院线热门大片《道士下山》上映前后,导演张涛为了"蹭热度",仅用 8 天时间便拍摄完成了一部网络电影《道士出山》,并最终以 28 万元的超低成本创造了超过 2000 万元票房的奇迹。

其次,在美学表达方面,网络电影呈现出鲜明的网络文化特征。由于网络电影主要是在网络环境中传播,其主要受众是"网生代"群体,因此它具有鲜明的"网感"特征,呈现出碎片化、游戏化、戏谑化、感官化等特点。这与院线电影讲究艺术审美,追求内容的思想性和深刻性,存在较大差异。另外,不同于院线电影(尤其是动作片与科幻片)注重营造视听奇观,网络电影则更注重故事讲述,对视听效果并没有太高的要求。

再次,在传播模式方面,网络电影和院线电影也存在明显差异。院线电影是在作为公共空间的影院里放映,遵循一对多的单一直线型传播模式,即信息由编码者(导演、编剧)通过释码者(银幕、拷贝)发出,最后到达译码者(受众)。它限制了创作者与观众、观众与观众之间的交流沟通。相较而言,网络电影则借助互联网技术的赋权,突破了这一局限。网络不仅重塑了人们的观影空间,赋予了观影私密性,而且还可以根据每一位用户的不同需求,提供多样化、个性化的内容服务。另外,观众还可以通过留言、发送弹幕等方式实时反馈观影感受,与其他观众甚至创作者展开在线交流和互动。因而,网络电影具有更强的互动性特征。

最后,在商业模式方面,不同于院线电影的收入主要来源于票房分成、版权销售和衍生品开发,网络电影的收入则主要来源于付费点播分账、广告植入和贴片广告。虽然网络电影的票房分账并不算高(截至 2022 年底,单片分账票房的最高纪录是《奇门遁甲》创造的 5562 万元),但由于其制作成本低,因而投资收益率往往比较高。比如 2017 年爱奇艺网络电影年

① 近年来,网络电影的制作成本正逐年提升。据《2021 中国网络电影行业年度报告》显示,2020 年仅有 12% 的网络电影制作成本在千万元以上,2021 年这一比例上升至 30%。

度总票房榜 TOP20 中,仅有一部作品有小幅亏损,其他作品均有不同程度的盈利,且投资回报率普遍较高。其中投资回报比前三名分别为《陈翔六点半之废话少说》(993.12%)、《超级大山炮之夺宝奇兵》(836.49%)和《笑嗷喜剧人》(751.86%)。可见,网络电影呈现出低投入、低风险、高收益的特征。也正因为如此,网络电影吸引了大量资本的投入。

第二节　网络电影的发展概况

自 2014 年爱奇艺提出"网络大电影"的概念并进行产业布局后,腾讯、优酷、搜狐等各大视频网站也迅速跟进,纷纷投资网络电影。在过去的几年间,网络电影经历了从"野蛮生长"到"减量提质"的转变过程,其商业模式日趋成熟,开始步入稳定的发展期。

一、从"野蛮生长"到"减量提质"

2014 年是中国网络电影的开局之年。随着各界资本的蜂拥涌入,专注于网络电影制作发行的影视公司不断涌现,网络电影迅速掀起了创作热潮,并开始了一段"野蛮生长"的爆发期。数据显示,2014 年全年上线的网络电影还只有 450 部,到 2016 年便猛增至 2463 部,增长近 5 倍,市场规模也突破了 10 亿元。但这一时期的网络电影普遍存在投入成本低、制作周期短、作品质量差、"打擦边球"现象严重等问题。随后,国家出台各种政策,不断加大监管力度,加强对网络视听行业的治理,对不合规的网络电影予以下架处理。自 2016 年创造巅峰之后,网络电影年产量开始逐年下降,作品质量则稳步提升,由此网络电影产业进入了"减量提质"的调整期。影响网络电影产业发展的因素主要有市场、政策与行业规范三个方面。

(一) 市场驱动

市场驱动始终是推动网络电影产业发展的首要因素。由于网络电影具有成本低、回报高、风险小、周期短等特点,各大影视公司在利益的驱动下,纷纷投资网络电影,使其在诞生初期便经历了爆发式的增长。

网络电影的兴起,既吸引了大量网络影视公司的瞩目,如淘梦影业(代表作《大蛇》、"道士出山"系列)、新片场影业(代表作《鬼吹灯之巫峡棺山》《二龙湖爱情故事》)、项氏兄弟(代表作《齐天大圣万妖之城》)等公司纷纷投入网络电影的生产,同时也催生了一大批新的网络影视公司,如奇树有鱼(代表作《奇门遁甲》《阴阳镇怪谈》等)、映美传媒(代表作《封神榜·妖灭》《霍元甲之精武天下》等)、众乐乐影视(代表作"笔仙大战贞子"系列)等。经过多年的发展,这些公司已经成为网络电影行业的中流砥柱。

与此同时,越来越多的资本涌入网络电影行业当中。例如,淘梦影业在 2017 年 11 月获

得华映资本、赛富动势基金、德同资本领投的9000万元B轮融资,2018年3月又完成了由达泰资本领投,创维酷开和百度视频跟投的数千万元B+轮投资。又如,新片场在2015年登陆新三板后,曾于2016年9月份完成由天星资本领投、B轮投资方红杉资本跟投的C轮7000万定向增发。随后2017年8月8日,新片场又宣布完成1.47亿元的定向增发,进一步拓展其在互联网影视领域的版图。资本的持续涌入,使网络电影得以投入更多的资源去打造精品,从而推动网络电影质量的提升。

由于网络电影的准入门槛低,各种专业和非专业的力量均在利益的诱惑下纷纷介入其中。资料显示,在2018年上线的1526部网络电影中,共涉及2590家出品机构、976家制作机构以及320家宣发机构。其中,宣发机构主要为影视文化传媒公司,制作机构主要由影视文化公司和个人影视工作室构成,而出品机构则涵盖广泛,不仅包括视频网站、影视公司、广播电视台等专业机构,还包括政府相关部门、食品加工企业、房地产公司、贸易零售公司、金融投资公司、酒店等众多非专业机构。这种鱼龙混杂的状态使得整个行业乱象频生,投机现象严重。有超过2000家出品机构在出品一部作品之后便无续作,仅有15.7%的机构出品了2部及以上的作品,而出品5部及以上作品的机构占比仅为2%。[1]当行业进入调整期后,有不少机构被市场所淘汰,仅2018年就有362家网络影视公司被暂停或淘汰。[2]这对行业的长期发展来说,未必是坏事。因为从市场竞争的角度来说,这是一个优胜劣汰的过程。它使那些投机取巧的公司被淘汰,留下真正有实力的公司,这无疑有助于形成更加健康的产业生态。

(二)政策调整

在网络电影诞生之初,国家对网络电影行业并没有像针对院线电影那样出台单独的政策,而只是将其纳入网络视听节目的范畴进行统一管理。这种监管制度的滞后性,使得网络电影经历了一段畸形的发展期。虽然出品数量很多,但质量普遍不高,出现了大量粗制滥造、过度渲染色情暴力的网络电影。直到2016年之后,国家才陆续出台相关法律政策,逐渐加大监管力量,使得网络电影行业日趋规范化。

2017年3月1日,《中华人民共和国电影产业促进法》正式施行,规定网络电影与院线电影实行统一的审查标准,均须取得电影公映许可证。2018年12月24日,国家广电总局印发了《关于进一步加强广播电视和网络视听文艺节目管理的实施细则》,明确规定要确保网络视听和广播电视文艺节目在导向、题材、内容、尺度、嘉宾、片酬等方面执行同一标准,同等管理。随后,为了进一步加强管理,国家广电总局办公厅出台了《关于网络视听节目信息备案系统升级的通知》,规定自2019年2月15日起,重点网络影视剧(包括投资总额超过500万元的网络剧、网络动画片,以及超过100万元的网络电影)在制作前,制作机构需要登录"重点网络影视剧信息备案系统",登记节目名称、题材类型、内容概要、制作预算等信息。2022

[1] 参见《2018年中国网络电影行业市场现状与发展趋势分析,观众审美的提高催生出更加精品、高质量的网络大电影》,http://huaon.com/story/458966。

[2] 参见唐瑞峰:《盘点15家网络电影公司,他们如何从2700多家中脱颖而出》,https://www.sohu.com/a/404407847_351788?_trans_=000014_bdss_dknfqjy。

年5月,广电总局正式开始对网络剧片发放行政许可,《金山上的树叶》成为第一个获得许可证的网络电影。除了对于网络电影制作方、发行方的规范外,广电总局对于相关经纪机构也出台了相关法规。2022年5月30日,国家广电总局办公厅印发了《广播电视和网络视听领域经纪机构管理办法》,对于相关经纪机构、经纪人员做了明确规定,扩大了网络电影相关法规的覆盖面,将经纪机构和经纪人员纳入管理范围,进一步规范了网络电影行业。

随着上述政策的出台,网络电影行业得到了更加严密的监管,尤其是"三俗"问题受到了严厉惩处。例如2016年11月,《超能太监之黄金右手》《大风水师》《催乳大师》《消灭大学生》《绝色之战》《夜色惊魂》《麻辣俏护士》等60多部网络电影因涉嫌低俗、暴力、色情、脏话等内容被下架。随后2017年6月,《二龙湖浩哥》《床3之他和她的关系》等40多部网络电影也被陆续下架。在这种严密的监管下,我国网络电影虽然产量有所下降,但整体质量开始稳步提升,整个行业日趋理性。

(三)行业规范

在市场和政策的共同作用下,网络影视行业自身也逐渐建立起了一套行业规范。早在2012年,中国网络视听节目服务协会便制定了《中国网络视听节目服务自律公约》,号召各大网络视听平台"坚守社会责任,坚持社会效益优先","积极生产制作和传播内容健康、形式新颖、生动活泼、贴近受众的网络视听节目",并要求行业加强内部管理,实行网络视听节目内容总编辑负责制和先审后播制度。同时,针对部分网络视听节目存在内容低俗、格调不高,甚至渲染色情暴力的问题,协会还发出了《关于抵制色情暴力等有害视听节目的倡议书》,呼吁行业自觉遵守法律法规和社会公德,加强自我约束。[1] 尽管这些规定并非专门针对网络电影而制定,但它同样对网络电影的创作和传播具有约束作用。

随着行业规范的逐渐确立,各大视频平台也积极响应,将一批不符合标准的网络电影下架。资料显示,2018年,爱奇艺共下线处理了1022部网络电影,搜狐也下线了139部。[2] 随后,网络电影行业开始进入"减量提质"的新阶段。《2021中国网络电影行业年度报告》显示:2019年网络电影上新782部,2020年上新769部,2021年仅上新551部。[3] 在产量下降的同时,网络电影的质量和收益却明显提升。在播放量方面,2019年上新的网络电影平均每部正片有效播放量仅613万,到了2020年这一数据便增至992万,2021年更进一步增至1363万,其中正片有效播放量在千万以上的影片数量占比39%,较上一年增长8个百分点。[4] 另外,在评分方面,灯塔数据显示,2021年春节档的9部网络电影,平均评分高达7.6分,而同期的院线电影平均评分为8.0分,二者相差不大。这些数据都说明近年来网络电影

[1] 参见《关于抵制色情暴力等有害视听节目的倡议书》,http://www.cnsa.cn/art/2014/5/22/art_1490_23014.html。

[2] 参见《一月内至少十家平台自纠自查:监管升级下,自查或将成常态》,https://www.163.com/dy/article/DGTTD00605148MKI.html。

[3] 参见《中国电影家协会网络电影工作委员会:2021中国网络电影行业年度报告》,http://www.cbyxs.com/archives/3703。

[4] 参见《2021年中国网络电影行业发展现状及行业发展趋势分析》,https://www.chyxx.com/industry/1103177.html。

的质量有所提高。

与此同时,为进一步引领和推动网络电影行业的规范化发展,中国电影家协会于2018年5月28日正式成立了网络电影工作委员会,其目标旨在促进网络电影创作,建立行业规范标准,优化网络电影制作环节,推动网络电影精品化、专业化,助力产业升级。此外,为了鼓励优秀作品,发掘新锐创作人才,政府和社会各界还举办了一系列网络电影节(展)、扶持工程和推优活动,从而进一步推动网络电影的创作。例如,北京国际网络电影展(前身为北京国际微电影节)自2011年起每年举办一届,迄今已成功举办12届,被业内誉为网络电影界的"奥斯卡"。中国电影家协会网络电影工作委员会也自2019年起,每年举办一届中国网络电影周,评选出年度的优秀导演、编剧、演员和影片。另外,国家广电总局也组织开展了"网络视听节目精品创作传播工程"扶持项目,每年推选出一批优质的网络影视作品。这些活动的举办提高了网络电影的社会关注度,也为网络电影从业者们提供了交流学习的平台,鼓励他们创作出更多更优质的网络电影作品。

在市场驱动、政策调整和行业自律的共同作用下,目前中国网络电影呈现出减量增收、提质增效、产能优化的发展趋势。可以说,中国网络电影正在从数量规模型向质量效益型转变。

二、网络电影的商业模式日趋成熟

要想实现网络电影产业的健康发展,不仅需要制作层面的"减量提质",更需要整个行业建立起成熟稳定的商业模式做支撑。目前,随着网络院线的逐步形成和分账模式的不断优化,我国网络电影产业已建立起了日趋成熟的商业模式,为网络电影的发展提供了重要保障。

(一)打造网络院线

早在2011年,乐视、腾讯、暴风影音、PPTV等七家视频平台就联合发起成立了"电影网络院线发行联盟",旨在培育网络视频付费用户,助推互联网成为电影的第二大发行渠道。然而,由于版权意识薄弱,网民付费意愿低,早期网络院线的发展并不顺利。

直到近年来,随着国家不断加大知识产权保护力度,加之用户的版权意识不断增强,网民逐渐形成了付费观影的习惯,从而为网络院线的建立奠定了重要基础。与此同时,网络视频服务的升级和用户终端设备的更新,也进一步助推了网络院线的发展。特别是网络电视的推广,使人们不仅可以使用手机、电脑等"中小屏"设备观看网络电影,还可以在电视这种"大屏"上观看,从而使人们收获了更好的观影体验。例如,爱奇艺推出的"银河奇异果"、腾讯视频推出的"云视听极光"等智能电视应用,都可以让观众通过电视终端观看网络视频。这种家庭影院式的沉浸感,让越来越多人选择在电视上付费点播网络电影。

新冠肺炎疫情的暴发,更是为网络院线化提供了发展的新契机。在2020年春节前夕,《囧妈》突然宣布撤出春节档,转为网络发行。字节跳动以6.3亿天价买下《囧妈》的网络独

播权,并选择在抖音、今日头条、西瓜视频等在线平台免费播放。《囧妈》的上映打开了我国院线电影转网发行的新局面。在此之后,越来越多的院线电影开始在网络平台上播出,比如《肥龙过江》《大赢家》《春潮》《我们永不言弃》《婚姻故事》等。由此,网络平台成为我国电影在传统院线之外的第二大发行渠道,网络院线开始逐步成型。

网络院线的打造,一方面有助于制作方拓宽发行渠道,增加收益,规避市场风险,并及时收回成本;另一方面也为观众提供了更多、更便捷的观影渠道。同时,网络院线化还有助于推动网络电影品质的提升,规范网络电影的管理,进而推动网络电影的新发展。当然,在网络院线化的发展过程中不免要经历与传统电影院线的竞争。但我们应该看到,网络院线和传统院线只是两种不同的发行渠道,二者绝非对立,而是并行不悖。也正因为如此,近年有不少作品纷纷选择院网同步发行。例如 2018 年,优酷独家网络电影《S4 侠降魔记》《完美陌生人》《九门提督》,以及爱奇艺独播的《香港大营救》《天下第一镖局》等,纷纷选择了网络和院线同步上映,这种尝试让人们看到了网络和院线相互融合的大趋势。

随着网络院线的建立,我国网络电影也在借鉴院线电影发行模式的基础上积极进行商业模式的探索。2021 年 2 月 5 日,由中国电影家协会网络电影工作委员会主办,优酷、爱奇艺、腾讯视频协办的网络电影春节档正式启动,由此开启了我国网络电影"档期化"发展的新阶段。随后,三大视频平台又陆续启动了"清明档""五一档"和"国庆档",取得了一系列显著的成绩。档期内上映的电影主要由三类组成:热门院线电影网络首播、PVOD 模式发行的网络电影和常规热门题材网络电影。由于档期往往与节假日绑定,人们在空闲时间里有更强的观影意愿,加之集中的宣传有助于形成"观影热",因此档期内的网络电影往往可以取得较高的点播量。

当然,节假日档期也并非电影成功的唯一因素。根据电影内容选择合适的时间上映,往往也能取得事半功倍的效果。例如,爱情片《我要我们在一起》通过将开播时间巧妙地定在 5 月 20 日 13:14(意为"我爱你一生一世")这一特殊时刻,给观众营造出浪漫的仪式感,成效斐然。

(二) 分账模式的探索

随着人们版权意识的不断增强,越来越多的人逐渐意识到"知识付费"的重要性。由此,各大视频网站形成一套日趋成熟的分账模式。

付费点播是网络电影的重要收入来源。在网络电影兴起之初,根据行业惯例,用户可免费试看 6 分钟,若要继续观看全片,则需支付一定费用。只有当用户观看超过 6 分钟,才能算一次有效点播,制片方才能获得点播分成。各大平台根据影片质量和市场预测,将不同作品分为不同级别,然后按照不同的标准进行票房分成,由此形成了不同的分账模式。以 2017 年初爱奇艺公布的合作模式为例,该平台与网络电影的合作模式分为独家和非独家两大类,然后平台会根据影片的质量进行评估,将独家合作的影片分为 A、B、C 三级,非独家合作分为 D、E 两级。通常情况下,一部网络电影在付费期间,观众收看超过 6 分钟,后台就会视为一次有效点击。根据不同的类别,每个有效点击制作方能分到 0.5 元到 2.5 元不等的收益。于是不少制作方会通过低俗宣传语、"海报党"吸引观众点进去观看前 6 分钟。优酷和腾讯

的分账模式也与之类似,只是分级和价格方面略有不同。但这种分账模式也导致了一些问题,尤其是部分网络电影创作者为了提高观众的付费意愿,将精力过度集中在影片前6分钟,而忽视后面的内容。因此,2022年4月,爱奇艺宣布更新网络电影分账模式,将前6分钟"有效付费点击"调整为"按播放时长分账",将"平台为影片定级定价"调整为"片方定价、观众投票"。这意味着网络电影不能再只靠前6分钟的内容来吸引观众,而要注重作品内容的整体质量,从而助推网络电影质量的全面提升。

目前三大主流视频平台(爱奇艺、优酷、腾讯)的用户分为免费用户、会员用户、单片付费用户三大类型。而点播模式主要包括AVOD(广告型视频点播)、SVOD(订阅会员视频点播)、PVOD(高端付费点播)和TVOD(单片付费视频点播)四种。在2021年之前,网络电影主要运作模式为SVOD模式,在3~6个月付费期结束后进入免费期,提供给所有用户观看。随着网络院线的逐步形成,PVOD模式开始盛行,它打破了传统电影90天的发行窗口期,用户可以通过单片付费的方式,在更短的时间窗口期内甚至是第一时间在流媒体平台上获取电影新片。2021年,《发财日记》《少林寺之得宝传奇》《我们的新生活》《冒牌大保镖》《东北恋哥》和《致命感应》6部纯网发行的PVOD影片在各大平台的累积正片有效播放达到4.9亿,占全年网络电影新片的6.6%。其中《发财日记》以1.9亿的正片有效播放成为年度现象级影片。PVOD模式拓宽了电影的发行渠道和市场空间,并伴随网络电影内容质量的不断提升,激发出更强的票房潜力。

一般来说,一部网络电影只会选择在一个平台上映,也只选择同一个平台分账。但随着网络电影市场的扩大,越来越多平台达成共识,开始探索多平台联合拼播的模式。《2021中国网络电影行业年度报告》显示:"2021年多平台拼播的发行模式取得了亮眼的市场表现,拼播网络电影数量39部,同比增加18部,累计正片有效播放同比上涨3倍。拼播影片的部均正片有效播放4081万,同比提升1.3倍,高于新片均值。"[①]这种模式对于制片方来说,有助于提高收益,拓宽播放渠道;对于平台来说,有助于提升用户黏性,打造内容矩阵;对于用户来说,则可以根据自身喜好选择平台进行观看,可谓一举多得。

三、我国网络电影存在的问题

经过数年的发展,在市场驱动、政府监管和行业自律的共同作用下,网络电影逐步走上了正轨。但是我们也深刻地认识到,网络电影在制作过程中依然存在着诸多问题亟待解决。目前,网络电影存在的问题主要表现在三个方面:"打擦边球"问题严重、"山寨"现象盛行、创作质量有待提高。

(一)"打擦边球"问题严重

由于网络电影具有低投入、低风险、高收益的特征,因此一些缺乏责任感的出品方将网

① 参见《中国电影家协会:2021中国网络电影行业年度报告》,http://www.cbyxs.com/archives/3703。

络电影作为"圈钱"的工具。为了提高点播量,部分网络电影存在大尺度地渲染色情暴力等"打擦边球"的问题。例如网络电影《特战行动队》(2022)在表现打斗场面时,故意让女主角"袒胸露乳",以此来吸引观众眼球。又如电影《阴阳画皮》(2022)在开场的前6分钟既表现了女妖精们利用美色吸引人类男子的香艳场面,又表现了道士与蛇妖的精彩打斗场面,以色情和暴力元素来吸引观众付费观看。除此之外,部分网络电影的宣传海报也有"打擦边球"的嫌疑。例如,电影《催乳大师》(2016)的海报就着力凸显女性丰满的胸部,充满诱惑性;《夜色惊魂》(2016)的海报也同样展现了女主角穿着暴露的性感泳装的画面,并配上"真实揭秘色情行业内幕"的文字说明,以刺激观众的欲望。

总的来看,我国网络电影普遍存在较为严重的"三俗"(低俗、庸俗和媚俗)问题。尤其是在网络电影野蛮生长的最初几年里,这种投机取巧的不良现象尤为突出。据统计,在2014年爱奇艺上线的网络电影中,多达44%的作品存在低俗化的问题,如《拯救夜店女神》《夜欲》《大保健》等。① 虽然有部分电影借此收获了可观的票房,但长此以往必然会加深观众对网络电影的偏见,进而影响整个行业的生态。

近些年,随着国家不断加强监管力度,行业内部也逐渐提高自律意识,网络电影生产日趋规范化,此类"打擦边球"的问题才有所缓解。但仍有少数电影为了获取点播量,刻意迎合观众的喜好,将互联网流行文化元素简单地挪用过来,拼贴在一起,而非真正利用互联网思维来指导电影制作。对于这种不良现象,电影创作者仍须提高警惕,增强行业自律意识。

(二)"山寨"现象盛行

在"注意力经济"的时代下,深谙互联网经济之道的网络影视公司纷纷将吸引网民注意力的各种手段运用到网络电影的制作当中。网络电影要想获得高收益,除了需要在题材类型、剧情设计、制作水准等基本方面得到保障外,还有三个重要因素:片名、海报和前6分钟。如何从众多电影中脱颖而出并使观众愿意付费,离不开这三大因素的驱动。由此,网络电影主要采取一种"寄生性"营销的运作机制,具体表现为片名"高仿化"、制作"相似化"、营销"过度化"等问题。②

首先是片名"高仿化",即网络电影通过模仿市场上热门的院线电影,取一个相似的片名来吸引网民的注意,进而骗取点击率。这样的例子很多,如《捉妖济》仿制《捉妖记》、《催乳大师》仿制《催眠大师》、《道士出山》仿制《道士下山》,等等。

其次是制作"相似化"。自2015年网络电影《道士出山》以28万的极低成本创下了超过2400万的票房后,这种以小搏大的方式被众多同行所借鉴。为了蹭热度,部分网络电影往往紧跟院线大片的创作步伐,在院线电影上映前后推出相似的作品。例如,在2016年冯小刚导演的《我不是潘金莲》上映前后近半年的时间里,就有多达15部关于"潘金莲"的网络电影相继上线,包括《我不做潘金莲》《我不叫潘金莲》《潘金莲就是我》《我是潘金莲》等。虽然这些电影的故事情节完全不同,但都围绕着"潘金莲"这个人物来展开叙事,以此来吸引观众。

① 柯文燕:《网络大电影的文化探析》,《电影评介》2018年第13期。
② 齐伟、王笑:《寄生性、伪网感与点击欲:当前网络电影的产业与文化探析》,《北京电影学院学报》2017年第5期。

最后是营销"过度化"。即网络电影在宣传方面紧贴院线电影,利用同档期的特点进行相似性营销。例如,网络电影《道士出山》的营销节奏,便与院线电影《道士下山》保持高度一致。当《道士下山》在2015年4月3日发布"奇幻之旅"定档动画预告片时,淘梦网也发布了《道士出山》的预告片。同时,影片也同步在乐视、爱奇艺、优酷等各大平台进行首播。又如"潘金莲"系列网络电影也与院线电影《我不是潘金莲》高度捆绑,并在微博上制造类似话题。当《我不是潘金莲》在微博发布话题#范冰冰我不是潘金莲#后,《暴走的潘金莲》也在微博发布#暴走的潘金莲#话题,《她才是潘金莲》则发布#电影她才是潘金莲#、#电影她才是潘金莲尺度太大无缘院线#等话题。这些网络电影通过对院线电影的捆绑,并利用片名相似性制造相关话题,为电影带来了一定的关注度和流量。

尽管部分网络电影通过模仿片名和"蹭热度"式的过度营销,赚取了不少利益,但也因此让观众对网络电影产生了不好的印象。这些作品往往被贴上"山寨"和"抄袭"的标签,对整个行业生态产生了极其负面的影响。

(三) 创作质量有待提高

尽管近年来随着行业不断推进"减量提质",网络电影在整体质量上有了显著改善,但依然存在创作队伍素质不高、缺乏优质剧本,以及粗制滥造等问题,作品质量有待进一步提升。

首先在人才方面,网络电影的创作队伍素质有待进一步提高。制作门槛较低是网络电影的一大特点。这一方面有助于吸引青年人才的加入,使其通过网络电影积累创作经验,但另一方面也会导致网络电影的创作队伍素质不高、专业性不强,进而使得作品质量参差不齐。由猫影传媒和"网络大电影"公众号联合发布的《网络大电影从业人员生存状态调查》显示,目前网络电影的从业人员中,79%均为80后和90后的青年电影人,而且非科班或者从其他行业转行进入网络大电影的从业人员占到了45.5%。在这种情况下,网络电影的制作团队往往不够专业,也就无法保证作品质量。

其次,缺乏优质剧本也是当前网络电影质量难以提升的重要原因。剧本是电影创作的基础。目前网络电影的剧本创作大致可分为三类:第一类是原创。据统计,2018年,我国网络电影原创剧本占比高达84%[①],但由于编剧队伍的整体素质普遍不高,因此这些原创剧本的质量也有待进一步提高。第二类是IP改编,包括文学、动漫、游戏、剧集、民间神话、歌曲等各个类别。例如,热门网络小说《鬼吹灯》就被改编为多部网络电影,包括《鬼吹灯之怒晴湘西》《鬼吹灯之龙岭迷窟》《鬼吹灯之龙岭神宫》《鬼吹灯之湘西密藏》《鬼吹灯之精绝古城》《鬼吹灯之巫峡棺山》《鬼吹灯之南海归墟》等。这种IP改编可以提高创作效率,为电影创作提供良好的故事基础,并自带一定的粉丝观众。但由于粉丝往往会将作品与原著进行对比,因此这种改编也面临一定的挑战。第三类是在已有成功作品基础上拍摄续集,进行系列化生产,如"大梦西游"系列(《大梦西游》《大梦西游2铁扇公主》《大梦西游3女儿国奇遇记》《大梦西游4伏妖记》)、"杀无赦"系列(《杀无赦Ⅰ入局》《杀无赦Ⅱ逃亡之路》《杀无赦Ⅲ背水一战》)、"天才J"系列(《天才J之第二个J》《天才J之迷题里的倒计时》《天才J之致命推

① 参见《2018年中国网络电影行业市场现状与发展趋势分析,观众审美的提高催生出更加精品、高质量的网络大电影》,http://huaon.com/story/458966。

理》)、"罪途"系列(《罪途1死亡列车》《罪途2之救赎代价》《罪途3之正义规则》)、"海昏侯传奇"系列(《海昏侯传奇之猎天》《海昏侯传奇之藏锋》),等等。虽然相比单部影片,这种系列化网络电影的爆发力更强、影响力更持久且用户黏性更高,但也容易使观众产生审美疲劳。

最后,部分作品存在粗制滥造的问题。尽管越来越多的资本涌入网络电影行业,但绝大多数资源都流向了头部制作公司,而大部分中小公司依旧面临资源稀缺的困境。由此,部分网络电影出现了制作粗糙的问题。例如,电影《东游传》作为一部奇幻电影,特效却十分简陋,既没有精彩的打斗场景,也没有飞天遁地的视觉冲击;又如《狄仁杰之冥神契约》中呈现的妖魔鬼怪,化妆造型十分敷衍,不仅没能营造出惊悚感,反而让观众感到滑稽搞笑。

网络电影既不是升级版的微电影,也不应该作为低配版的院线电影。网络只是作为一种播放渠道,不应成为网络电影质量低下乃至"山寨"、抄袭的借口。尽管网络电影与院线电影的发行渠道不同,其创作规律和艺术追求却不应有别,网络电影终究还是"电影"。在艺术创作中,充分发挥"网络"带来的信息、技术、渠道优势,满足用户的多元需求,树立精品意识,增强原创能力,追求长尾效应,才是网络电影赢得票房与口碑双丰收的"流量密码"。只有通过不断提升作品质量,推出更多精品力作,网络电影产业才能实现良性发展。

第三节 个案分析

一、颠覆传统与影剧联动——评网络电影《灵魂摆渡·黄泉》

2018年,由爱奇艺出品,巨兴茂执导的奇幻爱情题材网络电影《灵魂摆渡·黄泉》(下简称《黄泉》)正式上线。该片也是"灵魂摆渡"系列网络剧的番外电影,讲述了黄泉路上最后一任孟婆的悲剧爱情故事。影片以精巧的影像语言和感人至深的故事情节打破了网络电影粗制滥造的刻板印象,赢得了较高的口碑。同时,影片票房也一路高歌猛进。截至2022年,影片以4547万元票房位列中国网络电影票房第五名,真正意义上实现了票房口碑双丰收。

作为"灵魂摆渡"系列网络剧的外传,《黄泉》一方面延续了该系列"借鬼神事道人之情"的叙事架构,并对剧集情节做了有效补充,另一方面又拥有独立完整的叙事结构,形成了全新的故事。下面我们将对影片的人物形象和影剧联动两个方面进行评析。

(一)女性角色塑造颠覆男性凝视传统

由于网络电影的受众以男性为主,因此为了使受众更容易产生代入感和认同感,网络电影通常以男性视角展开叙事,女性角色大多作为点缀。而《黄泉》一反常态,以女性视角展开

叙事，成功塑造了三七、孟七以及阿香等几位重情重义的女性角色，打破了男性凝视的传统。不仅如此，影片还对传统的性别角色进行置换，男性不再是主导的叙述者而是成为女性角色的陪衬者，女性角色也不再是男性的附庸，而是敢爱敢恨、拥有完整人格的独立个体。

影片最先出场的女性角色是孟七。她是奇幻题材网络电影中经常出现的美艳女妖型角色。她貌美非凡，声音娇媚，惑人心魄，一亮相便令前来投胎的男鬼移不开眼。但画面一转，孟七便化为蛇身原型，将有罪之鬼吞入腹中。电影并不止于将孟七简单地描绘为迷惑心智的妖怪，而是赋予了她一个神圣的身份——母亲。鬼神的妖性与母亲的人性在她身上融为一体。她既是黄泉之主，不放过每一个恶鬼，将八百里黄泉治理得井井有条，同时又是一位慈爱的母亲，心疼自己的女儿痴傻，尽己所能地庇护女儿。她情根深种，即使痛恨叛离自己的丈夫，仍难以割舍对丈夫的爱。

与孟七相对的是抛妻弃女的陈拾。他因不舍人间繁华离开了孟七，为延长寿命利用自己的女儿，又为活命试图以生父的身份向三七求饶。不仅如此，他还欺骗背叛盟友想要独占阴卷，可谓是自私自利至极。这一角色与情深义重的女性形象形成了鲜明的反差。

三七是影片最重要的人物。电影一开始便以三七的视角展开叙事。以第一人称"我"进行叙述，一方面直接点明文本的女性叙事视角，使观众明了之后的故事都是基于三七的角度和立场出发，另一方面也表达出了浓烈的个人情绪色彩，淋漓尽致地展现了女性细腻的情感。三七作为孟婆，却不似前辈那般貌美，反而形容枯槁，痴傻不已。她煮的孟婆汤也恶臭难闻，让鬼难以下咽。但是，这样的三七却用情至深，她的爱宽厚坦荡。面对情敌的挑衅，三七不计较欺骗，也不在意回报，全心全意只求心上人欢喜："唯愿他好，他好时，我便开心；我好他不好时，我不开心；只要他好，我好或不好，我都开心！"

长生是与三七相对应的男性角色。他作为三七的如意郎君，却是陈拾窃取三七的一缕精魄制作而成的泥人。这个人物设定颇似《圣经·创世纪》中的亚当与夏娃，只是在《黄泉》中"亚当"（长生）才是依托于"夏娃"（三七）而存在的那一个。主从身份的置换表明了女性在影片中占据着话语权的主导地位，女性不再是男性的附庸和传统的弱者，而是成为情感关系中的包容者、守护者和引导者。三七对长生的爱包容着长生的谎言，这份温柔也引导着长生认识到自己的心意，从而真正地爱上三七。影片通过对二者的情感对比，一方面褒扬了女性真挚热烈的情感，另一方面也借女性热诚之心道出了"世间万物，唯情不死"的主题思想。

（二）影剧互文构建"灵摆宇宙"

2014年网络剧《灵魂摆渡》在爱奇艺正式开播，共播出三季，2016年完结。这部悬疑惊悚题材的网络剧一经开播便受到观众的喜爱，全网播放量超4亿，数万名网友打出8.5分的高分评价。制作团队乘势推出了网络剧续集、音乐剧和以"灵魂摆渡"为主题的手游等文化衍生作品。"灵摆"IP就此诞生。两年后，基于该IP的网络电影《黄泉》问世。与网络剧相比，电影更专注故事的逻辑性与戏剧性。但二者也存在互文的关系。

网络剧《灵魂摆渡》建构了一个人鬼神并存的架空世界，以"插叙＋倒叙"的手法讲述了人类夏冬青与鬼差赵吏、九天玄女娅一同帮助心怀遗憾而滞留人间的鬼魂完成心愿的奇幻冒险之旅。作为网络剧前传的《黄泉》则借由赵吏这一人物将"灵魂摆渡"的世界拉回到千年

以前,其场景也由现代社会变化为神话里的冥界黄泉中。时空的转换有效地弥补了剧集的叙事空白,使人物的行为动机显得更为合理可信。

首先,电影解释了赵吏的来源。剧集中的赵吏强大、无所不知,常常救人于危难之中。但赵吏也是神秘的,他没有灵魂和记忆,也不知道自己从何而来。这个疑问在电影中得到了解答和补充。赵吏原为得道高僧无名,后为了拿回自己的琴而强闯黄泉,杀害了时任孟婆的孟七,最终败落于冥王并被夺走灵魂失去记忆成为鬼差,也因此欠下因果债。他曾对孟七说:"对你不起,来世必偿。"这为网络剧第三季最后一集《白牡丹》篇章中,作为无名灵魂转世的白牡丹被作为孟七转世的般若杀害,提供了宿命式的因果关联。"灵魂摆渡"因果轮回的世界观也得到充分彰显。

其次,电影回应了剧中赵吏对灵魂的渴求。根据"灵摆"世界观的设定,失去灵魂即会记忆消失,获得灵魂既可恢复记忆。无名成为鬼差赵吏后,前身记忆被彻底遗忘,而促使他去探究自己是谁的契机则是在三七求死之际。影片《黄泉》中三七为护长生不被冥王追杀而愿以死谢罪,于是她借赵吏的血了结了自己。赵吏震惊于自己的血竟然能杀孟婆,从而对鬼差身份产生怀疑。这份怀疑与探究在长年累月中演变为执念。如剧中多次表现了赵吏对灵魂的执念,不惜干涉人鬼的情感纠葛以骗取人类的寿命,来换取可以长出灵魂的鬼丹。经由影片,观众可以更好地理解赵吏对灵魂疯狂渴求的原因,而赵吏这一人物形象也变得更为丰满。

可以看到,创作团队通过人物设置、情节联动与设置悬念等叙事技巧,在电影与影视剧两种媒介本文之间架构联系,一同构建"灵摆宇宙"。虽然《灵魂摆渡》以灵异神怪为故事内容,但它并不止于猎奇惊悚的画面展示,而是借鬼神事道人之情,以虚幻的鬼魂探讨变幻莫测的人心,表达了对人精神世界的现实关怀。电影《黄泉》也是如此。在冥界、黄泉这样的异空间中,影片借孟婆这一神话人物的爱恨纠葛探讨了人的七情六欲,并赞颂了女性为爱奋不顾身的伟大和勇敢。不仅如此,《黄泉》还拓展了网络剧的故事版图,拉长了文本的时间跨度,延展了故事的叙事空间。自此以后,"灵摆宇宙"拥有了更多的诠释空间,"灵魂摆渡"IP的生命力也得到更有效的延伸。

（三）结语

《灵魂摆渡·黄泉》是对玄幻题材网络电影的一次有益探索。它没有以怪力乱神来追求视觉刺激,女性也不再作为男性的附庸,而是获得了话语权的主导地位。同时,影片还歌颂了女性对爱情的矢志不渝,以及对友情的无私奉献。另外,影片通过与网络剧的互文,进一步丰富了剧集的故事文本,给"灵魂摆渡"IP注入了新的活力。该片的成功展示了网络电影新的发展空间,也为国产自创IP影视剧提供了宝贵的思路与经验。

二、一场"细思极恐"的故事会——评网络电影《天方异谈》

《天方异谈》是由万合天宜、青蛙兄弟影业联合出品,作家周浩晖自编自导的悬疑网络电

影,于 2018 年 11 月 23 日在芒果 TV 上映。影片以一间神秘的杂货店为背景,讲述了三个光怪陆离的故事:少女陷入死亡循环、"有求必应"之酒能够满足人们的任何愿望、垃圾桶能够穿越时空传递物件。这部成本仅 100 万的网络电影,却在豆瓣上获得了 7.2 分的高分(截至 2022 年 12 月 31 日)。下面我们将从文学改编、类型叙事和主题表达三个方面对影片展开分析,探究其成功之处。

(一) 从小说中挖掘好故事

在电影创作中,文学改编是一种常见的创作策略。但不同于一般电影往往选择知名度高且拥有庞大粉丝基础的小说进行改编,《天方异谈》却另辟蹊径,选择了三部没有知名度的短篇小说,然后对其加以整合。影片中的三段故事分别改编自迟宝华的《4.08 死亡》、香无的《有求必应》和苏伐的《同谋》。这种改编做法颇为讨巧,它一方面借用了小说精巧的故事创意,另一方面版权费用又比较低,有助于压缩制作成本。

然而,面对三部不同的悬疑小说,如何将它们有效整合,使其融为一体?这是创作者首先要面临的问题。影片中,导演巧妙地构建出一个嵌套的故事架构,借助影片人物之口,通过显在的叙事者讲述不同的故事,然后以团块式的结构将三个故事串联在一起,从而最大限度上降低了不同故事之间的割裂感。每个故事均控制在 25~30 分钟,叙事节奏紧凑。另外,导演也对小说原著进行了适当的改编,让故事情节更为合理。例如"牛顿摆篇"就对原文《有求必应》进行了大幅度的修改,借用了原作精巧的故事设计和悬疑情节,而具体内容则进行了重写,使得电影故事更加丰满,更加吸引观众。

(二) 类型叙事与细节刻画

根据猫眼研究院发布的《2021 网络电影数据洞察》:2021 年中国网络电影动作片占比 22%,喜剧片占比 17%,奇幻片占比 10%,悬疑片占比 8%,古装片、爱情片均占比 7%。[①] 由此可见,"奇幻"和"悬疑"是网络电影的优势类型。而《天方异谈》也准确把握了这一趋势,以"奇幻"和"悬疑"为标签突出重围,并凭借新颖而扎实的故事脱颖而出。

影片的"奇幻"色彩主要出自三个关键物件的奇异功能。其中,手表能让少女陷入死亡的循环、酒能够满足人们的任何愿望、垃圾桶则能够穿越时空传递物件。这些奇异的功能为影片故事增添了神秘感和奇幻色彩。为了进一步增强影片的悬疑感和奇幻感,导演还精心设计了大量细节。例如在"手表篇"中,用破碎的吊车玻璃、手机屏和眼镜片,暗示女主角安然和母亲出车祸时碎裂的挡风玻璃;在"垃圾桶篇"中,通过垃圾桶最后的声响,暗指调查员被杀死后投入了垃圾桶中;在影片最后,杂货店老板拿着的房屋模型,也暗示着讲故事的三个人将被摄取魂魄……通过这些细节的设计,影片营造了一个光怪陆离的世界,让观众"细思极恐",回味无穷。同时,这些细节的设置也增强了电影的"烧脑感"。很多观众一边看电影一边在纸上记录细节,从而还原故事时间线,这样可以增强观众的参与感,使其沉浸在电

① 参见猫眼研究院:《2021 网络电影数据洞察》,"补充电影市场类型,体现差异性内容价值",https://mp.weixin.qq.com/s/sZcd0JJljP_dkeeCeaQGhA。

影当中。

《天方异谈》对于细节的巧妙设置,赢得了观众的口碑。反观部分网络电影一味地靠流量明星造势,抑或是用色情暴力"打擦边球",却忽视了对于电影细节的打磨,《天方异谈》的精心制作,值得其他网络电影从业者学习。

(三) 对社会问题的关注与人性的反思

在讲述紧张刺激的悬疑故事的同时,影片也融入了对社会问题的关注和人性的探讨。这集中体现在"牛顿摆篇"和"垃圾桶篇"两部分。

在"牛顿摆篇"中,牛顿摆的七个小球分别代表着自由、健康、财富、事业、尊严、友谊、爱情。这些都是人们生命中渴望拥有但又难以实现的东西。影片中,每个人都渴望实现某个愿望,如报社记者薛天渴望获得事业,女明星韩婷渴望获得尊严。他们在喝了"有求必应"酒后,虽然都一一实现了愿望,但与此同时,他们也付出了宝贵的代价,其中薛天失去了爱情,韩婷失去了事业。影片借此形象地告诉人们"有得必有失",也警示人们不要贪欲过度。同时,影片还反映了职场不公、娱乐圈乱象等社会问题。

在"垃圾桶篇"中,女主角温良贤淑的外表与残忍的杀夫行为形成鲜明反差,这不禁让人思考她的杀人动机。而通过影片内容可得知,原来她丈夫有出轨行为并有家暴倾向,对妻子颐指气使,使其心生怨恨。由此可见,女主角的杀夫行为,是她长期遭受家暴后被迫展开的一次决绝的反抗。影片在充满悬念的故事背后,反映了两性关系的不平等和家暴问题,令人深思。

生活中,每个人都要面对生、老、病、死,也难免要忍受爱别离、怨憎会、求不得之苦。正如电影所表现的那样:贫穷的人渴望财富,名利双收的人却向往自由;相爱的人不能在一起,互相怨恨的夫妻却要共处一室。观众在影片中不仅看到一个个充满悬疑色彩的故事,更是从中看到了自己生活的影子。

一直以来,网络电影因缺失艺术性和思想性而备受诟病。虽然《天方异谈》对社会问题的关注和人性的探讨并不深入,但跟同类型电影相比已经有所突破,可以说是一次成功的尝试。

(四) 结语

通过上述分析不难发现,《天方异谈》的成功主要基于三点:一是从优秀的小说中汲取灵感,对剧本进行细致打磨和加工;二是采取类型化的叙事策略,并通过对故事的巧妙编排和细节的精心设计,营造出紧张刺激的悬疑感;三是在故事背后蕴含深刻的人文思想,表达了对现实的关注,并探讨了人性的复杂性。

如今,网络电影正成为影响中国电影产业变革,促进中国电影高质量发展的重要新生力量。而奇幻悬疑类的网络电影有效弥补了当前主流院线电影的题材空缺,激发了电影人的创作灵感与艺术想象。同时,这一类型的网络电影充分满足了年轻受众渴望视听震撼、解谜奇闻逸事的审美消费需求,将在"想象力消费"时代迎来更广阔的远景。

三、童年·成长·回忆——评网络电影《树上有个好地方》

《树上有个好地方》是一部由西北大学教师张忠华执导,陕西临潼当地小学教师和同学们出演的儿童电影,于 2020 年 9 月在爱奇艺上映。影片讲述了 20 世纪 90 年代末发生在陕西关中农村的童年故事。作为一部低成本的儿童题材网络电影,《树上有个好地方》一度不被看好。但该片豆瓣开分即获得 8.1 分的高分,还先后获得了第 32 届中国电影金鸡奖最佳儿童片提名奖、第 8 届中国影视学院奖最佳剧情片奖,并入围第 15 届韩国釜山亚洲青少年儿童电影节、瑞典马尔默国际电影节、第 22 届纽约布鲁克林国际电影节等多个国际电影节。其中饰演主角巴王超过的杜旭光还荣获第 24 届德国施林格尔国际儿童电影节"杰出演员奖"的桂冠。另外,影片还在 6 个月的分账期内收获了超 600 万元的票房,可谓实现了口碑与票房的双赢。下面我们将从美学风格和人物刻画两个方面对影片展开分析。

(一)写实与写意相结合的美学风格

影片整体呈现出写实主义的美学风格,真实还原了 20 世纪 90 年代陕西农村的生活环境,给人一种扑面而来的时代感。为了保证真实,导演特意将拍摄地点设置在真实的乡村学校,并让在校教师和同学们本色出演,人物对话也选择当地的方言,使影片呈现出鲜明的写实风格。正是在这样一个真实的环境中,导演张忠华用朴实无华的镜头语言和细腻感人的情感故事,带领观众一起追忆美好的童年时光,用真诚打动了观众,进而实现与观众的情感共鸣。

在整体写实化的影像中,导演在个别地方也运用了一些带有写意色彩的镜头语言。例如,在巴王超过和粉提老师第一次见面时,粉提老师给他喝了橘子罐头,这时影片用柔和的自然光表现巴王超过第一次喝橘子罐头的甜蜜心情。在暖色调的画面中,阳光下透亮的橘子罐头不仅使巴王超过满足了口腹之欲,更滋润了他一直以来不被老师认可的孤独心灵。

另外,导演还巧妙地借用了诗歌创作中的"比兴"和"意象"手法。例如,影片以两只小鸟来象征巴王超过和粉提老师两人的亲密关系,同时也表现了巴王超过的童真童趣和愉快心情。在表现这场戏时,导演还使用了充满诗情画意的影像,从而使影片在清新淡雅的视觉风格中蕴含着朴素而隽永的美感。此外,影片中的"树"也是一个重要的意象,具有丰富的象征意义。对于巴王超过而言,"树"不仅是一个藏着秘密玩具、可以快乐玩耍的"好地方",更是他的精神家园和心灵归宿。也正因为如此,影片的英文片名为 The Home in the Tree。片尾,当粉提老师从秋千上摔下后,父亲把树砍掉了。这不仅象征着巴王超过精神家园的丧失,更意味着其童年生活的结束。而树桩旁生出的新芽,则喻示着主人公新的成长。

(二)二元对立的人物关系

影片的人物关系简单,主要塑造了四个人物,分别为巴王超过、粉提老师、校长和贾苗

红。这四个人物在一定程度上呈现出二元对立的关系,同时又各自代表着不同的群体和教育观念。

其中,粉提老师与校长作为教师,分别代表着两种不同的教育理念。校长秉持的是传统的教育观念,坚持"唯成绩论"。为了提高学生成绩,他不仅禁止学生看娃娃书,甚至在全县联考中带头掩护同学们作弊。与校长不同,年轻漂亮的粉提老师则有着现代的教育理念。她不像其他老师那样责罚和规训学生,而是努力为学生营造自由宽松的学习环境,与学生平等相处,甚至还带着大家一起做游戏,与学生们打成一片。她从不歧视成绩差的同学,而是积极发现他们身上的闪光点,激发他们的兴趣爱好。当巴王超过成绩取得进步时,她还恳求校长给他颁发一个"学习进步奖",以资鼓励。在被校长拒绝后,她也没有放弃,而是亲手画了一个奖状送给巴王超过。可以说,影片中粉提老师被塑造成一个完美的新一代教师形象,是导演心目中理想的教师代言人。而观众在观看过程中,也很容易被她身上的气质和人格所打动,从而产生情感共鸣。

巴王超过和贾苗红则分别代表着两类不同的学生。在"唯成绩论"的评价标准下,成绩优异而又听话的贾苗红成了校长眼中的"好学生",而成绩差且调皮捣蛋的巴王超过则被视为"差学生",是校长的"眼中钉",经常遭到责罚。同时在性格方面,二者也有着鲜明的对比。贾苗红对待其他同学总是摆出一副居高临下的傲慢姿态,说话还带着浓重的说教味,像个小大人一样;巴王超过则充满童趣、活力,有着自己的兴趣爱好,与同学们打成一片。他虽然学习成绩不好,可一旦得到别人的鼓励,激起学习的兴趣后,他同样可以通过努力学习,取得好成绩。在他身上,充分说明了"没有教不好的学生,只有不会教的老师"这个朴素的道理。

显然,导演试图通过对上述人物的刻画,表达对于学校教育的反思,甚至用"贾苗红"(意为"假"苗红)这样一个人物名称,隐晦而含蓄地表达了对传统教育的批判。

(三)结语

童年与成长是贯穿影片的主题。导演张忠华以温润的表达方式生动地演绎了童年生活中的喜悦与伤痛。虽然影片全部由非职业演员出演,但正是一张张朴素的面孔流露出的真挚情感打动了观众,唤醒了人们尘封的童年记忆。同时,影片也隐晦地批判了"唯成绩论"的传统教育模式,表达了对尊重个性、注重全面发展的素质教育的呼唤。作为一部低成本的网络电影,《树上有个好地方》生动地说明了平平淡淡的现实生活也能深入人心。

四、游戏包裹下的现实关怀——评网络电影《硬汉枪神》

《硬汉枪神》是由华文映像(北京)控股集团有限公司、白马流星(北京)网络传媒有限公司出品,胡国瀚、周思尧执导的冒险动作电影,于2021年8月6日在优酷全网独播。影片讲述了单身父亲肖汉为争取儿子的抚养权,在电子竞技比赛中克服重重困难最终获胜的热血故事。

电影开播后获得广大网友的普遍好评,以8.3分的高分成为豆瓣上有史以来开分最高

的网络电影。同时,影片累计获得了 3353 万票房,位列 2021 年全网分账票房第四,可谓"叫好又叫座"。下面我们将从游戏叙事、人物刻画和价值表达三方面分析影片的成功之处。

(一) 游戏奇观的银幕呈现

《硬汉枪神》的一个特别之处在于,将游戏巧妙地纳入电影的叙事中,是一次影游融合的成功尝试。虽然创作者在片尾声明影片中的游戏并不特指市面上某一款游戏,但通过对游戏规则和画面的分析,不难发现它其实借鉴了韩国的一款战术竞技型射击类沙盒游戏《绝地求生》(PUBG)。根据游戏规则的设定,玩家们被投放在绝地岛(battlegrounds)上,利用岛内物资淘汰其他玩家,最终只有一人或一个队伍存活并获得胜利。

影片中,电影与游戏的融合主要体现在两个方面。首先,电影高度还原了游戏的场景布置。影片中的游戏场景均是对照游戏画面进行实景布置拍摄而成的。荒无人烟的空地、废弃的大楼、千疮百孔的墙壁、锈迹斑驳的车辆,以及玩家死后变成冒着绿烟的木盒,这些游戏中的经典场景和道具在电影中都有所呈现。另外,电影也还原了游戏昏黄色调的质感,从而将游戏的虚拟世界与电影中的现实世界相互区分开来。

其次,影片的镜头调度模仿游戏玩家的视角,使观众产生更强的代入感,从而获得仿佛"在玩游戏"般的观影体验。电影与游戏都是视听艺术,都借由画面和声音来叙事。但有所不同的是,游戏主要采取第一人称主观视角和第三人称射击视角。① 电影一方面通过主观镜头和跟随镜头来模拟游戏玩家的视角,使观众成为跟随玩家不断移动的局内人,另一方面又结合上帝视角(即第三人称视角)完成情节叙事。影片中,主角肖汉与黑鲨团队在车库对决时,肖汉操纵游戏人物瞬间击杀三名敌人的高端操作是通过玩家视角与上帝视角的快速转换来表现的。有游戏经验的观众可以借由玩家视角来获得"正在玩游戏"或是"正在(银幕上)看游戏直播"的观影体验。② 而没有游戏经验的观众则可以通过上帝视角来了解故事进程。

电影将游戏的视觉机制移植到银幕上,一方面弥合了由单一玩家视角造成的叙事时空的断裂,另一方面也消弭了仅由上帝视角叙事所带来的间离感,从而在展现游戏奇观的同时保证了叙事时空的流畅,使观众更容易沉浸其中。另外,导演还成功地在电影与游戏之间建立起联系,使观众得以在电影文本中感受游戏的奇幻体验。

(二) 草根阶级逆袭的励志故事

除了游戏元素外,《硬汉枪神》其实是一部叙事相对俗套的"草根逆袭剧"。与影游融合所带来的视觉奇观相比,故事的情节走向非常清晰,甚至有经验的观众都能猜到结局。但也正是这样一个情节简单、通俗易懂的故事,契合了普通受众期待看到困顿之人的崛起和实现自我突破的观影心理。

① 与第三人称视角不同,第三人称射击视角是由介于第一人称视角与第三人称视角的跟随镜头表现的。它既不同于第一人称视角的主观性,又不同于第三者视角的旁观性。
② 施畅:《游戏化电影:数字游戏如何重塑当代电影》,《北京电影学院学报》2021 年第 9 期。

主人公肖汉是典型的出身草根阶层的人物。虽然他曾经是个优秀的电竞职业选手,但生活早已将他摧残成胡子拉碴、交不起房租、整日躲避房东催债的底层青年。这种底层小人物的形象,容易拉近与网民的心理距离,从而对其产生认同感。尤其是肖汉在躲房东时说的一句话"不是交不起,谁叫你中途涨房租的",更是引起了广大在外租房打工人的共鸣。当观众对肖汉建立起认同后,他们便会期待人物实现自我突破,完成逆袭。这种带有励志色彩的逆袭故事,实质上是成年人的自我慰藉。因此,肖汉最后的成功逆袭,不仅符合观众的心理预期,更使其获得酣畅的观影快感。

与肖汉相对的黑鲨则是一名世俗意义上的成功人士。他是游戏积分排名第一的人气选手,每次游戏直播都有数以千计的人给他打赏。然而,就是这样一位所谓的成功人士,带头造谣并设局陷害肖汉一伙人使其失去比赛资格,同时还在比赛过程中采取作弊、贿赂等不正当手段意图取胜,其虚伪的嘴脸让观众感到厌恶。因此,黑鲨输给肖汉的情节设置,不仅彰显了正义战胜邪恶,也满足了观众的观影期待。

(三) 现实关怀与主流价值的表达

大多数游戏电影都存在一种通病,即太过遵循游戏本身的叙事设定,导致没有接触过游戏的观众无法理解,使得电影观众仅局限在游戏玩家的小众范围内。因此,如何把握游戏电影中的亚文化特性与主流价值之间的平衡,使其能够在不流失游戏受众的基础上,也被其他普通观众所接受,是电影创作团队都应考量的实际问题。在这一点上,《硬汉枪神》做出了可贵的尝试。电影故事虽然简单俗套,但影片宣扬的人伦亲情与体育竞技精神却是为主流社会所认同的普遍价值。电影正是通过这些主流价值,消解了游戏的亚文化特性,使其更易于被大众接纳。

首先,亲情是影片最重要的主题。与以往文艺作品更多从单向视角来呈现亲情相比,《硬汉枪神》表现的是双向选择的父子情。在电影中,肖汉参加游戏比赛的目的主要是赢得高额奖金,以争取儿子的抚养权,这不仅为其参加比赛提供了正当理由,而且游戏也因此成为连接肖汉父子亲情的重要纽带。儿子肖太阳之所以提议打比赛,主要也是为了鼓励萎靡不振的父亲重新振作起来,希望父亲能够堂堂正正地赢一次,以证明自己。游戏在此又成为个体实现自我价值的工具。于是,电影成功地将游戏予以合理化,一定程度上消解了人们对玩游戏即玩物丧志的刻板印象。

其次,从某种意义上而言,电竞体育赛事代表着主流社会对电子游戏"合法性"的"正名"。如 2016 年人民网微博发文赞扬中国战队 wings 在第六届 DOTA2 国际邀请赛中获得胜利是为国争光。[①] 主流媒体的发声,表明主流社会对游戏的接纳。在《硬汉枪神》中,肖汉与黑鲨对决也彰显了竞技比赛公正拼搏的精神。打假赛、出卖队友、开挂作弊这些行为都违背了游戏的竞技精神,为人所不齿。肖汉不仅教育儿子做人要有原则,而且以实际行动做出了表率。影片中最能体现竞技精神的是最后一场肖汉与"光头强"的对决。根据赛制,只要"光头强"藏到游戏结束,肖汉就会失败,但"光头强"选择站出来接受挑战。而肖汉在最后也

① 刘玉堂、周学新:《从边缘到主流:游戏产业在中国文化产业界的角色转换——以电影〈魔兽〉风靡和电竞加入亚运为例》,《中国文化产业评论》2019 年第 1 期。

放弃了杀伤力更强的冷兵器,与"光头强"一起卸下所有武装,平等地展开决斗。这一情节将拼搏的竞技精神展现得淋漓尽致。

基于上述几点,电影于情于理于法都成功地将游戏的亚文化特征缝合进了主流文化价值体系中,使电影更易于被大众所接受。虽然还存在许多不足,但不可否认的是,《硬汉枪神》在电影与游戏融合的道路上做出了许多有益的探索。制作人李青松曾坦言:"过去行业内很少有严肃对待电竞这个题材的作品,因此我们希望借助电竞题材这一蓝海去布局网络电影。"[①]影片的成功不仅仅标志着网络电影质量的提升,也代表着新类型题材领域的开拓,同时也为院线电影创作提供了启示。

五、快意恩仇,最是江湖——评网络电影《目中无人》

2022年6月3日,杨秉佳编导的网络电影《目中无人》在爱奇艺上线,豆瓣开分7.3分。该片讲述了"捉刀人"成瞎子为惨遭灭门、走投无路的酒家女倪燕复仇的故事。虽然制作成本只有800万,拍摄仅用了20天的时间,但电影中的侠客形象深深吸引了观众,成瞎子身上的侠客精神更是让人无比敬佩。

总的来看,《目中无人》的成功离不开两点:一是对于成瞎子"侠客"形象的塑造和武侠精神的诠释,二是电影本身制作精良,特别是对于细节的把握和动作的设计,令人印象深刻。下面我们将从这两方面入手,剖析电影的成功之处。

(一)快意恩仇的江湖侠客

根据网络电影的"黄金六分钟"原则,影片在开头便设计了一场精彩的雨夜打斗戏:成瞎子一手执伞,一手用剑,在大雨中斩杀一众匪徒,动作干净利落,有效呼应了片头"十步杀一人,千里不留行"的诗句。这场打戏不仅制作精良,画面讲究,还为后面的故事留下了悬念,激起了观众的观看欲望。同时,这种"盲人+侠客"的人物形象,也令人耳目一新。

成瞎子是个"捉刀人",他的主要职责就是抓捕罪犯,换取赏金。他既是官府实施礼法治世的执行者,同时又是官僚体系中的边缘人。当倪燕想要雇他替自己报仇的时候,他坚持自己只是"捉刀人"而不是杀手的身份。而他最终之所以愿意带上倪燕去洛阳告官,也是出于善心和对王法的信任。他相信王法会还她清白,给她一个公道的结果。直到他得知倪燕再次落入元凶宇文英之手时,他才对王法产生了动摇,并对丑恶的黑暗势力发起反抗。

"暴力对抗"是武侠电影叙事的核心构成元素,但暴力的呈现并不是无缘无故的,也不只是为了制造视觉奇观,而是关乎武侠文化内涵的表达。在《目中无人》中,成瞎子之所以暴力反抗宇文英所代表的反派势力,主要是因为他看到宇文英凭借显赫的权贵身份肆意欺压百姓,从而激起了他心中的愤怒和正义感。因此,他的暴力反抗一方面是为了替倪燕复仇,另一方面也是为了"替天行道",铲除黑恶势力,维护风清气正的社会秩序。由此,影片巧妙地

[①] 参见迈克李:《专访〈硬汉枪神〉制片人:电竞题材是创作蓝海,未来会制作续集》,https://www.163.com/dy/article/GHE761JV0537NB0I.html。

将个体私欲升华为国家大义,从而彰显了一种行侠仗义、扶危济困的侠义精神。

影片用大量的笔墨从武戏和文戏两个方面来塑造成瞎子的形象:在武戏方面,成瞎子的扮演者谢苗本身是一位武术演员,曾出演过《新少林五祖》《少林寺传奇》等众多功夫影视剧,因此片中各种动作的设计和呈现也都非常专业,堪称一场暴力美学的盛宴;在文戏方面,导演拍出了成瞎子身上的"沧桑感"。他机敏、老练,不修边幅,面对权贵不卑不亢、傲气凛然,但面对倪燕却展露出心软的一面,情感细腻,给人一种"猛虎嗅蔷薇"之感。

在影片最后,当成瞎子将宇文英打得全身经络尽断时,画面飘起了漫天雪花,营造出一种浪漫而凄清的意境。这不仅使影片从写实转为了写意,更是象征着成瞎子从报私仇升华成为公义。虽然他表面上是为了帮倪燕报仇,但背后却是为了捍卫世间的正义和王法的权威,是在社会失序后以暴力的方式表达个体的抗争。

武侠电影是中国电影的一种传统类型,曾为世人创造了众多经典的侠客形象。在武侠电影早已没落的当下,打着"传统武侠"旗号的《目中无人》颇有"复古"之感,并为观众奉上了一个快意恩仇的盲人侠客形象。

(二)精彩的动作设计与细节呈现

对于武侠动作片来说,打戏的呈现至关重要。在《目中无人》中,导演精心设计了挫骨手、听风刀、楼兰斩等一系列令人耳目一新的武打动作,招式凌厉,力道劲猛。主人公成瞎子虽然双目失明,但眼盲心亮,嗅觉过人,更凸显出他的武功之高强。

在电影中有两处武戏片段让人印象深刻:首先是电影开头呈现的街头大战,成瞎子在雨夜中大战赌坊众人,他的每一个动作都干净利落,不拖泥带水,给人酣畅淋漓之感;其次是电影结尾成瞎子以一敌百的打戏,在灵堂前,宇文家子弟素衣白布,手握长剑,一脸肃杀之气,而成瞎子只穿着一身旧铠甲,腰上别着个酒葫芦就闯进了宇文家,在漫天大雪中处决恶人,给观众带来酣畅的快意。在精彩的打戏背后,影片也彰显了中国武术的文化内涵,即注重的并不是输赢胜负,而是在"武道"中彰显"人道"。影片中的"人道"就是为底层的弱势群体打抱不平、讨公道,惩恶扬善,维护社会正义。

除了对武打动作的精心设计外,影片对细节的处理也同样值得其他网络电影乃至院线电影学习。不同于其他充满虚浮之感的古装剧,《目中无人》尽可能地尊重历史,努力还原唐朝的社会生活。为了还原历史原貌,影片从服装道具到武器装备都是按照唐朝时期的样式设计。宇文家的葬礼仪式看似"跳大神",其实不然,是严格按照文献记载的葬礼仪式流程来再现的。

另外,电影在语言台词方面也很讲究。例如,电影巧妙地借用了李白《侠客行》中的著名诗句,片头以"十步杀一人,千里不留行"暗示了主角高超的武功,片尾则以"事了拂衣去,深藏身与名"体现主角侠者的心性。又如,影片开头在介绍时代背景时,言简意赅,颇有古意,每一句都直扣主题,体现了创作者深厚的文学功底。

无论是对于武打动作的精彩设计,还是对于历史细节的准确还原,都使得《目中无人》在众多网络电影中脱颖而出,令人刮目相看。这种精雕细琢的工匠精神,在当下浮躁的网络电影行业中,尤为难能可贵,值得同行学习。

（三）结语

总的来看，《目中无人》制作精良，武戏精彩，文戏细腻。但成瞎子的侠客形象被过度"美化"乃至"神化"，在他身上几乎找不到任何弱点和软肋。同时，剧情也较为简单、平淡，难以牵动人心。这也是影片的遗憾之处。

如今的网络电影正处于"减量提质"的转型升级阶段，行业也一直呼吁要创作更多高质量的电影来改变人们对网络电影"粗制滥造"的印象。对于很多电影从业者而言，"提质"的重要手段就是尽可能提升制作成本，甚至向院线电影靠拢，但这就失去了网络电影投资成本低、制作风险小、灵活程度高的特点，同时也面临着更大的成本回收压力，是一种"扬短避长"的行为。而《目中无人》通过对武侠这一影片类型的探索和尝试，努力挣脱市场惯性，最终凭借精良的制作，以低成本实现了高口碑，证明了在成本有限的情况下也能拍摄出好电影。这对我们当下的网络电影创作，不无启示意义。

第四章 网络剧

20 余年来,全球网络剧市场蓬勃发展。无论是 Netflix、Disney+、Prime video、HBO Max 等海外流媒体平台,还是腾讯视频、优酷、土豆、爱奇艺、搜狐视频等国内视频网站,纷纷投资自制网络剧。在此背景下,国内网络剧迅速发展起来,无论是产量还是质量,均可比肩于电视剧。据国家广电总局统计数据可知[①],2021 年获得上线备案号的网络剧共 232 部,超过同年全国制作发行的电视剧(194 部)数量。与此同时,网络剧的质量不断提升,优秀剧集层出不穷,陆续涌现出了《白夜追凶》《灵魂摆渡》《心理罪》《长安十二时辰》《隐秘的角落》《沉默的真相》《开端》等众多制作精良、口碑良好、传播广泛的现象级作品。由此,网络剧逐渐从边缘转向主流,成为我国剧集产业的重要组成部分。

第一节 网络剧的概念与特征

一、网络剧的概念

何谓"网络剧"?当前学界对此并无明确的界定。在 1999 年我国互联网产业兴起之初,网络影视尚处于实验性的萌芽阶段,有学者就依据戏剧的媒体形态,颇有先见性地提出了"网剧"的概念。他将"网剧"视为"网络与戏剧的联合",并将其界定为"通过国际互联网传送,由 PC 终端机接收,实时、互动地进行戏剧演出的一种新的戏剧形式"[②]。虽然现在看来这一定义有不完善的地方,但它准确地指出了网络剧的一些基本特征,比如它通过互联网传播,主要在网络终端上播放,具有互动性的特点。但它所提出的实时进行戏剧演出的形式,似乎更接近于演出直播,而非网络剧。后来,随着网络影视产业的兴起,人们对网络剧的认识也不断加深。有学者提出:"网络剧是利用摄影机、摄像机、录音机和其他视音频摄制设备拍摄录制的,模仿电视剧或电影的一般本体美学特征,以视听元素和剧作手段为其形式,以展现故事和塑造人物为其内容,以网络作为首要传播渠道,符合网络的传播方式和受众的观看方式的特定视听节目形态。"[③]这一定义全面地概括了网络剧的制作技术、本体美学、传播

① 参见《2021 年全国广播电视行业统计公报》,www.nrta.gov.cn/art/2022/4/25/art_113_60195.html。
② 钱钰:《"网剧"——网络与戏剧的联合》,《广东艺术》1999 年第 1 期。
③ 刘扬:《新媒体语境下的网络影视剧传播与本体美学特征》,《民族艺术研究》2010 年第 5 期。

媒介等方面的特点,因此本书也采纳这一定义。

网络剧脱胎于电视剧,是互联网环境下出现的一种新的剧集形态。网络剧和电视剧虽然在本质上均属于一种通过人物表演和讲述故事的方式来摹写虚拟人生的叙事艺术样式,但它们也有明显的区别。具体而言,这种区别主要体现在以下四个方面。

第一,传播媒介不同。虽然当下网络剧与电视剧的边界越来越趋于模糊,二者在播出平台上也有相互融合的趋势,尤其是越来越多的优质网络剧以"先网后台"或"网台同步"的方式登陆电视频道,但二者的首播平台仍各有侧重。电视剧主要以电视频道作为首播平台,而网络剧则主要以视频网站为首播平台。

第二,目标受众不同。电视剧主要面向电视观众,而网络剧主要面向以"网生代"为主的网民。电视观众涵盖面广,涉及各个年龄层,而网民则以80后、90后和00后的年轻人为主。这使得网络剧和电视剧在题材选择和内容表达等方面均呈现出一定的差异。电视剧往往倾向于表现老少咸宜、具有合家欢性质的内容,而网络剧则为了满足网民不同的消费需求,追求更加新奇的题材和"网感化"的表达。

第三,接受语境不同。通常而言,看电视是一种家庭共享性的娱乐消遣行为,而上网则是一种个体性的娱乐消费行为,后者的私密性更强。这种个体化和私密化的接受环境,使得网络剧往往更注重满足网民的私人欲望。

第四,文化属性不同。相对于电视剧是一种传统的"电视文艺",网络剧则是在网络文化环境下出现的一种新艺术样式,它本质上属于一种"网络文艺"。

二、网络剧的创作特征

自从2000年中国互联网上出现第一部网络剧《原色》,我国网络剧的发展已走过20余年。从草根们的"自娱自乐"到公司化的"专业生产",网络剧日渐形成了一些独特的创作特征。这种特征主要体现在以下四点。

(一)短小精悍

相较于电视剧,网络剧普遍呈现出"短小"的特征,这一特征具体体现在两个方面:一是集数少;二是时长短。

首先在集数方面,相较于电视剧普遍在三四十集甚至更长,网络剧的集数明显更少,它通常在20集左右,尤以12集最为常见。以爱奇艺推出的"迷雾剧场"系列剧为例,在截至2023年2月出品的12部剧中,其中9部(分别为《隐秘的角落》《沉默的真相》《八角亭谜雾》《致命愿望》《非常目击》《十日游戏》《在劫难逃》《淘金》《回来的女儿》)均为12集,集数最多的《谁是凶手》也只有16集,而《再见,那一天》和《平原上的摩西》这两部则只有6集。另外,数据显示,2021年3月通过广电总局规划备案的130部网络剧,共2667集,平均每部约20.5

集。在这130部剧集中,12集和24集的各53部,共106部,两者占比达82%。[①]

其次在时长方面,相较于我国电视剧通常每集固定在45分钟左右,网络剧则灵活多变、长短不一。虽然也有一些网络剧遵照电视剧的常规标准,但大部分作品的单集时长均比较短。以2014年全网制作的205部网络剧为例,其中,单集时长在40分钟以上的只有7部,30～40分钟的4部,20～30分钟的48部,10～20分钟的56部,而10分钟以内的一共90部,占比约44%。可见,单集时长在20分钟以内的网络剧共146部,占比超过三分之二。

网络剧之所以呈现出这种"短小"的特征,其原因主要有两方面:一是为了适应受众对"碎片化"内容的偏好;二是出于成本和利益方面的考量,因为短剧的制作成本低,制作效率快,可以缩短投资回报周期。另外,这种相对短小的篇幅,也可以使剧集内容更加精炼、情节更加紧凑,从而有效避免剧集"注水"的问题。因此近年来,我国大力倡导短剧创作。

(二) 题材类型多样

为满足受众的多样化需求,网络剧的题材类型越来越丰富多样:一是题材内容呈现多元发展的格局,类型种类愈加丰富;二是类型杂糅趋势明显,迎合当代社会发展与审美变迁;三是题材类型倾向明显,总体呈现年轻向与女性向的特征。这些类型特征折射着当下网络剧发展策略的转变,也体现着网络剧着力突破传统电视剧类型模式的努力。

首先,题材类型日趋丰富多元,都市、悬疑、探险、罪案、律政、冒险、科幻、玄幻、青春、校园、爱情、古装、革命、武打、军事等各类题材百花齐放。既有《风吹半夏》《亲爱的生命》《底线》等取材于律政、医疗等各行业的都市剧,也有《沉香如屑》《苍兰诀》《风起陇西》等古装剧,还有《薄荷之夏》《风犬少年的天空》《最好的我们》等校园偶像剧,更有《白夜追凶》《沉默的真相》《回家的女儿》等优质悬疑剧。这些剧集涵盖不同题材类型,结合突破常规的叙事策略,均收获了不俗的口碑。

其次,类型杂糅趋势明显。为迎合不同观众的喜好,网络剧常常将不同的类型元素混杂在一起,以增强趣味性与戏剧性。比如《太子妃升职记》便融合了古装、穿越、都市、职场等多种类型元素,讲述一位现代都市的花花公子穿越到古代成为太子妃,通过采取现代职场的生存策略,最终在竞争激烈的后宫中脱颖而出成为王后的故事。又如《余罪》在警匪剧中融入了青春、悬疑、喜剧等类型元素,并采用"网生代"观众所熟悉的年轻态话语体系,塑造了一位痞里痞气、亦正亦邪的警察角色余罪,颠覆了以往警匪剧中正气凛然的警察形象,受到青年观众的追捧。

(三) 网络文学IP改编

我国网络文学产业的蓬勃发展为影视剧创作提供了丰富优质的内容资源,由此形成了大量改编的IP剧,从而推动了网络影视产业的发展。根据国家广播电视总局监管中心发布的一系列《网络原创节目发展分析报告》,自2017年以来,我国网络剧每年上线数量均超过

[①] 参见《网络剧3月备案:24集成片方首选,30集以下短剧迎来爆发》,https://m.thepaper.cn/baijiahao_12632802。

200 部,其中,改编自网络小说的网络剧在全年上线网络剧中占比近四成。可见,IP 改编已成为我国网络剧创作的重要策略。

事实上,网络文学发展至今,已积累了大量题材丰富、类型多样的优质文学作品资源库。这类作品多以类型小说为主,注重人物塑造,叙事方式多样且节奏轻快,为影视改编提供了坚实的基础。同时,相较于传统的严肃文学,网络文学与网络剧的文化基因一脉相承,都秉持互联网思维进行创作,与当下人们的审美趣味更趋一致,这使其改编的网络剧更易于被受众接受。因此,将这些网络文学 IP 作品进行影视改编,不仅能为影视剧创作提供精彩的故事内容,还能带来潜在的粉丝受众群体。也正因为如此,许多脍炙人口的网络文学 IP 纷纷被改编成兼具观赏性与艺术性的网络剧,而 IP 剧也成为繁荣网络文艺的重要引擎。

我国网络文学 IP 影视化的创作趋势非常明显。一方面,网络文学 IP 剧类型多样,涵盖了喜剧、玄幻、悬疑、都市、古装等多个题材领域。既有《长安十二时辰》《庆余年》《风起洛阳》《赘婿》等制作精良、口碑良好的古装剧,也有《武动乾坤》《择天记》等设定新颖、造型奇特的玄幻剧,还有《冰糖炖雪梨》《风犬少年的天空》等风格清新、节奏轻快的青春偶像剧。这些剧集均改编自知名网络文学 IP,粉丝基础深厚。另一方面,根据网络文学 IP 改编的头部作品呈现出浓厚的"国风"气质与正面的价值导向。上述剧集在聚焦主人公颠簸起伏、砥砺前行的个人成长史的同时,也融入了自强不息、仁义诚信、贵和尚中等中华传统文化精神。同时,它们还在服化道(即服装、化妆、道具)与场景搭建上结合了诸多地域文化特色与历史文化符号,这一点在古装剧中体现得尤为突出。总之,网络文学的 IP 改编,是我国网络剧发展的重要策略,是网络文学产业发展的重要一环。

(四)"网感"较强

由于网络剧主要在网络新媒体平台上传播,其主要受众群体是"网生代"观众,因此它往往比电视剧具有更强的"网感"。这种"网感"是创作者在敏锐把握"网生代"观众的思维和审美习惯的基础上,在作品中表现出来的一种风格特质。在近年来网络剧的创作实践中,"网感"已成为网络剧不可或缺的一部分,也是吸引"网生代"观众观看的重要特质。

网络剧"网感"的体现之一在于其突破常规的视听语言和年轻态的叙事方式。伴随着互联网成长起来的"网生代"观众,自幼就接收着丰富多元的视听信息,因此他们往往追求新奇炫目的视听语言和新颖独特的叙事方式。例如,爱奇艺自制古装爱情仙侠剧《苍兰诀》(2022),营造了或绚烂奇幻或诡诞不经的仙魔奇境。剧中主人公们在司命殿、昊天塔、苍盐海等奇特的场景中,用一系列仙魔法术展开权力争斗。这种玄幻类的网络剧往往给受众提供了多元化的想象空间与新奇刺激的视觉体验。此外,在配乐方面,网络剧也积极迎合"网生代"观众的听觉审美,大多邀请知名流行歌手为影片制作主题曲。例如,《老九门》的主题曲《还魂门》由胡彦斌演唱,其优质的作词作曲备受业界好评;《庆余年》的主题曲《一念一生》则由李健创作,因其朗朗上口、节奏舒缓的曲调而传唱一时。这些流行歌手有着庞大的粉丝群体,为剧集的广泛传播提供了一定的观众基础。

第二节　网络剧的创作类别

中国网络剧的生产基本上都是围绕市场需求进行的。因此,为满足不同的受众需求与审美偏好,网络剧形成了丰富多样的题材样式和创作类别。根据制作主体、节目时长、画幅比例和题材内容等标准,网络剧可以划分为不同的类别。

一、根据制作主体划分

目前,我国各大视频网站的影视业务分为自制剧、版权剧、分账剧三大板块。这三者的区别主要体现在剧集制作主体的不同与商业模式的差异上。在制作主体方面,版权剧与分账剧均由影视制作公司自行选题、拍摄、制作,网络视频平台仅提供发行播映的渠道。而自制剧则由网络平台负责投拍制作,一般仅在自家平台进行发行和独家播映。在商业模式方面,三者的主要区别在于剧集收益的分配机制以及平台所要担负的成本风险不同。在播映版权剧时,平台须一次性付清版权费用,因此要担负高昂的成本。自制剧则是由平台全程参与甚至主导剧集制作,自负盈亏,担负大部分甚至全部的制作成本,因此同样面临较大的资金压力。对于分账剧,平台仅提供播映渠道,不参与剧集制作,因此几乎不担负任何成本,最终的收益则以观众的点播情况进行分配。当前我国各大网络视频平台以分账剧为主,其他两种剧为辅,三者共同构成了当下网络剧的商业版图。

(一) 自制剧

自制剧是指由视频网站主导或参与投资拍摄的网络剧。它广义上可分为三类:第一类是由视频网站与专业影视公司联合制作的网络剧;第二类是由视频网站投资、影视公司制作,视频网站和影视公司联合出品的网络剧;第三类是视频网站独立制作完成的网络剧。但狭义上的自制剧主要是指第三类,它从选题策划、剧本创作、拍摄制作,到宣传推广和平台播出都是由视频网站主导,是完全意义上的"自制"。

在这种"纯自制剧"中,平台可以自主把控制作流程,并拥有剧集版权,但制作成本和投资风险也全部由平台承担。因此,为了保障剧集的市场收益,这种"纯自制剧"往往会依托平台旗下的知名IP进行改编创作,以打造IP产业链。例如,爱奇艺出品的《风起洛阳》(2021)便改编自马伯庸的小说《洛阳》。该片讲述武周时期一群出生于不同阶层的人为调查洛阳悬案而发生的一系列故事。基于《风起洛阳》等系列IP,爱奇艺还打造了"华夏古城宇宙"开发计划,从文旅、综艺、电影、文学等多元领域对古城IP进行开发。

在市场竞争日益激烈的环境下,这种自制剧往往成为各大平台增强内容资源、展开差异

化竞争的核心"法宝"。于是在网络剧兴起后,各大平台纷纷推出了大量的自制剧,如爱奇艺出品的《余罪》《盗墓笔记》等,腾讯视频出品的《斗罗大陆》《梦华录》等,以及优酷视频出品的《冰糖炖雪梨》《长安十二时辰》等。

(二)版权剧

版权剧是指平台方直接买断优质影视项目版权,在平台播映以获得广告收入的网络剧。在这种商业模式中,制作方可以一次性获得剧集带来的版权收益,平台则依靠版权剧的优质内容与IP影响力吸引新用户和获得广告收益。例如2016年爱奇艺独家播放韩剧《太阳的后裔》,采取会员差异化排播的模式,在3个月内收获了近300万的新增会员和近千万元的会员费收入。

毋庸置疑,版权剧的优势明显,它是平台吸收新会员,并展开市场竞争的"利器"。但其劣势同样不可忽视,尤其是高昂的版权费会严重挤压平台的利润空间,且不利于平台的可持续发展。事实上,网络视频平台若仅作为播出渠道而不具备制作能力,不仅难以形成自身的内容优势,也难以把握网络剧瞬息万变的市场风向。因此,版权剧在当下网络剧市场中占比相对较少。

(三)分账剧

分账剧是指平台方与制作方结为利益共同体,平台不参与制作,也不支付剧集版权费,而是按照平台会员观看总时长进行分账的一种商业模式。与版权剧和自制剧相比,分账剧打破了以往视频平台购买版权或投资制作的商业模式,从而大大降低了视频平台的投资风险。由于剧集收益的多寡完全由市场决定,因此制作方为了收回成本,必然会注重剧集的内容品质,这无疑有助于推动网络剧质量的提升。

2016年,在网络电影分账模式的启发下,爱奇艺上线了首部分账网络剧《妖出长安》,最终这部剧集以450万的成本获得了2000万的分账收益,成功激发了网络剧市场的热情。2017年,爱奇艺又推出了"云腾计划"和"苍穹计划",向网络剧与网络电影开放旗下的文学IP与二次元IP,并约定分账比例。在这一年,爱奇艺共上线分账剧77部,其中《花间提壶方大厨》累计分账收益多达7200万元,成为年度收益最多的分账剧。2018年,腾讯与优酷也相继加入分账剧市场。其中,腾讯提高了剧集的会员分账补贴与广告分账收入,并给合作方剧集提供多档保底收益的政策。优酷则采取"播后定级"的模式,以剧集的播映效果来对剧集进行评级,从而为优质剧集提供更高的分账收益。这种分账模式无疑有助于鼓励行业制作出更多的优质剧集。

二、根据节目时长划分

相较于电视剧较为固定的单集时长,网络剧的时长安排更为灵活。根据剧目的集数总量和单集时长,可分为长剧、短剧和微短剧。

（一）微短剧

微短剧也称迷你剧，通常指篇幅长度为 10 集左右、单集时长 5～10 分钟的剧集。它的出现填补了用户碎片化的观看需求。

事实上，我国网络剧在兴起之初就曾出现大量的微短剧。例如，叫兽易小星执导的《万万没想到》(2013)每季只有 15 集，每集只有 5 分多钟；刘循子墨执导的《报告老板》(2013)同样只有 10 集，每集只有 10 分钟。另外，还有《废柴兄弟》(2014)、《陈翔六点半》(2014)等作品，也都是类似的体量。这些网络剧每集讲述若干个相对独立的故事，以搞怪的人物造型、密集的笑点和大尺度的镜头等作为卖点，以求在短时间内吸引观众。而快速紧凑的叙事节奏、短小精悍的内容编排和搞笑夸张的喜剧风格，使得这些作品常被称为"迷你喜剧"或"段子剧"。这些作品虽然制作粗糙，但由于接地气、形式新颖和令人捧腹的喜剧桥段，受到了青年网民的追捧与喜爱。

随着抖音、快手等短视频平台的兴起，这种时长短、叙事节奏快的微短剧更是成为市场追逐的热点，成为近年来备受关注的一种网络剧类型。但不同于早期微短剧主要集中在单一的喜剧类型，当前微短剧的类型更为丰富多元，喜剧、悬疑、古装、甜宠、职场等各类型都有涉及，而且内容质量也大幅提升。例如，由爱奇艺自制的微短剧《生活对我下手了》(2018)，讲述由李嘉琪(辣目洋子)饰演的主人公在不同场景下扮演不同的家庭成员所遭遇的一系列匪夷所思的事件。该片每集 3～4 分钟，以"单元"形式呈现，聚焦社会热点现象，用或戏谑或讽刺或调侃的口吻讲述了 48 个令人捧腹的故事，获得了不俗的口碑。不过，由于当下微短剧主要依托于短视频平台，因此为了适应手机屏幕的特点，它们大多采用竖屏的形式，如《不思异：谜人谜事》(2020)、《虚颜》(2022)等。

（二）短剧

短剧是指篇幅长度为 30 集以内、单集时长为 45 分钟左右的剧集。这类短剧以现实题材为主，代表性作品有《隐秘的角落》《沉默的真相》《我是余欢水》《无证之罪》《开端》等。其中，爱奇艺出品的悬疑剧《隐秘的角落》(2020)，总共 12 集，讲述了三个小孩智斗谋杀犯的故事。其中部分精彩台词与剧情桥段曾屡屡登上微博热搜，成为广大观众津津乐道的话题。这种短剧创作既是投资方出于对投资回报综合考量后做出的理性选择，也是响应国家广电总局对于"短剧化"的号召，因而成为当前网络剧市场的主流。

另外，这种短剧也是学习和借鉴国外同行制作经验的结果，尤其是美剧成为国内网络剧效仿的榜样。众所周知，美剧有着成熟的商业模式，通常采取季播的形式，每一季由若干集构成，大多只有 10 集左右甚至更少，每周只播放一集，边拍边播，以便根据观众的反馈，即时对内容进行调整。近年来，我国网络剧也越来越多地采取这种季播模式。比如，改编自同名小说的《盗墓笔记》(2015)便是一部网络季播剧，第一季仅有 12 集，每集 45 分钟，于 2015 年 6 月 12 日在爱奇艺首播，每周五晚 8 点更新 1 集，总播放量超过 28 亿。

(三) 长剧

长剧是指剧集数量在 30 集以上、单集时长为 45 分钟左右的网络剧,与电视剧的体量基本相当。在制作方面,这类剧集大多仿照电视剧的规格进行制作,投资成本高,演员阵容强大。为了分摊风险,这类网络剧通常采取网台合作的制片模式,由双方共同投资,并网台联播。但不同于电视剧,这类网络长剧为了适应网民的审美趣味,往往会选择更受年轻人喜爱的题材内容和话语表达方式。

近年来,优酷与爱奇艺在网络长剧方面做得尤为出色,其秉持长剧"系列化"的发展方针,联合经典文学作品与传统文化打造"超级剧集 IP"。例如,由王伟执导的悬疑剧《白夜追凶》(32 集,2017)以灭门惨案作为叙事主线,讲述了刑侦支队队长关宏峰为了洗脱弟弟关宏宇的杀人罪名,一路破获多起案件的故事;孔笙、李雪联合执导的古装剧《琅琊榜之风起长林》(50 集,2017)讲述了青年萧平旌在挫折和苦难中成长为救国英雄的故事;改编自马伯庸同名小说的《长安十二时辰》(48 集,2019),借用古典戏剧的"三一律"原则,讲述了唐朝上元节当天,长安城陷入危局,死囚张小敬临危受命,与靖安司司丞李必携手在十二时辰内拯救长安的故事。这类长剧往往通过大投资、大制作和大卡司来保障剧作品质。

三、根据画幅比例划分

长期以来,人们无论是在影院还是在电视、电脑等各种屏幕终端上观看的视频影像和影视节目都是横屏的。但随着移动互联网的发展和短视频时代的到来,为适应智能手机等移动终端而制作的竖屏影像开始兴起。在此背景下,2018 年以来开始出现了竖屏剧这一新样式,为人们提供了新鲜的观影体验。横屏与竖屏的区别,不仅仅关乎节目播放时的画幅比例,还影响到节目的拍摄制作、内容表达和视听语言。相较于横屏剧,竖屏剧呈现出更低的制作成本、更轻量的画面内容和更短的节目时长等特征。

(一) 横屏剧

横屏剧是指以左右宽、上下窄的形式来呈现画面的剧集,通常采用 16∶9 或 4∶3 的画幅比。横屏是当下最常见的剧集表现形式,在市场中占据着绝对的主导地位。这是因为相较于竖屏,横屏更符合人眼的视觉习惯,而且大多数终端设备(如电视、电脑、Pad 等)的屏幕都是按照横屏来设计的。另外,横屏还能够带来更为丰富的空间层次感和画面纵深感,在画面上可以传达更多的信息,因而它可以承载更为复杂的戏剧人物关系与叙事结构。然而,这种横屏剧并不能完全适应当下"网生代"观众的移动观看与多场景观看的需求。

(二) 竖屏剧

竖屏剧是指以左右窄、上下宽的形式来呈现画面的剧集,通常采用 9∶16 的画幅进行拍

摄制作。它是依托于移动互联网技术、智能手机与短视频平台而产生的新兴产物。从近年来竖屏剧的创作实践上来看,此类剧集呈现出如下特点:一是剧集内容大多相互独立,情节简短明快,时长普遍为1~5分钟,呈现出碎片化、快节奏的特点;二是题材类型主要集中在喜剧、爱情类,而其他题材类型相对较少;三是在视听语言上采取肖像式构图,放大脸部和身体的表现幅度,呈现人的肢体结构,弱化环境和场景;四是在播放时可以通过手指滑动屏幕的方式来切换剧集,从而增强了观众的触觉体验。

自2018年起,各大网络视频平台开始尝试自制竖屏剧。例如,爱奇艺推出了《生活对我下手了》《导演对我下手了》《天天校园》等数十部竖屏作品,并紧接着上线了"竖屏控剧场",以剧场化的运营思路推动竖屏剧的发展。腾讯旗下的yoo视频也相继推出《我的男友力姐姐》《我的二货男友》《公主病的克星》等女性向作品。这些作品大都以喜剧为主,并杂糅了其他类型元素。比如爱奇艺出品的《导演对我下手了》(2019)共32集,每集5分钟,以单元形式呈现,每集讲述一个爆笑的喜剧故事,杂糅了古装、武侠、都市、爱情、青春等各种类型元素。在当下竖屏剧系列化、精品化的发展策略下,竖屏剧正成为网络剧未来发展版图中的重要板块。

四、根据题材内容划分

虽然我国网络剧的题材类型十分丰富,几乎涵盖了悬疑、探险、罪案、冒险、科幻、玄幻、青春、校园、爱情、古装、武打、军旅、革命、都市、乡村等各大类型,但从数量上来看,校园青春剧、悬疑探案剧、古装剧、都市剧、甜宠剧是当前市场的主流。这也是基于年轻网民的审美倾向而做出的市场选择。除此之外,还有一些带有实验和探索性质的剧集类型,为人们提供了新鲜的观影体验。

(一) 校园青春剧

校园青春剧是指讲述青少年在校期间发生的一系列情感故事与成长经历的网络剧,它往往以男女主角的爱情线作为主要叙事动力。虽然这类剧的叙事模式较为固定,有明显的叙事套路,但它凭借对青春爱情的情感渲染,依然吸引了大批年轻受众,尤其是女性往往成为这类剧的主要观影群体。这类剧的代表作品有《匆匆那年》(2014)、《最好的我们》(2016)、《你好,旧时光》(2017)、《忽而今夏》(2018)等。在粉丝文化盛行的大环境下,许多校园青春剧往往会选取具有一定粉丝基础的偶像明星作为主人公,从而制造话题,吸引流量。例如,《最好的我们》便由当红流量小生刘昊然主演,讲述普通学生耿耿与学霸余淮在高中三年的青春往事,以及他们在毕业多年后再续前缘的故事。该剧是近年来校园青春类型剧中少有的豆瓣高分剧集,有着扎实的剧作基础,不仅深度还原了校园生活的日常,还通过恰如其分的选角,塑造了耿耿与余淮这一对经典的荧幕情侣形象。后来,该剧还被改编成同名电影在中国内地上映,剧集与影片均取得了不错的口碑与市场表现。

(二)悬疑探案剧

悬疑探案剧是指以"刑侦者"为叙事主角、以凶杀案为故事诱因、以刑侦推理过程为情节架构、以犯罪和反犯罪的较量为主要叙事模式的类型剧。这类剧集是近年来国产网络剧中精品频出的一个品类,代表作品有《白夜追凶》《猎罪图鉴》《重生之门》《沉默的真相》等。

这类网络剧的创作特点主要有三点:一是在塑造人物方面注重立体性,力求挖掘人性的深度;二是采取多线交叉的叙事手法,在叙事结构上主线与支线相互交织,并通过倒叙等手法制造故事悬念,使作品更具观赏性;三是风格化的视听语言,在色彩、色调、光线、音乐与空间场景等方面精心设计,营造出冷峻、低沉、疏离的影像质感,用以烘托悬疑剧未知、迷离与神秘的整体氛围,让观众感同身受。[1] 例如,由爱奇艺出品,廖凡、白宇主演的都市悬疑剧《沉默的真相》,讲述了检察官江阳历经多年,付出无数代价查清案件真相的故事。该剧开头便以地铁抛尸案制造了巨大悬念,同时将一张作为关键证据的照片剪成碎片,然后随着剧情的推进,逐步揭露,最终使得真相大白。整个故事悬念迭起,引人入胜。在设计重重悬念的同时,该剧还注重对人物形象的刻画,成功地塑造了以江阳为代表的几位为正义而拼死相搏的人物形象。本剧开播后,豆瓣评分一路高涨,成为2020年国产剧备受好评的悬疑力作。

(三)古装剧

古装剧是指时代背景设定为古代,剧中人物穿着古装进行表演的剧集类型,它往往与武侠、历史、玄幻、穿越、宫廷等多种类型相结合。从创作实践来看,近几年古装剧颇受市场青睐,涌现了诸多现象级的作品。其中,穿越剧有《太子妃升职记》(2015)、《寻秦记》(2018)等;历史剧有《长安十二时辰》(2019)、《风起陇西》(2022)等;玄幻剧有《三生三世十里桃花》(2017)、《苍兰诀》(2022)等。例如,依据同名小说改编的网络剧《寻秦记》(2018),讲述了项少龙在一次事故中,不经意间穿越时空回到2000多年前的战国时代,卷入各国权臣的权谋争斗之中,并偶遇古代少女星云的传奇故事。事实上,此前香港电视广播有限公司(TVB)已在2001年改编过同名电视剧版,因此该剧实为"新瓶装旧酒",它通过增加剧集的"网感",并采用新生代演员,让观众所熟知的经典剧集以全新的面目重新回归观众的视野。又如,改编自同名小说的古装剧《庆余年》(2019),讲述了一个有着神秘身世的少年范闲,自海边小城初出茅庐,历经家族、江湖、庙堂的种种考验和锤炼的故事。该剧故事中穿插的古诗文更为本剧增添了文化底蕴。此类剧集往往以奇思妙想的历史设定、古典精妙的服化道和美轮美奂的视觉特效来吸引观众。也正因如此,古装剧所带来的视觉体验和新奇感受是其他剧集类型所难以比拟的。

(四)都市剧

都市剧是指以都市社会为背景,讲述现代人的工作、生活和情感故事的剧集类型。它常

[1] 李晓津、杜馥利:《国内悬疑类网剧的类型化创作研究》,《当代电视》2022年第3期。

常与职场、家庭、情感、喜剧、奇幻、悬疑等类型结合,通过讲述现代人的生存现况来反映社会现实,描绘时代精神图谱。例如,由孙墨龙执导、郭京飞主演的都市剧《我是余欢水》(2020)便融合了喜剧元素,以诙谐荒诞的方式讲述了社会底层小人物余欢水的艰难境遇与心路历程。由白宇、朱一龙主演的《镇魂》(2018)则结合奇幻、悬疑等多种类型,讲述了沈巍、赵云澜两人率领特调处,共同守护两界和平的故事。该剧以奇幻的世界观设定,架构了人界与地星两个世界,刻画了主人公为兄弟情谊与守护正义的信念而与罪恶势力对抗的光辉形象。剧中现实与异世界共存、正义与邪恶对抗、超能力与智斗交织的新颖剧情,吸引了大量观众,赢得了良好口碑。

(五)甜宠剧

甜宠剧是指以男女主角的爱情为叙事主线,展现大量甜蜜的爱情故事,且以大团圆为结局的一类剧集,如《致我们暖暖的小时光》(2019)、《传闻中的陈芊芊》(2020)等。它往往与青春、偶像、古装等类型元素相结合。在人物形象的塑造上,这类甜宠剧的主角均为理想化的人物,男性角色多为英俊帅气的数理天才、行业精英或商业大亨,女性角色则以甜美可爱的青春少女、大学生或职场新人为主。例如,由腾讯视频出品、依据同名小说改编的《致我们暖暖的小时光》(2019),便讲述了一对即将毕业的大学生意外合租后发生的一段暖甜逗趣的恋爱故事。

甜宠剧凭借相对低廉的制作成本、稳定的青年受众群体和相对固定的叙事模式,成为当下网络剧市场的新宠。据艺恩咨询出具的《2021"甜宠"网剧市场研究报告》,近年来甜宠剧的播映数量增幅明显,从 2018 年的 38 部增至 2020 年的 95 部,总体呈现上升趋势。在题材类型上,偶像与青春题材占比超过五成,古装类型占比超过三成。

(六)实验探索剧

实验探索剧是指大胆尝试新的题材类型、新的叙事模式和新的表现手法,具有鲜明的创新意识的一种网络剧类型。这类剧往往在软科幻、高概念、跨时空的外壳下反映社会现实,代表作品有《开端》《天才基本法》《庭外》等。其中,由白敬亭、赵今麦主演的《开端》,以游戏式的时间循环结构,讲述了游戏架构师肖鹤云和大学生李诗情遭遇公交车爆炸后死而复生,在时间循环中并肩作战,努力阻止爆炸、寻找真相的故事。该剧集采用了游戏式的循环叙事结构,为探索新的网剧叙事方式提供了新的路径。又如由沈严执导,雷佳音、张子枫、张新成主演的双时空成长励志剧《天才基本法》,讲述了数学天才林兆生与女儿林朝夕、高智商少年裴之,在数学推理和双时空交互中寻找自我的故事。此剧采用平行时空的新颖设定,通过跨时空的双线叙事方式,将一个青年为理想而不懈奋斗的成长故事讲述得别出心裁。

此外,互动剧也是当前备受瞩目的一种新剧集类型,带有较强的实验探索性质。虽然国内关于互动游戏、互动电影等形式早在 21 世纪之初就已有尝试,但自 2018 年 Netflix 上线《黑镜:潘达斯奈基》后,国内网络剧市场才真正开始重视这一新鲜事物。之后,在各大视频平台的推动下出现了多部互动剧,如爱奇艺的《他的微笑》(2019)、优酷的《当我醒来时》

(2020)、芒果 TV 的《明星大侦探之头号嫌疑人》(2019)等。从总体上来看,这种互动剧以交互式观影和交叉式叙事为主要特点。它一方面运用超文本的网状叙事结构,用以承载更多更丰富的内容;另一方面,它结合了影视与游戏的特点,凸显了游戏的互动性,使受众能够深度参与其中。用户在观看互动剧时,每触发一个情节点,都需要通过点击视频播放器内的选项按钮,来决定剧情走向。这种互动剧虽然能够给观众带来更深度的互动体验,但其叙事节奏也往往因互动而被打断,导致情节的流畅度有所削弱。从当下的市场反应来看,互动剧的交互模式和用户体验仍然有待提升。

第三节 个案分析

一、悬疑推理剧的标杆之作——评网络剧《白夜追凶》

《白夜追凶》是由王伟执导的中国首部硬汉派悬疑推理剧,讲述了前刑侦支队队长关宏峰为洗脱弟弟关宏宇的杀人罪名,一路破获多起案件的故事。该剧于 2017 年 8 月 30 日在优酷视频网站首播,观众口碑良好,豆瓣评分高达 8.9 分,播放量破 40 亿。该剧凭借精良的制作、精彩的剧情设计和优秀的表演,先后荣获第四届"文荣奖"最佳网络剧、微博年度热剧、中国网络影视年度风云奖等多个奖项。同时,该剧还被美国流媒体巨头 Netflix 买下海外发行权,并已在多个国家与地区上线。

作为国内首部硬汉派悬疑推理网剧,《白夜追凶》无论在叙事策略、视听语言,抑或是角色设置、主题意蕴上都有许多可圈可点之处。下面将从这些方面进行简要评析,以探究此剧成功的深层原因。

(一)电影工业级别的视听呈现

在制作方面,《白夜追凶》达到了远高于一般电视剧规格的制作水准。在全剧开篇之处,一段长达 6 分钟的长镜头流畅地交代了案发现场环境、主要角色的人物性格与案件背景。众所周知,在影视拍摄中,长镜头是公认难度大、镜头运动复杂的拍摄手法,一般仅在制作精良的电影中被使用。而本剧在介绍每个案件的案发现场时,大多会使用长镜头的手法,辅以剧中人物对白,向观众介绍案件经过。此外,该剧的灯光方面也达到了电影工业级的水准。全剧运用反差鲜明的灯光设计将患有黑暗恐惧症的双胞胎哥哥关宏峰塑造为白日与正义的化身,而将深受灭门惨案冤屈的弟弟关宏宇塑造为黑夜与人性的象征。例如在凸显二者的区别时,常用强光源与高反差的灯光来表现白日缉凶的关宏峰,而多用暗色调与低饱和度的灯光来表现昼伏夜出、徘徊于正义与黑暗边缘的关宏宇,从而借助黑白色调隐喻善恶之间的

较量以及兄弟俩的性格差异。在刻画关宏峰与队长周巡的尔虞我诈、相互试探之时,也常用象征白日与黑夜的高反差布光来凸显两人之间的交锋与试探,使队长周巡与观众在颇具迷惑性的灯光下难以辨别关宏峰与关宏宇的真实身份。

《白夜追凶》在剧本、布景与音效方面,也基本达到了电影的制作水准。由于该剧所编排的案件涉及法学、刑侦学、法医学等多方面的专业知识,因此本剧聘请了专业律师与刑侦专家对剧中案件专业知识的应用进行把关,力求细节真实可靠,破案流程立足实际。此外,剧中案发现场的场景布景层次丰富,人物对白逻辑缜密。这一点集中体现在剧中的角色法医高亚楠身上。无论是她解剖尸体后向众人解读死亡原因,还是在案发现场对被害人尸体进行检查,为侦破案件提供办案线索,其中涉及的专业知识与术语都十分精准,人物所处的环境与所使用的道具也贴合实际。值得夸赞的是,本剧在表现打斗戏时也极为考究。例如第八集,在表现周巡带队捣毁幺鸡的藏毒窝点,与毒贩追逐打斗时,打斗场面的镜头设计节奏流畅,辅以环境音效与打斗音效的设计,整体规格不输武打电影的质感。

纵观全片,无论是灯光、镜头设计,抑或是音效、布景等方面,都高于一般电视剧的常规制作规格。全剧接近电影工业级别的水准,给观众带来了极致的视听享受。

(二)"镜像叙事"背后的意蕴书写

《白夜追凶》作为刑侦剧,突破了以往黑白对立、善恶分明的二元对立的叙事惯例。剧中,潘粤明一人分饰两角,同时扮演一对双胞胎兄弟。其中,哥哥关宏峰是原刑侦支队队长,具有高超的破案侦查技术,但患有黑暗恐惧症,晚上不敢独自外出;弟弟关宏宇则出身武警,身手矫健,二人长相酷似,互为镜像。该剧通过刻画他们二人在行为性格与价值观念上的差异,反映法理与人性、理智与感性的博弈。通过这种镜像叙事,两个角色的人物形象与身世背景在剧情的一步步推进下得以揭示,本剧的主题意蕴也在角色的冲突与较量中得以彰显。

《白夜追凶》着眼于探讨事实真相与人性的复杂,以及社会现实中正义与黑暗的交织。在案件真相披露的过程中,哥哥关宏峰所坚守的理性、法理,与弟弟关宏宇所秉持的感性和人性激烈交锋。这种冲突也使本剧突破了常规刑侦剧所宣扬的正义终将战胜邪恶的单一主题,从而更加深刻地探讨法律中形式正义与实质正义相统一的重要性。此外,在接近尾声时,关宏峰在观众面前展露的善恶难辨、神秘莫测、亦正亦邪的形象,不仅显示出人性的复杂,也指涉着现实世界中正义与邪恶的交织。总之,这种互为镜像的角色设置,推动着叙事的进程,也将本剧的主题意蕴深藏在两个角色的冲突与对立之中。

(三)环环相扣的情节设计

《白夜追凶》全剧以"2·13灭门案"为故事核心,串联起碎尸案、齐卫东被杀案、车震杀手案、绑架案、性侵案、贩卖军火案、捐客失踪案、刘长永被杀案等八个案件。在叙事上,主线与支线紧密相连,各个情节环环相扣。

这种主线与支线相互交织的叙事结构,在过往的悬疑电影、侦探小说等作品中也常被使用。例如,柯南·道尔的《福尔摩斯探案集》就是以福尔摩斯与莫里亚蒂的冲突与较量作为

叙事主线,以福尔摩斯在英国伦敦所侦破的各种犯罪案件作为叙事支线,主线与支线相互交织,一步步揭开莫里亚蒂犯罪帝国的神秘面纱。这种叙事结构的优势在于主次分明,叙事节奏张弛有度,观众会始终被主线案件的悬念所吸引,而支线案件的侦破则不断提供叙事动力,促使主角不断突破剧中所设置的种种障碍,从而最终揭晓悬念。

对于这种叙事结构,导演王伟深谙此道。《白夜追凶》通过开篇对于重大刑事案件"2·13灭门案"的描绘,以及案件真相的悬置,确立了全剧的叙事重心。而随着关宏峰和关宏宇兄弟俩携手逐一侦破其他八个案件,"2·13灭门案"的案件真相才一步步被揭露,主线所埋藏下的诸多悬念也被一一揭晓。可以说,叙事结构的巧妙设置与叙事节奏的精妙掌握,是《白夜追凶》获得大众良好口碑与业界一致好评的重要原因。

(四)结语

作为新媒体环境下诞生的刑侦网络剧,《白夜追凶》敢于突破常规,大胆创新。在制作上秉持电影工业级的高水准,无论是剧本创作、情节设计,还是镜头运用、光效处理,都极尽考究,超越了一般电视剧的常规制作水准。在叙事层面,该剧不仅借助一人分饰两角的镜像叙事方式,凸显两者的对立与冲突,让本剧的主题意蕴得以彰显,还通过巧妙的叙事策略,使本剧的叙事结构主次分明,环环相扣,叙事节奏张弛有度,层层递进。总之,《白夜追凶》的精良品质打破了大众对于以往网络剧粗制滥造的刻板印象,并极大提振了网络平台坚持自制剧的信心。

二、阳光普照下的人性阴影——评网络剧《隐秘的角落》

《隐秘的角落》改编自紫金陈的推理小说《坏小孩》,由韩三平监制,辛爽执导,秦昊、王景春领衔主演。该剧讲述了三个孩子在景区游玩时无意中发现一起杀人案,由此展开了一系列冒险行动的故事。自 2020 年 6 月 16 日在爱奇艺的"迷雾剧场"首播以来,该剧迅速点燃观众的热情,曾 59 次登上微博热搜,热搜值突破 20 亿。截至 2023 年 1 月 30 日,豆瓣已有超过 100 万的网友参与打分,评分稳定在 8.8 分。演员秦昊凭该剧获得了第 16 届中美电视节年度最佳男主角奖,荣梓杉也斩获了釜山国际电影节亚洲内容大奖最佳新人男演员奖。

作为口碑和收视双丰收的悬疑类网络剧,《隐秘的角落》究竟有何突出的亮点?下面我们将从情节叙事、人物塑造和现实关怀三个方面对该剧展开分析。

(一)非线性叙事与悬疑生成

作为爱奇艺出品的悬疑类网剧,《隐秘的角落》以非线性的叙事结构,营造了浓厚的悬疑氛围。全剧第一集的开头就展现了主角张东升将自己的岳父母推下山崖的画面,从而在短短几分钟内奠定了悬疑紧张的叙事基调,抓住了观众的眼球。随后,张东升作案与三个孩子爬山这两条叙事线平行展开,并以交叉蒙太奇的方式剪辑在一起,直到案发时交汇在一起。

另外，这一集还以插叙的形式交代了朱朝阳的成长环境与张东升的作案动机，对二人性格进行了刻画，从而为后续情节合理发展进行铺垫。

该剧的非线性叙事还表现在通过蒙太奇的剪接技法将意义对立的两个画面或声音组接在一起，从而产生独特的审美效果。比如，当朱朝阳吃生日蛋糕时，下一秒便切到王瑶接过朱晶晶骨灰盒的画面；又如，在表现张东升妻子的尸体时，画外响起了《小白船》的歌声。导演辛爽将这种组合方式称为"punchline"，相当于 hip-hop 里的点睛之笔，带来视觉冲击的同时也让人不寒而栗。

在主线之外，该剧还表现了朱晶晶坠楼的支线案件。而通过结尾朱朝阳的记忆闪回，该剧又牵出了关于朱晶晶坠楼真相的"另一种可能"，从而增加了剧情的复杂性和反转性。

总之，《隐秘的角落》在揭示与隐藏真相之间存在着微妙的张力，它通过非线性叙事营造出了足够"烧脑"的悬疑叙事氛围，调动了观众的推理热情。

（二）圆形人物的塑造

英国评论家福斯特在《小说面面观》中提出圆形人物的概念，用于形容文学作品中人物性格丰富、形象立体的特点。《隐秘的角落》在塑造人物形象时，也生动地刻画了人性的复杂性、多面性和隐蔽性。

比如秦昊饰演的主角张东升，他接连杀害自己的岳父母和妻子，从其行为来看显然是个十恶不赦的杀人犯，但在三个孩子遇到困难的时候，他也会主动伸出援手。当普普哮喘发作，他下意识的反应是先救普普，反映了其善良的一面。而剧中塑造的三个孩子的形象，也绝非纯洁无瑕。在面对张东升杀人这件事情上，他们最初是作为目击证人站在正义与道德的制高点上，但当他们以此为凭对张东升进行敲诈时，正义的天平开始发生倾斜。剧集并没有把他们塑造成天真无邪的小孩，而是表现了他们人性中的"恶"和阴暗面。他们年龄虽小，却表现出超越同龄人的成熟，对成人世界的规则也十分清楚。剧中，朱朝阳与张东升在人物形象上其实带有一定"镜像式"投射，二人有着诸多相似之处，比如他们均生活在压抑的环境下，面临着巨大的精神压力，但又习惯于隐忍，沉默寡言，同时二人都喜欢笛卡尔。张东升虽然在年龄上占得优势，但在与朱朝阳的真正"博弈"中却似乎落得下风（见图 4-1），这也为观众解读朱朝阳的人物性格提供了空间。

可见，剧中的人物并没有明确的善恶对立，也绝非黑白分明。没有绝对的好人，也没有绝对的坏人。好人可以做坏事，坏人也可以有善举。由此，该剧向人们生动地展示了人的复杂性和多面性。

此外，剧中配角的形象也被塑造得立体饱满。比如，朱朝阳的母亲一方面对儿子给予无微不至的关爱，但另一方面其强烈的控制欲又使儿子面临着巨大的压力。朱晶晶的舅舅王立则是一名典型的街头混混，他性格鲁莽、暴力，但其不惜一切为侄女复仇的行为又体现了人物身上的义气和血性。警察陈冠生由于年轻的时候逮捕了严良的父亲，为了弥补对严良的愧疚，他像监护人一样担负起了保护严良的责任。在剧中，这些配角并未被边缘化，而是利用其不同的性格与经历将这些角色塑造得鲜明立体。

图 4-1 朱朝阳和张东升的"博弈"

（三）现实议题与人文关怀

《隐秘的角落》是一部从小孩视角展开的罪案故事。在改编过程中，编剧团队在对原著中许多关于"恶"的描写进行删减后，将主题替换为"探讨家庭、人性和少年的成长"，其中对"未成年犯罪""原生家庭缺失""人性之恶"等话题的探讨，尤为具有现实价值。

首先，剧中不同的家庭相处模式提供了未成年人成长的不同范本，探讨了原生家庭的重要性。成长于单亲家庭的朱朝阳性格孤僻，内心阴暗。而造成他性格缺失的主要原因便是成长环境的情感失衡，一方面是父亲的情感缺失，另一方面是母亲过于强制性的爱。严良与普普从小在孤儿院长大，他们的性格行事更是超出同龄人的成熟。尤其是普普，在与张东升周旋时，竟然通过伪装让这个杀人犯对她产生了怜悯之情。而同样成长于单亲家庭的叶驰敏，虽然有一些青春期的叛逆，但父亲对她无微不至的关爱与呵护，最终让她成长为一个身心健康的女孩。

其次，剧中人物的行为动机是透视人性的一面镜子。张东升表面上有着体面的工作和安稳的生活，暗地里却背负了杀人的罪行。究其原因，原生家庭与工作待遇的差距、岳父母的歧视、婚姻生活不和谐等都给他带来了巨大的压力，并导致他走向了极端。当个体暴露于强大的心理压力下，就会本能地压抑自己的情感，最终导致人的异化。朱朝阳的父亲对朱朝阳并未尽过一个父亲真正的义务，但在了解到朱晶晶之死可能和朱朝阳有关后，他还是选择替儿子隐瞒事实的真相。

《隐秘的角落》的导演辛爽曾表示，影视创作者在叙事时可以展示黑暗的一面，但也要给观众留下光明的一面，要让观众透过屏幕感受到人性的美好。所以，该剧在讲述人性的黑暗时，也存留了一些童话色彩。它着重表现那些身处社会边缘的犯罪者的生存状态，探寻造成人性扭曲的家庭和社会因素，以此揭示犯罪根源、反思社会问题。

三、一场预先张扬的自杀案——评网络剧《沉默的真相》

《沉默的真相》是由爱奇艺出品的网络悬疑剧，改编自紫金陈的《长夜难明》。该剧主要

讲述年轻的检察官江阳为了寻求正义而牺牲自我的故事,于2020年9月16日在爱奇艺首播。作为"迷雾剧场"的收官之作,该剧以低开高走的热度,以及豆瓣9.0分的高分画上了圆满句号,同时还被提名第31届中国电视金鹰奖优秀电视剧,获得2020年度人气剧集奖项。

该剧在12集的小体量内交叉叙述了三个时空彼此关联的案件,情节曲折,节奏紧凑,引人入胜,辅以精雕细琢且颇具悬疑色彩的镜头设计与色彩搭配,为国产悬疑剧集树立了行业新标杆。作为一个多时空的叙事文本,《沉默的真相》是如何自然地实现时空转换?艺术的处理手法在人物形象的表现上发挥了怎样的作用?作者希望通过江阳自杀这种极端的行为传达怎样的主题与价值观念?下面我们将带着这些问题对该剧展开分析。

(一)回环套层的叙事结构

《沉默的真相》主要围绕三个案件展开叙事,分别为地铁抛尸案、江阳案和侯贵平案。从时间线来看,侯贵平案发生于2000年,当时侯贵平前往苗高乡支教,突然溺亡,警方以"强奸妇女,畏罪自杀"为由草率结案。江阳案发生于2003年,当时江阳刚大学毕业,到平康县做检察官,前途一片光明。在发现侯贵平案的诸多疑点后,他面对重重压力,孤身展开深入调查。后来在警察朱伟和法医陈明章的协助下,江阳逐渐发现侯贵平案背后的巨大阴谋。地铁抛尸案发生在2010年,大名鼎鼎的律师张超拖着装有江阳尸体的行李箱,在地铁站内被警方逮捕,刑警严良受命在24天内破案。

从侯贵平案到江阳案,再到地铁抛尸案,前后时间跨度长达10年。为了突出三个案件之间的内在关联,同时也增强故事的悬念性,该剧将这三条故事线打碎,加以重新组合,使之相互交叉、互为因果,呈现出一种回环套层式的叙事结构。三个时空的主人公在追寻真相的过程中都秉持着"坚守正义"的原则。侯贵平为受害女学生讨回公道而被陷害致死,江阳为侯贵平翻案而家破人亡,严良则接替他们,进一步将事情真相公之于众。为了强化这种内在关联和传承关系,该剧还采取蒙太奇的剪辑手法,使观众在反复梳理叙事脉络的同时,回味影片关于人性善恶、公平正义等多层主题的表达。相较于单调的线性叙事,这种从不同角度对同一事件进行反复叙述的多线交织叙事方式,有效地调动了观众的情感,使其在剧情编织的结构网络中游走,不断获取线索,最终拨开层层迷雾,直到真相大白,从而获得解谜的快感。

(二)多元交替的叙事视角

《沉默的真相》运用多元交替的视角来讲述故事。其中,外聚焦视角主要用于设置悬念,内聚焦视角则主要用于呈现人物内心的真实想法。

剧集一开始便表现地铁抛尸案,使江阳的死成为案件调查的触发点,同时又将一张作为关键证据的照片以"九宫格"的形式逐一揭露,从而制造了巨大悬念。随着剧情的推进,刑警严良、律师张超、老刑警朱伟、女记者张晓倩等相关人物陆续登场。而在警方调查取证的过程中,江阳这一案件核心人物却呈现出复杂的面貌。在不同的人物那里,江阳的形象呈现出巨大差异,甚至自相矛盾。比如江阳的前女友吴爱可说江阳很善良,性格也很好,而老同学

李静对他的评价却是人品极差,且负债累累。观众在这种限制性的人称视角下,被带入了重重迷雾之中。

在外聚焦视角构建起悬念后,导演转而采用全知视角——揭晓谜题,去深入表现每个人物的内心世界和行为导向。通过全知视角对于情节的逐一铺陈,观众才渐渐了解到案件的原委,才能够看到江阳与侯贵平在寻求真相的过程中所遭受到的不公与屈辱。同时,对于角色后续情感的递进与爆发,观众才更能感同身受。例如,剧中江阳一个"丢钱包"的情节,让观众直呼"泪目"。这是观众在理解人物、走入角色内心世界后发出的真实感叹。

《沉默的真相》通过交织不同人物的叙事视角,不仅给观众带来了强烈的内心震撼与冲击,同时也起到了突出叙事主题的作用。观众从上帝视角来审视剧中人物的命运,不仅仅能看到腐败与清廉的对抗、正义与邪恶的斗争,更能在认同剧中主角所作所为的同时,接受其宣传的价值观,从而坚定"真善美必将战胜假恶丑"的人生信条。

(三) 坚守正义的叙事主题

《沉默的真相》以三代人对真相的追寻,表达了"虽长夜难明,仍有人舍命燃灯"的叙事主题。不同于以往"伟、光、正"的脸谱化人物设置,该剧更倾向于塑造具有真实人性的圆形人物。江阳在调查侯贵平的案件时,他的态度从最初的犹豫到尝试调查,再到以生命为代价努力寻求真相,从而完成了从普通人向英雄的转变。与之相对的是,人物在外貌上从意气风发渐渐变为身心憔悴,从而反映了环境对人物的摧残(见图 4-2)。同样,老刑警朱伟最先出场时是受人拥戴的"平康白雪",但后来在外形上却如同流浪的乞丐。这种转变与矛盾反差使人物更加具有戏剧张力。

图 4-2 江阳的外貌变化

此外,《沉默的真相》也非常重视表现人性的复杂性。尽管该剧着重刻画了检察官江阳、老刑警朱伟、法医陈明章等勇于对抗黑恶势力的平凡英雄,但剧中并非所有人在面对压力与诱惑时都能坚守正义:老检察官为了保住官位隐藏侯贵平案的关键证据、照相馆老板用照片敲诈勒索、陈春妹与黄毛更对侯贵平栽赃嫁祸……这些形形色色的人物交织成了复杂的关系网络。对于不同人物的选择,编剧并没有进行理想化的处理,而是从人物自身的角度出发进行设身处地的考虑。比如,张晓倩在被发现就是当年乡村性侵案的受害者之一时,刚开始并不愿意以牺牲目前的生活为代价出庭作证,直到看到许多人为了寻求真相前赴后继甚至

付出生命,她也选择勇敢地站出来,成为最终给卡恩集团定罪的关键人物。人性在善恶的纠葛中受到考验,而每一个平凡个体对正义的坚守更加凸显了现实人性中的闪光之处。

总之,《沉默的真相》从案件出发,立足于不同人物之间的矛盾冲突,在类型化叙事中不落窠臼,体现了主创团队在制作上的精心与诚意。它超越了单纯的娱乐,以一种冷峻的力量直击社会弊病,剖析了人性的阴暗面,同时也歌颂了主角对正义的坚守。

四、平民英雄的循环之旅——评网络剧《开端》

《开端》是一部由正午阳光出品的悬疑题材网络剧,改编自晋江同名小说,于2022年1月11日在腾讯视频首播。该剧由白敬亭、赵今麦等主演,讲述了在校大学生李诗情和游戏架构师肖鹤云遭遇公交车爆炸后死而复生,在时间循环中并肩作战,努力阻止爆炸、寻找真相的故事。

作为2022年第一部大火的剧集,《开端》不仅以时间循环的非线性叙事令观众眼前一亮,还关注了各种社会现实议题,表达了对人性的思考。该剧仅靠15集的体量就累积了20亿次以上的播放量,在视频网站的弹幕总量突破3000万条。同时,该剧在豆瓣上取得了7.9分的高分,评分人数达80余万,短评数量也达到30余万条。优秀的剧情设计加上多方联动的营销宣传,使得《开端》获得了收视与口碑双丰收。下面我们将从叙事策略、人文关怀与价值取向三个方面对这部现象级网络剧进行解读。

(一) "时间循环"的叙事策略

在影视剧中,有关时间循环的故事设定早已有之。早在20世纪90年代,美国电影《土拨鼠之日》便成功运用了时间循环的设定,为此类影视剧创作提供了范本。随后,国外影视剧里以时间循环为"元叙事"的佳作频出,如《恐怖游轮》(2009)、《源代码》(2011)、《明日边缘》(2012)等。相较而言,中国影视剧对于这一叙事模式涉猎较少,因而《开端》在某种程度上弥补了这方面的空白,具有一定的开创性。

在《开端》中,两位主角肖鹤云和李诗情因死亡或睡眠进入时间循环,并在有限的时间内逐步积累破解循环的线索,每一次循环面对的悬念都不断激发观众的好奇心。剧中循环的时间在13点29分到13点45分之间,即炸弹被凶手带上公交车到引爆炸弹的时间段。为了在此期间阻止炸弹爆炸,女主角李诗情共经历了25次循环。在前9次循环里,李诗情判断失误,认为公交车爆炸是因为撞击油罐车所致。于是,为了避免两车相撞,她想尽各种办法拖延时间,包括强行下车、敲碎车窗、假装心脏病发作、谎称有色狼、提醒司机减速等,但均未能阻止爆炸。在第10次循环里,李诗情和肖鹤云才终于明白原来是公交车上有人故意引爆炸弹。于是接下来,他们不断调整和优化方案,对公交车上的各位乘客依次展开排查,直到查明真相。最后,终于在第25次循环里,成功阻止了炸弹在车上的爆炸。

由此可见,《开端》打破了传统悬疑影视剧的叙事结构,将故事拆分成一个个小单元,最后串联成逻辑严密的叙事闭环。在公交车爆炸案的故事主线外,该剧还通过不同人物的视

角讲述了一些小故事作为补充,从而使全剧内容更加丰富,故事情节也更加跌宕起伏。

(二)超现实设定下的人文关怀

《开端》的导演孙墨龙曾说:"与其说《开端》是一部悬疑剧、科幻剧,不如说它是一部生活剧,因为在它非常规地设定下包裹的是对善良正义、良好社会秩序的追求。在超现实的时间循环里展现的是芸芸众生的日常生活,相信小人物也是生活的主角。"虽然《开端》具有时间循环的超现实设定,但它通过人物群像聚焦社会问题、关注现实生活,表现出对于普罗大众的人文关怀。

虽然故事主要发生在公交车这个相对封闭的空间内,但10位乘客却广泛涵盖了大学生、游戏架构师、公司职员、司机、教师、退休工人、农民工、刑满释放人员、网络主播、蹦极教练等多个社会群体,从而勾勒了一副中国社会的群像图。剧中,作为次要角色的乘客们不是面目模糊的群演,而是拥有喜怒哀乐、在各自的世界里努力奋斗着的鲜活生命。通过表现他们的日常生活,该剧描绘出鲜活的众生相,并反映了诸多社会问题。比如:王兴德和陶映红夫妇的女儿因为性骚扰意外死亡并遭遇网络暴力,而公安局的调查结果难以服众,这反映出性骚扰、网络暴力、公平执法等社会问题;爱猫和二次元的哮喘小哥卢笛深受母亲过强控制欲的困扰,不得不在外面偷偷租房子住,这反映了中国家长对孩子过度干预的现象;农民工老焦为了女儿读书辛勤打工、生活简朴,反映了底层人民的辛酸;刑满释放的瓜农马国强虽然不被家人接纳,但仍千里迢迢地送西瓜给他们,体现了一种朴素而感人的亲情。通过对人物群像的刻画,该剧鲜明地反映了不同群体的生活状态,以及中国社会的现实问题,引发观众思考。

(三)人心向善的价值取向

《开端》在时间循环的叙事主线与复线情节中不断展现人性之善,从而引发观众对于剧中角色的情感共鸣。同时,剧中的人物形象也并非黑白分明,而是丰富立体,具有多重面向,这也进一步引发了观众对于复杂人性的思考。

该剧主角李诗情和肖鹤云都是普普通通的小人物。他们并非天赋异禀,也绝非完美无缺,甚至在保全自己和拯救他人之间也曾有过犹豫,在面对看似不可能完成的任务时感到渺小无助。比如在剧中,肖鹤云一开始是拒绝加入李诗情的拯救计划的,还为此辩解道:"怕死有错吗?趋利避害不是人的天性吗?我做不到你那么善良我就是恶劣吗?""人要珍惜机会,我们不是凶手,没必要因为这一车人而有负罪感吧?"甚至李诗情自己也曾说道:"其实我也想要活下去,我也是人我也怕死,其实之前每一次我都特别想要下车,我还偷偷地想过,我是不是可以趁着循环的机会,我做一点出格的、放飞自我的事情。"但随着剧情的不断发展,他们逐渐完成了从自私到无私的转变。可以说,这两位男女主角并不是不怕死的英雄,但他们表现出的真诚与善良,以及在生死存亡关头展现出的无畏精神,远比以一敌百的超级英雄更为动人。

另外,剧中的一些次要人物也都展现出了人性的善良。比如,建筑工人老焦把原本准备

给女儿的卫生巾给李诗情应急;大妈主动给"突发心脏病"的李诗情提供药物;"猫之使徒"卢笛主动向两位主角伸出援手;瓜农马国强给众人分吃西瓜……在最后一次循环中,公交车上的乘客们一起团结协作,成功阻止了爆炸。

通过上述分析可以发现,《开端》通过时间循环的非线性叙事,设置重重悬念,有效调动了观众的推理热情。同时,它在超现实的时间循环中植入现实主义的文化内核,将镜头对准芸芸众生,反映出对社会现实的关注。此外,该剧还表达了人心向善的价值取向。总之,《开端》是国内无限流叙事的一次成功尝试,开辟了一种新的题材类型,让人看到国产网络剧的新希望。

五、符号世界里的"大逃杀"——评网络剧《鱿鱼游戏》

韩剧《鱿鱼游戏》自 2021 年 9 月 17 日在 Netflix 上首播以来,四周之内便吸引了全球范围内 1.42 亿用户观看,收视率在包括美国在内的 90 个国家中排名第一。在收获超高收视率的同时,该剧也获得了良好口碑,在亚马逊旗下的"爱影库"网站的评分高达 8.1 分,位列最受欢迎排行榜单第二名。此外,该剧还接连斩获哥谭独立电影奖、美国评论家选择电视奖等诸多奖项。

《鱿鱼游戏》的命名来自一种同名韩国儿童游戏,这种游戏因为在平坦地面上绘制"○△□"三种符号,形状酷似鱿鱼而得名。剧中,因各种原因欠债累累、走投无路的人收到神秘邀请,为了巨额奖金聚集到一个秘密基地参加闯关游戏。游戏一共有六轮,包含"一二三木头人""抠糖饼""拔河""打弹珠""走玻璃桥"和"鱿鱼游戏",每一轮的淘汰者都会被处死。男主角成奇勋成为最后的获胜者,赢取了 456 亿韩元的奖金。当他回到现实后,偶然发现"鱿鱼游戏"仍在继续……

作为一部 Netflix 出品的韩国网络剧,《鱿鱼游戏》具有什么样的美学特征?它又是如何获得全球范围的轰动与好评的呢?下面我们将从叙事结构、人物形象、符号隐喻与暴力美学四个方面对其做简要的评析。

(一) "大逃杀"的游戏化叙事

从叙事上来看,《鱿鱼游戏》采取了"大逃杀"式的游戏化叙事。这种叙事模式通常将故事场景设置在远离人类社会的荒岛或某个封闭的叙事空间中,通过游戏来决定人物的命运。这种游戏通常规则简单,但充满血腥暴力,它遵循的是弱肉强食、强者生存的丛林法则,完全摒弃了人类的道德和伦理。在这种极端残酷的环境下,人物为了生存或赢得巨额奖金,彻底撕下文明的外衣,而沦为动物一般的存在,丧失理性,变得无比疯狂,人性中的"恶"被彻底激发出来。这种叙事模式是由日本电影《大逃杀》(2000)所奠定的。后来,世界各国也陆续推出了类似的作品,如法国的《百万杀人游戏》(2005)、美国的《饥饿游戏》(2012)、中国的《动物世界》(2018),以及 Netflix 上线的日剧《弥留之国的爱丽丝》(2020)等。《鱿鱼游戏》则是这种叙事模式下的一个新案例。

"大逃杀"叙事所具备的游戏化特征使之具有"影游融合"的特点。从艺术创作的角度来看,"影游融合"的方式主要有三种:其一,改编自游戏IP,如《生化危机》《魔兽》;其二,将游戏嵌入电影叙事,如《头号玩家》《失控玩家》;其三,借鉴游戏规则来展开叙事,如《罗拉快跑》《明日边缘》。而《鱿鱼游戏》则将后两种方式融合在一起,通过游戏来搭建整个故事架构,以不同的游戏场景作为故事情境,主要表现人物参加游戏和闯关晋级的过程。为了便于全球观众理解,《鱿鱼游戏》对于游戏规则进行了极简化处理。无论是"一二三木头人",还是"拔河""抠糖饼"等,都是极易理解的儿童游戏,规则非常简单,就算不具备相应文化背景的观众也能很快理解。这就使得该剧在最大限度上减少了跨文化传播的障碍。

　　导演黄东赫曾说:"我想创造一些不仅能引起韩国人,而且能引起全球共鸣的东西。"为此,他在游戏化叙事的基础上融入了具有普遍价值的文化内核,从而使《鱿鱼游戏》极具"意识形态通约性",进一步消除了其跨文化传播的障碍。该剧延续了《寄生虫》《熔炉》等韩国电影的现实主义批判精神,无论是现实中的悲惨处境,还是游戏中的弱肉强食,都折射了当今社会的现实问题。由此,导演借助游戏表达了对当代资本主义社会的反思与批判。

(二)脸谱化人物形象

　　福斯特在《小说面面观》一书中将小说人物划分为"圆形人物"与"扁形人物"两类,前者的形象丰富、立体,而后者的形象则单一、扁平。《鱿鱼游戏》中的人物大多都是"扁形人物":曹尚佑是以高智商取胜的非暴力利己主义者;姜晓是自闭而不信任任何人的孤独者;阿里是天真善良而最终沦为牺牲品的利他主义者;张德秀是崇尚暴力、落井下石的利己主义者……扁平化的人物设计,符合游戏化的叙事特点,同时也便于观众理解。

　　这种脸谱化的特征更是鲜明地体现在游戏的工作人员身上。他们在剧中从不露脸,没有任何个性,纯粹只是作为游戏的执行者,是一种冷血的工具式存在。他们身穿不同颜色的制服,戴着不同符号的面具,以此表明他们不同的等级和分工。事实上,圆形、三角形和方形,分别代表着工人、士兵和管理者。而身着西装、头带动物面具的贵宾们则是整个游戏的幕后策划者和观赏者。狮子、老虎、猎豹等面具符号,则显示出他们的贪婪和无耻。

　　剧中,只有主角成奇勋被塑造为"圆形人物"。他是一个平凡普通的小人物。在生活中,他整日浑浑噩噩,因赌博欠债,导致妻离子散,甚至连女儿过生日和母亲生病都拿不出钱来,是一个典型的失败者;在游戏中,他在玩弹珠游戏时,也利用老人的痴呆而频频欺骗对方。然而,他始终保持着善良的本性,即便身处极端的生死游戏中,他也没有彻底泯灭人性。在拔河游戏组队时,他好心地收留了老人和女性等弱势群体;当姜晓失血过多时,他给予温暖的关怀;在最后的决赛中,为了救下朋友曹尚佑,他提出终止游戏,放弃巨额奖金……可见,成奇勋是一个善恶并存、性格丰满的小人物形象。

(三)死亡呈现与暴力美学

　　暴力美学是指以艺术的方式来表现暴力,使暴力去残酷化,甚至使其诗意化、浪漫化。在艺术作品中,暴力在经过艺术化的加工后往往会呈现出独特的美感。而观赏者在欣赏艺

术作品中的暴力时,也往往会惊叹于其艺术化的表现形式,而不会产生身体或心理上的不适感。暴力美学起源于美国。美国导演萨姆·佩金帕被誉为"暴力美学宗师"。后来,吴宇森、昆汀·塔伦蒂诺等人的作品,也大多呈现出暴力美学风格。

《鱿鱼游戏》的暴力美学主要体现在它以游戏的方式来呈现暴力。剧中每一个参赛者都时刻处于暴力死亡的阴影下。导演毫不避讳地直接呈现淘汰者一枪爆头的血腥画面,使观众近距离感受到死亡的气息。比如,在第一场"一二三木头人"的游戏里,不懂规则和疯狂逃窜的参赛者均被机枪无情扫射,导致尸体堆积成山;在"抠糖饼"游戏中,凡是将糖饼弄碎的参赛者均被一一处死;在"走玻璃桥"游戏中,选错玻璃的参赛者从高处坠落而死,他们的脸和身体都被血淹没,面目狰狞;曹尚佑为了赢得游戏,残忍地将姜晓割喉,而后在"鱿鱼游戏"中败北的他也拿刀捅向自己的喉咙……这些血腥残暴的场面,给观众带来强烈的视觉冲击。但这些暴力场面的大量呈现,并不只是为了制造视觉冲击,更不是为了推崇暴力,而是借此表达对人性的反思和现实的批判。导演如同一个社会学家,在光影的实验室里拿着放大镜研究死亡与暴力,通过极端恐怖的环境揭示出人性的丑恶,并借此批判弱肉强食的社会现实。

但由于剧情过于血腥暴力,该剧也遭到了不少批评。Netflix 将其定为 TV-MA 级,禁止 17 岁以下人群观看。但不管怎样,《鱿鱼游戏》在跨文化传播情境下取得巨大成功的经验,仍值得国产影视剧借鉴学习。

第五章 网络综艺

综艺是一种由音乐、舞蹈、曲艺等多种艺术形式综合而成的艺术门类。电视兴起后,综艺日渐发展为一种重要的电视节目类型。当前,我国电视综艺节目发展如火如荼,涵盖了多种节目样式和题材类型,如晚会、真人秀、脱口秀、游戏竞技类、旅游探险类、生活美食类、偶像选秀类、益智类、搞笑类、纪实类、曲艺类、音乐类、舞蹈类等。在收视率的指引下,这种充满娱乐性的综艺节目长期霸占着各大电视荧屏,以至泛滥成灾。为了防止过度娱乐化和低俗化倾向,满足广大观众多样化、多层次、高品位的收视需求,广电总局在 2011 年颁布了《关于进一步加强电视上星综合频道节目管理的意见》(后简称《意见》)。该《意见》提出自 2012 年 1 月 1 日起,全国 34 个电视上星综合频道对婚恋交友类、才艺竞秀类、情感故事类、游戏竞技类、综艺娱乐类、访谈脱口秀、真人秀等类型节目实行播出总量控制,以防止节目类型过度同质化。在这一政策的影响下,大量电视综艺节目失去了电视播出渠道,只好转战网络平台。而此时,各大视频网站正从此前重金抢购版权剧转向自制节目内容。于是,原本过度饱和的电视综艺资源开始转向互联网平台,由此推动了网络综艺节目的快速发展。短短数年后,网络综艺无论是在数量还是质量上都取得了可观的成绩,呈现出蓬勃的发展态势。

第一节 网络综艺的概念与特征

一、网络综艺的概念

网络综艺脱胎于电视综艺,是互联网时代下出现的一种新的综艺节目形态。它是在网络文化环境下产生的,由视频网站主导或参与制作,并以网络平台为首播或独播渠道,以网络用户为核心受众的综艺节目。

作为互联网思维下的综艺新形态,网络综艺一方面继承了传统电视综艺的节目形式和表现手法,另一方面又呈现出了新的网络文化特征。相较于电视综艺注重大众化和全民化,追求老少咸宜,网络综艺则更注重小众化和分众化,主要为满足特定网民群体的需求而制作。而网民又是以年轻人为主,这就决定了网络综艺在节目内容上必须适应年轻网民的接受心理和消费需求。由此,不同于传统电视综艺主要体现主流大众文化特征,网络综艺则更多体现出青年亚文化的特征。它更直接地受到后现代文化的影响,在内容上呈现出反中心、反权威、反传统等亚文化特征。

从电视综艺到网络综艺,其间经过了三个阶段:第一阶段,视频网站只是作为电视综艺节目的输出渠道。此时,电视台拥有综艺节目版权,处于绝对的主导地位,而视频网站只是一种辅助的播放平台。第二阶段,台网联动。尽管此时电视台仍处于主导地位,但视频网站的作用已从单纯的播放平台发展为重要的联动方,开始介入综艺节目的运营管理,其地位和价值得到进一步提升。第三阶段,正式进入网络综艺时代。尽管视频网站自制综艺节目始于 2007 年搜狐视频出品的脱口秀《大鹏嘚吧嘚》,之后土豆网的《互联网的百万富翁》(2009)、酷 6 网的《明星驾到》(2010)等节目也相继上线,但均未引起太大反响。直到 2014 年底,爱奇艺推出《奇葩说》,才使网络综艺真正进入大众视野。这一年也因此被称为"网络综艺元年"。[①] 随着爱奇艺、优酷土豆、腾讯视频、搜狐视频等各大视频网站纷纷竞逐网络综艺市场,一大批形式新颖、制作精良的网络综艺不断涌现,为这一行业的发展带来了新气象。

二、网络综艺的发展特征

自 2014 年至今,网络综艺经历了从初期爆发式增长到近几年减量提质的转变,逐步走上了精品化的发展道路。在这一过程中,网络综艺呈现出了一些发展特点,具体体现在节目样式多样化、传播方式互动化以及商业模式灵活化。

(一) 节目样式多样化

自从《奇葩说》成功"破圈"之后,我国网络综艺迎来了高速发展期,作品数量呈现井喷式增长。根据《2015 腾讯娱乐白皮书》显示,相较于 2014 年,网络综艺节目数量增加了 104%。网综制作的规格与成本也逐渐向电视台靠拢,出现了数千万甚至上亿元级投入的综艺节目,如《我们 15 个》《我去上学啦》等。此外,网络综艺在节目类型方面也呈现出多样化的特点。尽管它大量借鉴甚至直接搬用了传统电视综艺的节目模式,但也涌现出了一些新的节目类型,如观察类、偶像养成类等。当前,我国网络综艺的发展路径主要有以下三种。

第一,通过节目内容的垂直细分,开辟新的综艺类型。在分众化的时代,视频网站越来越重视小众群体的需求,节目类型的发展也日趋精细化、垂直化。比如,针对摇滚爱好者,爱奇艺和米未传媒联合打造了原创音乐综艺节目《乐队的夏天》。该节目以摇滚乐这一小众文化作为切入口,通过设置多元化赛制,讲述乐队故事和普及乐理知识,帮助大众更好地理解乐队文化。另外,乐视视频针对年轻父母推出的育儿节目《崔神驾到》、优酷土豆瞄准运动健身人士推出的健身节目《拜拜啦肉肉》、芒果 TV 为星座爱好者制作的大数据星座主题脱口秀《开普勒 452b》等,都是在对受众进行精细划分的基础上,有针对性地设置节目内容,从而衍生出的综艺节目。这种对节目内容的垂直化细分,凸显出为用户"量身定制"的特点,有助于满足不同观众群体的多样化需求。

第二,通过新技术的运用,创新节目的表现形式。比如,作为中国首档直播平台 PGC 真

① 文卫华、楚亚菲:《网络综艺:互联网思维下的综艺新形态》,《中国电视》2016 年第 9 期。

人互动养成秀,《Hello！女神》便在继承传统大众选秀节目的基础上,采用"直播＋点播"的形式创造出一种新的节目模式。它通过直播让网友进行实时投票,鲜明地体现了网络综艺节目互动性强的特点,极大地满足了受众的互动需求。另外,由腾讯视频与东方卫视联合制作的《我们15个》,通过动用120台360度全高清摄像机和60个麦克风,以及全球最先进的内容管理系统,创造出国内首档24小时直播的综艺节目。这种全天不间断的直播方式,创新了传统真人秀的形式,最大限度地还原了人们的真实生活。

第三,通过不同类型元素的杂糅,催生新的综艺类型。比如,《饭局的诱惑》将传统的访谈模式与新式的"狼人杀"桌游相结合;《拜托了冰箱》则融合了美食、社交、脱口秀等多种类型元素。这种类型的杂糅不仅有助于满足不同受众的观看需求,也能使网络综艺的发展打破常规化思维,从而催生更多新的节目样式。

总而言之,内容的垂直细分、新技术的运用和不同类型元素的杂糅,是网络综艺节目类型多元化发展的有效路径。节目样式的多样化,不仅是各大视频平台展开差异化竞争后的产物,更是满足年轻受众多元化需求的结果。

（二）传播方式互动化

在传统的电视时代,传播是单向的,观众只能被动地观看节目,他们对节目内容的影响极其有限。进入网络时代后,这种单向的传播格局被彻底打破,取而代之的是新媒体传播的双向性和互动性。而观众也实现了从"受众"到"用户"的身份转变,其对互动性的要求也更高。在这种情况下,网络综艺也在内容和形式方面做出调整,以满足网络用户的互动需求。实际上,自诞生以来,网络综艺就呈现出了与传统电视综艺截然不同的传播特点,特别是强调用户的参与性以及节目的互动性。通过积极的双向互动,节目内容得以不断完善,节目的传播效果也被进一步扩大。具体而言,这种互动体现在以下三个方面。

第一,互动渠道更加多元。尽管电视综艺节目也偶尔尝试通过一些手段与观众进行互动,比如拨打热线电话、短信抽奖投票等,但总体而言,这种互动效果并不显著。而随着互联网时代的到来,O2O(online to offline,即线上到线下)多维度的互动模式逐渐完善,为用户参与互动提供了多元化的渠道。在线上,用户可以通过评论区、粉丝社区、弹幕等多种途径参与节目的讨论;在线下,用户也能够通过参加粉丝见面会、购买节目周边等方式参与节目的传播。同时,用户与用户、用户与节目之间的互动也能够得到及时反馈。在此过程中,用户互动的积极性被调动,逐渐成为节目的深度参与者。

第二,互动体验更加丰富。在当下的"体验经济"时代,腾讯视频提出"体验才是网络综艺核心竞争力"的观点。随着5G技术、VR、AR、计算机交互等技术的发展,网络综艺的用户体验也得以进一步提升,用户可以获得沉浸式的体验感。比如优酷土豆打造的《洪哥梦游记》,运用最新不间断全景移动摄像技术、VR、航拍、全程GLXSS眼镜等科技手段进行直播,全面记录了俞敏洪在10天内行走2700公里过程中的所见所闻,为观众提供了真实丰富的细节,增强了观众在观看过程中的沉浸式体验。

第三,互动程度更加深化。在当下的传播语境中,用户不仅是节目的接收者,也是节目的参与者甚至创作者。比如由腾讯视频与华谊浩瀚联合出品的明星网友互动类真人秀《约

吧！大明星》，主要表现明星如何帮助素人实现心愿、解决烦恼。节目邀请多位明星加盟"万事屋"，然后让网友通过网络互动，留下心愿和烦恼，让明星帮助解决。观众的烦恼为节目提供了话题，而明星服务观众的过程则构成了节目内容。节目播出时，观众还可以与明星在线进行互动讨论，并通过弹幕与其他观众进行实时互动。这种高强度的互动形式，最终吸引了大量网友参与到节目的互动生产过程中，实现了极好的传播效果。

此外，为了进一步提升观众对节目的互动参与程度，近年来还出现了一种新的综艺类型——互动综艺。2019年5月，在爱奇艺世界·大会论坛上，爱奇艺正式发布互动视频样本，尝试利用分支选项组件、视角切换组件和文字/视频类信息探索组件技术，让观众自主选择剧情走向，也可以切换到明星的视角来观看节目。同年9月，新加坡旅游局联合短视频MCN机构Papitube发布了一个互动微综艺节目《不不不不期而遇》。在节目中，观众可以在任何环节进行选择，还可以随时叫停、跳过或者重玩。观众在观看这种互动综艺时，可以自主掌握剧情的发展，从而由节目的观看者转变为节目的创作者。

（三）商业模式灵活化

随着越来越多的资本投入自制综艺，市场竞争日趋激烈，使得网络综艺的制作成本不断攀升。实际上，自2017年起，以《中国有嘻哈》《这！就是街舞》等为代表的"超级网综"，制作成本便已高达上亿元。而2018年以后，网络综艺的发展更是全面进入"大片时代"。这不仅意味着网络综艺在投入和制作上的升级，同时也使其面临更大的盈利压力和投资风险。好在相较于传统电视综艺节目相对单一的盈利模式，网络综艺的商业模式更加灵活多样。这具体体现在广告植入、商业变现和节目营销等方面。

首先，广告的植入方式更加灵活。有的广告商品直接以道具形式融入节目内容。比如在芒果TV出品的《明星大侦探》中，节目直接将广告商提供的手机和电视变为明星破案的工具，并赋予商品特定的功能，使观众在收看节目的同时无形中接受了产品的宣传。此外，广告的形式也更加丰富多样。除了直接将广告内容附属于节目之中，还出现了链接第三方购物平台的形式。比如在爱奇艺的《爱上超模》中，节目运用了自主研发的video out技术，使用户在观看节目的同时能够通过点击喜爱的服装，直接链接购物平台购买同款。这种广告在方便观众消费的同时，也能够提升综艺节目的变现能力。

其次，商业变现方式更加多样。近年来，随着国家不断加大对内容版权的保护力度，以及视频网站服务质量的不断提升，用户付费的意愿日益增强。由此，视频网站逐步突破了此前相对单一的变现盈利模式，转变为基于头部内容和会员权益的体验变现，形成了广告收入、用户付费和版权分销三足鼎立的盈利模式。其中，用户付费在我国视频网站的营收占比正逐年提升，从2015年的12.7%，到2022年已上升至37.7%，几乎与广告收入占比（39.4%）持平。[①] 这说明，用户付费正日益成为视频网站收入的重要来源。除了用户付费、广告收入和版权分销之外，部分网络综艺还通过开发周边产品，进一步扩大节目的收益。例如《偶像练习生》在上线后便推出练习生同款定制T恤和练习生手办等产品。随着节目的火

① 参见《2022中国在线视频行业研究报告》，http://www.199it.com/archives/1388295.html。

爆,节目衍生品的售卖也取得了可观的收益。

最后,节目的营销方式更加多元。在当前融媒体的背景之下,网络综艺的传播渠道更加多元化,不仅包括电视端,还有 PC 端、移动端。因此,网络综艺往往会通过跨越多平台的方式进行矩阵化的内容传播与整合营销。比如《乘风破浪的姐姐》在芒果 TV 上播放节目的片花和宣传广告,同时也通过参赛选手的个人微博进行节目宣传,进而引发话题讨论。另外在抖音平台上,"姐姐们"通过上传她们跳节目主题曲《无价之姐》的片段,引发平台兴起"♯姐姐舞挑战♯"话题,进一步推高了节目热度。此外,网络平台还可以结合当下大数据的优势对用户进行画像,在定位产品的目标受众后进行精准投放,从而大大提升传播效果。比如根据百度指数显示,《奇葩说》的节目受众群体年龄分布大都集中在 20 岁至 39 岁,因此节目组在营销时就会考虑受众年轻化的群体特征,以更加灵活、幽默的方式植入广告,并且会考虑品牌和受众之间的契合程度。此外,还有的综艺直接通过节目形式的创新来实现产品的营销效果。比如芒果 TV 推出的《希望的田野》,以直播带货的形式帮助销售农产品,销售行为既是节目内容,也是营销结果。

第二节　网络综艺的创作类别

作为综艺节目的一股新生力量,网络综艺近年来发展势头十分迅猛,社会影响力不断增强,成为电视综艺节目的重要竞争对手。当前,我国比较热门的网络综艺节目主要有真人秀和脱口秀两类。

一、真人秀

真人秀是一种以真实为准则、以娱乐为目的的纪实节目。它一般由制作者设定某个情境,让节目嘉宾在规定的情境中,按照节目规则展开某种行动,然后通过全方位的近距离拍摄,记录人物的真实状态,最后经过后期剪辑制作而成。真人秀中的嘉宾在节目中扮演自己,展现自己真实的工作或生活状态。虽然节目整体上是去剧本化的,但是也会有一定的戏剧性与故事性的事件发生。根据不同的标准,真人秀可以细分为多种不同的类型。

(一) 根据演员身份划分

"人"是真人秀的核心。根据节目嘉宾的身份和知名度,真人秀可分为明星类真人秀与素人类真人秀两种。

1. 明星类真人秀

明星类真人秀是指由明星作为节目的参与主体,展现明星在特定情境下的反应和状态,

从而满足观众窥视心理的真人秀节目。这里的明星泛指演员、歌手等在某一领域具有一定影响力的公众人物。他们往往具有较高的知名度,自带流量和话题。因此,很多真人秀节目都会邀请明星加盟,而明星也乐意借此提高媒体曝光度。这种明星类真人秀往往能够获得较高的关注度,如《明星大侦探》《乘风破浪的姐姐》《约吧!大明星》《火星情报局》等,均取得巨大成功。

其中,《明星大侦探》便是这类节目的典型代表。该节目是芒果TV推出的系列真人秀,于2016年3月27日首播,至今已播出七季。节目中,明星嘉宾们根据不同的案件主题,扮演不同的角色,在节目设置的"案件现场"进行搜证、推理,最终找出真正的凶手。每期节目均有6位明星嘉宾出席,包括央视主持人撒贝宁(第七季退出)与湖南卫视主持人何炅组成的固定班底,以及白敬亭、吴映洁、大张伟、魏晨等明星,一起营造了专属的"家庭氛围",从而贴近大众生活。为了制造话题,节目组让各位明星嘉宾担任不同的角色,并让其在与观众的互动中不断强化这种"人设"。同时在剧情中,明星嘉宾扮演的各个角色之间往往存在隐性的亲缘关系,以致节目中时常出现"认亲"的场面。这些"认亲"场面不断被观众二次创作成短视频,从而进一步提高节目的点击量。

凭借新颖的节目形式、严谨的逻辑推理、精美的布景制作,以及明星嘉宾们的精彩演绎,《明星大侦探》一经推出便火速引爆网络,引发广泛关注与讨论。在续集的制作中,节目组不断推陈出新,既有固定班底,又不断加入新人,且保持较高的制作水准,使得《明星大侦探》被打造为一个拥有广大粉丝基础的大IP。

2. 素人类真人秀

素人类真人秀是指主要由普通人参与录制播出的真人秀节目。这类真人秀通过展现普通人的真实状态与行为,让观众获得真实感与亲近感。但这种素人类真人秀往往缺乏话题性,难以吸引观众,因此为了制造话题,提高节目关注度,这种素人类真人秀中也往往会加入明星嘉宾。尤其是近年来随着观察类综艺的兴起,明星嘉宾更多作为观察员的身份出现在这类节目中,比如《令人心动的offer》《怦然心动20岁》《机智的恋爱》等。

其中,《令人心动的offer》是由腾讯视频推出的职场观察类真人秀,于2019年10月30日播出第一季,至今已播出三季。节目采取"真人秀+观察室"的形式,并构建了两个叙事空间:一个是"真人秀空间",表现素人嘉宾在职场的工作和生活状态;另一个是"观察室空间",表现明星嘉宾的推理和点评视角。这两个叙事空间相互独立,却又来回穿插呈现。其中,明星嘉宾既是节目内容的观察者,同时也被观众所观看和消费。

《令人心动的offer》一方面直击实习生的职场体验,注重还原真实的职场生态,让观众能够产生共鸣,时刻保持与观众之间的情感联结;另一方面又关注网络暴力、直播打赏等社会热点话题,让观众在观看节目的同时了解法律知识,有更多的收获。加之明星组成的"offer加油团"自带粉丝基础,以及他们在节目中的精彩表现,使得《令人心动的offer》成为素人类综艺的出圈爆款。

(二)根据节目赛制划分

"秀"是真人秀的本质,赛制则是真人秀节目制造戏剧冲突和节目看点的重要来源。根

据节目赛制的不同,真人秀可分为竞赛型真人秀与非竞赛型真人秀两种。

1. 竞赛型真人秀

竞赛型真人秀是指利用形式多样的比赛,考察参赛嘉宾的综合能力,并设置晋级与淘汰机制,最终产生胜利者的节目形式。"一般来说:竞争的环节设计越新奇,竞争的场面就越有趣;竞争的规则越简单,观众的参与度就越高;达到目标的人越难以预测,竞争的悬念就越强;最后达到目标的人越少,竞争的结果就越有吸引力;达到的目标越艰难,竞争的过程就越有观赏性。"①

这种竞赛型真人秀天然具有很强的戏剧性和观赏性,也容易制造节目看点,因而成为我国综艺市场的主流。从早期的《开心辞典》《幸运52》等轻竞赛节目,到《最强大脑》《一站到底》等强竞赛节目;从《舞林大会》等舞蹈竞赛节目,到《中国好声音》等音乐竞赛节目,再到《欢乐喜剧人》《笑傲江湖》等喜剧竞赛节目,加之《偶像练习生》《创造101》等偶像养成类竞赛节目的崛起,我国竞赛型真人秀呈现出多领域、多层次、多维度的发展特点。

以《创造101》为例,该节目是由腾讯视频、腾讯音乐娱乐集团联合出品的中国首档女团青春成长节目,于2018年4月21日在腾讯视频独播。节目召集了101位选手,让她们在明星导师的指导下接受训练,然后通过任务考核和重重选拔,最终选出11位选手,组成偶像团体出道。节目一经推出便备受关注,尤其是"偶像养成+竞赛真人秀"的标签,使其在网络综艺市场上取得巨大成功,成功当选"名人堂·2018年度综艺"。

与青年偶像选秀节目不同,芒果TV于2020年6月12日推出的竞赛型真人秀《乘风破浪的姐姐》,邀请了30位30岁以上的"姐姐辈"女艺人参与录制。节目通过展现"姐姐们"的合宿生活、日常训练与舞台竞赛,让观众票选出7位"姐姐"成团出道。尽管竞赛机制与《创造101》等青年偶像养成类综艺相似,但《乘风破浪的姐姐》呼唤女性的自我独立,突显了节目的人文关怀。

值得一提的是,在竞赛型真人秀中,观众被赋予了相当的权力来决定参赛选手能否晋级。比如在《创造101》《乘风破浪的姐姐》《偶像练习生》《以团之名》等节目中,选手们最终能否成团出道,其决定权主要在于观众的投票。于是,在"饭圈文化"的扩张下,粉丝的影响力也在日益突显,他们正从被动接受转为主动参与,成为偶像生产的重要力量。

2. 非竞赛型真人秀

不同于竞赛型真人秀通过设置各种比赛来考验参赛选手的体力、脑力、才华和团队协作能力,非竞赛型真人秀则主要通过设置一些没有竞争性的趣味游戏或体验环节,展现嘉宾的生存状态。尽管它有时也会遵循"设置任务—执行任务—完成任务"的基本逻辑,但任务背后没有设置竞争与淘汰机制,而是以体验的方式进行。

近年来国内兴起的"慢综艺",如《向往的生活》《你好,生活》《朋友请听好》《忘不了餐厅》等便属于这种非竞赛型的真人秀。相较于以往"快节奏"的节目模式,这种"慢综艺"通常以民生性话题和文化类话题为主,对此展开一系列具有思想引导性的探讨。它往往将节目场

① 尹鸿、陆虹、冉儒学:《电视真人秀的节目元素分析》,《现代传播》2005年第5期。

景设定在远离都市的城郊地带,或是悠闲自在的乡村情境中,为观众打造沉浸式体验。

这种非竞赛型真人秀往往采用"纪录片＋综艺"的方式,通过嘉宾的视角,带领观众去体验某种独特的生活方式。比如,腾讯视频推出的明星纪实真人秀《奇遇人生》以"未知""体验"和"人文关怀"为关键词,以全程"无台本"的方式演绎,表现旅程的意外与惊喜。另外,节目还讲求深度体验,要求嘉宾卸下包袱,抛开日常琐事,带领观众一起踏上充满未知、充满期待的人生旅途,进而思考和追寻人生的意义。

(三) 根据节目内容划分

为了追求节目创新,满足受众的多方面需求,真人秀节目不断拓宽题材边界,将触角延伸至恋爱社交、职场观察、生活体验、户外探险等各个领域,从而形成了丰富多样的节目类型。根据节目内容,当前国内的网络真人秀节目主要分为以下几类。

1. 生活体验类真人秀

生活体验类真人秀以亲近自然、接近生活本真状态为节目宗旨,展现不同生活情境下嘉宾的生存状态。与传统综艺节目追求戏剧性和冲突性不同,生活体验类真人秀更加注重对社会议题和特殊群体的关注,追求沉浸式的体验。在这种沉浸式的体验中,观众并非走马观花式地旅游,而是跟随嘉宾一起体验某种生活方式,从而寻找生活的意义。

由抖音联合奇遇文化出品的《很高兴认识你》,便是这种生活体验类的真人秀节目。该节目由周迅和阿雅发起,每期邀请一位明星好友,嘉宾们在不同的风土人情间肆意挥洒,在思想交汇中碰撞出火花,找寻生活的答案。该节目还以直播、长视频和短视频三种形式来共同呈现内容。比如第一季节目,以每周"2 场直播＋7 集纪实综艺＋N 条短视频"的形式,在抖音与西瓜视频上播出;第二季节目以每周"1 集纪实综艺＋N 条短视频"的形式,在抖音、西瓜视频、今日头条上播出。从直播到综艺,再到短视频,节目创造了跨屏传播的新范式,同时还实现了综艺拍摄手法和直播交互形式的融合创新。

2. 恋爱社交类真人秀

在娱乐化的时代下,当一切事物都能被用来娱乐时,恋爱这种私人化的情感也成为人们消费的对象。恋爱社交类综艺便是为了满足现代人的情感需求而出现的一种节目类型。从 1998 年湖南卫视推出《玫瑰之约》到 2010 年江苏卫视《非诚勿扰》火遍大江南北,国内荧屏刮起了婚恋综艺风。受此影响,网络综艺兴起之后,各大视频平台也纷纷推出了众多以恋爱社交为主题的网综节目,如《心动的信号》《怦然心动 20 岁》《平行时空遇见你》《我们恋爱吧》等。这类节目主要展现两性的情感交往过程,记录人们的恋爱心理活动。它将私密的个人情感进行公开化呈现,既有表现一对一的婚恋过程,也有表现一对多的情侣互选。而节目嘉宾涵盖了青年人、中年人、老年人等不同年龄层,从而满足了不同观众的情感需求和窥私欲望。

2018 年 8 月 26 日,腾讯视频出品的《心动的信号》正式上线,从而拉开了恋爱社交类网络综艺的大幕。作为一档都市男女恋爱社交类推理真人秀,《心动的信号》将恋爱社交与推

理模式相结合,邀请6～8位身份背景各异的素人男女,入住"信号小屋",展开为期一个月的交往体验。同时,节目还邀请6位明星组成"心动侦探团",对节目中素人男女的表现进行推理分析与交流探讨,与观众一起见证爱情的发生。在此过程中,观众也能体会到节目带来的竞猜乐趣。

与《心动的信号》创新节目模式不同,优酷推出的《怦然心动20岁》则在观察对象的选择上大做文章。该节目首次聚焦20岁毕业生群体,邀请10位"00后"开启一场青春毕业旅行,前往海滨沙滩、高原雪山、森林岛屿等地,展现出年轻人的青春激情。节目将旅行与青春恋爱相结合,设置怦怦心跳留言、毕业手册等环节,增加节目看点。同样,节目也邀请了4～6位明星嘉宾作为观察团成员,一同见证青春少年的成长。

同样作为恋爱社交类真人秀,腾讯视频出品的《平行时空遇见你》将偶像剧与恋爱真人秀相结合,邀请6位艺人嘉宾组队搭档,自主创作偶像剧剧本,并在平行时空进行演绎。片场对应偶像剧,现实空间则对应真人秀,这种独特的节目形式为观众带来"现场直播式"的观感体验和偶像剧般的"沉浸式恋爱"。

除此之外,《我们恋爱吧》《我家那闺女》《女儿们的恋爱》《喜欢你我也是》《春日迟迟再出发》等恋爱社交类网络综艺也纷纷上线,呈现出井喷式发展态势。但这也导致该类节目呈现出较为严重的同质化问题,亟须突破和创新。

3. 职场观察类真人秀

职场观察类真人秀将镜头对准职场,展现职场的千姿百态,尤其是职场新人的真实体验。这类节目往往兼具职场性与娱乐性,能够满足年轻观众对职场的好奇和专业知识的需求。

我国职场类综艺走过了近20年的发展历程。早期主要是素人求职类综艺,如《绝对挑战》(2003)、《非你莫属》(2010),后来明星体验类综艺开始走红,如《极限挑战》(2015)、《真正的男子汉》(2015)等。进入网络综艺时代,职场类节目也成为各大视频网站深耕的题材。2019年,腾讯视频推出职场观察类真人秀《令人心动的offer》,获得广泛关注与讨论。它以"观察模式"构建叙事空间,以律政行业为内容载体,以职场体验传递正面价值,拓宽了综艺市场中观察类节目的题材范围。同样由腾讯视频推出的《我和我的经纪人》则将视角聚焦于艺人经纪行业,展现艺人与经纪人之间的相处模式与搭档关系,记录经纪行业的真实生态,反映娱乐行业的青年职场生活。

除了关注某个特定领域外,职场观察类综艺有时还表现代际之间的互动。比如《花样实习生》将三位前辈艺人蔡明、韩乔生和吕良伟作为职场观察的对象,将他们置于"实习生"的身份下,展现他们与90后员工碰撞出的火花。他们三人中,年纪最小的蔡明是60后,其余二人均为50后。《花样实习生》设置这种颠覆性的情境,打破了年龄圈层,记录了代际碰撞下发生的趣事与冲突。

4. 亲子类真人秀

亲子类真人秀聚焦于家庭生活,主要展现不同家庭的育儿观念和相处模式。此类节目记录特定情境下不同家庭代际间的真实情感、行为方式和日常生活,既具备较强的娱乐观赏

性,也具有一定的教育启发意义。

2013 年,湖南卫视推出大型亲子户外真人秀节目《爸爸去哪儿》,掀起了国内亲子类综艺节目的创作浪潮。随后,《一年级》《我家那小子》《妈妈是超人》《放开我北鼻》《我们长大了》等亲子类真人秀不断涌现,将亲子关系、成长教育等问题抛给观众,引发了大众的广泛关注与讨论。

其中,腾讯视频 2017 年出品的《不可思议的妈妈》邀请 6 组身份、职业和背景各异的妈妈带着自己的孩子,接受不同主题任务的挑战,探讨育儿经,与孩子共同成长。芒果 TV2016 年出品的《妈妈是超人》则集结了不同个性的明星妈妈,在节目中展现真实的家庭生活和育儿经历。这两档节目在记录亲子关系的过程中,建构起了极具特色的母职形象,也让观众看到母职实践所面临的困境。同时,节目的热播也引发了公众对母职形象的思考,以及对两性关系的讨论。

除了关注母职角色外,亲子类真人秀节目还有更为丰富的主题内容,如聚焦父职角色的《爸爸当家》(2022)、关注兄妹成长的《我的小尾巴》(2021)等。另外,还有部分亲子类真人秀将孩子作为叙事主体,比如优酷 2018 年出品的《孩子说了算》,便以 6～12 岁的孩子作为节目主体,鼓励其表达自我,首倡亲子间的平等对话。该节目每期设置一个话题,比如"孩子的未来到底由谁决定?""兴趣班到底是谁的兴趣?""做家务到底应不应该给钱?"等等,邀请三位父母围绕话题进行阐述,最后由孩子对其进行点评。通过父母与孩子的平等辩论,节目展现了多种声音的碰撞,也给观众带来了一定的思考。

二、脱口秀

脱口秀,音译于英文 Talk Show,也称为谈话节目,形式起源于西方的"单口喜剧"(stand-up comedy)。随着现代传媒技术的发展,脱口秀相继出现在广播和电视上,从民间漫谈逐渐发展成一种大众喜闻乐见的综艺节目类型。

随着互联网的发展,脱口秀节目逐渐从电视走向网络。2007 年,搜狐网推出《大鹏嘚吧嘚》,开创了网络脱口秀节目的先河。随后,各大视频网站也纷纷试水,掀起了脱口秀的制作风潮,如《奇葩说》《吐槽大会》《脱口秀大会》等。根据节目形式,脱口秀可细分为辩论类脱口秀、对话类脱口秀和单口相声类脱口秀。

(一)辩论类脱口秀

辩论类脱口秀将"辩论"与"脱口秀"相结合,表现双方或多方选手围绕同一话题展开辩论,呈现不同观点的交锋。该类节目的代表性作品有爱奇艺的《奇葩说》(2014)、芒果 TV 的《听姐说》(2021)等。

其中,《奇葩说》每期设置不同的辩题,正反方轮流发言,最终由现场观众进行投票,决定胜负。不同于传统辩论赛严肃正经的风格,该节目采用"娱乐＋辩论"的形式,还加入了"抬杠"环节。节目中,辩手们畅所欲言,经常将一些话题与生活中真实有趣的故事结合起来,使

严肃的辩论在轻松的氛围中展开,引发观众共鸣。另外,在辩题方面,节目设置的辩题均贴近生活,涵盖了两性关系、工作职场、人际社交等各个方面,如"该不该看伴侣的手机""领导傻×要不要告诉他""虚伪是好事吗"等。节目让观众在娱乐放松之余,也在观点的碰撞交锋中引发思考。业内人士高度称赞《奇葩说》是"中国年轻人生活方式和主张的表达平台"。《人民日报》也予以高度评价:"节目传达年轻人的语言方式、内心世界和价值主张,并通过娱乐的形式来传递价值、沉淀文化。"

相较而言,芒果TV自制的《听姐说》则从女性视角出发,邀请18位女性选手,让她们自由表达对生活的观点与态度。节目触及了诸多女性话题,如年龄焦虑、工作压力、家庭生活等,并设立"懂姐团"与"全民开放麦"环节,倾听不同身份、不同年龄的女性发声,从而建构起新时代的女性群像。

(二) 对话类脱口秀

对话类脱口秀节目是指主持人和嘉宾聚在一起,就某一特定话题展开自由讨论,然后制作播出的节目形式。在这类节目中,主持人与嘉宾不被刻意划分为不同的立场,强调自由讨论和思想交流,讲究求同存异。

我国脱口秀刚起步时,大多数节目就是以谈话形式为主。如1996年,中央电视台谈话节目《实话实说》便是通过现场访谈,在主持人、嘉宾和观众的互动中展开某一社会话题的探讨。节目生动活泼,为我国的电视节目注入了平民话语。除此之外,《艺术人生》(2000)、《超级访问》(2000)、《鲁豫有约》(2002)均是对话类脱口秀的优秀作品。网络综艺兴起后,这种对话类的脱口秀也被广泛借用,涌现出了《圆桌派》《十三邀》等一批有影响力的作品。

《圆桌派》是优酷推出的一档聊天节目,由窦文涛担任主持,于2016年10月28日首播,至今已播出六季。该节目延续了窦文涛此前在凤凰卫视主持的著名品牌节目《锵锵三人行》的形式与风格。它的节目形式非常简单,每期邀请两三位嘉宾,大家围坐在一张圆桌前,一边喝茶一边聊天,在谈笑风生的气氛中,一起针对某个新闻事件或社会话题展开交流和讨论,大家各抒己见,自由表达观点,诉说生活体验,引发人们的思考。窦文涛轻松、诙谐的主持风格,对话人之间平等、随性的交流方式,让观众备感亲切。

与《圆桌派》类似,腾讯新闻与单向空间联合出品的《十三邀》也遵循"主持人+流动嘉宾"的节目模式。节目主持人是著名作家许知远,节目名中的"十三"意为13位来自不同领域的嘉宾。该节目于2016年5月17日首播,至今已播出六季。不同于一般访谈类节目中主持人要保持客观中立,《十三邀》自觉地打破陈规,从"偏见"出发,以"偏见"来展开对话,从而为人们认识世界提供不一样的思考角度。

(三) 单口相声类脱口秀

与辩论类、对话类脱口秀节目需要多人互动不同,单口相声类脱口秀节目是由单人表演。在这类节目中,演员就某个话题展开一段相对独立、完整的演说,语言风趣幽默,并常常设计一些"梗",从而制造出爆笑性的喜剧效果。它与单口相声较为相似,是一种风格独特的戏剧和口头叙事体裁。

我国较早具有广泛影响的单人脱口秀节目是周立波与凤凰卫视联袂创办的《壹周立波秀》(2009)。后来又出现了一些模仿欧美风格的单人脱口秀,如《今夜80后脱口秀》(2012)等。随着网络综艺的兴起,这种单人表演的脱口秀也迎来了新的发展机遇。2016年9月25日,爱奇艺推出中国首档大型单口相声体验式综艺节目《坑王驾到》。该节目以小剧场茶馆实景播讲的形式呈现,由著名相声演员郭德纲担任主持人。节目囊括了郭德纲的多部经典作品,包括《聊斋志异》《封神传》等志怪传说故事,以及《水浒》《包公断案》等小说趣谈,吸引了大量粉丝观众的关注。节目共吸引23万余人参与微博话题讨论,同名微博话题阅读量超亿次。

腾讯视频出品的《脱口秀大会》则是近年来涌现出的一个"爆款"。它每期设置不同的话题,涉及两性关系、生活日常、工作职场、偶像文化等各个方面。每个演员围绕话题展开5分钟的演说,通过同台较量,争夺年度"脱口秀大王"的桂冠。节目从2017年10月27日第一季开播,至今已播出五季,且一直保持较高热度。自开播以来,《脱口秀大会》贡献了无数出圈"爆梗"和笑料,成为大众尤其是青年群体茶余饭后的谈资。节目文本贴近现实生活,借由脱口秀演员的表达,或吐槽、或抨击、或讽刺、或赞扬,观众在被逗笑的同时也能从中收获共鸣。

第三节 个案分析

一、敢以奇葩作英雄——评网络综艺《奇葩说》

2014年11月29日,由马东工作室打造的中国首档说话达人选秀节目《奇葩说》第一季在爱奇艺播出。节目上线后仅半小时便迅速蹿上微博热搜,并以超过7000万次的阅读量独占"疯狂综艺季"话题榜鳌头。此后,无论是每一期节目的辩题,还是奇葩选手们的表现,数次登上新浪微博的热门话题榜,引发网友的热烈讨论。

作为网络综艺的"开山之作",《奇葩说》在做好娱乐节目的同时兼顾文化性与思想性,为网络综艺的发展提供了一个成功范本。下文将对节目的创新之道展开分析,从而为我国网络综艺的发展提供些许思路和启发。

(一) 互联网思维下的节目制作

《奇葩说》是一档带有鲜明网络文化特征的脱口秀节目。它以"You Can You Bibi"为口号,并打出"请在90后陪同下观看"的提示,表明它是专为"网生代"观众量身打造的综艺。

这种明确的受众定位,使得节目在内容制作上具有很强的针对性。在前期策划阶段,节目组就依托百度的大数据全面分析了用户画像,从而掌握了年轻受众的兴趣爱好、上网习惯和话题偏向。基于这种大数据分析,节目组在节目形式、嘉宾选择、辩题设置等各个方面,都极力迎合年轻观众的喜好。

首先,《奇葩说》的节目形式符合"网生代"用户的喜好。节目保留了辩论的核心,即双方围绕具体辩题进行辩论,但在形式上删繁就简,并不囿于传统的辩论流程。形式的简化在一定程度上降低了观众对节目的接受门槛,有利于节目的网络传播。另外,《奇葩说》虽然是一档以"说话"为看点的辩论节目,但其竞赛的属性被明显弱化。观众取代专家评委成为选手发言内容的直接评判者,胜负的判定则依据现场观众的"跑票"数量。这意味着选手的观点若能直接动摇观众的初始想法,便能在最大限度上影响节目的胜负。

其次,在嘉宾选择上,三位导师马东、高晓松和蔡康永均为资深的媒体从业者。马东曾是央视著名的主持人和制片人,主持过《有话好说》《挑战主持人》等节目;高晓松是著名音乐人,也曾主持过脱口秀节目《晓说》和《晓松奇谈》,深受年轻观众的喜爱;蔡康永更是台湾地区综艺界的代表人物,曾主持的综艺节目《康熙来了》火爆两岸四地。三位导师的口才均出类拔萃,而他们与选手之间的互动更是充满看点。此外,节目还会邀请女神嘉宾现场助阵,陶晶莹、李湘、柳岩等知名女星的加入,也为节目增添了话题性,提升了观众的期待。

另外,在节目播出时,爱奇艺还通过弹幕互动的方式,获得观众对节目内容的即时反馈,进而对内容做进一步的调整。当节目播出后,数据监控也成为节目宣传推广和渠道选择的风向标。可以说,节目的每一次策略调整都是以数据作为依据,从而为节目的成功提供了坚实保障。

(二)充满"网感"的节目风格

《奇葩说》的节目风格整体偏向轻松活泼。无论是色彩强烈的舞台布置,夸张大胆的人物语言,还是新颖前卫的节目包装,都呈现出与传统辩论节目截然不同的特点。这种设置既是对传统辩论严肃性的消解,也是制作方出于对"网生代"追求自由个性心理的把握。反常规的节目设置反而对"网生代"观众而言更加具有吸引力。

首先,在舞台布置上,《奇葩说》采用了大量高饱和度、高明亮度的鲜艳色彩对演播场景进行布置。舞台背景以180度的半包围结构将观众纳入其中,并通过拼贴的手法将各种颜色与搞怪的表情搭配在一起。观众、选手、嘉宾置身其中,能够感受到色彩、图案与线条带来的强烈的视觉冲击。制作方将舞台设计得充满活力、童真与趣味,增强了整个节目娱乐化和游戏化的气氛,符合年轻观众的喜好。

其次,在语言表达上,由于节目中的选手绝大多数是非专业辩手,因此他们在表达时往往不是常规的推论说理,而是从自身经历出发来论证观点。同时,选手们在表达时往往带有明显的个人化风格,而且还大量使用网络语言。例如肖骁在节目中放言:"我就算是'娘炮'也要做个有质感的'娘炮'!""我都'娘'成这样了还不想 AA 制,你个大老爷们儿还想 AA 制!"犀利大胆的言辞,在给观众留下深刻印象的同时,也扩大了节目的传播效果。

最后,在节目包装上,《奇葩说》的设计也非常新颖前卫。节目设计超大红唇的 logo 融

合了插画元素,既抓人眼球又不偏离节目"说话"的内容本质。此外,节目会通过后期文字效果的处理,引导观众的关注重点,制造节目看点。例如在肖骁出场发言时,会根据人物行为搭配诸如"扑哧""撒娇"等修饰词字样,强化观众对于选手个人风格的记忆。

总而言之,作为一档充满"网感"的语言类节目,《奇葩说》无论是从内容制作还是节目运营来看,都能始终坚持互联网思维。这也是它能够实现收视和口碑双赢的重要原因。

(三) 开放包容的节目立场

作为一档辩论性的脱口秀节目,《奇葩说》的最大创新之处在于大胆地将"奇葩"选手请上舞台,以"出格"的语言和"另类"的观点挑战大众常识,体现了一种开放、包容的立场。观众不仅能从选手们的发言中体会到"语不惊人死不休"的震撼,还可以从观点的交锋中感受到多元价值观的碰撞,在观看节目的同时打破思维局限,开阔认知视野。

节目名称中的"奇葩",既是一种网络"自黑"文化的体现,更是反映了一种开放包容的态度。节目汇聚了来自全国各地的"奇葩"选手,其中不乏富有个性的辩手,比如"蛇精男"肖骁、"社恐"颜如晶、"女魔头"马薇薇等。他们思想开放、观点独特、语言犀利,甚至是游离在主流社会之外的边缘人群,以往的综艺节目中很少能看见他们的身影。节目让这些"奇葩"选手们成为主角,为每一种"奇葩"观点提供自由表达的机会,体现了开放、包容、多元的网络文化特征。

另外在辩题的设置上,每一期的话题都贴近现实生活,且兼具趣味性和思辨性。比如"这是不是一个看脸的社会""精神出轨和肉体出轨你更不能接受哪个""分手后还能不能做朋友",等等,这些辩题都源于生活,使节目充满了现实性和人文性,同时也更容易激起观众讨论的欲望。对于这些辩题,节目并不要求选手们给出标准一致的回答,而是鼓励他们说出不一样的观点。从海选中脱颖而出的马薇薇,不仅言语犀利,且看待问题的视角更是与众不同。在面对辩题"漂亮女孩该拼事业还是拼男人",她的一句"人生只要不伤害别人,没有什么捷径是真正值得抨击的",引发观众"原来还能这么想"的感叹。而在"该不该看伴侣的手机"的辩题中,面对对方辩手"伴侣也需要尊重彼此隐私"的观点,马薇薇接连反驳道:"你上厕所我给你递手纸的时候,你不跟我讲隐私,看一下手机你跟我讲隐私","人家说,女人是男人身上的一根肋骨,你跟你的器官讲隐私"。这种犀利的回应和另类的思考角度,令观众连连称奇。

此外,节目主持人也会根据辩题的讨论情况适当发表观点,比如蔡康永曾说:"婚姻是我们对自己的承诺,不是对社会的承诺。"陶晶莹说:"我们的人生并不是非黑即白的,还有许多灰色地带。"这些观点也为观众提供了某种启发。

可以说,观众在观看节目时,不仅为选手们精彩的辩论和口才所折服,还能从中看到不一样的观点,从而突破自身视野的局限性,建立起更为开放、包容的价值观念。

(四) 小结

《奇葩说》是一档具有鲜明网络文化特征的综艺节目。它的走红并非纯属意外,而是主

创人员在互联网思维下精心打造的结果。一方面,节目组充分利用大数据分析技术,准确把握目标受众的需求爱好,然后有针对性地设计节目形式和节目内容,打造充满"网感"的节目风格;另一方面,节目充分体现了互联网开放、包容、多元的文化特征,反映了互联网语境下相对宽松自由的文化环境,也高度契合了年轻网民的消费心理。在当前网络综艺节目同质化倾向明显的情况下,《奇葩说》这些成功之道,无疑值得同行借鉴和学习。

二、全民狂欢下的造星运动——评网络综艺《偶像练习生》

《偶像练习生》是由爱奇艺出品的偶像竞演养成类真人秀。节目共分12期,于2018年1月19日在爱奇艺首播。节目记录了100位练习生的训练情况和舞台表演,而观众则通过观察练习生的成长表现并为他们投票。最终,在经过"全民制作人"四次综合打分后,蔡徐坤、陈立农、范丞丞、黄明昊、林彦俊、朱正廷、王子异、小鬼(王琳凯)、尤长靖9人组成男团NINE PERCENT(百分之九少年)正式出道。

作为爱奇艺推出的一档超级网综,《偶像练习生》引发了观众巨大的观看热情。节目开播后仅一小时,节目播放量便轻松破亿,微博话题阅读量更是达到惊人的15亿。节目播出后,蔡徐坤、陈立农、范丞丞等练习生的人气直线上升,成为娱乐圈的新晋"顶流"。节目采用了当下青年人喜闻乐见的方式,传递出"越努力,越幸运"的价值观念,兼顾了社会效益和商业价值。而它之所以能够成为一档大热综艺,还离不开节目本身传播策略的合理使用。接下来,我们将从节目模式、制作逻辑、营销方式三个方面探讨《偶像练习生》的节目特点。

(一) 偶像养成的节目模式

《偶像练习生》是一档集音乐、舞蹈、说唱等多种元素于一体的选秀节目。这种类型的综艺节目在我国最早可追溯到电视选秀综艺,比如湖南卫视的《超级女声》、浙江卫视《蜜蜂少女队》、安徽卫视的《星动亚洲》、东方卫视的《加油!美少女》等。随着90后、00后观众逐渐成为收视人群的主力,传统的歌舞类选秀节目模式已经难以吸引他们。因此,以"养成"作为典型特征的《偶像练习生》的出现,对于本土选秀综艺而言无疑是一种突破。

所谓"养成"是指由"素人"成长为"偶像"的过程。这种偶像养成的节目模式起源于日本,后在韩国逐渐发展成熟。这类节目不仅展现偶像们的才艺表演,而且将其幕后的训练过程放置于台前,从而满足观众对艺人养成过程的好奇心。在《偶像练习生》中,100位练习生需要以其在台前和幕后的表现获得观众认可,逐步建立起粉丝基础,其中人气最高的9位组成男子团体出道。这种养成模式与传统的电视选秀综艺直接展示艺人的才艺表演,然后凭借其才艺表现来积攒人气的节目模式有着显著区别。在《偶像练习生》中,选手们在台前是光芒四射的偶像,在幕后则是默默努力练习的营员。他们在台前幕后的反差,更能够牵动观众的心,引发观众的共鸣。比如在第二次公演舞台排练时,选手周彦辰突然晕倒,引发观众的担忧;选手卜凡在等级评定由C降到F时,独自通宵练习,在看到他因压力过大而流泪时,观众也为之动容。可见,在这种偶像养成类节目中,观众不仅参与了"造星"的过程,更在陪

伴和见证偶像成长的过程中收获了情感体验,从而成为黏性更强的粉丝群体。

但值得注意的是,偶像养成的本质是生产定制偶像的过程。《偶像练习生》在打造男团时,除了需要选手自身过硬的业务水平之外,更为重要的是选手特点要迎合市场的需求。因此,在节目里,练习生们往往会有意制造各种"人设",以满足观众的不同喜好,比如"小奶狗陈立农""人间富贵黄明昊""人间仙子朱正廷"等。这种标签化的"人设",虽然能够有效提升选手的辨识度,但也容易造成过分重视标签而忽视选手艺能水平的后果。

(二)用户至上的制作逻辑

网络综艺区别于传统电视综艺的一大特点在于"以用户为中心",用户的消费体验被置于核心位置。《偶像练习生》诞生于互联网发展的大环境中,节目受众也大都为"网生代"用户。因此,其在内容制作方面也必然要遵循"用户至上"的基本原则。

"用户至上"的理念在节目设定中表现为主持人与观众的传统角色定位被打破。在《偶像练习生》中,并未设定常规意义上的主持人,张艺兴作为"全民制作人代表"负责推进节目进程。在节目开始后,他更像是一位导师,用自己过来人的经验教导练习生们要为自己的梦想拼搏奋斗。观众则以"全民制作人"的身份全程参与到节目之中,他们不再是节目内容的被动接收者,而是节目内容的参与者甚至决策者。练习生能否出道,观众具有绝对的主导权,练习生获得观众的票数越高,其在选择歌曲、舞台、团队时就拥有更多的主动权。

此外,多元化的互动方式也进一步增强了观众的参与体验。例如,节目通过设计一些话题,比如"天赋和努力究竟什么更重要?""平凡人能否逆袭"等,引发观众参与讨论。而观众除了能够在节目播出时同步发送弹幕评论外,还可以通过爱奇艺的泡泡社区为自己喜爱的练习生投票、发起话题,并与其他观众进行互动。同时,线下开展的公益、探班、沙龙、偶像见面会等活动,也有效地增强了粉丝与选手间的互动与粉丝黏性。

综艺节目在本质上是一种文化消费品,因此掌握了观众喜好也就掌握了收视率和流量密码。《偶像练习生》在节目制作过程中严格遵循"用户至上"的商业逻辑,正是一种互联网思维的体现。

(三)多元创新的营销方式

在移动互联网时代,如何整合媒介资源,实现传播效果的最大化,是每一位网络影视创作者都需要思考的问题。《偶像练习生》以节目要素制造话题和热度,依托平台优势吸引观众和流量,同时利用广告平台进行商业营销。这种多元化、创新化的营销方式,有效扩大了节目的影响力和传播力。

首先,优秀的制作团队有效保证了节目质量,而明星艺人的加盟则使节目"未播先火"。为了将《偶像练习生》打造成精品综艺,节目组集结了一批经验丰富的制作人员,包括《姐姐好饿》《爱上超模》《天使之路》等节目的总监制姜滨,《2017 快乐男声》的总导演陈刚,以及《我是歌手》《江苏卫视 2016 年跨年晚会》的视觉总监唐焱等。另外,节目组还特别邀请张艺兴担任"全民制作人代表",并聘请李荣浩、程潇、周洁琼、王嘉尔、欧阳靖等多位明星艺人对

练习生进行专业指导。这些自带流量的明星艺人,为节目带来了巨大的粉丝基础。

其次,爱奇艺平台庞大的用户群也为节目提供了潜在的观众。早在 2017 年底,爱奇艺订阅用户便已超 5000 万。《偶像练习生》播出时,爱奇艺多次以开屏广告、频道页信息流广告,以及在官网首页的专题板块设置节目精彩合集和节目入口等方式,增强节目的曝光度。同时,平台也配合节目赋予 VIP 用户可多次投票的权力。节目播出后期,更是推出了"爱奇艺偶像定制 VIP 卡"(每购一张价值 19.8 元的月卡即可多获 30 次投票权),实现了平台的直接变现。这种高强度的推广方式,将相当一部分平台用户转化为了节目观众,同时也为平台自身带来了流量。

最后,与第三方平台的合作扩大了节目宣传效果。比如,练习生们通过入驻小红书平台,使其注册用户增加,而用户对节目的关注,又引发了话题讨论,进而对节目产生反向引流的作用。这种与第三方平台之间的商业互动,不仅扩大了节目的影响力,同时也提升了平台的知名度,实现节目与平台的双赢。

(四)结语

作为一档"本土化综艺",《偶像练习生》之所以能够取得喜人的传播效果,除了节目本身模式新颖外,也离不开专业制作团队对于节目质量的严格把关,以及节目营销策略的巧妙运用。然而,节目在内容原创性方面还有待提升,练习生进化为偶像的整体素养堪忧。要改善这些方面,需要节目制作方、明星经纪公司和市场观众等多方的共同努力。唯有如此,才能真正走出一条差异化发展的创新之路,创造出真正为全民信服的优质偶像。

三、作为视觉消费品的偶像与女性形象建构——评网络综艺 《创造101》

《创造101》于 2018 年 4 月 21 日在腾讯视频播出,迅速引爆全网关注,超过 6300 多万的用户一同见证女团成员的诞生。当决赛之夜直播结束后,节目的网络热度依然不减,相关微博热搜高达 64 个,节目总点击量超过 48 亿。《创造101》通过记录选手们的训练、考核与日常状态,将台前幕后共同呈现给观众,吸引观众全程参与到偶像的养成过程当中,一同见证偶像的成长。

(一)作为视觉消费品的偶像

随着互联网技术在全球的广泛应用,参与式文化成为一种重要的文化现象。正是网民的这种参与热情,使新一代偶像与粉丝的关系发生了根本性变化。在过去,明星因"可望而不可即",给"追星族"们带来了距离感和神秘感。而今,偶像与粉丝却互相依存、呼吸与共,偶像事业的发展,高度依赖于粉丝的支持。这就为粉丝拉近与偶像的距离提供了可能,粉丝可以通过各种渠道和形式与偶像进行互动交流,由此双方关系变得前所未有的"亲密"。

"一个爱豆(即 idol 音译,意为偶像)并非一位艺术家,一位歌手,一位音乐人,一位舞者,一位创作者——而是一个人类肉体之美的典范,一个动态的身体模具,一个恋爱和人际交往的积极性幻象,一个本质依附于粉丝和追随者的单向消费品客体。"[1]《创造 101》所要打造的正是这种"偶像"。在节目中,练习生只是纯粹的表演者,而"女团"则是一种集中于舞台表演的团体。团体成员分为"vocal(主音)""main dancer(主舞)""rapper(主说唱)"等不同角色。这种"偶像"基本舍弃了艺术的"创作",而注重舞台的"表演"。

粉丝对偶像的最初印象始于颜值。偶像之于粉丝而言,本就是一种视觉消费品。粉丝们在意的并非是听到的歌曲或偶像创作的作品,而是单纯、直接而富有冲击力的"肉体"感官:结合身材、服装造型、舞蹈动作、体态、声音、歌喉、表情与表演性的"剧场式"的存在。在一定程度上可以说,《创造 101》可视为一场大型的身体展演。在音乐、舞蹈、演出设计的包装下,练习生们的身体成为被客体化和被凝视的视觉消费品。

(二)女性气质与女性形象的建构

由于传统性别意识的思维惯性,以及在媒介生产过程中的男性主导权力,媒介对女性形象的建构往往不自觉地从男性视角出发,表现男权文化对女性角色的期待。在《创造 101》中,女性的气质和形象并非是对现实的真实再现,而是通过视觉形象、行为方式和节目主题建构出来的。

1. 服装与色彩的隐喻

节目中,101 位练习生统一穿着日韩风格的制服(粉色双排扣小西装外套+粉色超短百褶裙+白色中筒袜),伴随着动感的音乐一起舞动身体,看上去青春靓丽、元气满满。其构成的画面让自然意义上的身体和社会意义上的身体都一同呈现到观众面前。

制服往往意味着约束和保守,而超短裙则展现出性感的一面,加之配以代表浪漫、甜蜜的粉红色,使得节目中的练习生们被塑造为清纯而性感的青春少女形象。当节目播出时,不论是男性观众还是女性观众,都对练习生们的身体评头品足,诸如"腿好细/腿好粗""好美/好胖"等内容频频出现在弹幕中。正如约翰·伯格指出:"男性观察女性,女性注意自己被别人观察。这不仅决定了大多数的男女关系,还决定了女性自己的内在关系,女性自身的观察者是男性,而被观察者为女性。因此,她把自己变作对象——而且是一个极特殊的视觉对象:景观。"[2]在《创造 101》中,练习生们的身体被置于男性观众与女性观众无差别的"凝视"之下,成为被消费的对象。

2. 女性气质的展演

节目中,练习生们演唱的歌曲多以恋爱、情感为主题,其舞蹈动作也极力展现出柔美、活泼和灵动的特点,表现出少女的可爱、妩媚和娇俏。例如,被称为"小甜豆"的吴宣仪,有着一

[1] 参见澎湃新闻《女团/男团的偶像工厂:突破/禁锢"肉体实存"的身体剧场》,https://baijiahao.baidu.com/s?id=1694461498868659998&wfr=spider&for=pc。

[2] [英]伯格:《观看之道》,戴行钺译,广西师范大学出版社 2005 年版。

双大长腿和大眼睛。在评级表演中,她就用活泼可爱的唱跳表演获得了大家的喜爱,让观众席的其他选手也大呼"宣仪好甜"。

另外,节目还经常表现女练习生们流泪的场面。比如在练习过程中遇到困难,默默流下辛酸的泪水;当队友被淘汰时,会为对方的离去而伤心落泪;有的练习生还会因为对舞台表演的焦虑和恐惧而号啕大哭;甚至在节目进行过程中,每一轮淘汰后都会集中呈现一段"哭戏"……这些"眼泪"场景的大量呈现,展现出娇弱和多愁善感的女性气质。

(三) 自我规训与主体性的缺失

在《规训与惩罚》中,福柯提出了"规训"的概念,探讨了身体是如何被权力构建的。福柯认为:"肉体也直接卷入某种政治领域;权力关系直接控制它,干预它,给它打上标记,训练它,折磨它,强迫它完成某些任务、表现某些仪式和发出某些信号。"①这种"规训"不仅存在于监狱,也存在于学校、教会、军队,甚至是社会生活的方方面面。

在《创造101》中,这种"规训"主要体现在男权文化对女性身体和气质的影响方面。根据节目规则,越受观众喜爱的练习生排名越靠前,这就决定了练习生们需要在各方面讨好观众。尤其是在身体和气质方面,竭力迎合观众的审美。其中在身体方面,出道的女团成员必须年轻貌美、身材姣好;在气质方面,则需要脾气好、活泼可爱、温柔可人。而那些有实力但性格强硬、孤僻的练习生,则会被认为"适合 solo""不适合作为女团出道"。尽管选手王菊在节目中对这一标准提出了质疑:"好看不应该是被观众喜爱的唯一原因,实力也应该被看到",但在市场的压力下,女性偶像们只能屈服于观众的审美偏好。于是,节目中充斥着大量被符号化的身体。例如,练习生们细长的腿、纤细的腰,乃至瘦削的肩膀、深陷的锁骨,都被建构为一个个符号,如"女团腿""蚂蚁腰""直角肩""蝎子腿""漫画腰"等。这种符号化的身体和男性化的审美,对女练习生们施加着无形的压力。于是我们看到,王菊在节目结束后被经纪人要求减肥 20 斤,而原本喜欢中性装扮的 Sunnee 在出道后,因需要和其他团员统一服装,不得已穿上了粉色短裙。这既是女性向男权文化审美标准的臣服,也是女性在消费社会下难以逃脱的身体规训。

在节目的规则下,所有选手都在为得到观众的"pick(挑选)"而努力。在她们演唱的主题曲《创造101》中,无时无刻不在呼唤着"你",比如"有你赞美我的微笑常在""我的梦境等你唤醒""这美丽将要因你亮起""梦的最佳位置因为有你偏爱""把自己跟你交换""你越喜欢我越可爱",等等,这里的"你"显然是指向屏幕前的观众。而歌曲的高潮部分甚至反复不断地呼唤观众"pick me"。在这样的话语中,作为观众的"你"被置于主动的主体位置,而作为练习生的"我"则被置于被动的客体位置,需要被给予、被偏爱、被挑选。这鲜明体现了偶像养成类节目中,练习生/偶像与观众/粉丝之间的权力关系。练习生/偶像处于一种被观看、被审视和被评价的位置,其命运是由观众/粉丝决定的。

总之,《创造101》中的女性形象是被节目组精心设计后刻意展现出来的。它以男性化的审美标准对女练习生们施以规训,同时也对现实中女性的身体观念产生影响。更重要的是,

① [法]米歇尔·福柯:《规训与惩罚:监狱的诞生》,刘北成、杨远婴译,生活·读书·新知三联书店 1999 年版。

在男权意识形态的影响下,女性自身也往往不自觉地认同和接受了男性化的审美标准,从而主动地进行自我规训。

四、吐槽文化与女性言说——评网络综艺《脱口秀大会》

《脱口秀大会》是由腾讯视频、企鹅影视、上海笑果文化传媒有限公司联合出品的脱口秀竞技节目,于2017年8月11日首播。该节目凭借选手们的实力与才华成功"出圈",成为"爆款"。实际上,在此之前,笑果文化曾推出过另一档脱口秀节目《吐槽大会》,也同样取得巨大成功。但与《吐槽大会》邀请明星上台,让他们接受吐槽并展开自嘲不同,《脱口秀大会》则以素人为主,每期设置不同的话题,让他们根据主题完成5分钟左右的演说。同时,它还增加了竞赛机制,营造激烈的淘汰氛围,年度冠军即可获得"脱口秀大王"的称号。此外,节目还安排了"领笑员"这一角色,由3~5位明星嘉宾组成。演员的成绩由明星领笑员和现场观众共同投票决定。

(一)吐槽文化与娱乐狂欢

"吐槽"一词最早源于日本漫才(一种日本喜剧,类似中国的相声)。漫才的表演形式中有两位角色,一位负责搞怪,一位负责反驳和揶揄,这是"吐槽"的雏形。如今,吐槽已成为日常生活中的一种亚文化现象,是对社会主流价值的抵抗与解构。在当下社会,很多民众对社会现状感到困惑、迷茫与无力,于是纷纷选择在网上吐槽,形成了一种吐槽文化。

在《脱口秀大会》中,吐槽是脱口秀演员们的基本表达方式。他们往往结合当下的社会现象、舆论事件与热点话题展开"吐槽",以戏谑或嘲讽的方式表达对现实的看法,从而引发观众的强烈共鸣。譬如,针对疫情时代下青年学生的出国留学问题,脱口秀演员童漠南吐槽道:"说好的留学,变成了留在家里上学。两年的网课,还没有来得及动身过去呢,学位证已经要寄过来啦。"而针对近年国内教育培训行业遭遇的巨大危机,原本作为培训老师的童漠南更是挖苦道:"谁承想,录着录着一扭头,行业没了。"可见,脱口秀演员们的文本灵感基本来源于自身经历和现实生活,而吐槽则是他们发泄对生活不满的重要手段。

经由吐槽来表达对现实的不满,是当下青年人对主流社会的一种抵抗方式,彰显出个体的反叛性。作为一种新型的话语表达方式,吐槽中广泛蕴含着反讽、比喻、夸张等修辞手段,既可以达到娱乐大众的目的,又具有针砭时弊的批判效果。节目中,演员们通过吐槽表达了对两性关系、身材长相、婚恋家庭、工作职场、社会现状等现象来自各方面的意见,表达了民众的心声,因而他们也被戏谑地称为"互联网嘴替"。

(二)两性话题与女性言说

从第一季到第五季,《脱口秀大会》中的女性身影越来越多,从最初的1人增加到17人。杨笠、思文、鸟鸟、李雪琴、颜怡颜悦组合等女性脱口秀演员在节目中的精彩表现,引起广泛

关注和热议。她们从女性的视角出发,用或直接或反讽的言语,反映当下女性面对的现实困境,其观点引发了观众对新时代性别观念与女性形象的思考。比如在第三季中,女演员杨笠说男人"明明那么普通,却那么自信",引发网友关于两性话题的大讨论。截至 2022 年 2 月,"杨笠吐槽直男盲目自信"的微博话题被阅读 2.1 亿次,被讨论 8.3 万次。可见,女脱口秀演员们在节目中不仅贡献了女性视角,还丰富了女性议题。这种集娱乐性与反思性于一体的独特话语实践,体现了她们非凡的创作技巧与独特的思考能力,也让大众惊艳于"女性言说"的力量。

1. 去"标签"与反"凝视"

李银河认为,在性别问题上存在着一种本质主义(essentialism),男性和女性呈现出相互对立的性别特征。肉体、非理性、温柔、母性、依赖、感情型等构成了女性特征,而精神、理性、勇猛、富于攻击性、独立、理智型等则构成了男性特征。[1] 在男权意识形态的影响下,女性往往被贴上各种标签,使社会对女性形成诸多刻板印象。这些标签和刻板印象往往是社会权力运作的结果。

对于女性的"被标签化",节目中的女脱口秀演员们纷纷提出了质疑和反抗。例如,思文就对"已婚妇女"这个标签表达了强烈不满,她说:在"已婚妇女"的标签下,女性被要求"上得了厅堂下得了厨房","你在外面要工作,回到家要操持家务,结果你忙里忙外,别人见到你都会竖起大拇指说,'你老公真是家里的顶梁柱呢'"。可见,在她看来,"已婚妇女"这个标签,不仅使女性承担着社会和家庭的双重责任,而且还永远处于男性的阴影之下。

除了"被标签化",女性还常常处于被男性"凝视"的目光下,成为男性视觉欲望的对象。在此情况下,女性往往被要求身材好、样貌美。对此,节目中女脱口秀演员们也纷纷表达了不同的看法。比如,杨笠便表达了对那些平胸的时尚超模们的赞美,认为她们长得"特别酷",显得"特别有骨气",而她们平胸的"身材本身就表达了一种态度,就是对男人的不屑一顾"。面对男性的目光,她们表露出一副反抗和拒绝的姿态,"你越喜欢什么,我越不长什么"。通过这种调侃,杨笠清晰地表明了女性拒绝被男性凝视的态度,质疑了女性存在的价值就是为了取悦男性的传统观点。

此外,两性关系的不平等也常常成为节目吐槽的话题。譬如,颜怡颜悦组合便吐槽了两性在做家务方面的不平等:"做家务,都是女人的事情,连扫地机器人的声音也全是女声,一开机就是:'开机,开始清扫'。如果设置成男声,他只会说:'行,我一会儿扫!'然后一动不动地卡在沙发上。"选手诺拉则表达了对两性外貌要求的揶揄。在她看来,社会对女性的要求很高,要"又盐又甜又酷又辣",而对男性的要求很低,"只要干净就好"。在现实生活中,两性关系的不平等确实存在,但往往不易察觉,或是常常被视为理所当然。因此,当女脱口秀演员公开吐槽两性关系时,往往会引起较大的争议。

2. 新时代女性形象建构与话语赋权

作为新媒体时代的产物,《脱口秀大会》为女性群体提供了一定的话语空间,开辟了新的

[1] 李银河:《女性主义》,山东人民出版社 2005 年版。

话语场。杨笠、思文、鸟鸟、颜怡颜悦组合等众多女脱口秀演员借由这个节目一举成名,同时她们自身也展现出了新的女性形象,其中既有破除传统认知的"知识女性"形象,也有解构男性凝视的"叛逆女性"形象,还有倡导独立自主的"职场女性"形象。

《脱口秀大会》中,北京大学毕业的演员鸟鸟因为高超的文字功底和优秀的写稿能力被大家熟知。自称"社恐"的她,在舞台上并没有花哨的表演,甚至连肢体动作都很少,却得到了大众的喜爱,获得第五季的年度亚军。与大众对知识女性应该文静、知性、谈吐不俗的传统认知不同,鸟鸟用自己的丧、自卑和冷幽默,让观众看到不一样的"知识女性"形象。

另外,节目中杨笠的"普信男"论调,以及颜怡颜悦组合对两性关系不平等现象的抨击,均建构起新时代解构男性凝视的"叛逆女性"形象。而当节目组设置"不工作行不行"的话题时,女性脱口秀演员纷纷用自身的经历来呼吁独立自主,从而建构起现代的"职场女性"形象。比如颜怡颜悦组合便吐槽了职场女性的不易,"好像所有女人在工作之前都得变美,一个女人打扮是肤浅,而不打扮是没礼貌"。这种现象使人们不由反思现代社会对女性的压迫。

可见,节目中的女脱口秀演员们不仅用精彩的表现打破了人们对女性的刻板印象,重塑了人们对新时代女性形象的认识,而且还发声呼吁女性群体要敢于表达自我,突破男权束缚。可以说,她们一步步完成了女性从"被凝视的客体"到"发声的主体"的转变,实现了从"言说女性"到"女性言说"的变迁。① 在这一变革的背后,我们必须看到隐秘的权力流动:女性试图颠覆性别霸权,打破男权社会中"被边缘化"的现实境地,追求自身的主体地位。

(三)过度娱乐化与价值迷失

在《脱口秀大会》爆火的表面下,节目仍存在一些值得进一步探讨的问题。其中一个便是过度娱乐化的问题。早在电视时代,尼尔·波兹曼便指出大众传媒存在过度娱乐化的问题:"一切公众话语都日渐以娱乐的方式出现,并成为一种文化精神。我们的政治、宗教、新闻、教育和商业都心甘情愿地成为娱乐的附庸,毫无怨言,甚至无声无息,其结果是我们成了一个娱乐至死的物种。"② 进入网络时代后,这种"娱乐至死"的现象愈演愈烈。

作为取悦大众的网络综艺节目,《脱口秀大会》也同样难以避免过度娱乐化的问题。首先,尽管脱口秀本身就是一种以娱乐大众为目的的节目,但娱乐也应该有限度。然而,在节目赛制的影响下,脱口秀演员们往往会采用各种方法将文本进行娱乐化处理,以博观众一乐,从而获得好成绩。比如,杨笠在表演中调侃男性不如意起来会无理取闹、歇斯底里,"简单来说,就是跟女的一样"。这一调侃虽然引得观众爆笑,但也进一步强化了大众对女性的偏见。另外,徐志胜拿长相自黑,直言"逗号"式刘海真给自己长脸;张灏喆拿身高体重自黑,说自己就像发福的兵马俑。这种对外貌特征的自黑式攻击,虽然也能引人发笑,但吐槽本身所具有的对抗性与思辨性被消弭,从而失去了批判的力量。

其次,吐槽的尺度偏颇容易使文本陷入夸大叙事或简单粗暴的困境。节目曾一度因为内容涉及调侃政治事件、刻意夸大两性话题等,被要求整改延期上线。虽然吐槽是为了表达

① 薛静:《"言说女性"与"女性言说":〈脱口秀大会〉与女性话语变革》,《艺术评论》2022年第1期。
② [美]波兹曼:《娱乐至死》,章艳译,广西师范大学出版社2004年版,第4页。

意见,促进社会问题和热点事件的解决,但如果不掌握好分寸的话,就容易制造另一种语言暴力,结果适得其反。

再次,在当今消费时代"商业炒作"和"眼球经济"的裹挟下,节目也出现了一些价值迷失的问题。例如,与大多数综艺节目一样,《脱口秀大会》第三季也在利用"炒 cp(coupling,指配对)"来博取热度。其中,杨笠与 Rock(杨磊)、李雪琴与王建国便是节目有意塑造的两对 cp。对此,脱口秀演员不仅没有拒绝这种炒作,反而在表演中主动迎合这种"暧昧关系"。如杨笠在表演中多次提到 Rock,并在衍生节目与后台采访中多次与 Rock 互动,甚至调侃道:"哪怕我得了个结石,取出来他们也会取名小 rock。"另外,当领笑员杨天真撮合李雪琴与王建国时,李雪琴也公开表示对方符合自己的择偶标准,甚至直言道:"你有你的选择,我选择王建国。"这种媚俗的行为显然与其标榜的"独立女性"形象存在一定的悖论。

作为一个具有亚文化色彩的媒介文本,《脱口秀大会》较好地将娱乐性、思想性与批判性相结合,在主流与反主流之间实现了较好的平衡,但它并未完全摆脱消费社会流行文化的不足。因此,要想保持节目长青,制作方必须正视并解决目前存在的问题,寻找新的创新点,防止落入叙事窠臼。在议题的选择上,节目要继续保持多元化,既要标新立异,也要回应社会关切。同时,还要挖掘更多新鲜的面孔,持续输出更多更有价值的内容。

五、都市职场奋斗图鉴——评网络综艺《令人心动的 offer》

《令人心动的 offer》是由腾讯视频出品的职场观察类真人秀,改编自韩国的综艺节目《Good People》(又名《新职员的诞生》)。该节目第一季于 2019 年 10 月 30 日开播,它以"户外真人秀+演播室观察"的模式,设置了两个平行空间,一个是户外真人秀空间,一个是演播室空间,节目形式令人眼前一亮。

截至 2022 年 12 月,节目第一季播放量已达 1.4 亿,第二季的累计播放量达 3.5 亿,微博话题阅读次数高达 133 亿,豆瓣评分 8.2 分。作为一档职场观察类的"慢综艺",《令人心动的 offer》究竟是如何抓住观众眼球的?它的出现又为未来综艺的发展方向提供了怎样的新思路?接下来,我们将从题材、人物、主题三个方面分析节目的成功原因。

(一)职场题材聚焦就业困境

《令人心动的 offer》是一档"职场+观察"类型的综艺节目。这种观察模式最早起源于日本综艺节目《改变人生的一分钟深刻谈话》。它通过增加第二现场的"观察"视角,让观察员对节目嘉宾的表现进行评价和讨论,有效提升了节目的价值深度和人文内涵。国内早期的观察综艺多以"亲子""婚恋"题材为主,如《我家那闺女》《妻子的浪漫旅行》《心动的信号》等。但随着越来越多以明星为主体的情感观察类综艺节目的出现,市场内容逐渐呈现出同质化的倾向,引发了观众的审美疲劳。《令人心动的 offer》在更加贴近现实的真实职场环境中,聚焦素人的职场生活,勾勒出一份都市职场生存图鉴,填补了观察类综艺中职场类型的空白。

相关数据显示,2019年应届高校毕业生人数多达834万人。当庞大的就业群体进入职场,转变为"职场新人"时,关于工作的话题自然就成为他们关注的焦点。加之当下严峻的就业形势,诸多年轻人面临着工作焦虑与生存难题。在此背景下,《令人心动的offer》作为国内首档职场观察类节目,一经推出便吸引了初入职场的年轻观众的关注与讨论。节目每一季都会将镜头对准不同行业的群体,记录实习生在进入职场时的真实状态。许多观众在看完这些年轻人的职场经历后,也能产生深深的共鸣。

节目开播至今共推出四季,涉及了律师、医生、建筑师三种职业。每一季里,除了素人实习生外,节目组还安排了带教老师与"明星观察员"。他们作为节目中的"意见领袖",会对实习生的表现进行评价,这些评价对观看节目的年轻人具有一定的指导意义。

(二)素人经历引发情感共鸣

《令人心动的offer》第二季总导演张以豪说:"真人秀的核心还是人。人是基础,真实是在这个基础上的表现,我们最想看到的是人在正常情境下的真实的反应。"相比于邀请明星嘉宾的真人秀,《令人心动的offer》选择以素人来反映年轻人在求职过程中遇到的问题,表现真实的人物经历,这无疑更容易让观众产生共鸣。

在第一季中,8位素人嘉宾的性格特点与经历各不相同。其中既有来自北京大学、中国人民大学、华东政法大学、西南政法大学等名校的高才生,也有海外留学归来的精英。他们有的有过顶尖律所的实习经历,也有的只是普通的职场菜鸟。他们分别代表着真实职场情境中不同的新人群体。除了通过设置实习生身份增强节目的真实感外,节目还展现了实习生在职场中遭遇挑战与磨砺时的真实反应。比如在面试时,面对考官的接连发问,实习生声音颤抖、额头冒汗、不停吞咽口水的表现,让许多观众直呼"简直就是我本人";又比如第一次与同事和领导聚餐时,不知道说些什么来缓解紧张气氛的状态,更是让"尴尬溢出屏幕"。此外,实习生处理工作时的表现,也或多或少带有初入职场的稚嫩。比如在处理情感纠纷类案件时,没有照顾到委托人的情绪;在交付带教律师的材料中存在标点与格式的错误等。职场之外,节目还通过生活场景的适当延展,让人物角色更加丰满。比如梅桢第一天上班就遭遇暴雨堵车,只能脱下高跟鞋狼狈地跑去地铁站,李晨假装在工作其实偷偷掩面流泪,邓冰莹在出租屋里给家人打电话等,这类生活细节的表现,触发了每一位"打工人"的真实记忆。

求职与工作是每一位成年人都需要面临的课题。《令人心动的offer》通过打造真实的职场环境,记录并展示年轻人初入社会的经历,使观众能够产生代入感并收获情感共鸣。

(三)奋斗主题强化价值引领

节目在真实展现职场生活的同时,也十分注重价值的引领。无论是内容设计方面,还是人物刻画方面,都呈现出一种正向积极的价值导向。

首先,节目聚焦于社会热点议题和现实问题,进行深度挖掘和探析,从而引发观众思考。例如,节目选取的案件,如"网络暴力案""孕妇被辞退案""赡养义务纠纷案"等,都与当下社会的网络舆论、女性生存处境等现实问题紧密相关。在实习生们梳理案件细节的同时,加油

团嘉宾也对此进行话题延伸并展开热烈讨论。比如在"孕妇被辞退案件"中，加油团的嘉宾对于女性不敢怀孕这一话题发表了各自的看法，郭京飞表示心疼职场女性，papi 酱（姜逸磊）则以自己的切身经历说明女性的孕期焦虑。这些案件的选取，提高了社会公众对弱势群体的关注，也增强了节目的人文色彩。

其次，节目通过勾勒一幅"职场青春奋斗"群像画，传递出了自强不息、拼搏奋斗的价值观念。节目中，素人实习生认真努力的工作状态，对观众产生了正向积极的引导作用。三位拿到 offer 的实习生都有着共同的优点：专业知识过硬、能够学以致用、逻辑严谨、思路清晰、在面对问题时能迅速抓住问题的关键等。对于初入职场的同龄人来说，他们在观看节目的过程中，也会跟着这几位实习生一起学到诸多职场经验，从而实现共同成长。节目播出后，实习生的微博粉丝量都有了明显增长，他们在节目中的表现和正能量的话语被剪辑成片段在网络上进行二次传播。实习生们也逐渐成为小范围的意见领袖，在年轻人群体中发挥着正向的引领与带动作用。

《令人心动的 offer》在题材内容、人物塑造和主题内涵等方面进行了较好的本土化改造，在综艺节目垂直细分的当下走出了一条独特的发展之路。节目不仅从实习生的视角呈现了真实的律政职场生活，勾勒出一幅都市职场生存图鉴，更是传递了正向积极的价值导向。此外，节目对专业法律知识的普及和律师职业技能的展现，也让节目具有娱乐性的同时带有一定的教育性，使观众在观看的过程中受益良多。未来的观察类综艺节目也应借鉴《令人心动的 offer》的成功经验，立足现实寻找题材，塑造真实可感的人物，传播正能量的价值观念。

六、失恋青年的心灵之旅——评网络综艺《灿烂的前行》

《灿烂的前行》是一档聚焦失恋青年的情感治愈类真人秀，由腾讯视频出品，于 2022 年 5 月 4 日首播。节目共 10 期，邀请 8 位素人嘉宾，展现身处失恋困境中的少男少女如何在温暖的旅程中治愈失恋情绪，进而获得成长。

该节目由《心动的信号》同班底制作，与前者一脉相承，均以"真人秀＋观察室"的形式呈现。在真人秀中，一群失恋的年轻人共同开启 21 天的自我探索之旅，在经过三次分开与汇合后，做出不同的人生选择。他们在相互的陪伴与安慰中完成心灵治愈与个体成长。在观察室中，五位艺人组成"灿烂家族"，以"灿烂之旅微光陪行者"的身份参与其中，并阶段性地录制微光电台，帮助失恋的年轻人解除困惑，继续灿烂前行。

节目开播后，口碑与热度一路飙升。酷云 EYE 数据显示，《灿烂的前行》一度挺进全网热度与网播热度榜双榜前三。节目首期收获 4013.9 万次播放量，话题"被前夫哥整破防了吗？""你能共情到李璐尔吗？"等引发网友热烈讨论，一度跃升腾讯视频情感综艺排行榜榜首。下面我们将从节目主题、环节设置和嘉宾配置三个方面分析节目的特色。

（一）主题新颖，用"糖"展示"伤痕"

不同于一般的恋爱综艺主要展现甜蜜的爱情，《灿烂的前行》则把镜头聚焦于一群失恋

的年轻人。节目通过环节设置和嘉宾互动,让失恋者们袒露他们在工作和生活上的焦虑与不易,使他们直面情感上的脆弱与迷茫。但它并没有一味展示失恋的"伤痕",而是将这些"伤痕"包裹在温暖的"糖衣"下,让观众在观看"虐综"时也能被治愈。

例如在节目首期的6位嘉宾中,钱健夫和李璐尔曾是校园情侣,因为新鲜感褪去结束了5年爱情长跑,分手5年后又不约而同地来到节目中。相遇后的他们在节目里配合默契,互相关心问候,引得观众纷纷发出"求复合"的弹幕。又如,陈任跃与张曦月前往藏族民居拜访时,被误以为是情侣而闹了个乌龙。他们身穿民族服饰,在轻松有趣的氛围中拍摄了一组特别的"婚纱照"。可见,节目并不是以沉重压抑的叙事基调来展现失恋男女的困境,而是呈现旅途中男女之间的温暖互动,在温暖甜蜜的"糖衣"下展现他们失恋的"伤痕"。

不仅是两性之间,三位女嘉宾之间的温暖相处也引发广泛好评。当韩千雨聊起自己与前任分手的原因时,其他女嘉宾会认真聆听并提出自己的建议。在这趟心灵之旅中,她们相互分享、治愈、成长,也让观众与之产生共鸣和共情。失恋青年们旅途疗伤的过程,也是重新认识自我并结识新朋友的过程。尽管大家正处在失恋的悲伤情绪中,但仍能够在与他人的相处中收获快乐,重新燃起对未来的憧憬,避免跌入负面情绪的漩涡。

作为一档以"青年心灵治愈"为内核的情感节目,《灿烂的前行》没有刻意地去制造戏剧性的看点,也没有用强烈的故事情节来推进叙事,而是以温和的方式娓娓道来,层层递进式地帮助素人嘉宾逐渐打开自我、认识彼此、信任彼此,流露出最真实的情感,让观众体会到别样的温暖。

(二)制作精良,环节设置别具一格

《灿烂的前行》坚持现实感的创作理念,让嘉宾们以放松舒适的状态享受旅程,使其在轻松愉悦的旅途中得到情感治愈。节目在展现旅途的优美风光时,配以舒缓的背景音乐,并适时跳出一些花字,从而呈现出小清新的综艺风格。

在环节设置上,为了讲透"失恋这件事",节目在首期加入收听"微光电台"的环节。嘉宾们通过电台收听身边人的故事,而参与节目的明星嘉宾则通过电台录制暖心内容,与失恋的年轻人建立起细腻温暖的情感联结,帮助他们更好地探索自我。通过故事的分享,观众与嘉宾一起参与到恋爱关系的讨论中,从而在现实生活中找寻自己的情感密码。"微光电台"环节与节目主题相符,与小清新风格适配,没有激烈的情感表达,而代之以温暖、安静的倾听与分享。

旅途结束后,制作方还特意加入了"空椅子对话"环节,让嘉宾与过去的自我告别,为这趟旅程作结。面对空椅子,嘉宾们纷纷坦承自己在旅程中的收获和心得体会。比如,张曦月在面对空椅子时说道:"面对'过去'和'未来'的选择时,本来想选'过去',但是很害怕回头看不到自己前任的身影,还是选择了'未来'。"可见,节目通过展现嘉宾的成长与转变,呼吁失恋青年也能找到自己的答案,找到那个珍贵的"自己"。

尽管节目聚焦于失恋青年,但又不止于对"失恋"话题的探讨,而是从这个话题延展开来,更多地关注当下年轻人的情感状态与精神世界,从而让观众在观看节目的同时也能看到更加多面化的自己。

（三）自带话题，明星嘉宾配置得当

节目采用"明星＋素人"的形式，邀请到郑恺、杨丞琳、乔欣、陈铭及KnowYourself创始人钱庄作为"微光陪行者"。他们在观察室观看素人的一举一动，并从自身的角度和经验出发，对相关的情感问题和社会议题发表看法，从而带给观众思考和启发。

其中，杨丞琳在参加《心动的信号》时便最能使观众动情，常常能精准推测出素人嘉宾间的恋爱动向，为节目增色不少。在《灿烂的前行》中，她也全情投入，经常为失恋者之间的牵绊感动落泪。首期节目播出后，她发文为节目"站台"，"正视自己的内心，不自欺欺人，对疗伤的过程绝对有帮助"。在探讨异地恋情侣的信任问题时，作为有7年异地恋经验的杨丞琳坦言，异地恋对于成熟的男女来说不失为合适的相处方式，最重要的是"异地恋的对象是谁"。另外，乔欣作为观察室里年纪最小的陪行者，很愿意表达自己看完节目的想法。面对钱健夫、李璐尔这对爱意消散但默契仍在的"前路CP"，乔欣直率地表示自己分手后不会游离在普通朋友和爱人之间，并认为与其互相试探放不下，不如"再尝试一次，哪怕再撞一次南墙，也许也是一件好事"。此外，作为武汉大学教师的陈铭，也能熟练把控现场的节奏，总是能够对"灿烂家族"做出准确分析与判断。

除了邀请有"恋综"经验的明星嘉宾之外，节目还邀请到KnowYourself创始人钱庄作为专业人士分析失恋青年们的心理状态。在"出发之前"篇章中，钱庄便从专业角度告诉观众，失恋是人生中大概率会碰到的"创伤"事件，它对一个人的人格具有巨大影响力，既是人生的转折点，也是自我提升的契机。这种专业人士的补充，使节目的谈话内容更具有思想深度，同时也可以给观众提供更专业的参考。

（四）小结

治愈综艺要如何出圈？《灿烂的前行》给出了某种示范——基于巧妙的创意，找到"恋综"市场外的"虐综"视角，同时又不陷入求虐、追虐的困境，而是真诚地讲述素人们的故事。该节目中，嘉宾没有矫揉造作的表演，也没有夸张的情节与线索，更没有刻意打造焦点人物，而是尝试着通过分享嘉宾的情感故事，找到克服失恋的方法，并且走入观众的心灵寻求共鸣，让观众与嘉宾一起成长。

第六章 网络纪录片

纪录片是影视艺术的一种重要类型,最早以纪录电影的形式存在和发展。而纪录电影在中外早期电影史上占有重要地位。自从电视发明后,纪录电影的创作手法被运用在电视媒介上,从而诞生了电视纪录片这一节目类型。而纪录电影所承担的记录现实功能也越来越多地被电视纪录片所承担。随着网络新媒体的兴起,纪录片又逐渐从电视媒介转移到了网络媒介,从而滋生了网络纪录片这一新的形态。网络纪录片的兴起,为纪录片的创作和产业发展注入了新的活力。

第一节 网络纪录片的概念与特征

网络纪录片(英文为 webdocumentary,有时也被写作 web documentary,或者是 webdoc),指的是由互联网公司投资制作,并主要在网络新媒体平台上播出的纪录片。作为互联网时代下诞生的一种新的纪录片形态,网络纪录片对传统的纪录片既有继承也有发展。

事实上,网络纪录片脱胎于电视纪录片和纪录电影。但由于网络纪录片是在互联网环境下产生的,遵循着网络传播规律,并以网民为主要目标受众,因而它在生产制作、美学风格、宣传营销、传播接受等各个方面均与传统纪录片存在差异。

首先,在生产制作方面,相较于传统纪录片主要由创作者根据创作经验自主决定选题内容,具有一定的盲目性,网络纪录片则可以借助大数据分析,在充分了解目标受众需求的基础上,有针对性地进行内容设计,从而提高决策的精准度,降低市场风险。同时,由于当下受众的需求越来越多样化和个性化,网络纪录片创作也呈现出鲜明的分众化和垂直化特点。另外,网络纪录片还注重 IP 打造和系列化生产,追求挖掘节目价值的最大潜力。比如,腾讯视频在 2018 年推出《风味人间》并获得不错的口碑(豆瓣评分 9.0 分)后,将"风味"品牌进行了多方位拓展,不仅相继制作了《风味人间 2》《风味人间 3》《风味人间 4》等系列节目,还衍生了《风味实验室》《风味原产地·云南》《风味原产地·潮汕》等多个相关节目。这种系列化生产不仅使节目的 IP 价值最大化,也有利于进一步增强用户黏性,提高播放量。

更重要的是,随着影像技术的发展,尤其是简便易学的拍摄设备和剪辑软件的出现,影视节目制作的技术壁垒被彻底打破了,各种机构、公司乃至个体都能够参与到影视节目的创作当中。目前参与网络纪录片创作的主体主要包括视频网站、影视制作公司和普通网民。当前,在 B 站、抖音、快手等视频平台上,越来越多的普通网民开始自制个人 Vlog 以及其他形式的纪实节目。比如 B 站 UP 主"纯纯甘"制作了《浮生一日》系列短纪录片,抖音博主"北京青年×凉子访谈录"则制作了大量小型人物访谈纪录片。另外,还有一些网民通过对网络

素材的搜集和二次加工,创作了网络纪实节目,如 B 站 UP 主"狂阿弥"制作了"一个人"系列的人物纪录片。这种 UGC(User Generated Content,用户生成内容)的创作,不仅丰富了网络纪录片的类型,也为纪录片创作提供了新生的力量。

其次,在美学风格上,相较于传统纪录片普遍庄重严肃,网络纪录片则更为活泼亲切。为适应年轻网民的审美趣味,网络纪录片还倾向于采用年轻化的叙事语态和表达方式,并结合网络流行文化元素,创造出具有"网感"的作品。它常常以讲故事的方式来呈现内容,从而使节目更具有趣味性和观赏性。例如,《历史那些事》主要讲述历史上发生的一些有趣的小故事,为观众呈现出真实鲜活的历史。在讲述历史的过程中,节目还创造性地在纪录片文本中插入了形式多样的历史小剧场,如肥皂剧、电视综艺、MV、脱口秀、颁奖典礼、辩论会等,并融入了大量亚文化和网络流行段子,使严肃的历史变得有趣好玩、鲜活生动。另外,相较于传统纪录片主要采取宏大叙事,网络纪录片则倾向于以平民化的视角展开微观叙事,侧重于讲述草根的、个体化的故事。为了拉近与受众的距离,不少网络纪录片还倾向于使用第一人称和第二人称进行叙事,语言表达也更加口语化,显得更加亲切自然。比如《人生一串》便采用第二人称"你"来展开叙事,以朋友的口吻与观众进行对话。此外,为适应碎片化、移动化的传播场景,网络纪录片通常节奏明快、信息密集、注重视听体验,其时长一般较短,多由几个小的故事段落组成,呈现出碎片化的叙事特点。例如,《此画怎讲》的单集时长仅 5 分钟,每集选取一幅中国美术史上颇负盛名的人物古画,通过技术手段让画中的人物"动起来",并让演员演绎画中的故事情节,以风趣幽默的语言讲述相关历史知识。节目形式新颖,充满趣味性,同时它还结合当下的社会热点话题,如职场、家暴、相亲、选秀等,展开讨论,以历史观照现实,引发观众共鸣。

再次,在营销宣传方面,网络纪录片更注重多渠道的整合营销。腾讯、优酷、爱奇艺、B 站等各大主流视频平台都建立了纪录片频道,并结合自己的平台调性和纪录片的风格、主题、意义,设计相应的宣传内容,进行社群营销。另外,节目还常常被剪辑成短视频,投放在微博、抖音、快手等社交平台和短视频平台上,从而进一步提升节目的影响力和传播广度。比如,纪录片《中国》利用"传统媒体+新媒体矩阵"进行营销,在湖南卫视和芒果 TV 同步播出,并开设官方微博账号与网友互动,同时还结合弹幕总结了历史系网友、美术系网友、摄影系网友、戏剧系网友等不同专业人士眼中的《中国》。此外,网络纪录片充分利用自己在内容领域的垂直细分和纪录片题材的长尾效应,进行"线上+线下"的整合营销,并联合其他品牌进行跨界营销等。比如《人生一串》利用播出热度,在上海、武汉等地开设了线下的美食体验店、快闪店,从而吸引观众前往节目中出现的烧烤店打卡。

最后,在传播接受方面,在新媒体技术的赋权下,网络纪录片的受众不再只是被动地消费和观看,而往往会积极主动地参与节目互动。一方面,观众可以通过点赞、评论、分享以及发表弹幕等方式,进行在线交流和互动;另一方面,随着技术的发展,网络纪录片的叙事走向可以由观众来控制,甚至可以通过 VR、AR 等科技手段,达到更好的互动效果。在 2022 年 7 月,美国流媒体平台 HBO Max 上线了首部 VR 纪录片《我们在虚拟现实相遇》(*We Met in Virtual Reality*),讲述了发生在 VRCHat 社区的用户故事。另外,导演乔纳森(Jonathan)也创作了《珠峰生死状》(*Everest VR*)与《徒手攀岩人》(*The Soloist*)两部 VR 纪录片。其中《徒手攀岩人》在 2022 戛纳电影节 XR 沉浸影像单元获得了"最佳 VR 叙事奖",开拓了纪录片新的可能。

第二节　网络纪录片的创作类别

随着人们对纪实类节目的兴趣不断增长,纪录片迎来了发展的黄金期。研究机构 Parrot Analytics 的数据显示,从 2020 年全球流媒体的观众点播数据来看,纪录片是增长最快的类型。从 2019 年 1 月到 2021 年 3 月,系列纪录片数量增长了 63%,点播量增长了 142%。从 2021 年开始,全球顶尖娱乐节目制作公司 Fremantle 开始大量收购纪录片制作公司。2019 年,其在全球共有 34 家制作公司,到 2022 年 11 月已有 50 家。在此背景下,我国近年来也涌现出了一批制作精良、形式新颖的优秀网络纪录片,可谓佳作频出。根据题材内容和表现方式,网络纪录片可划分为不同的类型。

一、根据题材内容划分

根据节目的题材内容,当前我国市场上比较热门的网络纪录片主要有以下几类。

(一) 生活美食类纪录片

生活美食类纪录片主要以人类生活中的饮食活动及其烹饪技艺为表现对象,记录食材的获取和加工过程,旨在表现蕴涵其中的风物民俗、文化生活和价值观念。自从《舌尖上的中国》红遍大江南北后,各大视频网站也纷纷推出众多生活美食类纪录片,如《日食记》《人生一串》《宵夜江湖》《早餐中国》《水果传》《奶奶最懂得》等。

相较传统美食类纪录片,网络美食类纪录片的视频内容短小精悍,符合网络用户碎片化的浏览习惯。比如纪录片《早餐中国》系列视频时长都在 10 分钟以内,前两季每期节目时长更是控制在 5 分钟左右。该系列节目主打"早餐"这一垂直领域,没有夸张的滤镜和高级精致的用餐空间,创作者将镜头对准极具地域特色的早餐以及食客们的用餐过程。在观影时,观众不仅可以领略各地的风土人情,也可以一解浓浓的乡愁。

另外,部分网络美食类纪录片还青睐采用高科技拍摄手段提升视频质量。例如,由云集将来传媒、腾讯视频和 Discovery 探索频道共同出品的《水果传》,在拍摄时采用 4K 超高清高速摄影、航拍等多种手段,并增加动画演示,为观众呈现更加惊艳的视听盛宴,以达到水果的五味"通感"效果。

(二) 人文历史类纪录片

人文历史类纪录片主要以传统文化、历史事件、历史人物、文物景观为表现对象,承担着

传承与发扬历史文化的责任。此类节目以浓厚的文化内涵和人文气息,受到观众的广泛认可。近年来,各大视频平台推出多部优秀的人文历史类纪录片,如《历史那些事》《战国大学堂之稷下学宫》《此画怎讲》等节目一经播出便引发热议,好评如潮。

相较传统的人文历史类纪录片,网络人文历史类纪录片在选题内容和表现方式上具有年轻化、个性化和平民化特征。在选题内容上,它摒弃宏大叙事,将镜头瞄准小人物、小切口,叙事角度更为新颖;在解说和配音方面,它摆脱了过去节目中严肃深沉的播音腔,语气语调更加轻松明快,甚至大量使用日常用语和网络用语;在视觉表达上,它的镜头语言更加灵活,表现手段丰富多样,还常常使用动画等年轻观众喜爱的表现形式。网络人文历史类纪录片让过去晦涩难懂的历史文化知识走进寻常百姓家,观众们亦在颇具趣味性的观影过程中感受文化的魅力。

以《了不起的匠人》系列节目为例,它于2016年在优酷平台上线,之后以每年更新一季的速度先后推出了四季节目。在第一季中,节目将镜头对准20位亚洲匠人的手艺生活,用微纪录形式展现精妙的20件器物及各地的人文风情;第二季以"东方美"为主题,将目光锁定在蜀锦、古纸、榫卯、松烟墨等文物上,讲述每位手艺人极具匠心的故事,表现他们鲜明而迥异的性格;第三季以"师徒关系"为主题,从12段手工传承关系里提炼出12种为人之道;第四季以"手艺新番,少年归来"为主题,每集以一个老手艺为线索,讲述它们的前世今生。该节目通过捕捉制作工艺的细节,刻画手艺人的形象,向观众展现了东方文化之美以及蕴含其中的工匠精神。而"全民女神"林志玲的配音也为节目增色不少,其甜美的声线为观众带来了别样的听觉感受。

(三)旅游探险类纪录片

旅游探险类纪录片是以表现人物的旅游或探险经历为主要内容,为观众呈现当地的风土人情和地域文化的节目形式。其重要的元素特征包括:节目内容围绕人物的旅游行程展开;沿途风景和所见所闻是记录重点;行程中的不确定性因素是节目故事性的主要来源。传统旅游探险类纪录片更注重风景的呈现以满足人们的好奇心,网络旅游探险类纪录片则在呈现风景的同时,亦注重节目的故事性,旨在将人物、景观和人文风情有机结合,以提高节目的观赏性和趣味性。

根据节目的叙事方式,这种网络旅游探险类纪录片可细分为两类:一类采取非人称叙事,即没有明晰可辨的"叙述人"出现,节目内容以呈现旅游地的景色与风土人情为主。这类纪录片和传统的纪录片较为相似。比如,由腾讯推出的《了不起的村落》(2017)以"存档百个东方村落"为使命,记录了100个村落的风貌与当地人的日常生活,为那些在城市化大潮中濒临消逝的村落留下了宝贵的影像资料。第二类采用人称叙事,即记录主人公在旅游过程中的所见所闻所想,节目的故事性往往较强。观众在观看这类节目时,不仅能一睹旅游地的风景,亦能拉近跟人物的距离,从而更好地产生共情。在这类纪录片中,人物既可以是家喻户晓的明星,也可以是普通平凡的素人。例如,优酷推出的《遇见你》(2015)记录了丁一舟带着身患绝症的女友在生命倒计时里开启的一场"走心之旅"。在这趟旅行中,观众们不仅被两人的爱情所感动,还跟随他们一起遇见了形形色色的人,听到了各种各样的故事。在《一

义孤行》(2020)中,主人公卖掉房子,驾驶着一辆房车,带着老狗,踏上环喜马拉雅的旅程。观众们在领略大好风光的同时,也会为平凡素人"出走"的勇气和真情而感动。

二、根据表现形式划分

相较于传统纪录片,网络纪录片的表现形式更为灵活多样,既有借鉴故事片表现手法的剧情式纪录片,也有以动画形式来呈现的动画纪录片,还有体现网络文化特点的互动式纪录片等。这些新颖的表现形式,不仅丰富了纪录片的表现手段,而且拓展了纪录片的内容边界。

(一) 剧情式纪录片

剧情式纪录片是指以剧情演绎的方式来讲述真实故事的纪录片。在纪录片历史上,这种剧情演绎的创作方式其实并不新鲜。早在纪录片诞生之初,被誉为"纪录片之父"的弗拉哈迪在拍摄《北方的纳努克》时,便采取了这种"搬演"的创作手法。而创造"纪录片"一词的格里尔逊也同样允许使用"搬演"故事片的创作手法,主张对现实进行"创造性处理"。"二战"期间,剧情演绎已成为各国纪录电影普遍采用的重要形式。1948年,在布鲁塞尔举行的"世界纪录片大会"上,来自14个国家的代表给纪录片下了一个定义,认为"纪录片是以各种记录的方法,用胶片录下经过诠释后的现实的各个层面;诠释的方式可以是去拍摄正在发生的事物,也可以是忠实而有道理地重演发生过的事实"[①]。由此可见,剧情"搬演"对纪录片来说并不是一种新形式,它早已在创作实践中广泛运用,并被学界所认可。

剧情式纪录片虽然突破了再现式纪录片的表现方式,但它仍保持着对内容真实性的追求。例如,由腾讯视频出品的《风云战国之列国》是国内首档剧情式历史纪录片。该片通过实景还原和演员演绎的方式,为广大观众再现了2000多年前波澜壮阔的历史画面,探讨了战国时期六国兴衰史以及秦王朝一统天下的深层原因。为了真实还原历史,该片充分参考了多部权威历史文献,并在场景设计和服装、化妆、道具上最大限度地还原历史细节。

剧情式纪录片通过演员的生动演绎,不仅能够生动形象地展现事实、刻画人物和表达情感,还能有效提高节目的观赏性,从而更好地满足观众的娱乐需求。例如,《敦煌:生而传奇》(2021)采用个人化的微观叙事,从五位历史人物(班超、仓慈、沮渠蒙逊、武则天、吴洪辩)的视角切入,讲述敦煌的传奇史诗,使个体命运和历史发展紧密相连。通过演员扮演使历史人物"活"起来,使观众像看历史剧一样,跟随人物重新"进入"历史。

不过值得注意的是,由于该类纪录片采用"搬演"的形式,其真实性容易引起争议,因此在制作时应格外注重历史背书,使节目内容真实可信。

① 喻溟:《忠实而有道理——BBC剧情纪录片的启示》,《中国电视》2015年第1期。

（二）动画纪录片

动画纪录片是指以动画的形式向观众讲述真实故事的纪录片。动画的虚拟形象能否满足人们对于纪录片的"非虚构"要求，一直是动画纪录片饱受争议的重要原因之一。实际上，动画纪录片具有以下特点与优势：其一是趣味性。动画视觉色彩丰富，通俗易懂，接受门槛低，更容易吸引低龄受众。其二是间离性。动画主动与现实生活拉开距离，为观众提供一个能产生"熟悉的陌生感"的另一世界。对于无法用真实镜头还原的"事实"，相较于剧情"搬演"而言，动画能够有效避免观众在真实性和细节方面纠缠不休。其三是超越性。动画可以突破现实世界的标准和限制，在表达的自由度上超越传统视听语言。

此前，动画多见于纪录片的片头片尾或以"小剧场"的方式出现在节目中间，以增加节目的趣味性，但近年来各大视频平台上涌现出了一批全部用动画形式来呈现的动画纪录片，如《中华五千年》《大唐帝陵》《西汉帝陵》等。其中，《大唐帝陵》（2020）是由王威执导、多方共同投资拍摄制作的动画历史纪录片。该节目上下两部共20集，每集40分钟，以数字动画为表现形式，系统地讲述大唐皇帝陵墓及其背后的历史故事。该片精美的动画画面不仅为历史讲述增添了几分趣味，亦能满足网络用户的教育需求和娱乐需求。

（三）交互式纪录片

交互式纪录片是指以记录"真实"为目的，并利用数字互动技术让观众参与其中的纪录片作品。

相较传统纪录片而言，交互式纪录片具有以下几个特点：第一，叙事方式不同。交互式纪录片打破了传统纪录片惯用的以时间向度安排内容的结构，形成了非线性和超文本性的叙事表达方式。第二，使用素材具有多媒体的特点。传统纪录片的表现形态主要是动态影像，但在交互式纪录片中，文字、图片、音频、视频、动画、图表、数据、3D图像、XR等形式都可以拿来用以传达创作者的意图。第三，用户参与内容生成。叙事路径的随机与不固定，可以让观众对作品文本进行私人化的"二次创作"。第四，制作逻辑不同。不同于传统纪录片主要从创作者的主观意图出发，交互式纪录片则首要考虑的是用户的使用习惯和交互体验。用户体验是交互式纪录片在进行内容设计时的出发点。

在创作实践中，交互式纪录片形成了多种不同的类型。第一类是对话交互式纪录片，其重点在于通过人机"对话"，即用户发布指令后得到相应的回馈，从而达到交互的效果。比如在《消失的关塔那摩》中，创作者重建了一座与现实世界相似的监狱，观众可以任意选择角色，从而体验在仿真世界里被关进监狱之后的孤独感。

第二类是超文本交互式纪录片，它主要利用超文本链接的逻辑来展开非线性叙事。此类纪录片意在通过一个可搜索的文档或数据库来描绘一个"真实"的世界，使构成文本的各要素分布在不同空间，形成网状化的文本。而观众可通过点击画框中的人物、地标或其他符号，自行选择要观看的视频内容。例如在《窗外》中，主创人员选择了全球13个地点进行标记，观众可以从49个不同的标记中，任意选定高层公寓的一扇窗，从中看到住户的生活。通

过"窗户"展现的360度全景纪录片,表现出不同文化背景和民族地区的人们在日常生活、情感需要、文化习俗及审美方式等方面的差异。

第三类为参与交互式纪录片,它强调的是观众直接参与到作品的制作与传播过程中。例如,《手机里的武汉新年》是由清华大学清影工作室与快手联合发起的首部抗"疫"手机短纪录片。在全国抗"疫"最前线的武汉,无数普通人拿起手机自发地记录自己的生活。这些看似碎片化的手机短视频,拼凑出了一个真实而动人的武汉,更记录下了一系列珍贵的瞬间。

第四类是体验交互式纪录片,它通过虚拟技术将传统概念中的影像与我们实际的物理空间场所连在一起,创造出混合的媒介空间,与当下流行的实景游戏类似。例如《北纬34°西经118°》是一部关于洛杉矶城市发展历史的体验交互型纪录片。当用户行走在美国洛杉矶街道上时,可通过移动终端设备进行精准定位,浏览这一地点过去发生的历史故事。

网络环境下的交互式纪录片亦需要考虑受众的观影感受。以慰安妇题材交互式纪录片《我们所承载的空间》(The Space We Hold)为例,在观看三位慰安妇幸存者的口述过程中,观众要一直长按空格键,一旦手指移开,采访片段立即暂停。这种设计既充分考虑到直面采访者残酷经历时的受众心理,同时也让观众注意力集中在影片内容上,以尊重接受采访的三位耄耋老人。每当一段口述结束,观众可以写下感想,这些浏览记录和留言在最后的页面汇成一个个光点,照亮黑夜中的星球。这部作品用冷静克制的表达,展示了数字时代如何见证和铭记战争给人类带来的苦痛,这也是项目创作者设计巧思和人文情怀的真诚流露。

第三节 个案分析

一、人间烟火与世间百态——评网络纪录片《人生一串》

《人生一串》是B站和旗帜传媒联合出品的国内首档以烧烤为题材的美食纪录片。该节目汇聚了全国各地独具特色的民间烧烤美食,呈现了一个个生动的市井故事,体现了烧烤背后的美食文化与独特情感。自2018年6月20日第一季开播以来,《人生一串》已推出了三季,一共讲述了近百家烧烤摊的故事。其中,第一季站内播放量超1.2亿,豆瓣评分8.9分;第二季站内播放量超1.3亿,豆瓣评分8.5分;第三季站内播放量超2.1亿,豆瓣评分8.5分。可见,该系列节目均实现了票房与口碑的双赢,成为我国网络美食类纪录片里的现象级作品。

(一)"小切口"选题和烟火气的视觉呈现

不同于传统的美食类纪录片(如《舌尖上的中国》)在内容选材上往往追求广而深,《人生

一串》选择"烧烤"这个小切口,以此来窥探民间烧烤文化和人间百态。烧烤是一种极具"烟火气"的市井美食,而"烟火气"正是《人生一串》最打动观众的核心要义。正如节目第一季第一集开头所说,"没了烟火气,人生就是一段孤独的旅程"。人间烟火气,最抚凡人心,烧烤摊就是这样一方治愈的天地。

烧烤摊通常位于灯红酒绿的大都市和穷街陋巷之间,出现在马路边、胡同里、天台上、大院中,是一个开放包容的场所,各色人等都可以聚在这里谈天说地、互诉衷肠。在都市中奔波生计的人们,在这里总是能感受到片刻的温存。在节目第一季第二集中,老王开的烧烤店叫"一家人",有次几位大姐吃到深夜还没走,老王劝她们回家,她们却说"回什么家呀,这就是我家"。可见,有时人们会把烧烤摊当作寻找慰藉的精神港湾,而老王也希望他们在自己的"一家人"里能找到"自家人"的感觉。对于有些顾客来说,烧烤摊甚至成为一种记忆符号。比如节目中,江苏扬州中学门口的烧烤店便成为扬州中学学生的集体记忆,是大家追忆往事的"秘密基地"。

当然,不单是食客从烧烤摊获取了温暖,摊主也从顾客身上得到了慰藉。比如,第一季第五集中那些毛头小子人到中年后,也还是尹大姐舒畅心情的最佳伙伴。第二季第二集中的萍姐在丈夫去世之后,并没有歇业,因为她舍不得摊前一口儿爆浆的男男女女,他们的陪伴让萍姐不觉得孤独。烧烤摊是朋友之间追忆似水年华的场所,也是摊主和食客惺惺相惜的精神家园。

此外,烧烤虽然是一种很常见的、很普通的东西,但每个地方的烧烤都各具特色,反映了当地的自然环境和文化风俗。比如,新疆用馕坑烤羊肉,武汉人爱吃小龙虾,广州人爱吃烤海鲜,山东人用土窑进行烧烤,都体现出了鲜明的地域特色。

(二)第二人称的叙事视角

《人生一串》在叙事上大量使用第二人称的叙事视角,用"你"来称呼屏幕前的观众,将观众带入节目所设定的叙事情境中,与观众形成了一种亲切的对话关系。同时,它也将隐藏在文本背后的叙事主体暴露出来,以朋友的身份出现,从而拉近节目与观众的距离,营造了一种"江湖偶遇"的感觉。例如在第一季中,就有这样的解说:"如果你是个长春小伙儿,带女孩儿来吃一次烤土豆,你的成功率会大大提升。""如果你啃的是羊排,那最好带着些许仇恨,把它想象成生活中的敌人,心无旁骛地撕咬,目不转睛地咀嚼,全力以赴,彻底征服,才不枉对抗中的口水淋漓。"这种生动幽默的"对话式"解说,不仅大大增强了观众的亲切感,还激发了观众的想象力。

如果把《人生一串》比作烧烤摊的话,那么隐藏的叙事主体可视为"摊主",观众则是"食客"。节目通过对民间烧烤美食的呈现,为观众带来了饕餮盛宴。观众观看节目的过程,就像是接受"摊主"的款待而享受美食一样。正是基于如此,在每期节目的开头,观众都会集体发出"开饭了"的弹幕,而在片尾则纷纷表示"谢谢款待"。可见,观众被成功地纳入节目的叙事中,并通过弹幕积极地参与节目的互动。

当第一季结束时,节目解说道:"这个夏天,烧烤让我们相遇相识,招待不周,但愿交情不浅,江湖路远,有缘来年再见。"而当第二季推出时,第一期开头便说道:"今晚你又来了,关于

烧烤我们还能聊点什么。"这个"又"字,生动地说明节目把观众当作"老顾客",而观众观看续集仿佛是老友久别重逢。"还能聊点什么",则不仅自然地引出了新一季的话题,而且奠定了朋友间闲聊式的节目风格,让人倍感亲切。

到了第三季,节目除了延续前两季的第二人称叙事视角外,还直接以"朋友"称呼观众,展开情感叙事。由于第三季播出于 2021 年,因此节目上来就以"朋友"的身份向身处疫情的观众表达问候,引发观众强烈的情感共鸣。节目最后再次以"朋友"的身份,对观众的一路陪伴表达了感谢,充分调动了观众的情绪——"长亭更短亭,道别的酒,都干了吧。人生,因缘际会,各位朋友,青山不改,绿水长流。希望咱们后会有期。"

(三) 幽默生动的解说词

《人生一串》之所以能取得巨大的成功,与其精彩的解说词分不开。首先,它大量使用押韵的手法,解说词读起来朗朗上口,平易近人。比如,"烤羊让人迷醉,烤鱼也颇有滋味,鲜味佐酒,你会感到一丝安慰,趁着热闹多来几位,这么大院子,不能浪费。""饺子的蒸汽,烤串的烟气,却汇成了谜一样的人气。"

其次,它还使用拟人、比喻等修辞手法,赋予食物生命,使其拥有独特的气质和有趣的灵魂,增添了趣味性。比如,将烧烤当作音乐会、舞会或者是阅兵现场,让烧烤成为一件极具仪式感而庄重的事情。配合动感的画面,碎片化的剪辑,带有鼓点的音乐,解说词完美地"播报"了现场动态:

"所有的一切都要从拨弦开始,利落的琶音,让演员各就各位。此时的彪哥,既是演奏首席,又是乐团指挥。鸡胗在翩翩起舞,火力在烘托氛围,这场鸡胗的旋转轮舞,食客看不见,却最终吃得着。"

"肉质晶莹透亮,通体浑圆的虾串,就像一支纪律严明的军队,满'盆'尽带黄金甲。这是你在别处很难见到的烧烤大阅兵,训练有素的虾兵虾将能依次亮出鲜嫩的腹部,踢出美味的正步,这都要归功于总指挥虾哥的艺术追求。多年的烤场点兵,让手法变得炉火纯青。"

同时,节目还以年轻化的表达方式,结合网络流行文化元素,与网友形成某种互动。比如,用"朋克"形容来吃烧烤的食客:"天刚一擦黑,铁合金的重金属养生朋克,如约而至。""正如这位退休老朋克一样,吃出了美妙的造型感。"

另外,节目还从食物的视角出发,用黑色幽默的方式表达食物的感受,带来了一种反差感,也引起了观众的弹幕刷屏。比如当解说词说:"鸡爪被烤,自当没有意见,最纳闷的还是河蟹,怎么就被五哥烤了呢?"观众则在弹幕上留言:"鸡:我有!我有很大意见!""鸡:我可以有点意见。"当解说词说:"黄牛很快乐,肉质很鲜嫩。"弹幕则满屏都是"黄牛悲伤逆流成河"。观众也将自己代入动物的角色,反向解构了解说词,观众与"叙事者"、观众与观众之间都形成了有趣的互动。

除此之外,节目有时还幽默风趣地对片子里的人物进行调侃,带来了戏谑的效果,使人忍俊不禁,弹幕瞬间被"哈哈哈哈哈"刷屏。当节目调侃"理论家"老板的时候,网友纷纷留言:"这个世界上有一种人,他的烦人程度,与他的专业知识成正比。""能把照片挂在招牌上

的老板,多数是对自己的颜值比较有信心。""一个让理论家瞬间破功的事实是,后厨,从来不是他的势力范围。……实干的人烧烤,话少的人作料,话少低调的母子才是老店的技术核心。"

值得一提的是,节目的解说配音没有采用字正腔圆的播音腔,而是用一种略带慵懒、随意的语调与观众交流,既像一位说书人,又像一位老友,从而拉近了与观众的距离。

(四) 透过烧烤看人生

《人生一串》一方面为观众带来了烟火撩人的烧烤美食,另一方面也讲述了五味杂陈的平凡人生。节目在介绍各地美食的同时,也透过"烧烤"这个窗口,窥见了人生百态,讲述了发生在烧烤摊的生活故事。同时,节目还通过解说,将烧烤与人生的共通之处联系起来,传递了积极乐观的生活态度。

首先,每个烧烤摊的背后都是普通平凡的个体。节目在讲述烧烤摊的故事时,除了介绍店里的美食外,还着重介绍美食背后的人有着怎样的经历。因此,节目总是会让老板聊一聊为什么选择烧烤这份工作,讲一讲背后的原因和故事。比如在第一季第四集,老宋毕业后先在酒吧当了十年DJ,后来因为爱吃就开了"老宋烧烤",他总是把烧烤架当成搓碟的DJ台。老宋的体型也是因为开了烧烤店之后,自己忍不住撸串喝酒,才慢慢变胖的。他的店面风格是20世纪八九十年代的复古风,墙上挂着许多今昔对比的老照片,他还会自己剪辑经典老歌在店里播放,为的是让吃烧烤成为一件浪漫的事。中年顾客来店里,看到墙上的照片,听着过去的音乐,难免心生怀旧之情,感触万分。通过对待烧烤的态度和对店面的装修,观众可以看到他浪漫的内心。

其次,节目中的摊主均以一种"匠人"的态度去面对烧烤的工作,不管是对食材、卫生、调味,还是火候、技术,都有着严苛的要求。例如,湖南岳阳的老爷子认为,烧烤最重要的就是要用心烤,"不用心烤,这辈子都烤不好。以心得心,以心换心"。宁夏中卫的老张作为一名退伍军人,把作为军人对自己的严格要求带到了烧烤上。他十分重视食客的意见,如果食客说不好吃,他会给食客重新烤或者免单。正是这种严格的要求和谦逊的态度,使得他的烧烤俘获了食客的胃,更俘获了食客的心。节目中这些市井小人物,对待自己的工作格外用心,在平凡的岗位上发光发热,温暖你我,塑造了"民间手艺人"的群体形象。

烧烤店藏匿于城市的各个角落,也折射出了个体的生存状态。随着环境的变化,烧烤摊也面临着各种考验和挑战。在第一季第二集中,刘哥饱经风雨的老店,受到了新潮的烤脑花连锁店的冲击,被迫关门,只剩下一家分店还在巷子里坚守。在第一季第五集中,阿龙开着车移动摆摊,在城市的夹缝中艰难生存。在第三季第三集中,在深圳同样有这样的游击式烧烤摊,靠微信群和食客保持联络,出摊时间和地点都不固定。食客们自己搬桌椅、选位置、拿食材,运转起了一套井然有序的野外堂食体系。而在疫情的特殊背景下,这些个体的处境更加艰难。不过,即便如此,他们依然努力地奔波在城市街头。在第二季第二集中,小军的一句玩笑话——"老妹知道为什么我这么黑吗,因为我不想白活一辈子",幽默地道出了这个群体乐观向上的生活信念。

最后,节目还从一位历经风霜的江湖老友的视角出发,将人生比作烤串,向观众传达人

生哲学与生活指南。这一点在第三季节目里体现得尤为明显:"人生中充满了各种火候,事事掌握分寸,时时把握时机。""人生也和烧烤一样,炉火就是生活滚烫,调料也许是遍体鳞伤,但甭管怎样,我们只能吃下去。"这样的解说看似"心灵鸡汤",但通过"朋友"视角的娓娓道来,对于那些在城市里独自打拼、忙于工作和生计的年轻人来说,反倒容易引起共鸣。节目中的这位"老朋友",用烧烤的哲学来传达人生的道理,鼓励观众放下生活中的压力,享受片刻的放飞,并表达了"愿人生多一些相聚"的期许,直戳年轻人的内心,疗愈了焦虑的、失落的年轻人。

二、后现代叙事下的娱乐狂欢——评网络纪录片《历史那些事》

《历史那些事》是由 B 站自制出品的历史类纪录片,一共两季,每季八集,每集时长约为二三十分钟。该节目在 B 站独家播出,第一季于 2018 年 10 月 24 日上线,播放量超 4000 万,豆瓣评分 7.9 分;第二季于 2019 年 6 月 20 日上线,播放量超 2000 万,豆瓣评分 8.2 分。其中,第一季由徐晋非担任导演,金铁木担任总监制,第二季则由金铁木担任总导演。金铁木是我国著名的纪录片导演,有着 20 多年的创作经验,《复活的军团》(2004)、《圆明园》(2006)、《玄奘之路》(2009)等热门纪录片都是其代表作。但跟他过去的作品不同,《历史那些事》从选题、形式、叙事等各个方面都进行了创新。该片凭借鲜明的"网感"特质成为历史类纪录片中的一个"另类",深受 Z 世代观众的喜爱。同时,《历史那些事》的实验性创新,也引发了人们关于纪录片真实与虚构的关系,以及如何创作历史题材纪录片的讨论。

(一)内容选题的边缘化和历史观的演变

《历史那些事》是一部历史人物纪录片。但不同于传统历史人物纪录片通常讲述人物的人生经历、思想观念、历史功绩等方面,该节目则主要围绕一些不太为人所知的生活琐事和奇闻轶事来展开叙事。它通过讲述一些有趣的故事,从侧面来描写历史人物,使其与人物固有的形象形成一定的反差,从而带给观众某种新鲜感。这在一定程度上反映出了当下历史观念的转变,即从强调大写的、精英的和规律的历史转而关注小写的、草根的和意义的历史。[①] 不过,节目所讲述的故事并非完全虚构,而是有历史依据的。在节目开头,创作者便以字幕的形式直接表明:"(节目中的)所有人物、故事均有古籍记载。……内容均有史料支撑,不恶搞,非虚构。"这体现了创作者较为严谨的创作立场。

例如,第一季第一集在介绍苏轼时,并不是按照"词人""大文豪""书法家""政治家"等公众所熟知的固有形象来刻画人物形象,而是将其塑造成了一位美食家及"吃货"。节目以苏轼被贬的仕途经历为线索,重点介绍了他被贬至湖北黄州、广东惠州、海南儋州三地的时候,在当地所发现、品鉴和创造的美食。至于苏轼生平中比较重要的经历,比如"乌台诗案",以及其他创作经历和政治仕途,则是在塑造其"美食家"身份的时候,用解说词简要带过。

① 蔡骐、刘瑞麒:《语态·史观·路径——历史题材纪录片的演化与创新》,《中国电视》2022 年第 1 期。

《历史那些事》剑走偏锋，讲述正统叙事之外的奇闻趣事，并以现代的眼光来重新审视，使得历史人物更加鲜活可爱。比如，在《我在我家偷文物》这一集中，节目没有过多强调溥仪的"末代皇帝"身份，而是讲述他为了前去英国留学，伙同弟弟将宫内文物偷偷转移至宫外的故事。节目中的其他人物也都展现出了一些不为人知的独特癖好和私人秘密。比如，何晏有着"异装癖"，爱穿妇人之服和敷粉化妆；乾隆喜欢在文物上评论、扣章；王莽不仅是谋权篡位的"戏精"，还有着脱发的烦恼；李清照是喜欢"怼人"的天才少女；陆游是喜欢撸猫的古代"宅男"；雍正是热衷于"cosplay"的"心机 boy"。

《历史那些事》不仅塑造了一位位鲜活的历史人物形象，丰富了观众对于历史人物的印象，而且它还将现代人关注的话题融入历史叙事当中。比如第二季第一集《从头开始》，讲述了脱发问题不仅仅是现代人的烦恼，古代人也同样会脱发，包括王莽、曹丕、杜甫、白居易、刘禹锡，以及国外的恺撒大帝等人都有着类似的烦恼。另外，针对当下很多人喜欢养猫和撸猫的现象，节目第二季第四集《原来你也是猫奴》介绍了古人对猫咪的喜爱和崇拜，并且针对是否要养猫这一话题，展开了跨时空的历史辩论。

（二）叙事形式的创新和后现代风格

作为一部实验性的历史纪录片，《历史那些事》在讲述历史时，创造性地插入形式多样的历史小剧场，如肥皂剧、MV、脱口秀、颁奖典礼、辩论会、游戏等，并融入大量亚文化和网络流行段子，使严肃的历史变得有趣好玩、鲜活生动。比如第一季第三集用新闻节目的形式报道了隋炀帝杨坚的故事；第一季第八集采用"游戏"的形式，将人物化作游戏角色，每个人不仅有擅长的武器，还被规定了招数、战斗力、体力、魄力、智慧等；第二季第四集针对是否养猫的话题展开讨论，采用了"历史大家说"的辩论形式；第二季第五集将历史小剧场设计成"第五十届华夏五千年演技大赏"的颁奖典礼现场，从而贴合本期历史人物是"戏精"的主题……

在历史小剧场结束之后，节目还会插入与语境相关的"名人名言"，借名人之嘴，对历史人物或事件发表"锐评"。比如在第一季第七集中，由于乾隆喜欢在各种文物上题字扣章，对文物造成了损坏，于是节目引用了莎士比亚在《哈姆雷特》里所说的"简洁是智慧的灵魂，冗长是肤浅的藻饰"，以此来"批评"乾隆损坏文物的行为。同时，节目还以幽默的解说对历史人物进行调侃，称乾隆为"弹幕鼻祖"，称溥仪为"零零后"，称嵇康为"爱豆"。

此外，节目还大量使用后现代的叙事手法。比如在节目中拼贴大量的网络流行段子，并通过对其他影视作品的戏仿，营造出诙谐幽默的效果，以一种后现代的风格表达了对历史的解构，同时也与其他媒介文本形成某种互文关系。具体而言，主要体现在以下三个方面。

首先是在标题方面。比如第一季第二集《我在我家偷文物》，是对纪录片《我在故宫修文物》的戏仿；第一季第三集《请回答 604》，是对韩剧《请回答 1988》的戏仿；第一季第七集《爱发弹幕的乾隆同学》，是对番剧《爱吃拉面的小泉同学》的戏仿；第二季第五集《戏精的诞生》是对综艺《演员的诞生》的戏仿；第二季第七集《百变巨咖秀》是对湖南卫视综艺《百变大咖秀》的戏仿。

其次是在拍摄手法和内容表达方面。比如第一季第一集对于苏东坡吃货和美食家形象的塑造，是对日剧《孤独的美食家》的戏仿；第一季第二集表现庄士敦调查故宫文物失窃案的

时候,融合了《福尔摩斯探案》和《名侦探柯南》两部影视作品的拍摄手法;第一季第三集的第二次小剧场是对王家卫电影风格的戏仿,融合了《2046》《阿飞正传》《东邪西毒》《春光乍泄》《花样年华》《重庆森林》等多部电影元素;第一季第六集中嵇康的出场,是对日本动漫《在下坂本,有何贵干》片头曲的戏仿。

再次是语言表达方面,融入了一些网络流行的"梗"。比如,在表现溥仪和庄士敦初次见面时,节目引用了抖音热歌的歌词"确认过眼神,遇上对的人"。杨坚逃出宫内后,面对"记者"的采访,他说自己"怕老婆是不可能怕老婆的,一辈子都不可能怕老婆的","我就是饿死,搁外面跳下去都不会给母老虎磕头的",随后灰溜溜地回去在线"打脸"。前一句是网络上偷电动车的男人的一个"梗",而后一句则是杨坚实力上演历史人物版的王境泽"真香"定律,这是由湖南卫视真人秀《变形记》中演变而来的网络热梗。

此外,节目中还拼贴了不少文学作品中的"梗"。比如第一季第二集,侍卫说的"也许明天就走了,也许啊永远都不会走",源自沈从文《边城》;第二季第五集,李忱部分的历史小剧场,台词和解说词几乎全部引用或改编自《三体》,比如"这是人类的落日""藏好自己,做好伪装""不要进宫,这里不是家""长安就是一座黑暗森林,每个皇子都是手持弩药的猎户"等,引发《三体》书迷的强烈共鸣。

总之,《历史那些事》呈现出了一种鲜明的后现代风格。它在叙事结构上,呈现出碎片化的叙事特点,大量拼贴网络热梗,对其他影视作品进行风格和形式上的戏仿,糅合了多种媒介文本,并对文学作品进行了后现代的改编和挪用。同时,它还通过解说词和名人名言,对历史人物进行调侃,消解了主流话语,增添了幽默感。此外,节目中游戏化的处理,以及对亚文化的展现,比如抽卡、宅舞、cosplay 等,都营造出了强烈的喜剧效果,迎合了 B 站受众的审美趣味,是对当下主流历史类纪录片的解构和颠覆。

(三)弹幕文化与大众狂欢

弹幕是一种实时的网络视频评论方式,是当下网民参与节目互动、反馈观影感受的重要方式。用户发表的文字评论会像子弹一样飞在屏幕上,和视频内容一起加载出来,形成独特的网络弹幕景观。

节目第一季第七集《爱发弹幕的乾隆同学》便将这种弹幕文化与节目内容加以巧妙结合,从而制造出幽默的喜剧效果。比如,节目的解说词说道:"我们的乾隆大帝,因为他在字画上题字扣章的迷之爱好,早于当代两百多年,就创造出了一套完整的'弹幕文化',并被后世调侃为'弹幕的鼻祖'……开创了高级弹幕的先河……颇具弹幕霸屏护体的魄力。"在历史小剧场里,乾隆让和珅去联系网站的运营官,"看看能不能把朕的弹幕清一下"。而当身边的人看乾隆准备要题字时,便吩咐下人:"还愣着干嘛,皇上马上要发弹幕了,还不笔墨伺候。"此外,节目还直接将弹幕满屏的效果运用于文本之中,以此体现乾隆在文物上评论的数量之多。显然,弹幕作为近年才流行起来的网络评论功能,在清朝不可能出现"发弹幕"的情况。但是《历史那些事》将乾隆在文物上发表评论的行为,和当下发表弹幕的现象联系起来,用现代的视角去解读历史的现象,使得 B 站上的观众更容易对文本内容进行"解码",也拉近了节目与受众的距离。B 站上的观众本身就喜欢通过弹幕进行互动,而《历史那些事》又钟爱玩

"梗",是网络流行段子的"大杂烩",因此,这也更能激发受众发表弹幕的兴趣。

与此同时,观众也常常会把节目当成一个跨时空的直播间,结合历史人物之间的关系,在屏幕上发表诸如"您的好友康熙大帝上线了""富察皇后进入直播间""成吉思汗进入直播间"等弹幕。同时,基于历史人物和事件之间的联系,网友和网友之间也会形成一种互动。比如画面给到某一件文物时,有人发表弹幕"溥仪进入了直播间",则马上有人发表弹幕"溥仪你出去,前几集你刚卖掉的忘记了"。这种互动性弹幕,不仅将两集节目内容联系在一起,也使得观众感受到了历史的连续性。与此同时,利用弹幕进行隔空互动与对话,观众会有一种"准社会交往"的感觉。这种观众之间的即时互动,就像是两个人在真实的社会现实空间里交往、交流一般。

当节目讲到乾隆在王羲之的字画上题字、作画、扣章时,网友出于对文物的爱惜和对乾隆的调侃,则会发表"王羲之因言语过激被禁言"等弹幕。此类弹幕相当于一种评论性弹幕,观众会在弹幕中表达自己的立场、态度和观点。此外,还有一些弹幕会提示其他观众"前方高能",介绍节目中的"梗"源自哪里,或者是对文本内容的背景信息进行补充,从而起到了提示和解释说明的作用。

此外,还有大量刷屏的弹幕,并没有实质性的内容,仅仅是表达观众的某种情绪。比如,第一季第六集表现嵇康出场的时候,节目借鉴了番剧《在下坂本,有何贵干》的片头曲,弹幕集体刷屏"哈哈哈哈哈哈哈""在下嵇康,有何贵干""坂本大佬"。

本尼迪克特·安德森在分析人们读报纸的意义时曾说道:"每一位圣餐礼的参与者都清楚地知道他所奉行的仪式在同一时间正被数以千计(或数以百万计)他虽然完全不认识,却确信他们存在的其他人同样进行着。"[①]同样,观众在观看节目的时候,也可以通过弹幕的方式来确认这种仪式,从而体验一种共同观看的"仪式感",并加强与其他观众的联系,并由此形成"想象的共同体"。同时,这种仪式感也造就了大众狂欢的文化景观。

三、节目创新与城市形象宣传——评网络纪录片《奇妙之城》

《奇妙之城》是优酷出品、萧寒导演的城市纪录片,于 2021 年 1 月 5 日起在优酷全网独播。节目一共六期,每期都安排了一位明星,让明星和素人一起前往贵阳、重庆、厦门、西安、克拉玛依和青岛这六座城市,一起探索当地的城市文化。正如导演对这部纪录片的阐述,《奇妙之城》讲述的不是一座城的外在,而是用一个个鲜活的人的故事去寻找一座城市的灵魂。

《奇妙之城》自开播以来,全网累计播放量超 10 亿次,豆瓣评分 7.9 分,并有 139 个话题冲上微博热搜榜,微博话题总阅读量超 74 亿。就其播放量、热度、评分而言,《奇妙之城》可以说是近年来传播效果最好的城市纪录片。

① [美]本尼迪克特·安德森:《想象的共同体——民族主义的起源与散布》,吴叡人译,上海人民出版社 2011 年版,第 37 页。

(一) 纪录片与真人秀的创新融合

纪录片和真人秀都采用纪实的拍摄手法,这使得二者常常难以完全被区隔开来。《奇妙之城》便采取"纪实＋综艺"的创作模式,在纪录片的基础上融入了真人秀的元素,使得节目更加轻松活泼。真人秀的"秀",指的并不是完全虚构的剧本安排,而是设计一个情境,将人物置于该情境之中,通过对规则的设计安排,促成生活戏剧性的发生。《奇妙之城》每一期都在明星的带领下探访某座城市,明星的出镜给节目带来了流量,也使得节目颇具真人秀的味道。从前期调研到拍摄,再到上线播出,导演团队花了足足 20 个月的时间,偶遇了上百个有趣的拍摄对象,可谓诚意满满。

事实上,纪录片的娱乐化是市场需求推动的结果,也是必然的发展趋势。其实,《奇妙之城》并非"纪实＋综艺"创作模式的首创,此前于 2018 年首播的《奇遇人生》就已经采取了类似的创作模式。这种纪录片综艺化和真人秀纪实化的现象,不仅是纪录片和真人秀这两种节目形式融合发展的体现,也是推动节目创新发展的现实需要。一方面,纪录片的综艺化不仅能够提高观众的观看兴趣,而且在吸引投资和宣发的时候也容易更胜一筹。另一方面,通过纪实化和去剧本化的手段,真人秀也能够有效增强真实感,从而避免过度娱乐化的问题。纪录片综艺化和真人秀纪实化看似相向而行,但其最终目的都是为了增强传播效果,让更多观众理解和接受。

(二) "明星＋素人"的三线平行叙事

《奇妙之城》虽然邀请了明星参与节目拍摄,但并不是以明星为核心展开叙事,而是每一期均由 1 位明星和 2 位素人的故事构成主体部分,三条叙事线索平行推进。"明星＋素人"的叙事结构,让观众可以从两种不同的视角走进城市,探索城市文化。在这样的叙事结构中,明星和素人扮演的角色与承担的功能是有所区别的。

首先,对明星来说,他们平时总是以光鲜亮丽的样貌出现在舞台或者荧幕上,但在节目中,他们和千千万万个离家的游子一样重访家乡,重访自己当初的成长轨迹。镜头跟着明星走进他们的童年和生活环境,一定程度上满足了观众对明星的窥视欲。譬如,肖战经过朝天门的时候,会回想起以前挤地铁上学经过嘉陵江的场景。在路过四川美术学院的时候,他一边开车一边介绍着后街、交通茶馆、以前自己去过的网吧、爱吃的胡记蹄花汤,以及福星楼上曾经的画室。明星在故地重游的同时,节目将现实空间和他们记忆中的历史空间融合在一起,从历史和现实两个维度建构起他们与这座城市的联系。

另外,明星在成为公众人物之后,逐渐远离了家乡,与家乡产生了某种无形的割裂感,家乡也因此渐渐成为回不去的"远方"。就像白宇在节目中所说的,家乡是他们永远想回去、想自由自在生活与享受的地方,是最不希望被打扰的内心柔软之地,但这种期许总是由于自身的"明星"身份而很难实现。与此同时,他们与家乡朋友的发展轨迹也差别巨大,使得双方很难以过去的方式进行相处。比如,周深和小时候的玩伴一起坐火车去千户苗寨,在火车上二人打闹时被网友记录下来并发到了微博上。这时,周深才意识到,即便大家的关系还如从前

一般亲密,但在公共场合中,他们却要时刻注意自身的明星形象。同样,王晓晨和朋友从小一起长大,现在却有着截然不同的人生,她们互相羡慕彼此的生活,但是回到家乡,大家坐下来吐露心声后,才发现每个人都有属于自己的生活和烦恼。可以说,明星作为公众人物,远离家乡去其他城市发展,在物理空间上与家乡割裂开来。同时也因为这一身份,在精神上他们与家乡的人、事、物产生了微妙的区隔。因此在节目中,明星基本上都是扮演"重访者"的角色,围绕他们的叙事遵循着"离去—归来"的母题。

与明星不同,节目中的素人主要分为两类——原住民和新市民。在厦门篇中,雷氏夫妇是老一辈土生土长的厦门人,他们喜欢喝工夫茶,吃"茶配"。几十年前,他们就用粮票换米酒招待朋友唱歌弹琴,现在也依然在办家庭音乐会,和朋友、邻居组成了雷厝乐队在院子里弹琴唱歌。可以说,鼓浪屿悠长的音乐传统,滋养着岛上的老人与小孩。他们在岛上生活了一辈子,就爱音乐一辈子,乐器和人都有着鲜明的海岛气质。在第二期中,圆圆对重庆来说是一个外来者,是"新重庆人"。她不顾父母的反对,独自来到重庆打拼,做着自己热爱的相声演员的工作。为了获得更多的创作灵感,她和搭档一起在老城区里寻找故事,感受重庆人的生活。尽管圆圆生活在重庆,但她始终没有真正融入其中,跟观众一样都是站在"他者"的视角来了解重庆这座城市。她白天寻找创作灵感,晚上表演相声,半夜回到出租屋还要强忍困意在抖音上直播。圆圆的生活状态,代表着所有在异乡打拼的年轻人,他们努力地工作和生活,希望能在自己所生活的城市扎根,融入这座城市。

在《奇妙之城》中,明星去掉光环,回归平凡的生活,带领观众重新认识自己的"家乡"。而普通人在城市奋斗的身影,则构成了一幅幅鲜活的生活画像。这种"明星+素人"的双重叙事视角,使得公众人物和普通人形成了相互映照的关系。

(三)纪录片对城市形象的建构

作为一部城市纪录片,《奇妙之城》分别在贵阳、重庆、厦门、西安、克拉玛依和青岛六个城市取景拍摄,对塑造城市形象具有重要意义。

首先是对城市空间的表现,包括自然环境和人文景观等。每一期节目都会重点展现当地的自然环境和地标性建筑,比如贵阳的甲秀楼、鸭池河和喀斯特溶洞,重庆的朝天门、嘉陵江和魔幻的轻轨、立交桥,西安的老城墙和鼓楼,克拉玛依的戈壁滩、胡杨林和独库公路。"一方水土养一方人",一座城市的环境,不仅是这座城市最显在的特点,也是首先给人留下印象的地方,还是形成城市气质、塑造城市精神的根基。

其次是对地域特色和风俗文化的展现。饮食是人们日常生活中最重要的一部分,也是让无数游子最魂牵梦萦的东西。每到一个城市,节目都会介绍当地的特色美食,如贵阳的茅台、辣酱和折耳根,重庆的小面、火锅,厦门的海鲜、五香、椰子饼,西安的羊肉泡馍,克拉玛依的烤包子、馕、手抓饭,青岛的啤酒等。饮食是一座城市烟火气的体现,是最吸引人的城市文化之一。而家乡的美食,不仅时刻挑逗着人们的胃,更时刻牵动着人们的心。

再次是表现城市的传统文化。在厦门篇中,节目展现了南音戏、高甲戏等戏曲文化,以及送王船的民俗活动。在贵阳篇中,节目展现了大量少数民族文化,如苗族服饰、苗族歌曲、芦笙舞,以及"洞葬"这种传统殡葬方式。在西安篇中,观众还能看到难得一见的火彩——秦

腔的绝活之一。

最后,节目还展现了城市的生活方式。普通市民的日常生活,既是城市文化的重要组成部分,也是城市精神的具体体现。在青岛篇中,老赵在地下室摆满了"收藏品",邀请朋友来开音乐沙龙,还自学了很多乐器。老赵就像是一位草根生活美学家,热情地拥抱生活,象征着青岛精致浪漫的海派美学。在西安篇中,由于西安是个历史文化古城,西安人骨子里有很多厚重的东西,所以啸雷在讲脱口秀的时候,需要为设计"包袱"而多花一些心思。从他的脱口秀和观众的反应中,也能感受到西安这座城市厚重的历史气息。

作为一部城市纪录片,《奇妙之城》对于城市的宣传起到了积极的作用。尤其是在明星效应的作用下,观众围绕明星和城市展开畅聊,助推多个话题登上热搜,取得相当不错的热度和关注度。比如第二期《肖战带你了解山城重庆》播出后,"♯肖战发文谈重庆♯""♯肖战重庆风景拼接照♯"等话题登上微博热搜榜,相关话题阅读总量破 20 亿,同时,"奇妙之城重庆"单个话题相关阅读量超 7.1 亿次。

总之,《奇妙之城》邀请明星加盟,在为节目带来热度与流量的同时,也创新融合了"纪实＋真人秀"的制作模式。节目以年轻化的叙事语态和多视角的叙事结构,讲述了明星和普通人的成长故事与生活经历,并带领观众探索了一座座城市的文化风貌,表现了当地居民的生活美学。该节目既拓展了纪录片的创作路径,又为城市形象宣传提供了新的思路。

四、警察形象的立体塑造——评网络纪录片《守护解放西》

《守护解放西》是国内首档警务题材网络纪录片,由中广天择传媒股份有限公司和 B 站共同出品,并在 B 站独家播出。该片共制作播出了三季,每一季十集,每集时长 30～50 分钟不等。节目以湖南省长沙市坡子街派出所的民警为主要拍摄对象,通过观察式纪录片的拍摄手法,展现了基层民警的工作日常,塑造了丰富立体的警察形象。同时,通过各种案件的呈现,揭示社会问题,传递安全意识,普及法治观念。

截至目前,《守护解放西》第一季 B 站播放量超 1.5 亿,豆瓣评分 8.6 分;第二季 B 站播放量超 1.5 亿,豆瓣评分 9.0 分;第三季 B 站播放量超 3 亿,豆瓣评分 8.7 分。三季纪录片分别被国家广电总局评为 2019 年度、2020 年度、2022 年度优秀网络纪录片。可以看出,《守护解放西》引起了广大网友的关注,取得了非常好的传播效果,同时也获得了官方的高度认可。

(一) 年轻化的叙事语态和综艺化的叙事元素

中广天择传媒主打"小大正"(即小成本、大情怀、正能量)的视频内容制作,注重社会效益和价值引领作用;而 B 站作为年轻人聚集的网络平台,形成了以二次元亚文化为核心的趣缘文化。《守护解放西》虽然选择了较为严肃的警务题材,却以一种活泼、年轻的叙事语态来呈现节目内容,很好地平衡了严肃题材的意识形态宣教属性和迎合年轻受众的商业娱乐属性。

长沙是近年来非常受游客欢迎的旅游城市和"网红城市"。而节目中的"解放西"指的正是位于长沙市人流量最大的五一商圈附近的解放西路,是长沙的娱乐地标之一。该地有大量的商场、餐馆、酒吧、KTV等娱乐消费场所,人流量大,社会情况复杂。因此,负责管辖这一带的坡子街派出所民警往往要处理大量的警情案件,如寻衅滋事、打架斗殴、盗窃抢劫、猥亵强奸、嫖娼卖淫、网络诈骗、跳楼跳江、贩毒吸毒等。基于这一事实,《守护解放西》选择长沙解放西路作为叙事空间,以坡子街派出所民警作为表现对象,记录民警对警务案件的处理过程,很好地迎合了年轻受众的兴趣爱好。

为了迎合年轻网民的消费需求和接受习惯,节目采取了综艺化的包装手法和生动活泼的叙事元素,使其更符合B站的平台调性。例如,节目中大量使用年轻人喜爱的动漫元素。比如片头便采用了漫画的形式,每一位民警出场介绍时均以"漫威式"的定格动画加上升格镜头的形式呈现。在第二季的片尾中,节目还加入了彩蛋"大画解放西",绘制了各位民警可爱的卡通形象,以漫画的形式呈现了民警和粉丝之间的有趣互动。另外在正片部分,节目还大量使用了综艺节目中常见的"花字"和音效,呈现出夸张的节目效果。同时,节目还经常使用表情包来表现当事人的心情或者替观众表达看法。比如第三季,当部分当事人不愿意出镜而被打上马赛克时,节目给他们加上了生动的表情包,不仅活跃了气氛,也方便观众知道当事人的表情变化。此外,节目的主题曲《策长沙》《守护解放西》《像风》,通过融合快节奏的旋律、长沙的方言,采用rap的形式,使得歌曲朗朗上口,深受年轻人的喜爱,为节目增色不少。

(二)多样的叙事结构和丰富的叙事技巧

从整体上看,《守护解放西》每集都有一个主题,比如"星城奇事多""迷航的青春""欲望的诱惑"等。在每个主题下,每集讲述若干个案件,而不同案件构成相对独立的故事段落。这些案件要么是生活中比较常见的社会问题,要么是比较奇葩的人和事,兼顾了普遍性和特殊性。

从故事段落来看,节目以常规的线性叙事为主,遵循开端—发展—高潮—结尾的线性叙事结构。从"您有新的警情请查收"开始,民警们接警,然后对案件展开初步调查,其间可能会遇到困难或者反转,接着案件取得关键性进展,当事人也被带回派出所接受调解或审讯,最后结案并通报处置结果。为了便于观众了解案件的经过,节目通常会在画面左下角打上字幕条,提示观众案件发生的时间和地点。比如第一季"守望绚烂"中,节目从"距离焰火燃放还有×小时"开始倒计时,而就在焰火即将开始的时候,有一名女子在人群中突然晕倒。为了将女子及时送到医院,民警必须赶在焰火燃放之前,争分夺秒地疏散人群,为救护车留出生命通道。整期节目便以交代五一焰火燃放为开端,以女子突然晕倒和民警紧急疏散人群为主要情节,最后在广播的倒数声和绚烂的焰火中走向故事高潮,并以最终顺利将女子送到医院抢救为结局,是一种典型的线性叙事结构。

除了线性叙事结构外,节目也在部分故事段落中采取了多线性叙事结构。比如第三季中,当一女子坠楼后,派出所民警立马兵分两路,一路人跟着救护车去医院了解情况,另一路人则挨家挨户走访了解女子坠楼的原因,由此形成了两条并行发展的叙事线。另外,在表现

打击贩毒团伙和抓捕吸毒人员的段落中,节目也常常使用此类双线并行的叙事结构。为了将犯罪嫌疑人抓捕归案,民警们常常分成好几个队伍同时实施抓捕。此时节目往往会采用交叉剪辑的手法,方便观众全面掌握信息。部分案件由于涉及的人数较多,关系较为复杂,节目还会以人物关系图来帮助观众梳理叙事线索。

除了线性叙事和多线性叙事外,节目在叙事过程中还使用了悬念叙事、对比叙事等叙事技巧。其中,悬念叙事主要体现在当事人双方或者多方各执一词的时候,观众会代入"破案者"的角色,分辨到底谁说的才是真话。比如第二季第四集中,几个青少年在酒吧门口砍人,谢某指认佘某杀人,佘某在犹豫片刻后也承认了,结果另外两名同伴却指认是谢某杀人,这就跟前面两人的口供对不上,"到底谁杀了人"便成了这一故事段落的最大悬念。另外,悬念叙事还体现在一些冲突性的画面中。比如,一男子砸了自己的工作室要跳楼,情绪非常激动,这会让观众不禁想,这个人到底经历了什么才这么想不开。再次,悬念叙事还体现在审讯过程中,很多当事人刚开始都拒不认罪,这时节目会通过特殊音效和放大细节,来反映人物纠结的内心,同时也为故事的走向留下悬念。

对比叙事则主要指的是很多当事人在面对审讯的时候装疯卖傻、胡编乱造,而在民警掌握了相关证据之后,节目会通过分屏,将当事人前后说的话放在一起进行对比。同时,节目还会通过监控画面、视频资料等内容,对事件进行回溯性呈现,并结合当事人的言辞,达到前后对比的效果。

(三)多面立体的警察形象

《守护解放西》每一季都选取 10 位左右的民警进行重点刻画,不仅真实地记录了他们的工作状态,还记录了他们的日常生活。这种多角度的记录和呈现,塑造了一个个鲜活、立体、多面的警察形象。

首先,节目塑造了秉公执法、专业素质强的警察形象。面对各种突发警情,坡子街的民警始终第一时间出警,处理好每一个案件,展现出了过硬的专业本领。比如在第一季第九集中,一名男子惨遭前女友及其闺蜜抢劫,坡子街民警迅速对 4 人的身份信息进行比对,并根据房间的外卖量、晾晒的衣物、门口的拖鞋等细节锁定了 4 位嫌疑人的居住地点,展现出了高超的刑侦能力。在第一季第八集中,一名女孩被朋友谋划骗钱,她还一直以为朋友是无辜的。但经验丰富的桑团长马上就察觉出不对劲的地方,并通过聊天记录,最终查出了团伙作案的真相。

其次,节目塑造了全心全意为人民服务的好警察形象。比如在第一季第十集,一位大叔喝醉酒在街上骑车摔了好多跤,为保护他的安全,即将退休的桑团长试图将他带回所里。面对醉酒大叔的无理取闹和拳打脚踢,桑团长始终搀扶着对方怕他摔倒,并对其进行耐心劝说。即便其他民警都看不下去了,桑团长依然毫无怨言,始终将人民群众的生命健康和安全放在首位。又如在第一季第六集,一位独居的老奶奶半夜把门锁上了进不去,民警一直守护着她等开锁师傅来,还自掏腰包付了开锁费。后来,民警还定期回访、关心独居奶奶,及时地给人民群众送去温暖。

另外,节目还表现了民警们面临的生活困境。譬如,刘毅昇由于工作太忙,无暇照顾身

患尿毒症的父亲,只能让他回老家修养,由70多岁的爷爷帮忙照顾。为此,他深感愧疚。同样,廖卓也由于平时忙于工作,没有办法陪伴妻子和孩子,只能在妻子临盆当日请假赶到医院陪产。另外,苏济明原本报名参加一项特殊任务,需要长期出差,但考虑到妻子即将要生产,于是只好推迟计划。第二年,他尽管十分不舍,但依然决定前去执行任务。工作的特殊性使得民警们很难平衡工作和生活的关系,因而对家人总是充满愧疚和无奈。

《守护解放西》作为一档警务题材纪录片,将严肃话题和趣味娱乐结合在一起,通过"小贴士""警方提醒""安全小课堂"向观众科普了相关法律法规,增强了观众的法治意识,起到了价值引领作用。同时,节目中一些趣味横生的故事又极具戏剧性,产生了娱乐的效果。节目采用综艺化的叙事手法,大量使用花字、音效、动漫等元素,拉近了与观众的距离。与此同时,节目还通过对警察工作的全天候记录,以及对其生活片段的呈现,塑造了立体鲜活的警察形象,令人印象深刻。总之,用综艺化的叙事手法和年轻化的叙事语态来表现警务题材,是节目取得成功的关键。

第七章 网络动画

动画是一种集绘画、电影、数字媒体、摄影、音乐、文学等诸多艺术门类于一身的综合艺术表现形式。从传播媒介的角度来说,动画可分为影院动画(又称动画电影)、电视动画和网络动画三种类别。其中,网络动画是21世纪以来伴随互联网技术和数字技术而产生的一种新的动画形态。它脱胎于电视动画,是专为互联网平台制作,且以网络新媒体为主要传播渠道的动画类型。目前,网络动画已形成相当大的产业规模,是网络影视的重要组成部分。

第一节 网络动画概说

一、网络动画的特征

作为互联网时代下出现的一种新的动画类型,网络动画既有动画艺术的一般特征,也具有鲜明的网络文化属性。

(一) 内容泛娱乐化

互联网既是一个开放、包容、多元的文化空间,也是一个泛娱乐化的狂欢场所。所谓"泛娱乐化",指的是一种以消费主义、享乐主义为核心,以内容浅薄空洞、形式粗鄙搞怪的娱乐方式,将一切事物均变为娱乐资源,从而制造狂欢化的娱乐景观,让人们获得感官愉悦的文化现象。在这种互联网文化环境下诞生的网络动画,也同样具有鲜明的泛娱乐化特征。

尤其是相较于传统的电视动画和动画电影,网络动画更注重趣味性和娱乐性,以迎合网民的消费需求和审美偏好。在过去很长一段时间内,国产动画都秉承着"寓教于乐"的制作方针,因此作品常常呈现出较为浓厚甚至直白的说教色彩。而网络动画作为互联网时代下兴起的一种网络文艺,带有鲜明的亚文化特征,它们极力倡导娱乐化,排斥或抵抗传统动画的说教,往往呈现出对主流文化的反抗性和颠覆性,迎合当下年轻人挑战权威、宣扬个性的心理。有些作品甚至肆意解构传统经典,大量使用恶搞、戏谑、滑稽和搞笑的语言。比如,根据经典文学作品《西游记》改编的网络动画《西行记》,大量使用无厘头的搞笑台词和恶搞式的配音,刻意追求奇观化的画面,以此满足观众的娱乐需求。

(二)受众青年化

不同于电视动画以低龄化的儿童为主要受众对象,网络动画则以青少年群体为主,并以多元化的定位满足不同年龄段的受众对动画的多样需求。作为主要在网络平台上播放的动画类型,网络动画的受众群体自然也是以年轻人为主的网络用户。而动画本身就对青少年具有较强的吸引力,因此网络动画成为我国青少年文化消费的重要内容。据统计,2020年,中国网络动漫用户规模达到2.97亿人,其中30岁以下的90后人群占比高达83.17%。另外,《95后新生代人群研究报告》显示,95后中有超过38%的人是动漫爱好者,他们十分关注动漫文化及相关产业,尤其是由动漫IP改编的各类影视作品。这表明当前我国网络动画的主要消费群体是年轻人,90后、00后"网生代"成为网络动画的主要受众群体。

为了满足年轻人的心理需求,网络动画常常赋予主角某种"光环",将主角设置成怀揣梦想并为之奋斗的英雄。而青年观众在观看过程中,往往会不自觉地将自己想象成主角,并对人物产生深度的认同感,从而将主角的成功想象成自我的成功,由此获得对未来的信心。网络动画也因此成为青年人想象自我、宣泄并获得情感满足的渠道,为他们提供心灵的慰藉。

(三)传受互动化

不同于传统的电视动画,网络动画的互动性更强。在新媒体技术的赋权下,观众可以自主选择动画播放的时间、速率以及顺序,而且还拥有对视频进行重新剪辑和二次创作的权利。同时,网络平台也为观众提供了观感反馈、剧情讨论、内容探索的互动渠道。在观看网络动画时,观众可以在评论区留言或以发送弹幕等方式发表自己对作品的见解,从而实现交流互动。其中,"弹幕"的出现,更是改变了人们的观看方式。它为观众提供了一个可以实时交流的界面,让屏幕前的观众获得群体性的归属感。

此外,这种互动性还鲜明体现在交互动画这种独特类型中。所谓交互动画即指在动画作品播放时可以实现人机交互功能的一种动画。这种交互性提供了观众参与和控制动画播放内容的手段,观众可以通过鼠标或键盘对动画的播放进行控制。由此,观众由被动接受变为主动选择,从而以一种独特的方式介入网络动画的叙事进程中。

二、网络动画与二次元文化

尽管网络动画在技术层面上既有2D动画,也有3D动画,但从宽泛意义上讲,网络动画皆可归入二次元文化的范畴。"二次元"这个词译自日语にじげん,原意是指二维空间、二维世界。由于日本早期的动画、漫画和电子游戏都是平面化的二维图像,因此"二次元"便被用来指称这三种文化所创造的二维世界。这种二维世界具有架空、虚构和幻想性等特点,它本质上是人类幻想出来的一个唯美化的虚拟世界。由于动画、漫画和电子游戏这三种文化形式之间存在着密切的文化互渗和产业互动,因而在日本被合称为MAG,即manga(特指日式

漫画)、anime(特指日式动画)、game 的缩写。在华语地区,则通常合称为 ACG(即 animation、comic、game 的缩写),二次元文化也因此被称为 ACG 文化。后来轻小说(novel)也被囊括进来,因而也被合称为 ACGN 文化。它们均属于青年亚文化,对传统文化往往具有一定的颠覆性和批判性,同时也与主流文化保持一定的距离,具有一定的抵抗性和边缘性等特点。另外,"二次元"有时也被用来描述那些对动画、漫画、电子游戏等二次元作品具有共同兴趣而组成的小众趣缘群体。作为青年亚文化群体,他们对主流文化的抵抗,主要是通过在二次元作品所虚构的想象世界中进行象征性的表达,从而宣泄对现实世界的不满。

20 世纪 80 年代末,二次元文化随日本漫画和动画传入我国。这一时期,《铁臂阿童木》《哆啦 A 梦》《圣斗士星矢》等日本动画作品被陆续引进,深深影响了 80 后、90 后等年轻一代的审美趣味。相较于主要面向儿童群体的国产动画,日本动画提供了更受青少年喜爱的故事情节和价值观念。这些动画的主角往往拥有特殊的能力,能够通过自身力量解决各种困难,迎合了青少年受众突显自我的心理和自我想象,同时也对其审美趣味产生了潜移默化的影响。现今,国产网络动画的创作者很多都是在日本动漫文化影响下成长起来的二次元文化爱好者,其创作自然也深受日本动漫的影响。这种影响具体体现在以下三方面。

第一,无论是二维的日漫画风,还是"萌点"和"吐槽"的制造,抑或"燃"和"腐"的情节设置,都能让观众清晰感受到日本动漫对国产网络动画的影响。比如对"萌"属性的运用,在《十万个冷笑话·福禄篇》中塑造的蛇妖女王大人一角,其双面性格造就了一种"反差萌";而《狐妖小红娘》中的女主角则呈现出一种可爱萝莉的"萌"。借由这些"萌点"的设计,动画作品很容易唤醒观众在现实生活中的情感经验,使观众在精神上得到满足,因此"萌"成为吸引观众的一个重要元素。类似的同样体现在对"燃""腐"属性的运用上。比如在《那年那兔那些事儿》中,一群兔子通过自身努力最终成功逆袭的情节设定,给观众带来了热血沸腾的观影感受。而在《魔道祖师》中,魏无羡和蓝忘机双男主之间微妙的兄弟情,给"腐女"观众带来了巨大的情感满足。

第二,角色造型的符号化程度高,具有明显的二次元文化元素。常见的有"猫耳""双马尾""大眼睛"的帅哥美女,娇小可爱的"萝莉""正太"等。在某些情况下,人物还会做出一些特定的表情和动作,比如变成心形的眼睛、头上翘起的呆毛、波动变形的身体,等等。同时,国产网络动画还会为突出某种情绪进行夸张的符号化处理。比如,表现人物无语的表情时,常用汗珠和阴影线来呈现,人物心情低落时则往往身处黑色或紫色的背景之中。

第三,突出对"恶搞"和"吐槽"的使用。比如在《十万个冷笑话·世界末日篇》中,主角被设定为一位具有深厚"吐槽"功力的地球人,他使用"吐槽能量"将各种想象的物体"具现化",并与他人展开战斗。作品通过对传统经典的戏仿和解构,将充满喜感和娱乐性的无厘头的恶搞和冷幽默融入人物对话,迎合了当下年轻人反传统、挑战权威和宣扬个性的心理。

三、网络动画与网络文学

在我国,动画与文学的关系十分紧密。无论是我国第一部动画长片《铁扇公主》,还是中国动画电影"黄金时代"的《大闹天宫》《小蝌蚪找妈妈》,抑或是改革开放新时期的《哪吒闹

海》《宝莲灯》,以及21世纪以来的《哪吒传奇》《三国演义》《大圣归来》《哪吒之魔童降世》等众多经典动画,均改编自文学作品、民间故事或神话传说。如今,随着网络文学的发展,尤其是IP热的兴起,网络动画更是大量改编自网络小说和漫画作品。据统计,在2019年的国产动画番剧①(非低幼型)中,IP改编作品占七成以上,包括小说改编和漫画改编等。②

网络文学不仅为网络动画提供了丰富的内容资源,还有助于打造垂直题材领域的爆款精品。由于网络文学IP作品往往拥有庞大的读者群体,因此当它改编成网络动画后,也自然会为新作带来大量的粉丝观众。例如,《全职高手》在起点中文网连载时就拥有庞大的粉丝基础,而根据小说改编的同名动画开播后仅24小时,播放量就突破1亿;由唐家三少同名小说改编的《斗罗大陆》在开播24小时后,点击量更是突破两亿,当即打破国内3D动画首播纪录。这些可观的播放数据很大一部分都源于原著忠实粉丝的贡献。

为了充分利用原著积累的粉丝力量以撬动市场,创作者在改编过程中往往要充分考虑读者群体的接受心理,因此一般都采取忠于原著的改编策略。另外,由于网络动画在制作上通常采取季播形式,分季进行制作,因而创作者在改编时往往需要将一个文学作品拆分成若干个相对独立的故事单元,并保证故事的完整性和连贯性。因此在改编过程中,创作者首先需要梳理文学作品的主线情节,确立主要人物,剔除冗杂的部分。比如,动画《魔道祖师》仅用开头两集,就讲完了原著小说前12章的内容。小说在这四万多字里,详细讲述了主角从重生到解决莫家庄、大梵山两个困难,再到重逢诸多故友的过程。而动画只保留了小说情节的主要框架,删减了大量有关主角重生后的心理描写,以及一些无关紧要的旁枝细节,同时将原著复杂的故事背景简化为开场的一段旁白解说。这种删繁就简的改编方式,使得作品的叙事节奏更紧凑利落。

然而,由于网络文学作品诞生于自由宽松的网络环境中,作品质量良莠不齐。有的作品故事太过简单,内容较为单薄,人物形象不够丰满;有的则以"烧脑""反转"为卖点,将多重线索交织在一起,不利于观众理解;还有的侧重群像描写,人物众多,造成内容繁杂。这些显然不太适合制作成符合大众文化的网络动画,因此在改编过程中需要进行结构重置。这种重置叙事结构的常见做法是将复杂的线索进行删减,按照故事的起因、发展、高潮和结局的线性模式展开叙事,突显主线矛盾。比如动画《魔道祖师》的原著小说采用了"现在"与"过去"双重叙事视角,反复使用插叙手法,在过去与现在两条时间线之间来回切换,这显然会增加观众的理解难度。而在动画改编中,创作者对不同叙事线进行了合并,第一季"前尘篇"只有开头两集用"现在"的视角进行引入,后面的部分则将"过去"的故事集中叙述,从而大幅减少叙事线切换的次数,以便于观众理解。

① 指以青少年和成人为主要受众,以哔哩哔哩、腾讯视频、爱奇艺、优酷等网络视频平台为主要传播载体,时长一般在30分钟以内不等,以连续性的集数进行播放的网络动画类型。

② 参见辉夜:《2019国产动画观察:65部作品上线,IP改编占七成》,https://zhuanlan.zhihu.com/p/87406119。

第二节　网络动画的发展概况

一、中国网络动画的发展历程

网络动画的诞生与网络技术的发展息息相关。在互联网发展初期，基于硬件设施和网络传输速度等因素的限制，人们只能使用文字和静态的图片。随着计算机技术的发展，网络动画悄然兴起，并逐渐发展为中国动画产业的主导力量。总体来看，中国的网络动画大致可以分为以下三个阶段。

（一）萌芽阶段

网络动画的起源最早可追溯到在线观看的动态图像——GIF 格式动画，但 GIF 动画所承载的信息量十分有限，并未引起太大的反响。20 世纪末，美国 Adobe 公司开发的 Flash 软件传入中国，立即吸引了大量网民的关注。Flash 软件的低技术门槛使得动画制作变得平民化，大量的动漫爱好者开始尝试用 Flash 软件制作简单的动画作品。1999 年，国内第一个 Flash 专业网站"闪客帝国"正式成立，极大地推动了 Flash 动画在国内的传播与发展，由此 Flash 动画开始如雨后春笋般涌现。

2000 年，一部根据崔健歌曲《新长征路上的摇滚》制作的同名 Flash 动画在网络上走红，成为国内众多网民认识 Flash 动画的启蒙之作。该片粗犷的线条刻画、富有视觉冲击的鲜艳配色和节奏明快的摇滚歌曲，令人印象深刻。这一年也因此被许多网友称为"中国 Flash 元年"。在此带动下，互联网上迅速兴起了一股 Flash 动画短视频的创作风潮，涌现出了诸多影响广泛的 Flash 动画，比如根据雪村歌曲制作的《东北人都是活雷锋》，南京方言饶舌歌曲《喝馄饨》《挤公交》，校园说唱歌曲《大学自习室》等。另外，风靡网络的 Flash 动画还有"小小"系列、"小破孩"系列、"大话三国"系列等。其中，"小小"系列中火柴人简单而流畅的打斗场面和巧妙的镜头设计，展现了 Flash 动画的独特魅力，"火柴棍小人"形象也成为 Flash 小游戏中的经典形象。

然而，由于后期出现大量低劣的 Flash 动画、"闪客"们无利可图、市场版权意识缺乏等多方因素，Flash 动画在经历短暂的繁荣之后很快就进入了低谷期。尽管此时的网络动画还很幼稚，规范性不足，也难以变现，没有形成产业规模，但早期的 Flash 动画依旧培养了一批网络动画的创作者和爱好者，为后来国产网络动画的发展奠定了基础。

（二）起步阶段

随着互联网技术的发展，土豆网、优酷、爱奇艺等视频网站相继成立，开启了在线观看视频的新时代。为了鼓励原创，各大视频网站相继举办各种影像节的比赛活动，发掘了一批优秀的动画作品。比如2008年由导演"饺子"独立完成的三维动画短片《打，打个大西瓜》，便是早期国产网络动画的优秀代表。该片创意独特、故事精彩且突出深刻的反战主题，斩获了国内外众多奖项，被众多网友称为"国产动画最优秀的作品"。

2010年前后，经过一系列并购重组，爱奇艺、腾讯视频、优酷土豆成为国内头部视频平台。这"三大巨头"的资源整合，有力推动了国产动画在制作模式、内容质量、营销发行等方面的发展。另外，二次元爱好者聚集的B站则以垂直细分的策略推出了多种不同类型的动画作品，最大限度地满足了不同观众的消费需求，其专门设立的"国创区"更是大力推动了中国网络动画产业的发展。

在这一阶段，中国网络动画摆脱了Flash动画时代个人创作的"单打独斗"模式，而转向专业制作团队及工作室的群体创作模式。与此同时，网络动画的形式也日趋多元，除了Flash动画，还衍生出了GIF表情动画、系列动画短片、交互动画等多种类型。其中，系列动画短片成为之后动画番剧的雏形，GIF表情动画的出现，则打破了早期网络动画创作者几乎无利可图的困境。如2006年的"兔斯基"、"阿狸"等网络动画形象走红，涉足绘本、游戏、产品等多领域，创造了强大的周边效益。这种多元化的动画类型及衍生品的开发，不仅扩大了网络动画的影响力，也吸引了更多资金的注入和人才的加盟。由此，网络动画开始形成完整的产业链。

（三）发展阶段

2015年之后，国家各级部门相继发布了一系列支持国产动画创作、促进动漫产业发展的相关政策。例如，2016年国务院印发的《"十三五"国家战略性新兴产业发展规划》中，就明确提出要"提高动漫游戏、数字音乐、网络文学、网络视频、在线演出等文化品位和市场价值"。2017年颁布的《文化部"十三五"时期文化发展改革规划》中，也提出要加快发展动漫、游戏、创意设计、网络文化等新型文化产业，支持原创动漫创作生产和宣传推广，培育民族动漫创意和品牌。2018年颁布的《关于延续动漫产业增值税政策的通知》，则提出给动漫企业和动漫软件出口提供税收优惠政策。在国家政策的大力推动下，各大视频平台对国产网络动画的投入也持续加大，尤其是腾讯动漫的成立使得网络动画进入快速发展期。在政策、网络平台和资本多重因素的助力下，动画番剧迅速崛起，占据了国产网络动画的主导地位。

与此同时，网络动画制作公司也积极布局动画番剧，打造IP品牌。其中，3D动画制作公司以玄机科技、若森动画和艺画开天为代表，分别孵化了《秦时明月》《画江湖》和《灵笼》等系列动画IP。2D动画制作公司则以有妖气和绘梦为代表，主要根据同名漫画来改编创作，代表作品包括《十万个冷笑话》《镇魂街》《狐妖小红娘》等。

随着动画番剧的迅猛发展，网络动画正逐渐取代电视动画和动画电影，成为我国动画产

业的"主流"。尤其是2020年新冠肺炎疫情暴发以来,受疫情冲击较小的网络动画迎来了爆发式增长。《2020网络原创节目分析发展报告》显示,网络动画片数量从2019年的288部增长到2020年的396部,同比增长37.5%,已超过同期国产电视动画片(374部)的发行总量。另外,根据骨朵数据对腾讯视频、爱奇艺、搜狐视频、优酷、芒果TV、B站等播放平台的数据监测,2020年国产网络动画合计播放相比2019年(311.70亿次)增长24.3%。[①] 可以说,网络动画在产量与产值方面日益呈现出赶超电视动画的发展趋势,成为推动"国漫崛起"的重要力量。

综上所述,自从新世纪之初Flash动画兴起以来,中国网络动画经过20余年的发展后,不仅类型日益多元,还逐渐探索出合适的商业模式,产业规模不断发展壮大,逐渐成为引领中国动画产业发展的生力军。

二、网络动画的创作类型

当前,国产网络动画已进入飞速发展的阶段。为适应激烈的市场竞争,满足不同观众的消费需求,打造差异化的作品成为各大动画制作公司的重要战略选择。网络动画的类型也随之日益多元化。

虽然广义上的网络动画包括Flash动画、MG动画(motion graphics,意为动态图形或图形动画)、网络动画短片、网络交互动画以及动画番剧等不同类型,但此处主要讨论作为市场主流的动画番剧的创作类型。具体来看,中国网络动画番剧主要分为以下几类。

(一)按照技术手段划分

1. 2D动画

2D动画又称二维动画,是一种以平面图形为主的动画制作方式。传统的二维动画建立在手绘基础之上,有明显的绘画效果,给人平面的审美体验。传统的二维动画由创作者一张张绘制,从人物、场景、动作设计到分镜头脚本,都高度依赖手工,需要耗费大量的时间和精力。因此,为了提高工作效率,当下的二维动画更多地采用计算机技术与手绘相结合的制作方式。由于2D动画在人物造型、肢体表情和场景设计上便于使用夸张的艺术手法,实现超现实的灵活变化,因此它比较适合用于搞笑类和战斗竞技类动画的创作。诸如《十万个冷笑话》、《一人之下》、《伍六七》(原名《刺客伍六七》)、《罗小黑战记》以及《全职高手》等作品,均为国产2D网络动画的扛鼎之作。

其中,《罗小黑战记》(2011)是独立动画制作人MTJJ及其工作室制作的原创网络动画,主要讲述一个少女因收养猫妖罗小黑而发生的种种离奇故事。片中可爱圆润的人物形象、清新澄澈的风景画面以及轻柔欢快的主题曲,奠定了整部动画小清新的风格。同时,大量节

[①] 魏玉山等:《2020—2021年中国动漫游戏产业年度报告》,《出版发行研究》2021年第12期。

奏快、冲击感强的战斗场面,也将 2D 动画的"绘画感"和自由的伸展韧性展现得淋漓尽致。

2. 3D 动画

3D 动画即三维动画,它借助计算机超强的运算能力模拟真实的三维空间,从而呈现出实拍般的立体感和纵深感。与以手绘为主的 2D 动画不同,3D 动画全程由计算机制作,它的被拍摄物体是由计算机程序设计出来的虚拟模型。创作者在创作过程中需先建立模型和场景,再用虚拟摄像机进行拍摄。这种虚拟摄像机可以灵活设置镜头,从而呈现出真实拍摄难以实现的超常规拍摄角度。

相较于 2D 动画,3D 动画具备更逼真的视觉体验和画面效果,呈现出写实性的特点。因此,为了呈现更精彩的打斗画面和更细腻的人物动作,科幻、玄幻和武侠等虚幻性题材的网络动画更倾向于使用 3D 技术,如《灵笼》《三体》《画江湖》《秦时明月》《斗罗大陆》等均为 3D 动画。其中,"画江湖"系列网络动画是由北京若森数字出品的成人向武侠动画。该片凭借精致的画风、新颖的人设以及对中国历史元素的创新性应用,受到无数国漫迷的追捧。从《画江湖之不良人》到《画江湖之轨夜行》,"画江湖"系列动画不断更新,至今已有六部动画连续剧、一部番外篇和一部动画电影,从而构建了一个鲜活的武侠世界,"画江湖"系列已然成为国产网络动画的里程碑式作品。

然而,部分 3D 动画过分追求真实感,反而丧失了动画本身所具有的夸张和变形的特点,不仅降低了动画的视觉表现力,同时也限制了创作者的想象空间。

(二)按照内容题材划分

1. 玄幻武侠类动画

玄幻武侠类动画通常融合神话志怪、传统文化等元素,通过构建架空的虚拟世界作为故事背景展开情节叙事。玄幻武侠是中国独特的影视剧类型,具有浓厚的中国传统文化特色和民族风格。近年来,玄幻武侠类网络小说热潮的兴起,更是催生了大批改编的网络影视剧和网络动画。这种改编自热门网络小说和漫画的玄幻武侠类动画往往占据国产网络动画排行榜的前列,代表作品有《斗破苍穹》《斗罗大陆》《镇魂街》《大理寺日志》等。

其中,《斗破苍穹》改编自天蚕土豆创作的同名网络小说,由阅文集团、企鹅影视、万达影业联合出品,幻维数码负责动画制作,于 2017 年 1 月 7 日起在腾讯视频独家播出,截至 2022 年已推出了五季。该片讲述了天才少年萧炎在创造了修炼纪录后突然成了废人,在遭遇种种打击后,经过艰苦修炼最终成就辉煌事业的故事。原著小说全网总阅读量近 100 亿,曾被列入"2017 猫片·胡润原创文学 IP 价值榜"第一名,而改编的同名动画截至 2021 年 12 月全系列专辑播放量也已超过百亿,成为国漫播放量排名第二的作品,仅次于《斗罗大陆》(截至 2022 年 4 月,《斗罗大陆》累计播放量突破 400 亿次,创中国动画播放量新高)。

由槐佳佳执导、改编自 R·C 同名漫画的《大理寺日志》,讲述了唐朝武明空统治时期,大理寺众人在白猫少卿李饼的带领下,展开各种惊心动魄的破案故事。动画的人物造型、画风和音乐都堪称精美,高度还原了盛唐时期的社会生活百态。无论是简洁清新的色彩运用,

还是中国风的细腻场景、流畅的打斗分镜,都显示出制作组的匠心与诚意。虽然第一季只有十二集,但制作周期却长达四年。制作组精益求精的创作,使得这部动画好评如潮。

当然,除了改编作品外,也有一些优秀的原创类网络动画。《雾山五行》便是其中的一个突出代表。它是由六道无鱼动画工作室和好传动画制作、林魂导演的原创网络动画,于2020年7月26日在B站首播。该片以上古妖兽纵横时期为故事背景,讲述分别拥有金木水火土能力的五大家族为维持人界和妖兽界的平衡而守护神隐雾山、防止妖兽外逃的故事。动画一经开播便引发了大量关注,尤其是其独特的水墨风格和大面积的"留白"技巧,让每一帧画面都极具东方美学意境。但与中国传统的水墨画相比,《雾山五行》的色彩更为浓烈,水墨质感与高饱和度的色彩融合让人过目难忘。除此之外,作品中精彩的战斗场面也为广大观众津津乐道:翻转腾挪的打斗分镜、各大家族不同的招式,同时配以热血的背景音乐,均让观众大呼过瘾。《雾山五行》也因此成为当年的"爆款"动画。

2. 热血竞技类动画

热血竞技类动画通常讲述的是一群少年通过竞赛或战斗不断成长,最终超越自我的励志故事,从而宣扬勇敢善良、奋斗励志、负责任、有担当等充满正能量的价值观。此类动画大多以战争、打斗等视觉冲击感强的场面为主,往往让人热血沸腾、充满斗志,契合了青少年观众活泼积极的心理。国产热血竞技类网络动画的代表作品有《雏蜂》《伍六七》《全职高手》等。

其中,《伍六七》是由啊哈娱乐和小疯映画联合出品的系列网络动画,由邹沙沙担任制片人、何小疯担任导演。全片以主人公伍六七寻找失去的记忆为故事主线,以不同角色之间的爱恨情仇为支线,通过讲述伍六七在寻找自我的过程中,与不同角色之间发生各种有趣的事,最终用爱化解仇恨与偏见的故事,带给观众欢乐的同时也表达了对生活的热爱。该片不仅展示了民族美食、传统文化和侠义精神,还反映了恶意"碰瓷"等社会现象,引发观众思考。而动画中热血的战斗场面、无厘头的吐槽和独特的粤语配音,均让人耳目一新。"伍六七"这一非典型的刺客形象更是获得了许多观众的喜爱。该系列自2018年开播以来在海内外广受好评,三季作品在豆瓣分别获得了8.8分、9.1分、9.0分的高评分。截至2023年1月,《伍六七》全网播放量已超过150亿,在B站上的追番人数突破1100万,成为中国原创动画第一名。同时,该片还是第一部连续两次入围上海电视节白玉兰奖并最终得奖的中国原创动画,也是第一部签约Netflix Original(网飞原创)的国产动画,在全球190多个国家和地区播出,取得了良好的传播效果。

另外,根据蝴蝶蓝同名小说改编的网络动画《全职高手》,第一季于2017年4月7日开播,讲述了顶尖游戏高手叶修被俱乐部驱逐,离开职业电竞圈后成为网吧的网管,在好友的鼓励下又再次投入游戏并重返巅峰的故事。该动画将网络游戏和日常生活巧妙结合,兼顾了游戏玩家和普通观众的兴趣点。此外,片中流畅的游戏打斗画面、个性鲜明的人物群像,以及永不言败的竞技精神,都使观众获得了强烈的情感认同。

3. 恋爱言情类动画

恋爱言情类动画,顾名思义,即以爱情为主题的动画作品,多改编自言情类小说和漫画。

国产恋爱类网络动画常与搞笑、古风和穿越等元素相结合,代表性作品有《狐妖小红娘》《通灵妃》《我的天劫女友》等,它们均为漫改动画。

其中《狐妖小红娘》改编自小新的同名漫画作品,于2015年6月26日上线,讲述了狐妖涂山苏苏在为前世恋人牵红线的过程中发生的一系列奇遇。该片将爱情和玄幻、搞笑等元素结合,融合了中国传统的神话故事和民间传说。比如,贯穿整部作品的"涂山红线仙"的设定,便是在结合中国的"涂山狐妖""月老牵红线"的神话传说而创造出来的。而动画中的爱情故事也明显带有"牛郎织女""白蛇传"等民间故事的影子。虽然该片只是普通的爱情题材,但立意高远且有一定的思想深度,因而吸引了大批的忠实粉丝。

近年来,随着"耽美"①文化的兴起,恋爱言情类动画中又衍生出了一种新的亚类型——"耽美"类动画,为观众带来了全新的审美体验。由于"耽美"类动画将男性作为被凝视和被消费的对象,颠覆了男权社会"男主女客"的两性关系,满足了女性观众对男性的消费欲望,因此这类动画的受众以女性为主。在超脱于现实的男男恋情书写中,女性观众构建了其心目中憧憬的男性形象与两性关系。但"耽美"类动画毕竟是边缘题材,受众范围有限,知名度较高的作品仅有《魔道祖师》《天官赐福》等寥寥几部。

其中《魔道祖师》动画改编自墨香铜臭创作的同名网络小说,于2018年7月9日开播。动画中风景唯美,打斗动作飘逸,充满水墨画的气韵,融合了"耽美"文化的唯美色彩与水墨泼染下的东方美学意蕴。而以中国传统乐器为主的配乐也与动画传达的"大情大义"高度贴合,呈现出浓厚的民族风格。

4. 吐槽搞笑类动画

吐槽搞笑类动画即指通过调侃、嘲讽、恶搞、无厘头等手法对某个事物或现象进行吐槽,从而制造喜剧性效果的动画作品,它通常带有鲜明的亚文化特征。吐槽搞笑类动画往往以恶搞颠覆经典,以吐槽针砭时弊,既迎合了年轻观众的娱乐诉求,也让人在捧腹大笑之余能有所思考。近些年,国内吐槽搞笑类的网络动画呈现出增量提质的趋势,并向着多元化的方向发展,代表作品有《十万个冷笑话》《非人哉》《请吃红小豆吧》《仙王的日常生活》等。

其中,动画《十万个冷笑话》改编于寒舞的同名漫画,第一季于2012年7月11日开播,是国产网络系列动画的早期代表作。作为典型的无厘头吐槽类动画,该片将密集的笑料高度浓缩在短短几分钟内,其中各种天马行空的"脑洞"和恶搞式"玩梗"都十分符合"冷笑话"的内容定位。该片在国产网络动画界拥有超高的人气,已成为一个超级IP,之后又有舞台剧、电影和游戏等多个衍生品陆续问世,均收获了不俗的反响。

2018年的原创网络动画《请吃红小豆吧》则呈现出截然不同的搞笑风格,第一季动画单集时长仅3分钟左右,是典型的"泡面番"②。主角红小豆是一颗梦想被吃掉的红豆,它在各种红豆配料的食物中"上班",并认识了不同的小伙伴们,从而展示了食物的世界。该动画用拟人化的手法,赋予食物人类的造型和性格设定,动作流畅,配音搞怪,整体风格轻松逗趣,

① 耽美一词源于日语,本意是唯美、极致之美,被借用到少女漫画中,逐渐脱离本意,指面容俊秀的少年的同性之爱,带有强烈的二次元色彩。

② 泡面番指时长很短的动画番剧,常在2~6分钟,相当于泡一碗方便面的时间。剧情多为搞怪吐槽的轻松日常,动画制作成本较低。

适合不同年龄的观众观看。由动画衍生的红小豆表情包在网络上走红,也在一定程度上扩大了动画的影响力。

除了上述几大主要类型外,国产网络动画番剧还涵盖了科幻、机战、恐怖、冒险、悬疑和战争等多个类型,不过这些类型的作品数量并不多。另外,网络动画也和其他影视剧一样,很少是单一类型的,常常会将不同的类型元素混搭在一起,以满足不同受众群体的多元化娱乐需求。比如《狐妖小红娘》就兼具恋爱、玄幻、搞笑等元素,《镇魂街》则在玄幻背景下,融合了战斗、热血等元素。

三、中国网络动画创作存在的问题

近年来,国产网络动画发展迅猛。尤其是在国家政策的扶持和引导下,国产网络动画呈现出整体向好的发展态势。然而,与作品数量猛增、市场反响火爆相对应的是,很多作品的质量为人诟病,既叫好又叫座的精品力作并不多。这种点击量和口碑倒挂的吊诡现象,理应引起从业者的思考。

(一)题材内容同质化现象严重

当下国产网络动画番剧多以玄幻武侠类和热血竞技类为主,搞笑吐槽类、恋爱言情类、科幻类、恐怖悬疑类次之,而日常生活类、军事类和历史类较少。根据骨朵数据,2022年国漫热度排行榜前50部动画作品中,有40余部动画融合了武侠、玄幻或科幻元素,涉及热血战斗元素的动画超过半数,恋爱和搞笑类型动画紧随其后,而现实题材动画则完全缺席。由此可见,当前我国网络动画番剧题材扎堆和同质化现象较为严重。

玄幻武侠类和热血竞技类动画作品之所以能够占据市场主流,主要原因有两点:一方面,动画本身的虚拟性特征使其天然地适合表现虚幻的想象世界;另一方面,国产网络动画的目标受众群体主要是Z世代,他们从小受到游戏和网络小说的影响,对虚幻类作品的接受能力较强。而玄幻题材天马行空的想象和竞技题材富有冲击力的视觉画面恰好能够满足他们的消费期待。同时,虚幻题材动画可以使受众逃离现实世界的压力,而现实题材动画的内容表现受限较多,因此制作方也更倾向于选择虚幻题材。

除了题材扎堆外,市场上热门的虚幻题材网络动画在人物塑造和情节设计方面也存在同质化的现象。它们的故事主角大多出身贫贱,受尽苦难,但资质不凡、身怀绝技,最终凭借不懈的努力奋斗而成功逆袭。这类动画往往围绕主角的成长过程来展开叙事,充满传奇和励志色彩。例如《斗破苍穹》中,萧炎原本资质卓绝,是家族百年来最年轻的斗者①,却由于斗气被所戴戒指中沉睡的炼药师药尘吸走,他在三年内功力大退,沦为众人笑柄。但萧炎坚持修炼,他的坚忍执着为苏醒后的药尘所赏识,药尘决定收萧炎为徒。萧炎在药尘的指导帮助下闯荡大陆,不断取得辉煌的战绩,成为了大陆的巅峰强者。又如《斗罗大陆》中,唐三先天

① 《斗破苍穹》中的人物按斗气等级由弱至强分为斗者、斗师、大斗师、斗灵、斗王、斗皇、斗宗、斗尊、斗圣和斗帝。

魂力满级且拥有罕见的双生武魂,但因"蓝银草"这一"废武魂"受人轻视,而他始终不卑不亢,立志奋起,一路升级,最后手刃仇人并"逆袭"成神,重建唐门。虽然观众可以从动画主角逆袭的故事中得到一定的情感满足,但长此以往,这种模式化的情节套路会让观众产生审美疲劳,不利于网络动画行业的健康发展。

(二) 原创性不强,作品质量有待提升

当前,国产网络动画的创作严重依赖对网络漫画和网络小说的改编,尤其是一些热门的优质网络动画多为改编作品,如《斗罗大陆》《斗破苍穹》《狐妖小红娘》《镇魂街》《十万个冷笑话》等莫不如此。据统计,2021年播放量排名前10的网络动画中,一半以上均为网络小说改编作品。尽管近年来也涌现出了一些优秀的原创类网络动画,如《雾山五行》《伍六七》《罗小黑战记》等,但整体而言,国产网络动画的原创性有待进一步提高。

另外,由于资金投入和技术水平的限制,国产网络动画在背景绘制、光线处理、动作设计等方面,与美国、日本相比仍然存在不小的差距。同时,部分国产网络动画为了吸引观众眼球,仅注重画面和动作设计,而忽视情节编排和人物刻画。还有部分动画还存在剧情拖沓、节奏过慢等问题,导致作品口碑不佳,备受观众诟病。

3D动画的创作热潮,在一定程度上进一步加剧了这种重形式而轻内容的不良倾向。虽然3D动画有着2D动画不可替代的诸多优势,但是由于技术水平的限制,如今也成为网络动画翻车的重灾区。如2022年底B站和艺画开天联合出品的《三体》动画,自开播以来便争议不断。除了情节的还原度不足、人设崩塌外,动画中许多角色都表情呆滞、动作僵硬,甚至还存在影子缺失、以暗光来掩饰人物建模重复等细节问题。从模型制作、场景布置到色彩搭配、角色动作的流畅性等方面都不够精细,《三体》动画让众多期待已久的观众产生了巨大的心理落差。事实上,除了极少数国产动画电影外,大部分3D网络动画作品的制作水准均有待提升。

(三) 过度娱乐化现象严重

虽然网络动画相较于电视动画普遍呈现出"泛娱乐化"的特点,但部分网络动画存在过度娱乐化的问题,给年轻观众带来了不良影响。有些网络动画作品以追求经济利益和娱乐大众为唯一目的,一味地迎合市场和网络受众的低级趣味,大力渲染色情暴力桥段,以刺激观众的视听感官,而忽视其应有的艺术审美和文化价值。比如,动画《中国惊奇先生》对女性身体的展露尺度较大,呈现出低俗的画风,其中小狐狸始终穿着泳装程度的暴露服装,还屡屡出现性暗示的台词。又以成人向动画《画江湖之灵主》为例,动画中存在大量的血腥场面特写,包括捅刀、砍头、血液飞溅等镜头,同时配以阴森的音乐,营造出恐怖的氛围。虽然此类动画通常会在片头打出"18禁"的观看提示,但在目前中国分级制度缺失的情况下,这种色情和暴力元素难免会引起不少儿童家长的担忧。

总体来看,中国网络动画目前仍处在快速成长阶段。虽然已取得了一定的突破与成就,展现出了巨大的市场潜力,但也存在不少问题,整体水平有待提升。创作者应坚持内容为王,以讲好故事为主的创作原则,从而推动网络动画行业的长足发展。

第三节 个案分析

一、作为游戏的战争——评网络动画《打,打个大西瓜》

2008年,一部由个人独立创作的动画短片《打,打个大西瓜》在互联网平台上发布,引发网民热议。导演"饺子"对此倾注三年多的精力,最终呈现出一部片长16分钟的战争题材CG动画。影片讲述了两方霸主为争夺领土而发动世界大战的故事。该片在豆瓣上获得8.8分的评分,被网友称为"国产动画最优秀的作品""华人最牛原创动画短片"。在第26届德国柏林国际电影节上,评委会在颁奖词中称赞"这是一部非常有价值的影片,它拥有独一无二的视觉风格"。下文将从视听呈现、故事构思和主题表达三个方面来分析这部网络动画。

(一) 精彩的视听呈现

相较于同时期的CG网络动画,《打,打个大西瓜》在制作技术上并不算出彩。但它巧妙融合了流行文化与幽默元素来探讨战争与和平的宏大命题,为观众呈现了一场精彩的视听盛宴。

影片伊始以大量纸牌粘在蜘蛛网上的画面来隐喻个体被生活所困的生存状态。随着镜头往后拉,一层黑压压的蜘蛛网牢牢网住了整个地球,象征着大千世界存在千丝万缕的联系。继而,在压抑的黑白色调场景中,两位政治家为争夺领土而展开一场激烈的谈判。当谈判破裂后,他们扯下象征文明的西装,分别化身为扑克牌中的黑桃K和梅花K,相互拔剑对峙,就此拉开战争序幕。无数的士兵、战机、坦克、军舰、潜艇等纷纷投入战斗,一时枪林弹雨,血肉横飞。这时,影片配以气势磅礴的音乐,使整个战争场面被渲染得十分壮观,令人震撼。

整部动画虽然没有人物对白,却通过精彩的画面叙事和音效配合,达到了"无声胜有声"的艺术效果。例如,在影片开头的谈判场面中,两位政治家虽然在聚光灯下友好握手,但在聚光灯照射不到的阴影下,他们却展露出一幅傲慢的表情和相互藐视的眼神。这时,影片也配以诙谐轻快的音乐来表现他们的虚伪。而随着两人越来越大胆地相互试探,配乐节奏也不断加快,最终在双手触碰的瞬间,配乐戛然而止,气氛瞬间紧张,令人屏息凝神。而后,影片又运用低沉诡异的配乐,来表现政治家卸下伪装后,暴露野心的丑恶嘴脸。可以说,精彩的配乐为影片增色不少。

(二)独具匠心的故事设计

《打,打个大西瓜》以动画的方式表现了一场令人瞠目结舌的世界大战,描绘了一幅世界末日般的恐怖景象。影片中,两位政治家为了争夺领土而明争暗斗。当战争开启后,双方军队都在政治家的指令下,以排山倒海之势加入战局。无数的士兵被卷入战争的洪流当中,血拼、燃烧、呻吟,随后化为灰烬,灰飞烟灭。同时,大量的飞机、坦克、大炮、军舰、潜艇、卫星等现代化装器也被投入战场,整个世界沦为一片火海。

整个故事诙谐、幽默,令人印象深刻,尤其是纸牌游戏的故事设定,独具匠心。影片中,无论是士兵,还是飞机、坦克、军舰等各种现代化武器,均以纸牌的形式呈现。这种纸牌的设计象征着每个人都只是政治家手中的"牌",他们的生命在政治家眼中一文不值。同时,这种以游戏的方式来隐喻战争,说明了战争只是政治家们操纵的政治游戏,从而表达了导演鲜明的反战态度。

在表现宏大壮观的战争场面的同时,影片还将镜头聚焦到沦为战争牺牲品的两名飞行员身上。在云霄之上,他们作为敌对的双方,分别驾驶着战机奋力拼杀,苦战不休。当一方发射跟踪导弹后,另一方在情急之下竟然使用"救命稻草"将其成功拦截,并以此扭转战局。然而,当他以为就要得胜之时,却被即将坠落的战机突然"打倒",机缘巧合之下又撞向了一旁幸灾乐祸、拍手庆祝的另一方。结果,双方都被撞晕并缠在一起,降落到了一处孤岛上。当两人醒来后,二话不说,依旧一心想着把对方消灭。经过一番搏斗,两人却被降落伞的绳带死死缠绕在一起,谁也奈何不了谁。两个人不断翻滚,难决胜负,最终两败俱伤。在这一段落中,影片巧妙运用了夸张、巧合等手法,制造了诙谐幽默的喜剧效果。

(三)对战争的反思与批判

片名《打,打个大西瓜》取自电影《鹿鼎记》中周星驰的经典台词:"还打,打个大西瓜啊!"这种戏谑的嘲讽,鲜明地表达了导演的反战态度。而从影片开头表现的地图,以及政治家划分界线的行为,可以明显看出影片其实是在隐射朝鲜战争,而两位政治家也暗指当时的美苏两国及双方分别建立的两大阵营。由此可见,导演在戏谑的外表下包含着对现实战争危机的深层隐忧。

影片对战争的表现,并不仅仅在于通过描绘战火连天的悲惨画面来控诉战争的残酷,而是借助两名飞行员表达了对战争的深刻反思。当他们经过激烈的搏斗,其中一方终于取得了最后的胜利,这时胜者才突然意识到自己身处绝望的孤岛。于是,为了生存,他连忙去抢救刚刚险些被自己杀死的敌人。因为他明白在这个孤岛上,他独自一人肯定无法活下去,只有两人携手合作才能生存。果然,在相互的合作和陪伴下,两人一起过上了简单快乐、和平自由的生活。这一情节的反转,生动地说明了人与人、国与国之间只有放下仇恨,和谐相处,才能共存共荣。如果说两名飞行员最初是因为受到政治家的操控而沦为战争工具的话,那么他们在看清战争本质后则不约而同地选择潜入海中躲避搜寻,不愿再做战争的牺牲品。他们最终获得了身体与精神的双重自由。

影片中有一个颇有意味的细节,当两名飞行员在空中激战时,他们均是以纸牌的状态存在,而当他们降落到孤岛上,则恢复成人的模样。这说明在战争中他们只是战争机器,只有远离战争后,他们才重新恢复人的本来面目。这个细节也表达了创作者对战争的反思。

总之,动画《打,打个大西瓜》以仅16分钟的体量,表达了对战争与和平这一宏大命题的深刻思考,批判了政治家的虚伪、贪婪与无情,并反思了战争给人类带来的巨大灾难。它通过夸张讽刺而又诙谐幽默的故事情节,在博得观众捧腹大笑的同时引人深思,是一部难得的佳作。

二、后现代语境下的吐槽文化——评网络动画《十万个冷笑话》

《十万个冷笑话》改编自寒舞的同名漫画,由有妖气原创漫画梦工厂出品,卢恒宇、李姝洁导演。该动画番剧以无厘头的恶搞和密集的笑点,收获了超高的人气和点击量。自2012年7月11日播出以来,其网络播放量累计超过30亿次。同时,该剧还在2013年获得了第十届金龙奖最佳新媒体动画奖。作为一部吐槽搞笑类动画,《十万个冷笑话》为什么会取得如此大的成功?下文将从叙事模式、语言对白以及文化内核等方面对作品进行细致解读。

(一) 解构主义的叙事模式

《十万个冷笑话》由一系列短篇构成,如"哪吒篇""匹诺曹篇""福禄篇""世界末日篇""一代宗师篇"等,各短篇相互独立,没有明显的内在关联,故事内容也看似毫无逻辑,呈现出"碎片化"的特征。在叙事上,该动画番剧的主要特点在于解构和颠覆传统文化,对传统的故事题材和经典人物形象进行颠覆性的解构,从而消解传统文化的"权威性",让观众在捧腹大笑之余重新审视传统的文化观念,体现出一种鲜明的后现代主义美学风格。

这种解构首先体现在恶搞传统文化中的经典人物形象。剧中出现了哪吒、李靖、白雪公主、匹诺曹、葫芦娃等诸多人们耳熟能详的经典人物形象,但创作者却以戏谑的态度对其进行恶搞式处理,以此来颠覆人们的传统审美。例如在"哪吒篇"中,原本纯真可爱的少年哪吒形象被恶搞成萝莉少女与肌肉男的混合体,李靖也一改严肃端正的"父权形象",并被增加了"百分百空手接白刃"的搞笑设定;又如在"一代宗师篇"中,本应是严肃刚正形象的黄飞鸿与霍元甲却被塑造成了语气轻柔、动作妩媚的角色形象,二人的比武场面更被作者刻意调侃。此类荒诞不羁的恶搞在《十万个冷笑话》中不胜枚举。而这种天马行空式的人物重塑中,给观众带来了一种解构传统的快感。

其次,体现在恶搞经典文学作品中的故事情节。例如在第一季"匹诺曹篇"中,白雪公主与白马王子的童话故事被改写成了白雪公主与匹诺曹生活在一起的意外结局。在"福禄篇"中,原本是葫芦兄弟们去救爷爷的故事,也被改写为七个葫芦娃最后合成一体,与蛇精过上幸福快乐生活的结局。这种颠覆传统的做法,鲜明地体现了后现代主义的文化特征。

此外,《十万个冷笑话》还大量使用戏仿和拼贴的表现手法。例如在第二季"西游篇"中,孙悟空向菩提老祖学习长生不老之术时,菩提老祖化用了金庸作品《倚天屠龙记》里的九阳

神功,并在介绍九阳神功时借鉴了电影《唐伯虎点秋香》里的台词设计。影片通过戏仿经典的文学作品,并将各种毫不相干的文本元素奇妙地拼贴在一起,从而制造出一种熟悉而陌生的审美体验。

(二) 弹幕式的吐槽设计

一般情况下,吐槽是指从对方的语言或行为中找到某个漏洞作为切入点,发出带有调侃意味的感慨或疑问。"吐槽"一词在日本 ACG 文化中被广泛使用,并兴起了"吐槽动画"。《银魂》中的志村新八、《凉宫春日的忧郁》中的阿虚都是较为经典的吐槽角色。2005 年,日本动画《搞笑漫画日和》更以其犀利的吐槽对白获得了观众的强烈反响。这种无厘头的吐槽也在《十万个冷笑话》中得到了继承与发展,因此该动画被誉为"中国版的日和"。在网络流行文化的渗透下,《十万个冷笑话》通过对台词与对白的搞怪设计,以及剧中角色的吐槽,完成了各种流行"梗"的输出,也由此诞生了许多网络流行语,如"我去""你大爷的""欧呦,不错呦"等。

吐槽作为一种话语形态,是对宏大叙事的严肃性与权威性的消解。剧中多数台词和对白都被设计成吐槽的形式,甚至还让角色亲自对脑洞大开的剧情进行吐槽。比如第一季《世界末日篇 2》中,主人公就说到"天朝的牛奶哪有那么狂暴啊?""吐槽还有数值啊。你以为是战斗值啊。你以为是赛亚人啊!"这种自我吐槽的台词在作品中屡见不鲜。此外,还有对作者和作品的吐槽。如第一季"匹诺曹篇"中,男主角匹诺曹就吐槽漫画作者"原作寒舞根本不是一个漂亮的妹纸",同时自嘲《十万个冷笑话》"是一部设定非常严谨,画工非常精美,剧情感人至深的好动画"。这种让主人公代替观众吐槽,让本该出现在弹幕上的话语成为角色台词的做法,有助于加强观众的代入感,从而让观众获得奇妙的观看体验。

(三) 后现代主义下的娱乐"狂欢"

后现代主义蕴含着对现代主义的反叛和超越、对历史话语和宏大叙事的否定,以及对主流价值观念的深刻质疑,十分注重满足大众的个性化需求,追求去中心化和多元化,倡导解构权威、颠覆传统。《十万个冷笑话》正鲜明体现了这种后现代主义的思想观念。

整部动画以戏仿、恶搞、拼贴、解构、颠覆等后现代的叙事手法,构建了一个荒诞不经的故事世界,使一切经典都沦为恶搞的对象,消解了传统的文化意义,也突破了传统的审美观念。从《十万个冷笑话》的成功可以看出,互联网正在将青年亚文化对传统文化的反抗转变成一种自娱自乐。一方面,作品中无处不在的"吐槽",体现了一种语言上的狂欢;另一方面,它也使观众在获得解构传统的快感的同时,获得了亚文化群体的身份认同。

总之,《十万个冷笑话》是一个典型的后现代文本,具有鲜明的后现代主义美学特征。但应当警惕的是,这种后现代式的恶搞文化,也可能会使动画失去人文关怀和文化内涵,进而丢掉了艺术作品应该承担的社会责任。

三、"纯爱"外衣下的人生哲理——评网络动画《狐妖小红娘》

《狐妖小红娘》是庹小新创作的漫画作品。2013年,根据漫画改编的同名动画在腾讯视频动漫频道播出,迅速引发全网热议,豆瓣评分高达8.9分,获得了第十二届金龙奖系列动画铜奖等奖项。2017年,"小红娘"正式登陆日本东京电视台,被《人民日报》和《新京报》等多家主流媒体报道。截至2022年年底,该片播出剧集已长达148集,全网播放量已破百亿,成为国内现象级的动画作品。

《狐妖小红娘》是一部以"爱情"为主题的动画,讲述了主人公白月初和涂山苏苏为帮助前世恋人续缘,踏上冒险旅程的故事。该片动人心魄的爱情故事和神秘莫测的剧情发展不断牵动着观众的心弦。下面将从叙事结构、传统文化元素的运用和价值观的表达三个方面对作品展开分析。

(一)章回体的叙事结构

整体而言,《狐妖小红娘》以两位主角之间的感情故事以及白月初的灵魂之谜作为故事主线,串联起各个相对独立的支线故事,包括"沙狐篇""王权篇""千颜篇""南国篇""沐天城篇"等。每一个支线篇章都相对独立,且有各自的主要人物,而整个剧集的两大主角涂山苏苏和白月初更多时候是以剧情的介入者和旁观者的身份出现。例如在"沐天城篇"中,涂山苏苏和白月初这两大主角只出场了几分钟,而篇章真正的主角其实是木蔑和翠玉鸣鸾。然而,看似相互独立的单元剧,彼此之间又存在着千丝万缕的联系,且共同推进故事主线的发展。这种单元剧与主线共连的叙事模式,使该剧整体呈现出网状式的叙事结构。

《狐妖小红娘》以章回体的结构展开故事叙述,每一个篇章都可以当作一个新的故事来观看,且每个故事都充满笑点和泪点。这种细水长流式的故事讲述方法,正是其受到无数观众喜爱的原因。但该片在2017年之后也遭到了诸多批评和质疑,如剧情注水、主线难以开展、后续更新乏力等。因此,作为一部长篇动画作品,后续剧情如何展开以及如何吸引更多新观众,是目前创作者需要着重考虑的方面。

(二)中国传统文化元素的巧妙运用

除了独特的叙事模式之外,《狐妖小红娘》对多种中国传统文化元素的完美融合,也使其在诸多爱情题材作品中脱颖而出。无论是从"涂山九尾狐"和"月老牵红线"的神话传说中汲取灵感而建构起整个故事世界,还是将神话中的腾云术和遁地术化用为"神行符""地行符",抑或是对"忠贞不渝""仁义礼信"等传统文化精神的传达,都使得该片呈现出浓厚的传统文化气息,不仅宣扬了中华文化之美,也彰显了国漫的文化价值。

首先,从传统文化的传承与重构来说,该片的故事设定和人物塑造融合了中国古代的神话故事和民间传说。譬如,涂山狐妖红娘的人物形象设定,便出自《吴越春秋》一书。书中记

载:"禹三十未娶,行到涂山,恐时之暮,失其度制,乃辞云:'吾娶也,必有应矣。'乃有白狐九尾造于禹。"创作者正是在此故事基础上进行创造性的转化,从而塑造出涂山狐妖红娘这个人物形象。另外,该剧还结合了中国民间"月老牵线"的传说,进而塑造了涂山狐妖能够帮助人与妖转世续缘的角色设定,也逐步搭建出了整个故事的基本架构。

其次,动画中的服化道也大量吸收了传统文化元素。纵观动画中的建筑、服饰、文化,无一不带国风古韵。涂山红红脚踝绑着铃铛,轻盈地从水面走来,符合涂山红红仙姿佚貌、武功高强的角色设定,也是中国传统美学的动画呈现。而白月初的技能在符术文化中皆有对应——"神行符"对应神话中的腾云术,"地行符"对应遁地术,"千斤坠腿符"则有传统武术的影子。此外,动画中"一气道盟"所使用的法术和道具,也都体现出对中国传统道学的继承与发展。

最后,在台词和音乐运用方面,创作者借鉴了许多观众耳熟能详的中国古代诗词和小说中的内容,并将其与现代文化融为一体。譬如在台词设计上,作者化用了《西游记》中的描述"傲来雾,花果香,定海一棒万妖朝",以此作为傲来国三少这一角色的经典台词。另外,"多情自古伤离别,此恨绵绵无绝期""缘之一字,聚散离合"等诗词也常被用作人物对白,使整个剧充满古典文化的韵味。音乐运用方面也独具匠心,如"下沙篇"中的主题曲《爱 You Ready,爱我 Ready》结合了摇滚与戏腔,歌词"鹊桥难度相思苦,前故人尘土,化蝶难逃花落,凡人啊爱就怒放"将文言和白话混搭,而片尾曲《东流》则运用了箫等民族乐器进行编曲。这种古典文化与现代元素的融合,令人耳目一新,给人带来新奇的独特感受。

(三)价值向善:以爱情为基调,传递时代观念

《狐妖小红娘》本是一部描写不同种族之间的恋爱故事的动画,核心主题是转世续缘。但在爱情之外,该动画蕴含了更为丰富也更深层次的价值观念。它既探讨了爱情的本质,也表现了人物对命运的反抗,同时还歌颂了主角无畏艰难、追求理想的拼搏精神。从故事情节和人物行为中,观众能够明显感受到"仁义礼智信"的东方精神与传统思想。这些经过千百年流传下来的质朴情感与深邃智慧,也让《狐妖小红娘》更有人文情怀与思想深度。

"仁爱"作为孔子思想体系的核心,贯穿了整部动画。剧中无论是人还是妖,都十分注重"仁爱"的思想。譬如,涂山狐妖一族的职业是为男女双方牵线搭桥的"红娘",他们从不杀人取命,即便遇到了穷凶极恶、走火入魔的敌人,也不会轻易下杀手,相反还会用自家的医术为敌人疗伤救命。另外,该剧还蕴含了拼搏、自由、大义和感恩等诸多主题。如作为影片主角的涂山苏苏,尽管天资不佳,但她为了能够当上红线仙而不懈地努力奋斗,其拼搏精神令人感动;"王权篇"的主题由追求爱情转向了对自由的向往与追求,王权霸业为了寻求真相,执着地苦苦追寻,甚至为此丢掉了宝贵的性命;"南国篇"则探讨转世后不同情境下的身份认同和人生选择问题。《狐妖小红娘》并没有生硬地输出这些价值观,而是让观众在轻松愉悦的氛围中领悟人生哲理。

总而言之,《狐妖小红娘》虽以爱情为主题,但又不仅限于讲述爱情故事。它将中国传统文化的精神内涵"仁义礼智信"以潜移默化的方式融入情节叙事和人物刻画当中,从而提升了作品的整体立意。无论是各种国风元素的运用,还是故事内容的设计,都体现了创作者的追求与创新,为观众带来了无数感动和喜悦,从而掀起了国漫新风潮。

四、二次元文化的民族主义表达——评网络动画《那年那兔那些事儿》

《那年那兔那些事儿》(以下简称《那兔》)是漫画作家逆光飞行创作的国民历史普及漫画,连载于有妖气原创漫画梦工厂。2015年3月,根据漫画改编的同名动画在B站播出,豆瓣评分保持在8分左右。此后几年,出品方又创作了多部续集,迄今一共推出了五季,每季播放量均达1亿左右。该片热播后,社会上出现了科普反诈的"警察兔"、在快递行业发光发热的"物流兔"、希望成为国家栋梁的"高考兔"等众多卡通形象,从而进一步扩大了"那兔"的知名度。下面将从叙事方式、形象设计和主题表达三个方面浅析作品的魅力所在。

(一)"萌"化的国家形象

"萌"是二次元文化中,人们对极度喜爱的人或事物的一种表达方式。它最初主要用来形容ACG文化中那些长相可爱的美少女,但后来被用来泛指一切可爱的事物。《那兔》最突出的特点之一,在于它以各种可爱的动物形象来比拟各个国家或政党,使其形象变得"萌"化,充满趣味性,让观众感到亲切可爱。同时又采用拟人化手法,给每个动物赋予人的智慧、思想、情感和性格。这些动物形象与当下风靡的Q版动物画像相结合,从而塑造出一个个活泼可爱的动画角色形象。同时,创作者还给每一个动物设计相应的国旗、徽章和服饰,使得动画角色的身份都有着明确的指向,从而帮助观众快速理解。

作品中,每一种动物都代表着不同的国家或政党。其中,"兔子"代表着中国共产党,它外表呆萌,戴着一顶军绿帽,整个形象充满亲和力;"秃子"则暗指国民党,由于中文"兔子"与"秃子"音调相似,因此二者代表着"两岸一家亲",同属中华民族;"鹰酱"指的是美国,它掌握着庞大的军事力量和黄金资产;"毛熊"代表苏联,与"兔子"互助过,也曾反目成仇;"白象"则代表印度。当人们每次谈论起《那兔》时,这些"萌"而鲜活的动物形象,就会自动浮现在观众的脑海中。可以说,动物形象的成功塑造,是这部动画取得成功的关键因素之一。

《那兔》通过对国家形象进行"萌"化处理,不仅有助于塑造国家形象,还使得正统叙事中严肃沉重的历史话题变得活泼轻盈。加之作品中每个动物形象都被刻画得丰富饱满,从而有效地冲淡了作品的教化意味,使观众更容易接受。

(二)碎片化的历史叙事

除了将国家形象"萌"化之外,该片的另一大特征便是将历史进行碎片化和简化处理。由于每集时长只有7分钟左右,要想在如此短的时间内讲清楚错综复杂的中国现当代史,显然是不可能的,因此创作者必然要对历史进行高度压缩和简化处理。同时,为了适应网民的接受习惯,创作者将历史拆分成一个个小的故事单元,这就使得《那兔》整体上呈现出碎片化的叙事特点。显然,作品并不旨在向观众普及完整的历史,而是重在强调"兔子"追寻"大国

梦"的历史主线,凸出"兔子"的正面形象。

节目表面上讲述的是动物之间的打架斗殴,实则讲述的是中国与美、苏、日等国家之间的历史故事。由此,节目将中国波澜壮阔的现当代史转化为兔子重建"种花家"的趣味故事,用一种诙谐幽默的形式表达出来,弱化了历史本身的严肃性,从而使观众易于接受。正是通过这种寓教于乐的方式,该片成功地将历史知识普及给了更多的年轻观众。

(三) 爱国主义情怀的另类表达

作为一个二次元文本,《那兔》通过讲述"兔子"重建"种花家"的奋斗史,极力宣扬了一种鲜明的爱国主义精神,令人振奋鼓舞。

在动画叙事逻辑的影响下,观众会不自觉地将自身的情感投射到可爱的"兔子"身上,感受它的喜悲与荣辱、艰辛与困苦,从而产生强烈的共情体验,并自然接受其宣传的爱国主义思想。比如在第一季讲述抗美援朝的历史故事中,作品并没有正面解释"兔子"出兵的缘由,而是将叙事重点放在"兔子"出兵的行为本身,引导观众将原因归结为为正义而战,而战争取得胜利也是因为"兔子"更能吃苦耐劳。同时,作品还着重突出"兔子"保家卫国的精神,从而传达了鲜明的爱国主义思想。

在讲述历史的同时,《那兔》每集片尾都会配以相关历史事件的真实照片和历史纪录片片段。在每一张照片中,"兔子"都会被"置入"历史现场,再配上热血摇滚的片尾曲,使虚拟的动画世界与真实的历史事实相互碰撞,从而给观众带来深深的震撼,激起观众强烈的爱国之情。譬如当抗美援朝战争结束后,一只挂满勋章的年迈"兔子"和当年牺牲的战友展开了一场"魂灵"叙旧。在接回志愿军遗骸时,动画也插入了一段历史纪录片片段以再现历史上的真实战斗场景。当虚拟的动画转变为真实的历史时,再配上沙哑嘶吼的摇滚男声以及催人泪下的歌词,许多观众不禁动容,一种爱国主义情怀油然而生。

此外,《那兔》中的对白设计也简洁有力,并充斥着轻松幽默的二次元话语。无论是"此生无悔入华夏,来世还在种花家"的燃情告白,还是"亲们,你们的梦想,交给我来守护"的庄严承诺,每一句满含爱国情怀的对白都让观众热血澎湃。也正是这些极具网络文化色彩的对白设计,使得《那兔》的爱国主义表达不再是严肃沉重的,而是轻松愉悦的。剧中反复出现的一些二次元话语,如"种苹果树"(指建设"种花家",即"中华家")、"赚小钱钱"(提高国家经济实力)、"每一只兔子都有一个大国梦"等,以及在每集片尾处伴随主题曲《追梦赤子心》而播放的历史影像资料和片尾出现的六个字"幸福并感激着"等,都在不断强化和渲染这种爱国主义的情感。

总之,《那兔》通过"萌"化的动物形象设计和拟人化的叙事手法,生动有趣地讲述了一个个催人泪下的历史故事。该片利用"虐"和"燃"的叙事策略勾起观众的情感共鸣,从而打破次元壁,搭建起了二次元文化与主流文化之间的桥梁,也让沉重的历史有了全新的书写方式,从而完成了爱国主义思想的"二次元"表达。

五、超级 IP 孵化的热血神话——评网络动画《斗罗大陆》

网络动画《斗罗大陆》改编自唐家三少原作的同名小说,由企鹅影视、玄机科技联合出品,于 2018 年 1 月 20 日在腾讯视频首播。该片开播仅 24 小时,点击量就突破两亿大关,打破了 3D 国产网络动画首播纪录。在此后的更新中,该片也始终保持着较高的制作水准和超高的播放量。截至 2022 年 4 月,《斗罗大陆》累计播放量突破 400 亿次,创下中国动画播放量新高。

《斗罗大陆》讲述了偷学唐门绝学后跳崖明志的天才唐三意外穿越到斗罗大陆,从零开始修炼武魂,一路升级成神,最终铲除斗罗大陆上的邪恶力量,洗刷杀母之仇,成为斗罗大陆最强者并重建唐门的故事。虽然动画自开播以来便争议不断,但《斗罗大陆》始终牢牢占据着国漫播放量排行榜前列。下面将从原著改编、制作保障、叙事类型三个方面来解读这部现象级的动画作品。

(一)基于超高人气原作的 IP 改编

《斗罗大陆》小说由作家唐家三少创作[①],于 2008 年 12 月开始在起点中文网连载,2010 年 8 月完结。自连载起,该小说便多次获得起点中文网月榜第一。原作小说的超高人气为"斗罗大陆"IP 开发提供了源源动力,得天独厚的粉丝基础也使同名改编动画在开播前即吸引了广泛关注。

动画《斗罗大陆》作为 IP 产业链的重要一环,不仅对小说主要情节进行了高度还原,还增加了原作中未完善的细节,从而进一步丰富了"斗罗大陆"的故事世界。比如原作小说中没有写明菊斗罗的第六魂技,而动画为这一魂技添加了名字"金蕊泛流霞"(该名源自苏东坡的《赵昌寒菊》)。该名既与魂技所呈现出的金光熠熠的效果高度契合,同时也增强了作品的文化韵味。另外,动画还丰富了人物设定,使人物形象更加立体鲜活。比如原作中的史莱克七怪更多是作为主角唐三的陪衬,而在动画中这些配角都造型各异,个性鲜明,且各有闪光点,其中粉色装扮的小舞活泼善良,身着青裙的宁荣荣矜持优雅,而金色长发的戴沐白则是翩翩公子。

除此之外,由于小说篇幅过于冗长,若照搬原作情节,必然会导致动画的节奏拖沓,无法适应当前观众碎片化、快节奏的观看习惯。因此,动画对原作情节做了一定的取舍,摒弃了一些不宜呈现的低俗内容。同时,为了刺激观众的感官,动画还花了大量篇幅表现封号斗罗群战、武魂殿对战,以及小舞为爱献祭等关键情节,为观众呈现了紧张刺激、高潮迭起的战斗场景。

总之,《斗罗大陆》动画在尊重原著的基础上,进行了创造性改编,实现了"斗罗大陆"这一高人气网络文学 IP 的多元衍生与价值升级。

① "斗罗大陆"系列小说共有 6 部,包括《斗罗大陆》《斗罗大陆Ⅱ绝世唐门》《斗罗大陆外传神界传说》《斗罗大陆Ⅲ龙王传说》《斗罗大陆外传唐门英雄传》《斗罗大陆Ⅳ终极斗罗》,本文所讨论的《斗罗大陆》小说仅指其中第一部作品。

(二)兼具东方与西方、传统与现代的多元风格

在强大的原作光环下,《斗罗大陆》动画呈现出恢弘的场景和细微的表情动作,赢得了大量原著粉丝和动漫迷的喜爱,连连打破了国漫的播放纪录。难能可贵的是,从2018年开播至今,该动画始终保持着每周六更新一集的稳定频率,这有赖于制作方玄机科技公司的高效输出。

纵观整部动画,从人物造型到故事设定都独具匠心,兼具东方美学和西方文化的特色。一方面,小舞、宁荣荣等角色的编织长发和长袍凸显了东方色彩,片中的唐门暗器、七宝琉璃宗的琉璃塔等也具有鲜明的民族风格。另一方面,部分人物形象则呈现出浓厚的西方色彩,如戴沐白金发碧眼,是典型的欧洲人长相;奥斯卡则常穿皮衣、西装等西式服装。除了中西风格的结合,动画还将传统文化、现代文化、幻想、冒险、自然景观、地方风俗等糅合在一起,从而创造了超现实的"斗罗世界"。总之,动画在遵循原作设定的基础上,呈现出中西结合、古今交融的风格。

这种不同风格的融合也为人物刻画增色不少。例如,唐昊长期穿着一身破烂的袍子,并戴着遮住面容的帽子,颇有古代侠客的风范。与此形成鲜明对比的是,拥有无上权力的教皇比比东,其装扮一丝不苟,现代感十足,无论是薄纱蕾丝裙还是黑色高跟鞋,抑或是细腻的妆发质感,都显示出其美艳高贵的特点。

除了人物外,动画中的环境也各具特色,既有古朴原始的小村落,也有现代的大都市。大陆上的三大宗派建筑更是风格迥异:天然质朴的昊天宗雄伟壮观、攻守兼备,符合其宗门昊天锤武魂的勇猛特性;群山环抱的七宝琉璃宗灵巧而不张扬,与宗门辅助系器武魂相呼应;神秘沉郁的蓝电霸王宗,则昭示了其深不可测的实力。

总之,动画中大量诸如此类的细节设计,都体现出制作组的用心之处,不仅充分发挥了3D动画的优势,也还原了粉丝心目中的"斗罗大陆",甚至带来了超预期的审美享受。

(三)热血温情的类型化叙事

国产玄幻小说常以主角由弱到强的成长转变使观众产生代入感,满足其超越现实的美好幻想,并逐渐形成一种类型化叙事模式。《斗罗大陆》小说便是这种类型化成长叙事的典型样本,这种叙事模式也奠定了动画的热血基调:在《斗罗大陆》中,唐三前世学成了唐门绝学,跳崖后意外穿越来到了斗罗大陆,除了记忆之外一切归零。在"魂力至上"的世界,他的"废武魂"蓝银草使其被众人轻视。但他不甘于沉沦,反而立志奋起,一路升级,最后成功"逆袭"成神,重建唐门。

然而,《斗罗大陆》为观众展现的绝不仅仅是一个主角逆袭的励志故事。巧妙的悬念设计、跌宕起伏的故事情节和多元化的叙事时空,都使该片跳出了单一的热血成长叙事模式。唐三的成长过程,既是一群伙伴相遇相知、出生入死的过程,也是众人合力、战胜邪恶的过程,更是少年不断挑战、超越自我的过程。在这部动画中,观众不仅能看到唐三的勇往直前,还能看到史莱克七怪的奋起追梦、唐昊无言深沉的父爱、玉小刚视若己出的倾心教导,以及

唐三与小舞矢志不渝的爱。动画中各种亲情、爱情、友情、师徒情等感情线相互穿插交织,展现了一个个鲜活真实的角色。同时,该片传达了惩恶扬善的思想,让观众在热血沸腾之余,也能感到温暖振奋。

总之,《斗罗大陆》这一"爆款"动画不仅展现了国漫高水准的制作技术,更传递了正义终将战胜邪恶的价值内涵。尽管该动画仍有部分人物表情神态不够自然的细节问题,也存在因中西风格融合而不伦不类的争议,但其极高的播放量和讨论度依旧展现了其难以复制的影响力,再次验证了3D动画风格和玄幻题材结合的适配性,也为后来的网络文学IP改编提供了启示。

参考文献

一、著作

[1] [英]约翰·伯格.观看之道[M].戴行钺,译.桂林:广西师范大学出版社,2005.

[2] [美]尼尔·波兹曼.娱乐至死[M].章艳,译,桂林:广西师范大学出版社,2004.

[3] [美]亨利·詹金斯.融合文化:新媒体和旧媒体的冲突地带[M].杜永明,译.北京:商务印书馆,2012.

[4] [加]马歇尔·麦克卢汉.理解媒介:论人的延伸[M].何道宽,译.南京:译林出版社,2011.

[5] [法]米歇尔·福柯.规训与惩罚(修订译本)[M].刘北成,杨远婴,译.北京:生活·读书·新知三联书店,2012.

[6] [美]本尼迪克特·安德森.想象的共同体:民族主义的起源与散布[M].吴叡人,译.上海:上海人民出版社,2011.

[7] 李银河.女性主义[M].济南:山东人民出版社,2005.

[8] 丁亚平主编.大电影时代:异彩纷呈的热播影视[M].北京:文化艺术出版社,2011.

[9] 丁亚平等著.大电影概论[M].北京:文化艺术出版社,2012.

[10] 丁亚平主编.大电影制造:热门影视的光影世界[M].北京:文化艺术出版社,2012.

[11] 丁亚平主编.大电影转向:热播影视的发展趋势(上、下)[M].北京:文化艺术出版社,2013.

[12] 张智华.网络时代电视剧产业研究[M].北京:中国电影出版社,2017.

[13] 张智华.中国网络电影、电视剧、网络节目初探——兼论中国网络文化建设[M].北京:中国电影出版社,2017.

[14] 张智华主编.网络影视精品选评[M].北京:中国国际广播出版社,2022.

[15] 张智华主编.中国网络影视发展报告(2019)[M].北京:中国电影出版社,2020.

[16] 张智华主编.中国网络影视发展报告(2020)[M].北京:中国电影出版社,2021.

[17] 张智华主编.中国网络影视发展报告(2021)[M].北京:中国电影出版社,2021.

[18] 国家广播电视总局监管中心编.2019网络原创节目发展分析报告[M].北京:国家广播影视出版社,2019.

[19] 国家广播电视总局监管中心编.2020网络原创节目发展分析报告[M].北京:中国广播影视出版社,2021.

[20] 中国电视剧制作产业协会,首都广播电视节目制作业协会编著.2020中国电视剧(网络剧)产业调查报告[M].北京:中国广播影视出版社,2021.

[21] 孟中编.网络文学IP影视剧改编发展报告(2019—2020)[M].北京:中国传媒大学出版社,2022.

[22] 范周主编.网络剧与网络综艺批评[M].北京:知识产权出版社,2019.

[23] 潘桦主编.电影新形态:从微电影到网络大电影[M].北京:中国广播影视出版社,2018.

[24] 李建强,童加勃主编.我国微电影的发展与研究[M].上海:上海交通大学出版社,2017.

[25] 杨晓茹,范玉明.网络电影研究[M].北京:中国传媒大学出版社,2015.

[26] 陈晓云主编.新媒体语境下的影像生产与话语重构[M].北京:中国电影出版社,2016.

[27] 周清平."互联网+"时代的现代影像艺术[M].北京:新华出版社,2017.

[28] 金德龙,杨才旺,王晖主编.中国微电影(2014—2015)[M].北京:中国传媒大学出版社,2015.

[29] 侯顺.中国网络影视文化产业发展史[M].北京:中国社会科学出版社,2022.

[30] 杨晓林.微电影艺术导论[M].北京:中国电影出版社,2015.

[31] 孙浩.中国网络大电影产业发展研究[M].武汉:华中科技大学出版社,2020.

[32] 邱章红,徐辉.第四票房:中国网络电影产业的发展[M].北京:中国经济出版社,2013.

[33] 国玉霞,白喆,郝强.微电影创作技巧[M].北京:清华大学出版社,2014.

[34] 高倩,李俊,黄珏涵主编.微电影制作教程[M].上海:上海交通大学出版社,2020.

[35] 林凯,谌秀峰.掘金网络大电影[M].北京:中国广播影视出版社,2016.

二、期刊论文

[1] 丁亚平.新语境下"大电影"的建构与发展[J].文艺研究.2012(11):69-78.

[2] 丁亚平."大电影"视域下的微电影的发展[J].艺术评论,2012(11):27-32.

[3] 饶曙光.微电影:新的电影形态、新的产业业态[J].当代电影,2013(5):117-121.

[4] 聂伟,吴舒.微电影:演变、机遇与挑战[J].上海大学学报(社会科学版),2012,29(4):31-38.

[5] 尹鸿,袁宏舟.影院性:多屏时代的电影本体[J].电影艺术,2015(3):14-18.

[6] 尹鸿,陆虹,冉儒学.电视真人秀的节目元素分析[J].现代传播(中国传媒大学学报),2005(5):53-58.

[7] 陈旭光.媒介公共文化空间、青年意识形态与网生代的崛起——论"微电影"的社会文化意义[J].艺术百家,2016,32(1):77-82.

[8] 陈旭光,张明浩.论近年来中国网络视听作品的新美学、新趋势与新发展[J].电影文学,2022(19):3-8.

[9] 陈旭光,张明浩."网络剧场"的内容生产、文化传播与工业美学探索[J].民族艺术研究,2022,35(4):50-60.

[10] 陈旭光,张明浩.2021网络影视年度产业报告[J].中国电影市场,2022(6):4-15.

[11] 武建勋.网络电影VS院线电影:融合或独立[J].北京电影学院学报,2019(4):21-28.

[12] 蒲剑.新媒体与电影:从观念到实践当代电影[J].2010(4):111-116.

[13] 陈宇.网络时代的自由表达——网络电影的美学特征及其价值意义[J].当代电影,2011(10):139-145.

[14] 侯光明.论中国微电影大时代的到来及其发展路径[J].当代电影,2013(11):102-105.

[15] 王一川,胡克,吴冠平,等.名人微电影美学特征及微电影发展之路[J].当代电影,2012(6):102-106.

[16] 李建强.中国微电影研究的一个视角——名人微电影与草根微电影的比较研究[J].上海师范大学学报(哲学社会科学版),2017,46(1):108-114.

[17] 杨晓茹,范玉明.青年亚文化视域下网络微电影发展研究[J].当代电影,2013(5):128-131.

[18] 王玉明.网络剧情短片创作的艺术操守[J].中国电视,2016(2):69-73.

[19] 约斯·德·穆尔.数字化操控时代的艺术作品[J].吕和应,译,学术研究,2008(10):132-140,160.

[20] 施畅.游戏化电影:数字游戏如何重塑当代电影[J].北京电影学院学报,2021(9):34-42.

[21] 程惠哲.电影改编研究[J].文艺理论与批评,2007(3):34-42.

[22] 姜宇辉.最慢的时间不是死亡——快电影、慢电影与空时间[J].当代电影,2022(9):22-31.

[23] 王仕勇.网络电影概念与特征探析[J].当代传播.2009(4):88-90.

[24] 柯文燕.网络大电影的文化探析[J].电影评介,2018(13):107-109.

[25] 齐伟,王笑.寄生性、伪网感与点击欲:当前网络大电影的产业与文化探析[J].北京电影学院学报,2017(5):9-14.

[26] 齐伟.网络自制剧:跨媒体叙事与青年亚文化的双重视阈[J].现代传播(中国传媒大学学报),2017,39(8):94-98.

[27] 徐亚萍.网络大电影:转型中的网络电影及其风险[J].现代传播(中国传媒大学

学报),2016,38(12):117-120.

[28] 陈晓婉.网络自制剧节目形态及发展走向[J].新闻爱好者,2012(16):27-28.

[29] 张名章.网络剧的艺术生成与美学特征[J].民族艺术研究,2011,24(5):122-127.

[30] 钱珏."网剧"——网络与戏剧的联合[J].广东艺术,1999(1):41-43.

[31] 刘扬.新媒体语境下的网络影视剧传播与本体美学特征[J].民族艺术研究,2010,23(5):160-164.

[32] 李晓津,杜馥利.国内悬疑类网剧的类型化创作研究[J].当代电视,2022(3):94-98.

[33] 张智华.中国网络综艺节目的叙事爆点与危机[J].现代传播(中国传媒大学学报),2018,40(6):94-99.

[34] 张国涛,张陆园.网络综艺节目过度娱乐化:问题、成因与对策[J].中国电视,2017(6):16-18.

[35] 张国涛,孟雪.弱情节:真人秀的另一个方向[J].现代传播(中国传媒大学学报),2018,40(12):89-93.

[36] 张国涛,纪君.新构、新变、新向:全媒体时代的中国电视剧[J].艺术评论,2020(4):24-34.

[37] 刘俊.边界模糊、景观多元、传播渗透:融媒时代视听发展新趋向——2019年中国影视发展观察[J].编辑之友,2020(2):56-62.

[38] 冯宗泽.网络时代综艺节目创作思路转型[J].现代传播(中国传媒大学学报),2014,36(6):79-82.

[39] 文卫华,楚亚菲.网络综艺:互联网思维下的综艺新形态[J].中国电视,2016(9):14-18,1.

[40] 刘昊,夏清泉.网络综艺节目的形态特征[J].东南传播,2014(7):22-24.

[41] 杨如倩.新媒体环境下网络自制综艺节目的发展现状及前景研究[J].新闻研究导刊,2015,6(21):135-136.

[42] 何苏六,范伟坤.交互式纪录片:数字时代的公共叙事路径[J].当代电影,2022(3):54-61.

[43] 何苏六,韩飞.动能转换与多元创新:中国纪录片发展的新图景[J].中国新闻传播研究,2020(6):107-121.

[44] 韩飞.中国纪录片进入"网生时代"——2019年中国网络纪录片发展研究报告[J].传媒,2020(8):38-41.

[45] 孙红云.数字时代纪录片形态及美学嬗变分析[J].北京电影学院学报,2016(3):46-51.

[46] 李三强.动画纪录片:一种值得关注的纪录片类型[J].中国电视,2009(7):59-61,1.

[47] 骆志伟.网络自制纪录片的美学特征[J].青年记者,2018(5):99-100.

[48] 喻溟.从BBC《敦刻尔克大撤退》看战争纪录片的剧情重构——兼论纪实与虚构

的边界[J].艺术评论,2017(11):89-97.

[49] 喻溟.忠实而有道理——BBC剧情纪录片的启示[J].中国电视,2015(1):90-94.

[50] 蔡骐,刘瑞麒.语态·史观·路径——历史题材纪录片的演化与创新[J].中国电视,2022(1):85-92.

[51] 魏玉山,王飚,牛兴侦,等.2020—2021年中国动漫游戏产业年度报告[J].出版发行研究.2021(12):26-31.

[52] 李建强.中国微电影研究的一个视角——名人微电影与草根微电影的比较研究[J].上海师范大学学报(哲学社会科学版),2017(1):108-114.

[53] 常江,文家宝."微"语境下的"深"传播:微电影传播模式探析[J].新闻界,2013(9):40-46.

[54] 常江.作为"权宜之计"的后现代性:对微电影文化的解读[J].现代传播(中国传媒大学学报),2013,35(7):98-101.

[55] 张波.论微电影在当下中国的生产及消费态势[J].现代传播(中国传媒大学学报),2012,34(3):103-108.

[56] 韩强,王振兴.从艺术本源上谈微电影创作[J].电影文学,2013(6):12-13.

[57] 杨晓林.微电影的特征、分类及传播[J].民族艺术研究,2015(2):18-27.

[58] 彭辉.表征与镜像:微电影广告互动传播策略解读[J].出版广角,2019(22):80-82.

[59] 徐海龙.微电影及其跨媒体整合[J].中国电视,2012(4):81-85.

[60] 郑晓君.微电影——"微"时代广告模式初探[J].北京电影学院学报,2011(6):9-13.

[61] 郑军,王以宁,白昱.新媒介语境下微电影的后现代叙事特征初探[J].东北师大学报(哲学社会科学版),2012(6):265-267.

[62] 樊传果,张丽.公益微电影的正能量传播研究[J].传媒,2014(11):58-60.

[63] 张丹.公益微电影:文化建设的新兴力量[J].中国电视,2012(10):78-80.

[64] 李孟婷.微纪录电影:"互联网＋"时代合力催生的新样态[J].中国广播电视学刊,2017(9):120-123.

[65] 王坤.城市微电影中城市形象的意象传播[J].青年记者,2015(8):73-74.

[66] 熊玫.论农村题材微电影的三重对话景观[J].四川戏剧,2016(2):39-42.

[67] 国玉霞.爱情微电影的类型化研究[J].电影评介,2014(5):60-64.

[68] 殷俊,刘瑶."慢综艺":电视综艺节目的模式创新[J].新闻与写作,2017(11):50-53.

[69] 关华.中国电视娱乐节目现状与发展方向[J].西安文理学院学报(社会科学版),2009,12(4):67-71.

[70] 安晓燕.国内真人秀节目中素人的运用探索[J].青年记者,2020(2):65-66.

[71] 苏晓龙.我国脱口秀发展的三个阶段及相关概念辨析[J].视听界,2021(1):68-72,76.

[72] 刘俊彤,戴颖,纪晓莹,等.恋爱类综艺节目发展历程、破圈之道与发展建议[J].

大众文艺,2022(22):92-94.

　　[73] 申林,高静.粉丝文化视域下网络综艺节目的特征——以《偶像练习生》《创造101》为例[J].青年记者,2020(8):78-79.

　　[74] 李彤晖.5W模式下《心动的信号》传播优势分析[J].新媒体研究,2020(12):105-106.

　　[75] 常民强,尚彩霞.新媒体时代"慢综艺"节目的发展进路——以《国家宝藏》为例[J].新闻爱好者,2022(7):94-97.

　　[76] 李膺欣,张佳妮.网络综艺节目《明星大侦探》的亮点和不足分析[J].西部广播电视,2022(20):133-135.

　　[77] 王晓洁.《奇遇人生》的价值导向探析[J].视听,2019(11):103-104.

　　[78] 郭诏金.我国网络自制综艺节目的发展瓶颈与策略探讨——以《奇葩说》为例[J].视听,2021(6):60-62.

　　[79] 李博轩.重置·异化·共情:网络大电影《灵魂摆渡·黄泉》创作特征探析[J].传播力研究,2020,4(20):46-48.

　　[80] 薛静."言说女性"与"女性言说":《脱口秀大会》与女性话语变革[J].艺术评论,2022(1):100-111.

　　[81] 盘剑.中国动漫产业和动画艺术的发展趋势与流变[J].人民论坛,2021(1):134-138.

　　[82] 王黑特,李巾.网络动画与电视动画的叙事差异探析[J].现代传播(中国传媒大学学报),2016,38(2):94-97.

　　[83] 卢晓红."互联网＋"时代国内网络动画的发展趋势[J].齐齐哈尔大学学报(哲学社会科学版),2016(8):143-145.

　　[84] 祝明杰,刘雨歌.2021年中国动画产业发展报告[J].电影理论研究(中英文),2022,4(1):24-40.

　　[85] 冯欣.2D动画和3D动画的对比[J].信息与电脑(理论版),2010(6):166.

　　[86] 逯一胜.网络动画《斗罗大陆》创意元素分析[J].新闻研究导刊,2021(10):186-188.

　　[87] 苗陷腾,田建伟,梁惠娥.浅析我国网络动画表现形式的特征[J].影视制作,2014,20(10):87-90.

　　[88] 牛兴侦,宋迪莹.我国动漫产业驶入快车道——动漫产业的发展现状与趋势分析[J].出版广角,2018(18):6-9.

　　[89] 刘小源.二次元文化与网络文学[J].东岳论丛,2017(9):104-116.

　　[90] 茅硕.泛娱乐时代全IP产业的发展趋势[J].出版广角,2016(18):24-26,43.

　　[91] 张方媛.从网络小说到国产网络动画的改编策略分析[J].东南传播,2021(1):108-112.

　　[92] 刘畅."网人合一":从Web1.0到Web3.0之路[J].河南社会科学,2008(2):137-140.

后记

 网络化是互联网时代影视产业发展的重要方向。当前,我国网络影视行业已走过十余年的历史,从泥沙俱下的粗放式发展,逐渐转入精细化和规范化的良性发展阶段。在过去几年中,网络平台上不断涌现出令人瞩目的影视精品,其艺术水平与社会影响力可与优秀的传统影视艺术作品相媲美。与此同时,网络影视也在引导社会价值与传播国家形象方面,扮演着不可替代的角色,成为我国文化治理和建设的重要领域。但与网络影视行业的繁荣景象相比,当前,我国高校网络影视教育相对滞后,具有系统性的网络影视类教材非常稀缺。

 这本教材基于编者所讲授的"视听文本批评""网络影视作品分析"等课程的内容,初步探讨网络影视作品的基本概念、美学风格、创作特征和产业概况等,对近年来具有较高艺术水准和较大影响力的作品展开细致解读,旨在增进读者对网络影视的认识。

 《网络影视鉴赏》是团队合作的成果,团队成员包含了来自华中科技大学、华中师范大学、北京师范大学和梧州学院四所高校的年轻学者。教材的框架和纲要由编者共同讨论制定,各章初稿的撰写分工如下。第一章,李一君、林吉安;第二章,王晓萌、刘婉懿;第三章,覃星媛、梁书鑫;第四章,郭文凯、胡千纤、方子怡;第五章,黄启超、方子怡;第六章,林秋艳、钟蕊;第七章,张建朔、谭佳媛、张青。最后书稿由编者负责统稿和修改完善。

 本书的出版受到"湖北省委宣传部与华中科技大学部校共建新闻学院经费"的资助,在此特别致谢。此外,还要诚挚感谢华中科技大学出版社诸位编辑老师的支持和帮助,使本书得以付梓。

 希望《网络影视鉴赏》的出版,能够为我国网络影视产业的繁荣与影视类教育的发展起到一定的推进作用。

<div style="text-align: right;">
编　者

2023 年 3 月 27 日
</div>

引用作品的版权声明

为了方便学校教师教授和学生学习优秀案例，促进知识传播，本书选用了一些知名网站、公司企业和个人的原创案例作为配套数字资源。这些选用的作为数字资源的案例部分已经标注出处，部分根据网上或图书资料资源信息重新改写而成。基于对这些内容所有者权利的尊重，特在此声明：本案例资源中涉及的版权、著作权等权益，均属于原作品版权人、著作权人。在此，本书作者衷心感谢所有原始作品的相关版权权益人及所属公司对高等教育事业的大力支持！

与本书配套的二维码资源使用说明

 本书部分课程及与纸质教材配套数字资源以二维码链接的形式呈现。利用手机微信扫码成功后提示微信登录,授权后进入注册页面,填写注册信息。按照提示输入手机号码,点击获取手机验证码,稍等片刻收到4位数的验证码短信,在提示位置输入验证码成功,再设置密码,选择相应专业,点击"立即注册",注册成功。(若手机已经注册,则在"注册"页面底部选择"已有账号? 立即注册",进入"账号绑定"页面,直接输入手机号和密码登录。)接着提示输入学习码,需刮开教材封面防伪涂层,输入13位学习码(正版图书拥有的一次性使用学习码),输入正确后提示绑定成功,即可查看二维码数字资源。手机第一次登录查看资源成功以后,再次使用二维码资源时,只需在微信端扫码即可登录进入查看。